色彩的
履歷書

The
Secret Lives
of
Colour

從科學到風俗，75種令人神魂顛倒的色彩故事

Kassia St Clair

卡西亞·聖·克萊兒———— 著

蔡宜容———— 譯

獻給 法蕾拉

最純粹
最縝密的思維
只屬於那些
熱愛色彩至深者

約翰‧羅斯金（John Ruskin）
《威尼斯之石》（*The Stones of Venice*，出版時間約1851~1853）

Contents

白色 White 38

——白色如同所有神聖的事物，它與光的關聯深植人心，因此能夠同時激發敬畏，帶來恐懼。

黃色 Yellow 62

——黃色是任性頑強的，也是珍貴與美麗的顏色。最讓人夢寐以求的，應該是它化身為金屬時的那抹黃。

橙色 Orange 92

—— 以「橙」來指涉顏色或水
果，哪一種用法比較早出現？
「橙」以形容詞的身分初登場的
紀錄是在1502年。

粉紅色 Pink 114

—— 粉紅色是女生的，藍色是男
生的；這種現象到處可見。但在
幾個世代之前，完全不是這麼一
回事。

紅色 Red 　　　　134

—— 紅色對人類心理的影響，一直以來都讓心理學家深感興趣。紅色是血的顏色，同時與權利有強烈的牽扯。

紫色 Purple 　　　　158

—— 紫色的故事由兩大染料主導。但這種古老神奇染料確切的顏色，仍舊是一團迷霧。事實上，「紫色」本身就是一個意義流動的詞彙。

藍色 Blue　　　　　　　178

—— 西方人向來以低估所有藍色事物著稱。直到十二世紀，情況才出現大逆轉。曾經被視為墮落與野蠻象徵的藍色，如今卻征服了全世界。

綠色 Green　　　　　　　208

—— 除了與嫉妒的關聯外，綠色通常被視為和平的顏色，並且往往與奢華及風格概念相連結。

棕色 Brown　　236

——棕色也許象徵食物來源的豐饒之土，但我們永遠不會對這種顏色展現感激之情。

黑色 Black　　260

——黑色是時尚，也是哀悼的顏色，象徵的事物極為廣泛，包括豐饒、學識與虔誠。只要與黑色有關，一切都是複雜的。

前言

75個迷人色彩的身世之謎

　　我愛上色彩的過程就像多數人墜入愛河那樣：無心插柳。十年前，我正在研究十八世紀女性時尚，總是開著車一路南下到倫敦，直奔維多利亞與艾伯特美術館，進入以層層木盒保存的檔案室，直勾勾盯著泛黃的《阿克曼寶典》（*Ackermann's Repository*），它是世界上最古老的時尚雜誌之一。對我來說，書頁裡對1790年代時尚潮流的敘述，既讓我流口水，也讓我摸不著頭緒，宛如閱讀米其林星級餐廳設計的「全套菜單」。有一期是這麼寫著：「一頂石榴紅蘇格蘭女用無邊呢帽，綴以金黃流蘇滾邊。」另一期則大推「紫褐色」長禮服搭配「猩紅色喀什米爾毛呢羅馬風斗篷」。在某些時候，女人如果不是穿著髮棕色鑲毛滾邊長外套，戴著虞美人嫣紅羽毛綴飾無邊呢帽，或者身披檸檬黃薄綢，就稱不上盛裝。有時候，文字敘述佐以色盤，能幫助我理解「髮棕色」看起來究竟像什麼玩意兒，但大多時候色盤都從缺。這就像傾聽一場對話，使用的卻是我一知半解的語言。我為此深深著迷，欲罷不能。

　　多年之後，我有個構想正好可以把我的熱情轉化為文字，每個月固定刊登在雜誌上。在每一期中，我都會選定一種顏色，上窮碧落探索它背後隱藏的祕密。它在什麼時候成為流行色？它是在什麼時候、又是如何被創造出來的？與特定藝術家、設計師或某個品牌有關嗎？它的

所有顏色中，最惡質、最卑劣的，就屬青豆綠（pea-green）！

社交品味權威（Arbiter Elegantiarum），1809

發展歷史爲何？居家雜誌 *British Elle Decoration* 編輯蜜雪兒・歐根妮罕（Michelle Ogundehin）邀我撰寫專欄，那些年我寫過的顏色包括尋常的橙色，乃至罕見的天芥紫（heliotrope）。那些專欄文章成爲本書的起點，對此，我十分感謝。

　　本書並不打算寫出一段完整而周延的歷史。在書中，我切入龐大的色彩家族，並納入黑、棕、白等三個不在艾薩克・牛頓（Isaac Newton）❶爵士光譜中的顏色。我從每一個色彩家族中，挑出數個具有特別迷人、特別重要，或者特別令人不安的歷史背景的顏色。我試著爲75個最令我神魂顛倒的顏色，提供介於簡史與性格側寫之間的資訊。它們有些是藝術家的顏色，有些是染料，有些幾乎更近似某種概念，或者社會文化的產物。我希望你讀得開心。除此之外，還有許多有趣的故事，我無法一一寫進本書，因此，我加入一組其他有趣顏色的專用字彙表（或色票），以及建議延伸閱讀書單。

我不認爲有什麼顏色是不討喜的。

英國畫家大衛・哈克尼爲另一種綠——橄欖色（olive）——辯護，2015

因此，
光線就是色彩；
失去光，
就成了陰影。

英國畫家透納（J. M. W. Turner），1818

顏色視界

我們如何看見

　　對於體驗周遭世界來說，色彩攸關重大。想想高能見度的夾克、品牌商標，以及我們所愛之人的髮膚與眼睛。但是，我們究竟是透過什麼樣的方式，才能看見這些事物？當我們看著，比如說熟透的番茄或綠色顏料，看見的是照射在物體表面、經由反射傳入眼睛的光線。如同第14頁所示，可見光譜只占全部電磁光譜的一小部分。不同物體之所以有不同顏色，是因為可見光譜中的某些波長被反射，某些則被它們吸收。因此，番茄的外皮吸收了多數的短波長與中波長——藍、靛、綠、黃和橙。剩下的紅色波長進入我們的眼睛，透過大腦解析後，產生視覺。因此，某種程度來說，我們所見物體的顏色，貨真價實，**並非**它的顏色：也就是說，光譜的波段，正是被反射出來的那一部分。

　　當光進入我們的眼睛，穿過水晶體後，來到視網膜。視網膜位於眼球後方，布滿了被稱為「視桿」與「視錐」的感光細胞，兩者皆因形狀而得名。視桿細胞承擔著視覺的重要任務。我們的雙眼中大約各有1.2億個；它們極度敏感，主要作用為區別光與黑暗。負責感應顏色的則是視錐細胞。比起視桿細胞，它們的數量少多了：雙眼的視網膜中約莫各有600萬個，多數擠成一團，分布在視網膜中心一個小小的、稱為「黃斑」的部位。大部分人擁有三種不同的視錐細胞❷，各自感應三種不同波長的光：440nm、530nm和560nm。這些細胞大約有三分之二對較長波長敏感，這代表比起光譜上其他較冷的色系，我們能夠分辨較多暖色系——

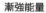

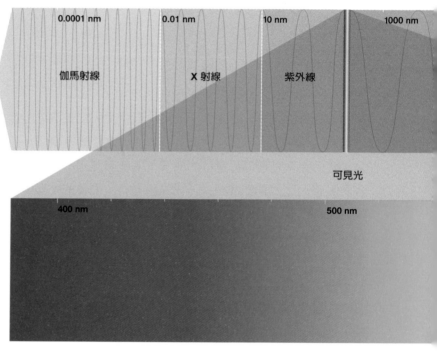

黃、紅、橙。全球約有4.5%的人口，因為視錐細胞缺陷而導致色盲或色弱。目前還無法完全掌握這種現象的成因，但通常與基因遺傳有關，較好發於男性：約莫每十二位男性就有一人出現此症狀，女性則為每兩百人中有一人。對擁有「普通」色彩視覺的人來說，當視錐細胞受到光線刺激後，它們會透過神經系統接力傳遞訊息到大腦，再由大腦依序辨識顏色。

　　這個過程聽起來很簡單，但是，「辨識」階段卻可能令人困惑不解。有人提出純粹形而上的辯論，探討色彩是否具有真正「實質性」的存在，抑或只是自十七世紀以來席捲人心的、某種內在體驗的呈現。2015年，一襲藍色加黑色（或者白色加金色？）洋裝在社群網路上瘋傳，引爆沮喪與困惑，顯示我們對模稜兩可的不確定狀態感到多麼不自在。

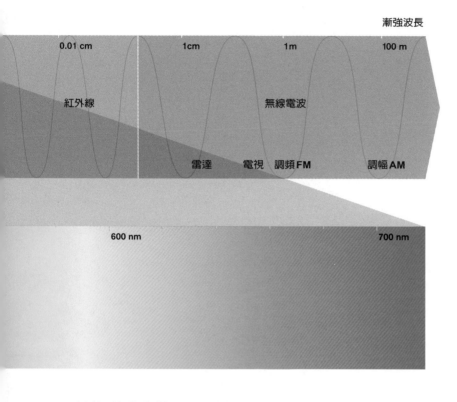

這張照片讓我們深切地意識到大腦的「後製作業」：我們當中，有一半的人看見這麼回事，但另一半的人看見的，卻完全不是這麼回事。這是因為我們的大腦通常會收集並接收環境光線的訊號（舉例來說，可能是白晝的天光，或者一盞LED燈光）與質感。我們利用這些訊號來調整感知能力，就像以濾光片處理舞台燈光。由於洋裝照片的效果很差，同時欠缺著裝者膚色之類的視覺線索，因此，我們的大腦必須就現有環境光線的品質進行猜測。有些人直覺認為那件洋裝受到強光照射而導致色彩淡化，因此他們的大腦自動調深色調；其他人則認為那件洋裝陳列在陰暗處，於是他們的大腦修正及加亮眼睛所見的景象，去除模糊的藍色色偏。這就是網民們「看著」同樣的圖像，卻「看見」截然不同事物的原因。

白色與所有
介於白與黑
之間的灰色系，
可能都是合成色，
太陽的白光
是所有原色
依適當比例組合
的結果。

艾薩克‧牛頓爵士，1704

簡單的算術

光是什麼？

　　1666年，也就是倫敦大火吞沒整座城市的那一年，年僅二十四歲的艾薩克・牛頓開始進行稜鏡與太陽光的實驗。他使用稜鏡來分解白光，揭露組成光線的不同波長。這件事本身稱不上革命性，只是一個之前操作過很多次、手法粗淺的把戲。但是，牛頓的實驗不僅止於此，他進一步的作法徹底改變了我們對顏色的看法：他利用第二面稜鏡重組不同波長。在此之前，人們認為，是因為玻璃鏡面存在雜質，才使得光線循徑穿越稜鏡時會創造出彩虹。純白太陽光被認為是神的恩賜，而它竟然可以被分解，這在當時是無法想像的。而最惡劣的，莫過於它居然是由色光混合而成。所有混合色彩在中世紀仍屬於禁忌，它們被視為違反自然界的章法，即使在牛頓有生之年，「色彩的混合創造了白光」的概念仍舊飽受嫌惡。

　　白色是由許多不同顏色組合而成的概念，也深深困擾著藝術家們，但理由卻大不相同。任何有機會使用繪畫材料的人都知道，愈多種顏色混合在一起，結果愈接近黑色，而非白色。一般認為，林布蘭・范・萊因（Rembrandt van Rijn）在他的畫作中創造出複雜、深沉、巧克力色的陰影，無非就是收集調色盤上殘留的所有顏料，將之混成一團後，直接應用在畫布上，因為後人從這些厚重的油彩裡發現許多不同的顏料。❸

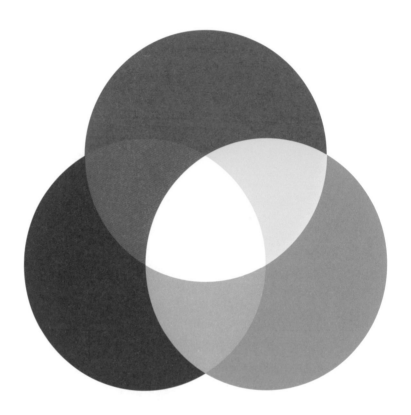

加色混合
藉由混合不同色光
來創造顏色。
混搭三原色，
就合成白光。

　　混合**光**創造出白光，混色**顏料**創造出黑色，其中緣故可以從光學作用找到解答。基本上，混色的類型有兩種：加色混合與減色混合。以加色混合來說，不同光線波長的組合創造出不同顏色，全部加在一起則形成白光。這就是牛頓藉由稜鏡實驗所證實的。然而，顏料混合卻出現相反的結果。因為，每一種顏料反射進入眼睛的，只是一部分的可見光，當多種顏料混合在一起，個別波長會被抵減。混合到一定程度後，幾乎沒有可見光被反射，因此我們感知到的混合結果就是黑色，或者極接近黑色。

　　對於可使用的混色顏料極其受限的畫家來說，這的確是個問題。比方說，如果他們想要調出淡紫色，必須至少混合三種顏色：紅、藍、白，他們可能會添加多一點色彩，以期達到內心追求的那朵精準紫羅蘭。而一旦混合更多顏色，結果很可能是一團髒髒黑黑的玩意兒。但是，即便是綠與橙這樣單純的顏色，結果也是如此：與其混合顏色，導致其吸收更多可見光的波長，吸光畫作亮度，不如選用單一顏料。翻開藝術發展史，最重要的莫過於找到更多更亮的顏色，從史前到今日皆然。

如果沒有
裝在顏料管裡
的顏料，
就不會有……
稍後記者們所稱
的印象派畫家。

法國畫家皮耶－奧古斯特・雷諾瓦
（**Pierre-Auguste Renoir**），
發表時間不明。

打造調色盤

藝術家與他們的顏料

　　老普林尼（Pliny）是羅馬時代的博物學者，他在西元一世紀時寫道，古典希臘時代的畫家只使用四種顏色：黑、白、紅、黃。但我們幾乎可以確定他說得很誇張，因為埃及人早在西元前2500年就發現一種製造出明亮純淨藍色的方法 [p.196]。不過，早年多數藝術家的顏料取得，的確非常受限，不是從土壤中提煉，就是萃取自植物與昆蟲。

　　人類自遠古時代以來，對於使用帶有紅黃調性的大地棕色系，就相當得心應手。目前所知最早的顏料使用，可以上溯到三十五萬年前的舊石器時代。史前人類可以從火焰的灰燼中提煉出一款深黑色 [p.274]。有些白色系可以自土壤中挖掘；另一種白色則由西元前2500年的化學家製成 [p.43]。有關顏料的發現、交易與合成的紀錄，散見於歷史記載，直到十九世紀，拜工業革命狂飆之賜，出現戲劇性的進展。在工業製造過程中，愈來愈多化學藥品以副產品的形式出現，有些本身就是絕佳的顏料與染料。舉例來說，1856年威廉・亨利・珀金（William Henry Perkin）[1]在嘗試合成治療瘧疾的藥物時，無意間發現了錦葵紫染料 [p.169]。

　　某些顏料可以入手，某些顏料開始被採用，這些改變在某種程度上影響了藝術史的發展。多虧史上最早的藝術家們在周遭環境中發現的顏料，史前洞穴裡才能留下陰鬱深沉、色彩獨具的手印與野牛。將時間快轉幾千年，裝飾華美的中世紀手抄本登場，此時，黑白依舊是黑白，另有無光澤系列

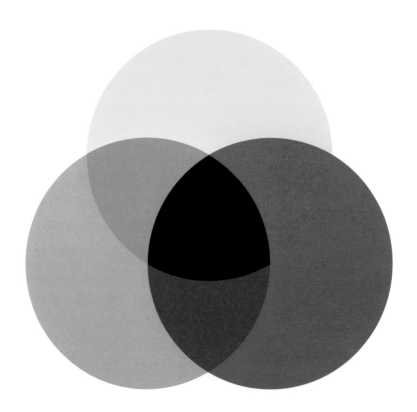

減色混合

混合一組特定顏色，可以創
造出許多顏色。
將三原色依比例適當調配，
就能產生黑色。

金黃，以及紅、藍等多種鮮豔的顏色加入陣容。幾個世紀之後，文藝復興時期藝術家與古典繪畫大師[2]的畫作，除了受惠於可使用的顏料種類更廣泛外，透視畫風的寫實呈現與光影的精緻處理，同樣居功厥偉。在此時期，有些作品始終沒有完成，畫中某單一人物維持簡單的素描形象，是因為畫家無力負擔完成畫作所需的昂貴顏料。比如，純淨藍的群青色[p.182]，這種顏料如此珍貴，委託作畫的贊助人通常必須自己購買，因為畫家根本買不起。客戶們通常覺得有必要在書面合約中具體說明，他們希望畫家在成品中使用多少昂貴的顏料，畫中哪些人物應該穿著什麼顏色的衣物，唯恐阮囊羞澀的畫家以廉價顏料來取代。❹

　　對早期的藝術家來說，他們與色彩的關係相對於現代畫家而言，大不相同。有些染色劑彼此會互相作用，因此藝術家在構圖時就必須考慮到哪些組合可能造成毀滅性的結果，確認這些染色劑不會在畫面上重疊或彼此緊鄰。多數顏料都是手工製作，若非藝術家親自操刀，就是由工作室裡的學徒幫忙。主要視顏料的製作方式而定，有些可能需要將岩石研磨成粉，或者處理一些技術上的挑戰，或是有毒原料之類的。顏料也可能來自專家之手，包括鍊金術師與藥劑師。又過了一陣子，製作並從事染色劑買賣的顏料商人，從世界各地取得各種稀有顏料。

　　一直到十九世紀，藝術家們才真正享受到顏料成品激增所帶來的便利（即使如此，品質並不可靠）。廉價的複合色

彩，像是蔚藍、鉻黃與鎘橙，讓藝術家們免於研磨的苦力，或者擺脫惡質的顏料商人。那些商人專賣品質不穩定的混合顏料，沒幾個星期就掉色，甚至跟其他顏色或畫布起化學作用。再加上可摺疊金屬顏料管在1841年問世，這些新顏色讓藝術家們能夠在戶外作畫，前所未見的明亮色彩浸潤了他們的畫布。也難怪藝術評論者一開始對此缺乏信心：沒有人看過這樣的顏色，它們令人目眩神迷。

色彩歷史學者
（人數非常稀少）
的研究總是侷限在
近現代，
而且著眼於
藝術相關主題，
這是過於簡化的作法。
繪畫的歷史是一回事，
色彩的歷史
則是另一回事，
而且牽連更廣。

法國中世紀歷史、符號學者
米歇爾・帕斯圖羅（Michel Pastoureau），2015

古老的色票

製作顏色圖譜

　　十七世紀末，荷蘭藝術家Ａ・布格特（A. Boogert）投注全副心力，試圖確切標示出所有已知的顏色。這部作品收納超過800幅手繪色票，搭配扭曲的黑色字體標記註解，布格特記述著如何混合出一系列的水彩顏色，從最淡的浪花白到最濃的鮮鉻綠。他當然不是唯一嘗試爲所有深淺色彩與色相分類的人。科學家、藝術家、設計師、語言學家都曾經耗費心力，企圖在顏色空間中繪製出色彩變化的方向，並爲座標點命名、編碼，或者建立參考網格。想要透過語言與文化的區分，解決明確標示色彩濃淡的問題，彩通（Pantone）索引色卡堪稱現代最知名的方法，類似嘗試不勝枚舉，這也只是其中一端。

　　因爲色彩不僅是一種實質現象，更存在文化的範疇中，想要明確標示的企圖幾乎是徒勞的。以顏色可以區分爲冷、暖兩大類的概念爲例。我們會毫不遲疑地說，紅與黃是暖色系，綠與藍是冷色系，但這種分類只能追溯至十八世紀。有證據顯示，藍色在中世紀被視爲暖色，甚至是最暖的顏色。

　　有些社會賦與顏色的名字與眞正的顏色之間，名不符實，這些名字就像地質板塊一樣，隨著時間改變，洋紅[p.167]就是一個例子，這個顏色現在被列入粉色系，原本卻更接近紫紅色。我們可以在1961年《第三版韋氏新國際字典》找到一些其他顏色的定義，簡直是神級深奧。秋海棠是一種「比一般珊瑚紅更藍、更亮、更強烈的深粉紅，比盛典紅多了一抹藍，也比石竹紅更藍、更強烈」。青金石藍是

「一種溫和的藍色，比一般哥本哈根藍再紅一點兒，比蔚藍與德勒斯登藍，或龐畢度藍再深一點兒」。這些敘述的原意並不是讓讀者陷入徒勞無功的字典定義追逐戰；它們可能出自色彩專家艾薩克・H・哥德羅浮（Isaac H. Godlove）的手筆，這位仁兄是第三版韋氏字典聘用的顧問，同時也是孟塞爾（Munsell）色譜公司的經理。❺儘管這些敘述饒富趣味，所謂「一般珊瑚紅、盛典紅與哥本哈根藍」已經失去文化共通性，讀者根本無法了解這些文字定義的顏色真正看起來是什麼樣子。同理，百年後，某位讀到「酪梨綠」的讀者可能也會一頭霧水：這是指果皮較深的顏色？或者外層果肉那種陶土綠？或者接近種籽處的奶油綠？不過，「酪梨綠」對現今的人們來說，仍舊有其意義。

隨著時間的進展，誤差範圍甚至變得更大。就算畫作這樣的「書面證據」保存下來，通常我們觀看時的光線條件也與當初作畫時截然不同。這就像透過電腦螢幕看建築用漆的樣本、五金行裡的罐裝油漆，以及粉刷在住家牆上的顏色，三者大不同。而且，顏色本身也會褪淡、變色；許多穩定的染劑與顏料都是最近的創新產物。因此，我們應該把色彩當成主觀的文化產物：試圖為所有已知色彩做出精確、放諸四海皆準的定義，就跟為夢境標示座標一樣不牢靠。

蠻族、
未受教育者
與兒童，
對鮮豔的顏色
有強烈偏好。

德國作家，約翰‧沃爾夫岡‧歌德
（Johann Wolfgang Goethe），1810

戀色癖、恐色症

色彩政治學

　　在西方文化中，一直對色彩抱持某種嫌惡，就像討厭絲
襪上的抽絲那樣。許多古典派作家對色彩不屑一顧。線條
與形式才是眞正藝術的榮光，從這個角度來說，色彩無疑是
一種干擾。它被視同自我放縱，稍後更被當成不道德：虛
僞與不老實的象徵。十九世紀美國作家赫爾曼‧梅爾維爾
（Herman Melville）的說法最直白，他說：「色彩是細膩的
欺騙手法，而非眞正與生俱來的本質，不過就是無中生有，
層層堆疊；因此，自然界一切出神入化，無非是塗脂抹粉，
跟妓女一樣。」❻然而，這眞的是非常古早的觀點了。舉例
來說，新教徒主要以黑白兩色來展現他們智性上的單純、簡
樸與謙卑；紅、橙、黃、藍等明亮的色彩，全面退出他們的
教堂牆面與衣櫥。虔誠的亨利‧福特（Henry Ford）拒絕臣
服消費者的需求，有好幾年堅持只製造黑色車款。

　　在藝術界，disegno（繪畫，義大利文）與 colore（色
彩，義大利文）孰優孰劣的激烈對決，貫穿整個文藝復
興時代，爭論力道雖然日趨溫和，卻也一路延續迄今。
"disegno" 代表純淨與才智；"colore" 則象徵粗俗與陰柔。
1920 年，建築師科比意（Le Corbusier）與他的同事在一篇
名爲〈純粹主義〉（Purism）的專斷論文中，寫道：

談及真實且歷久彌新的造型藝術，形式才是王道，其餘應該都只是次要⋯⋯（塞尚）未經檢驗就接受顏料販子誘人的提議，那是一個色彩化學蔚為風尚的年代，這種科學對成就偉大的繪畫不可能產生任何影響。讓我們把刺激感官歡愉的顏料管留給布料染匠吧。❼

即便在接受色彩影響力的陣營中，將色彩概念化與條列分明的方式，對其相對重要性也產生一定的衝擊。古希臘人把色彩看成一組從白到黑的連續變動體：黃色比白色深一點，藍色比黑色淡一點。紅色與綠色居中。中世紀作家對這個由淺入深的架構也抱持著莫大的信心。直到十七世紀才出現紅、黃、藍為三原色，綠、橙、紫為二次原色的概念。其中最激進的，正是牛頓與他的光譜，他將這個想法寫在1704年的著作《光學》（*Opticks*）中。書中的理論影響深遠：白與黑頓時不再是顏色；色譜不再由淺入深。牛頓的色輪也為互補色之間的關係確立順序。顏色兩兩對應，比如說綠與紅、藍與橙，當兩種互補色並置，彼此可強烈呼應。互補色的概念，對後續的藝術發展產生深遠的影響，包括文生・梵谷（Vincent Willem van Gogh）、愛德華・孟克（Edvard Munch）等藝術家，都應用互補色來架構他們的繪畫，並增添戲劇性。

由於色彩在社會中具有特殊意義與文化意涵，當權者總是企圖限制其使用。其中最惡名昭彰的手法，就是透過禁奢令來管控。相關法令在古希臘與羅馬時代頒布，古代中國與

日本也有類似的作法，十二世紀時更在歐洲全面施行，其影
響直到近代才逐漸消失。禁奢法令包山包海，從飲食到衣
著，乃至室內陳設都管得著，目的是爲了強化社交壁壘，透
過符碼編譯，將社會階級轉化成一眼就能辨認的視覺系統：
換句話說，農民的飲食穿著就該像個農民；工匠的飲食穿著
就該像個工匠；以此類推。色彩是這套社會語言的關鍵符
號，像赤褐 [p.246] 這樣黯淡的土色，很明顯地只在最貧賤的
鄉下農民間使用，至於猩紅 [p.138] 這麼明亮、飽和的顏色，
可是專屬於少數特權階級。

最棒的顏色符號，
就是所有看見的人
都說不出什麼名堂。

英國藝術評論家
約翰·羅斯金，1859

多姿多彩的語言

文字改變了我們所見的色調嗎？

　　古希臘文學中關於顏色的敘述有些奇怪，首先發現這點的，是一位神情嚴肅的英國政治人物。威廉‧尤爾特‧格萊斯頓（William Ewart Gladstone）[3]是詩人荷馬（Homer）的鐵粉。1858年，他為心目中的英雄寫出一本最權威的研究，在過程中偶然發現一些迷幻異象。從隱喻的角度來說，眉毛在盛怒之際當然可能黑色的，不過，蜂蜜真的是綠色？大海是「暗酒色」（wine-dark），而且詭異地與公牛同色，但是，綿羊卻是紫羅蘭色？他決定檢視這位希臘作家所有作品中的顏色指涉。結果發現，文本中提及Melas（黑色）170次，顯然使用度最高，白色則出現100次。緊接著是erythros（紅色），但使用度驟降，只被使用13次，黃、綠、紫全都不到10次。對格萊斯頓而言，似乎只有一種可能的解釋：實際上，希臘人是色盲。要不，就像他說的，比起對顏色的感受，他們對「光線的種類與形式更敏感，對光線的相反——黑暗的感受亦然」。

　　事實上，人類早在幾千年前就發展出看見顏色的能力，因此不能把問題歸咎於色盲。而且，對顏色的討論讓人覺得一頭霧水的，也不是只有古希臘人。十年後，德國哲學家兼語言學家拉撒路‧蓋格（Lazarus Geiger）著手檢驗其他古老的語言。他鑽研以希伯來文寫就的《可蘭經》與《聖經》原典，研讀古代中國的故事與冰島傳說。所有資料均顯示顏色指涉混亂，就連刪節省略的作法也如出一轍，他在一段廣為引述的印度《吠陀經》經文的注釋中提及：

　　不下十萬行的讚美詩篇，滿滿都是關於天堂的敘述。再也沒有其他主題這麼頻繁地被提及。太陽與染紅的黎明變幻著色彩，白晝與黑夜，雲朵與閃電，風與空間，一切都在我們眼前展開，一而再，再而三，畫面如此鮮豔而飽滿。但是，有這麼一件事，如果你之前並不知道，那麼在讀過這篇古老的詩歌後也無法讓你長見識，那就是，天空是藍色的。❽

　　「藍色」，從之前用來形容綠色，或者更常見的黑色等單字逐步變化而來。蓋格認為，他可以透過語言的演進，探索人類對不同顏色的敏感程度。一切都是從形容光明與黑暗（或者白與黑）的單字開始，接著是紅色，其次是黃色，再其次是綠色，然後是藍色。布倫特・柏林（Brent Berlin）[4]與保羅・凱（Paul Kay）[5]在 1960 年代晚期，主導一項更大規模的研究，確認了類似的結果。一般認為，這意味著兩件事：首先，色彩分類是與生俱來的；其次，如果沒有與顏色對應的單字，將會影響我們對該顏色的理解。

　　1980 年代，一項更大型的調查則發現許多例外：語言不必然依循這種方式「進化」，有些語言以完全不同的方式來切割色彩空間。舉例來說，韓語中有一個字明確區隔了黃綠色與一般綠色；俄語的淡藍與深藍是不同的字。辛巴語可謂經典案例，這支西南非部落的口說語言將色譜劃分為五個區塊。另一個例子則是拉內爾貝羅娜，這是索羅門群島某個環狀珊瑚島上所使用的波里尼西亞口說語言，這種語言將色

譜粗略分爲白、黑、紅；黑，包括藍色與綠色；紅，包括黃
色與橙色。❾

　　之後，關於語言、色彩與文化之關係的文字敘述，更是
不確定到讓人抓狂。相對主義陣營認爲，語言不但影響，甚
至形塑了我們的感知能力，如果某種顏色沒有相對應的字，
我們就不會認爲它是清晰而鮮明的。普遍主義者追隨布倫
特・柏林與保羅・凱的論調，他們相信基礎色彩分類放諸四
海皆準，而且從某種角度來說，那是與生俱來的。我們可以
確定的是，色彩的語言挺麻煩的。能夠輕易辨認三角形與正
方形的兒童，可能還搞不清楚粉紅色與紅色，或者橙紅色的
差別。同時，我們也知道，即使某件事物沒有單獨對應的單
字，並不代表我們無法辨識。希臘人當然能夠清楚看見各種
顏色；也許，跟我們比起來，他們只是覺得色彩沒那麼有
趣。

鉛白 Lead white

象牙白 Ivory

銀白 Silver

伊莎貝拉色 Isabelline

白堊 Chalk

米黃 Beige

白色 White

　　「不論是甜美，尊榮，還是莊嚴的聯想，這種顏色在最深刻的概念中，隱藏著一種無法捉摸的東西，而這種東西令人驚駭的程度，更甚於鮮血一般的豔紅。」赫爾曼・梅爾維爾在《白鯨記》（*Moby Dick*）第四十二章〈白鯨之白〉中這麼寫著。這段文字貨真價實地道出這個令人困惑的顏色的兩種象徵意義。白色如同所有神聖的事物，它與光的關聯深植人心，因此能夠同時激發敬畏，帶來恐懼。

　　就像與梅爾維爾小說同名的白化症海怪，白色帶著某種「異類」的況味。如果顏色是人類，白色也許會受到仰慕，人氣卻可能不高：它就是有點太獨來獨往，太專斷、太神經質。首先，它很難調製。你無法透過混搭其他顏料將它調配出來，必須使用一種特別的白色顏料才行。不管你在這種顏料中添加任何色彩，它只會朝一個方向產生變化：變黑。這與大腦處理光線的方式有關。愈多顏料混在一起，就愈少光線反射進入我們的眼睛，顏色也會變得更深、更糾結成一團。大部分的孩子在某個年齡時，都會試著將自己最喜歡的顏料混合在一起，期待能夠調出最特別的顏色。他們會找來消防紅與晴空藍，也許加上「愛心熊」娃娃那些粉嫩的顏色，然後開始攪拌。但這樣混搭並不會得到美麗的結果，而是無可逆轉地呈現一種混濁的深灰色，這也算是人生第一個苦澀的真相。

　　還好，藝術家們通常很容易取得白色顏料，這可是拜廣受歡迎的鉛白 [p.43] 所賜。老普尼林在西元一世紀時敘述了製造鉛白的過程，儘管毒性很強，但在接下來的數個世紀裡，仍舊成為藝術創作時所用白色的來源。十八世紀，法國

化學家兼政治家居頓‧德莫沃（Guyton de Morvea）應政府要求，找出較安全的替代顏料。他於1782年呈報，第戎學院（Dijon Academy）實驗室技術人員庫爾圖瓦（Courtois）合成出一種名為「氧化鋅」（zinc oxide）的白色顏料。雖然「氧化鋅」無毒，曝露在硫磺氣體中也不會變深，但是它比較透光，在油料中乾的比較慢，最重要的是，它的價格是鉛白的四倍。它也容易脆裂。許多該時期的油畫作品中，都出現細微的窗格狀裂痕，這筆帳可以算到它頭上。（溫莎＆牛頓〔Winsor & Newton〕公司直到1834年才把它製成水彩顏料上市，將它命名為「瓷白」（Chinese White），聽起來有種異國風情，不過並沒有造成流行。1888年，四十六位接受詢問的英國水彩畫家中，只有十二位曾經使用過。）❶另一種金屬基底的白色顏料的發展就成功多了。鈦白（Titanium white）從1916年開始首度大量製造，它比較亮，也比較不透光，到了二次世界大戰末期，市占率已達到八成。❷如今，從網球場上的界線標示，乃至藥丸與牙膏，都會使用這款閃亮亮的顏料，它年長的哥哥姊姊們只能靠邊站，並逐漸凋零。

　　長久以來，白色與金錢、權力有著錯綜複雜的關聯，包括羊毛與棉在內的紡織品，都必須經過嚴密的處理過程才能呈現白色。十六至十八世紀時，只有最有錢、擁有大批僕役伺候的人，才有能力讓身上的蕾絲花邊、亞麻褶袖、縐領、領巾等，隨時保持純淨無瑕。這種關聯迄今猶然。如果有人穿著一身純白冬季大衣，隱約傳遞出來視覺訊息就是：我不

需要搭乘大眾運輸工具。大衛・貝奇勒（David Batchelor）[1]
在《色彩恐懼症》（*Chromophobia*）中，如此形容一位富裕
藝術收藏家的住處，屋子裡是清一色的純白：

> 有一種白，不只是白；眼前就是那種白。有一種白，拒斥了所有
> 次等的顏色，幾乎就是所有顏色了……這是一種具侵略性的白。[3]

貝奇勒稍後在書中指出，問題並不在於「白」這種顏
色，而是抽象意義中的「白」，因為它與「純淨」之類的專
制符碼產生連結。比如說，科比意在1925年的著作《塗料
法則》（*L'Art decorative d'aujourd'hui*）中宣稱：所有的室
內牆應該一律漆成石灰白[p.52]。他認為，這就像為社會進
行道德與精神淨化。[4]

總之，對許多人來說，白色被視為正向，或具有一種超
驗的、宗教的素質。在中國，它是死亡與哀悼的顏色。在西
方與日本，新娘穿著白色禮服，因為這是不解風月、純潔的
象徵色。聖靈通常被描繪成降臨闇黑人間的白鴿，瞬間出
現在淡金色的光芒中。二十世紀初，卡濟米爾・馬列維奇
（Kazimir Malevich）[2]完成「白中之白」（White on White）
系列時寫道：

> 天空藍被這種至高無上的系統擊潰，穿越並進入白色之中，成為
> 純正、真實、永恆的概念，得以自天空色彩的背景中解放……航行
> 吧！純白，這自由的深淵，這浩瀚的無垠，就在我們眼前。[5]

　　頂尖的現代主義者與極簡主義者，從日本知名建築師安藤忠雄到卡文・克萊（Calvin Klein），以及蘋果的喬納森・艾夫（Jonathan Ive），他們都善用白色的力量與高傲意象。（在千禧年之初，艾夫開始製造白色產品，史帝夫・賈伯斯本來反對這股浪潮，最後終於同意推出「月亮灰」〔Moon Gray〕的 singature 耳機與塑膠鍵盤。我們認為那是白色；不過，嚴格來說，那是淡灰色。）❻雖然白色太容易顯髒，也許正因為如此，它才會與潔淨的概念息息相關。白色商品，如桌布、實驗室袍子，它們不切實際的純淨無瑕簡直是在挑釁使用者，噴髒、弄黑什麼的，諒你連想都不敢想。美國牙醫抱怨人們追求牙齒潔淨閃亮，如今消費者甚至要求把牙齒漂到一種不切實際的白，因此必須製造全新的美白顏料來因應。❼

　　這套將白色偶像化的基礎，實則建立在一個錯誤之上。幾個世紀以來，古典希臘與羅馬遺蹟的骨白色，一直是西方美學的基石。安卓・帕拉底歐（Andrea Palladio），這位十六世紀的維也納建築師重新炒熱這些號稱古典的概念，在西方每一座主要城市中，都可以看見他個人以及後世承襲帕拉底歐風格的作品。直到十九世紀中葉，研究人員才發現，原來這些古典雕像與建築物通常都會被漆上一層明亮的色彩。但許多西方唯美主義者根本拒絕相信。據說雕刻家奧古斯特・羅丹（Auguste Rodin）曾經悲傷地搥胸說道：「我這裡覺得它們從來沒有被上過色。」❽

鉛白 Lead white

　　昔日高句麗統治者的墳墓，不合宜地座落於北韓與中國
的邊境。他們是強悍的民族：高句麗，古朝鮮三國之一，在
西元前一世紀至第七世紀期間，力抗北方鄰國大軍併吞朝鮮
半島與部分南滿疆域。不過，從安岳三號墓牆上的巨幅墓主
畫像看來，他完全不像好戰之徒。在線條細膩的壁畫裡，他
盤腿坐在轎內，穿著綴有亮紅絲帶的深色袍子，服飾與坐轎
垂簾的搭配渾然一體。他的神情溫和到幾乎有點微醺的感
覺：他蓄著鬆鬆的八字鬍，唇角微彎上揚，眼神明亮，些微
失焦。而真正了不起的是，他的形象在墓穴的潮濕空氣中待
了十六個世紀，還能維持如此鮮明。他「長壽」的祕密就在
當初畫家用來塗在洞穴牆上的基底顏料：鉛白。❶

　　鉛白是具有晶體結構的鹼性碳酸鉛。它又厚又重且不透
明，有力證據顯示，西元前2300年左右，它在小亞細亞半
島被製作出來。❷自此全球不曾斷過貨，它的製造方法與老
普林尼在兩千年前的敘述大致相同。取用內部有兩個隔層的
特殊設計陶罐，將鉛條放進其中一個隔層；將醋導入另一個
隔層；陶罐周圍裹以動物糞便，靜置在門戶密閉的小屋裡
三十天。這段期間將會產生一種相當簡單的化學反應。從醋
冒出來的煙氣會與鉛作用，產生醋酸鉛；這時，糞便發酵時
散發出的二氧化碳，又會與醋酸鉛發生作用，轉化為碳酸鹽
（類似過程也用於製作銅綠[p.214]）。一個月後，某些可憐的
傢伙會被指派走進這片惡臭中，取出上層如鬆軟酥皮似的白
碳酸鉛，就可以將之磨成粉，做成鉛餅後，進行販售。

　　如此製作出來的顏料，用途極為廣泛。它被當作琺瑯盤與盥洗配件上的琺瑯料、室內塗料與壁紙成分，及至二十世紀猶然。藝術家也喜歡它，因為它不透光，而且幾乎可以黏著在所有材質的表面上，後來則是因為它在油中也能使用（只要混合比例正確）。同時它很便宜，這可是自尊心強大的藝術家主要的考量。1471 年，佛羅倫斯的知名壁畫家納理·迪·畢馳（Neri di Bicci）在自家城裡買顏料，他得付 verde azzurro（可能是孔雀石）兩倍半的價格，才能買到上等石青；giallo tedescho（鉛錫黃 [p.69]）的價格僅石青的十分之一；購買鉛白則只需要百分之一的代價。❸藝術家們用起鉛白簡直不手軟，時至今日，透過 X 光檢視，還能看見它在畫作裡疊出厚厚一層輪廓，如骷髏骨架似的，技術人員可以據此看見修改與後續添補的痕跡。

　　但是，鉛白有一個致命的缺點。費里貝托·凡納提（Philiberto Vernatti）爵士在英國皇家學院 1687 年冬季號的《自然科學會報》（*Philosophical Transactions*）中，詳述與鉛白產品扯上關係的人之遭遇：

　　發生事故的工人立刻出現胃部疼痛、腸子劇烈抽筋，以及連通便劑都無法改善的便祕現象……同時伴隨著急性熱病，嚴重氣喘與無法換氣……接著是眩暈，或者頭昏，以及持續性的強烈頭痛，視覺喪失，心智癡傻；癱瘓病；沒有食慾，噁心，頻吐，通常有濃痰，身體被折騰到極虛弱的人，有時連膽汁都嘔出來。❹

　　這種鉛中毒的現象並非初次觀察所得的結果。希臘詩人兼醫生尼坎德（Nicander），在西元前二世紀時曾如此描述相關症狀，語氣中不乏責難，「這可憎的調製物……顏色鮮潔，就像春天時搾取的濃純鮮奶，咕嘟嘟直冒泡。」

　　並非只有參與磨粉或製造顏料的人，才會出現鉛中毒的反應。長久以來，鉛白一直被當作化妝品，可讓皮膚看起來光滑、白皙。色諾芬（Xenophon）曾不以為然地描述西元前四世紀，希臘婦人們臉上敷著「厚厚一層白粉（鉛白）與鉛丹（鉛紅）」[p.107]，證據顯示，當時中國也以類似的粉狀調製物當作粉底。❺日本人類學家與教授們仍舊討論著有毒化妝品可能扮演某種顛覆角色，讓統領三百年的幕府政權終於在1868年瓦解。有些學者認為，嬰兒吸食母奶時，同時也攝取了母親體內的鉛；人骨樣本顯示，當時三歲以下兒童骨骼中的鉛含量，高於他們的父母五十倍。❻但是，鉛粉化妝品或「薩特恩精靈」（Spirits of Saturn），基本上就是鉛白糊加醋，其驚人的超高人氣延續好幾個世紀。期間，至少有一位十六世紀的作家提出警告，說這玩意兒會讓皮膚變得「枯槁灰暗」❼，伊莉莎白女王時代的宮廷仕女們，在羊皮紙般蒼白的底妝上勾畫青筋。十九世紀的女士們仍舊可以輕易購得鉛粉來打底，這些取著各種名字的亮白劑，像是「蕾爾德盛開的青春」（Laird's Bloom of Youth）、「尤琴妮亞的摯愛」（Eugenie's Favourite），或者「阿里‧艾許米的沙漠珍寶」（Ali Ahmed's Treasure of the Desert），人氣甚至不受詳

細報導的死亡事件所影響，其中包括英國社交界美女，考文垂（Coventry）伯爵夫人瑪麗亞。瑪麗亞是一位相當虛榮的女人，同時也是鉛白粉底的重度愛用者，她死於1760年，當時才二十七歲。❽

　　幾個世代的女人以慢性自殺的方式，竭力想讓自己看起來無懈可擊，這可算是最黑暗的一種諷刺了。鉛白也許讓高句麗墓穴的墓主畫像鮮明如故，但是他畢竟已經死了。這種顏料鮮少與活人為友。

象牙白 Ivory

1831年，一位農夫在蘇格蘭的外赫布里底群島中，路易斯島上的沙丘，發現一座約莫七百年歷史的小石室，裡面藏著一批寶物。這批寶物包括來自不同套組的七十八枚棋子、十四枚類似雙陸棋的棋子和一只皮帶扣飾。❶

眾所皆知，路易斯西洋棋是個謎團。沒有人知道是誰製造了它們，或者怎麼會被藏在如此偏遠的島上。

每一枚棋子都是獨一無二的羅馬式雕像，散發著豐富的表情魅力。其中一枚皇后單手靠在臉頰上，神情也許是沮喪，又或者是專注；好幾枚城將咬著自己的盾牌，有一枚是緊張兮兮地看著左邊，好像剛剛聽見什麼意外的聲響。每個人物的髮型都有不同的細膩之處，身上披掛的袍服縐褶也很有型。他們看起來好像可以幻化成真，事實上，這在電影《哈利波特》第一集中真的發生了，它們就是巫師棋角色的原型。這些棋子可能是由海象牙雕製而成（冰島長篇傳奇故事中，稱之為『魚牙』），完成的時間介於西元1150至1200年間，地點則是在挪威的特隆赫姆。從殘存的痕跡看來，有些棋子本來被漆成紅色，卻因為隨著時間而斑駁脫落，終於露出象牙本色。❷

象牙，不論來自海象、獨角鯨或大象，長久以來都備受珍視。當獵象成為身分的表徵時，象牙的地位也跟著水漲船高。顏色則因為連帶關係而獲益。西方的結婚禮服通常是彩色的，直到1840年維多利亞女王穿上英國蕾絲滾邊的象牙白緞面禮服，情況才開始改觀。許多新娘熱切跟進。1889年，《哈潑時尚》（*Harper's Bazaar*）雜誌9月號推薦「以象

牙白緞面與彩花細錦緞（一種編織布料）……最適合秋季婚禮」。如今，白色禮服比任何時候都更普遍；莎拉・波頓（Sarah Burton）為劍橋公爵夫人[1]設計的結婚禮服，正是由象牙白厚緞裁製而成。

數千年來，象牙本身就是製作珍貴裝飾物件的材料，比如路易斯西洋棋、髮梳與刷柄。後來，它也被用來製造鋼琴鍵、裝飾品與撞球。中國工匠以象牙雕出不可思議的精細複雜作品，樹木、寺廟與人物活靈活現，這樣的雕刻品可以賣出數萬美元的價格。由於需求量極大，截至1913年，光是美國一年就消費大約200公噸的象牙。象牙更因為本身的價值不斐，有「白色黃金」之稱，海象牙則是「極地黃金」。❸

人們對象牙的需求，無可避免地造成「供給者」動物的死亡。1800年，大象總數量估計約有2600萬頭；截至1914年，有1000萬頭；到了1979年，有130萬頭。又過了十年，西方國家終於禁止象牙買賣，這時只剩下60萬頭。❹

象牙需求量居高不下，特別是在中國與泰國。非法盜獵猖獗，情況似乎愈演愈烈。據估計，自2012至2014年，這三年間約有十萬頭大象因為象牙而遭到殺害，每年發現象牙被鋸斷的象屍數量約為25,000具。依照這樣的速度，未來大約十年之內，大象有可能自野生環境中絕跡，海象也在瀕臨絕種的名單上。

在象牙交易方面，還有一個怪異的品項，它來自一種已經絕種九千年的動物，比路易斯西洋棋雕成的時間還更早。當融化的冰河與冰山流經北極凍原，幾千具長毛象的屍體隨之湧現。確切數字很難估算，因為有太多交易在黑市進行了。不過，據判斷，目前中國供應的象牙，其中一半以上可能來自長毛象。2015年，一座重達90公斤的整支象牙雕刻，以350萬美元在香港賣出。

銀白 Silver

　　高山永遠不乏傳奇，但是，幾乎沒有比波托西省的里科山更富於鄉野傳說了；它座落在玻利維亞，山峰拔高，山巔一抹紅。這座山並不是因爲高大而引人注目，它的海拔高度不到5000公尺，與安地斯山脈的最高峰完全沒得比；這座山裡藏的東西才是重點。從山腳到山巔，里科山布滿銀礦。根據傳統說法，當地一位窮漢子發現了山裡的祕密。時間是1545年1月，狄亞哥‧瓦利帕（Diego Huallpa）到處尋找一頭走失的大羊駝，爲了驅離山區夜晚的寒意，他升起了火。隨著火焰燃燒，火堆底下的土地彷彿傷口滲血似的，汩汩冒出液態銀。

　　銀，因爲本身貴金屬的價值，長久以來在人類文化中占有重要地位，我們也從來沒有停止探尋它，並發展相關的應用方式。二十世紀時，它被用來激發對未來、太空旅行與進步的想像。從全球第一個太空人團隊身上穿的、銀閃閃一件式拉鍊套裝的「水星七號」，到1960年代帕科‧拉巴納（Paco Rabanne）的金屬片連身短裙，以及安德烈‧庫雷熱（André Courrèges）的金屬色澤時尚品，一旦我們習慣無重力環境，銀色似乎就成爲大家都會穿在身上的顏色。

　　其實，銀與古老迷信的強烈連結，並不亞於它與未來想像的關係。在蘇格蘭的民間傳說中，一枝盛開白色花朵或結滿銀蘋果的銀色枝幹，可以當作進入精靈世界的通行證。❶這種金屬也被認爲可以偵測出毒性，一旦沾染有毒物質就會變色。這種想法如此深植人心，因此銀製餐具蔚爲風尚，接受度也日漸普及。最早使用銀子彈來終結邪惡力量的紀錄，

出現在十七世紀中葉，當時位於德國東北方的格賴夫斯瓦爾德裡，狼人橫行。城裡的人口愈來愈少，就快要成為一座荒蕪人煙的死城，直到一群學生以這種珍貴的金屬製成小子彈，情況才得以逆轉。如今，「銀」深深刻印在恐怖電影的符號學裡，對抗從狼人到吸血鬼之類的生靈都很有效。❷

也許這樣的迷信源自於「銀」與夜晚的連結。傳統上，它那比較燦爛的手足「金」[p.86]，總是與太陽送作堆，而銀總是與月亮相提並論。這種配對關係其實非常合理。銀的閃亮與黯淡自有週期。前一刻仍然光可鑑人，下一刻卻會因為硫化銀生成的黑色薄膜而黯淡失色。這種不完美反而讓銀更具有人性：它似乎有生命週期，而且如同人類終須一死，它的光亮也會稍微「死掉」一點點。❸

雖說這種金屬是自然形成的——在土裡發現閃亮的東西，肯定會有從地球身上找到禮物的感覺。但它其實經常與其他元素混合，藏身於散發隱約光澤的礦石與合金之中，必須經過加熱才能煉取。在埃及，人們發現了可以追溯至新石器時代的銀珠與其他小物件，這些飾品到了西元前二十至十九世紀更加普遍。❹一座埃及考古藏寶庫裡儲放了153個銀製容器，共計重達九公斤。❺從那時開始，銀就被用來製作成珠寶、勳章、衣物上的裝飾元素與錢幣。

西班牙帝國將近五百年的榮景，必須歸功於在南美洲與中美洲的銀礦開採。（西班牙人甚至以此為殖民國家命名：阿根廷的名字源自拉丁文"argentum"，意思是銀色的。）十六至十八世紀之間，這些征服者出口了大約15萬公噸的

銀，包辦了全球80%左右的供應量，得以金援一連串的戰
爭，還有包括以殖民爲目的和對抗歐洲對手的進一步占領。
里科山是西班牙帝國最有賺頭的兩座銀礦之一，爲了開採銀
礦石，西班牙人剝削當地原住民勞力。西班牙人採用「米
塔」（mita）制度，這是過去印加帝國強制勞工蓋廟造路的
方法，他們強迫當地所有十八歲以上的男人必須做工一年，
而薪資僅供糊口。意外事故與汞中毒事件經常發生。西班牙
人誇口，開採自里科山的銀礦不但足以蓋一座橫跨大西洋的
大橋，讓他們直接回國，還能扛在身上帶回家。對當地人而
言，里科山有著相當不一樣的名聲──這是一座「會吃人的
山」。

石灰白 Whitewash

　　1894年5月，恐懼席捲香港狹街窄巷。鼠疫。這是此疫病第三次，也是最後一次在全球大流行，過去四十年來曾在中國內陸零星爆發，這回突然在島上現蹤。❶以下症狀絕對不會被錯認：首先是像感冒一樣，發冷又發熱，接著是頭痛與肌肉痠痛。舌頭腫脹，漸漸被一層白苔覆蓋。沒有食慾。隨之而來的是嘔吐與腹瀉，通常伴隨血便，最明顯的是鼠蹊部或腋下淋巴結出現令人疼痛的平滑腫塊。❷死亡率極高，死時甚為痛苦。

　　由於確切的成因與傳染途徑仍舊不明，抗疫者對阻斷鼠疫的擴散感到絕望。志工們急切地穿梭巷弄撿拾屍體，在一座座快速搭建的帳篷式隔離病院中照顧患者，並且十萬火急地以石灰漿清洗疫區街道。❸

　　石灰漿是最便宜的塗料，將石灰（碾碎並加熱的石灰石）、氯化鈣或鹽混合，加水即可製成。1848年，當時英國正與幾波流感與斑疹傷寒對抗，若用它來粉刷整棟廉價出租公寓，由裡至外，據估計僅需七便士，而且花五個半小時即可完成，不會太費力氣。❹石灰漿奏效了，但效果不彰：它會整片剝落，每年都得重新粉刷，而且，如果原料調配比例不當，還會讓衣物沾染上它的顏色。由於它具備消毒功能，酪農們都是愛用者，他們以此來粉刷穀倉與庫房內部。俗話說：「好面子的，不屑用石灰漿；窮死的用不起油漆。」（Too proud to whitewash and too poor to paint.）這句話通常與貧困的肯塔基州搭上線，精準地呈現這款塗料的社會地位。它在文學上的主要演出則是在1876年出版的《頑童歷

險記》（*The Adventures of Tom Sawyer*）中軋一角，陪襯書中古靈精怪的主角湯姆・索耶。湯姆跟人打架，弄得渾身髒兮兮，波莉姨媽命令他為一面「三十碼寬、九英呎高的圍籬」上漆。

> 他嘆了口氣，把刷子在桶子裡蘸了蘸，沿著最上層的木板刷過去；再刷一遍；接著又一遍；比起眼前這條微不足道、刷過石灰漿的痕跡，那片還沒刷過的，簡直像搆不著邊的大陸，他不禁垂頭喪氣地坐在木箱上。❺

後來，湯姆當然設法唬弄，讓朋友們替他完成工作，不過，這項懲罰的象徵意義不言可喻。

以石灰漿反擊外顯可見的罪惡，並非波莉姨媽的創舉。英國宗教改革期間，教會與教區居民利用石灰漿遮蓋色彩繽紛的壁畫與祭壇飾品，因為這些圖案描繪聖人的方式，在當時被視為不尊敬神。（隨著時間過去，塗料漸漸褪淡，聖人『本色』再度浮現。）這項舉措也許可以解釋「洗白」（whitewash）[1]這個詞彙的來源，也就是隱瞞令人不快的事實，通常帶有政治意涵。

對那些參與對抗鼠疫蔓延的人來說，以一桶奶白色的消毒石灰驅除瘟疫，心裡一定覺得很寬慰，甚至有一種儀式感。醫生也差不多在這段時間開始穿起白袍，並逐漸成為醫療專業的視覺象徵，難道這只是巧合？

伊莎貝拉色 Isabelline

　　伊莎貝拉‧克拉拉‧尤琴妮亞（Isabella Clara Eugenia），以她那個時代的標準來看，美麗不可方物。如同與她年代接近的伊莉莎白女王一世，伊莎貝拉的膚色非常蒼白，一頭柑橘橙秀髮，額頭寬而飽滿，至於哈布斯堡王朝的招牌──外翻厚唇，在她身上只能依稀看見一丁點痕跡。她同時大權在握，統治歐洲北方被稱爲「西屬尼德蘭」（Spanish Netherlands）的大片土地。❶對比這種身家陣仗，色彩界與她同名的顏色居然是一種混濁的淺黃褐，這似乎太不公道了。《手工蕾絲的歷史》（*A History of Handmade Lace*）作者在1900年如此形容：「一種灰撲撲，咖啡一樣的顏色，或者以白話英語來說，就是土色。」❷

　　故事得追溯至1601年，伊莎貝拉的丈夫，奧地利大公阿爾布雷希特七世（Archduke Albert VII）對奧斯騰德展開圍城。伊莎貝拉相信包圍行動很快就會結束，因此立下誓言，在丈夫打勝仗之前絕不換洗內衣。圍城行動終於在三年之後結束，「伊莎貝拉」就成爲女王身上那套亞麻內衣的顏色。❸可憐的女王，還好，以上純屬虛構的證據並不難找到。這個故事直到十九世紀才見諸文字記載，在以訛傳訛的年代裡，堪稱流傳千古，當然也成就千古謬誤。而且，伊莉莎白女王一世的服飾清單裡，出現了足以洗刷其汙名的線索。清單顯示有兩件該款顏色的衣服，包括伊莎貝拉色的束腰外衣（一種連身長裙或及膝外衣；她一共有126件），與「伊莎貝拉色緞面圓裙禮服……飾有銀質亮片」，其中一件在圍城前一年就已經列入清單。❹

　　但是，汙名始終緊緊相隨，因此就算有王室背書，這種顏色的時尚生涯也很短暫。不過，它倒是在自然科學領域開發出利基市場，特別是應用在描寫動物這方面。

　　淡色巴洛米諾馬（palomino horses）與喜馬拉雅棕熊就是「伊莎貝拉色」，還有其他幾種鳥類，包括沙鵰，或稱「伊莎貝拉石棲鳥」，就是因爲淡褐色的羽毛而得名。

　　「伊莎貝拉白化突變」則是一種基因突變，讓原本黑色的羽毛變成灰色或深棕色，還帶著一抹黯淡的黃。少數生長在南極區馬里昂島的國王企鵝就是知名的患者。❺在島上擠成一團的隊伍中，突變者渾身淺色羽毛，一眼就能看出牠們與衆不同，弱質天生，凡是看過自然歷史紀錄片的人都知道牠們多半會有什麼遭遇。對可憐的大公夫人伊莎貝拉來說，這個名字的確是個曖昧的傳承。

白堊 Chalk

如果在顯微鏡底下觀察一小塊藝術作品上的油彩，可能會看見一些歷史比那塊油彩更悠久的東西：微體化石，這玩意兒名爲「鈣板金藻」，是遠古時期一種單細胞海洋生物的遺體。它們是怎麼跑進顏料裡的？答案是白堊。

白堊來自海洋沉積物，主要成分是單細胞藻類，在海床上形成沉積，經過數百萬年的合成，產生一種柔軟的碳酸鈣岩石。❶在英國南部與東部有大量沉積，造就了多佛白色懸崖，在歐洲西北部也是如此。白堊採集自這些大塊岩石，岩石因爲歷經日曬雨淋，內部燧石碎片剝離。這些石塊被放在水中漂洗，然後靜置於大桶內。等水分排出，漸漸乾燥後，白堊就會一層一層剝落。最外層的質地最細、顏色最白，以「巴黎白」（Paris white）之名銷售；下一層的質地略差，是「超級鍍金白」（extra gilder's white）。兩者都被藝術家當作顏料。質地最粗糙的以「商品白」（commercial white）之名銷售，應用在廉價塗料與建築材料上。❷

化學家兼色彩學家喬治・菲爾德（George Field）對白堊抱持頗爲輕蔑的態度。他在1835年的著作《色譜》（*Chromatography*）❸中寫道，白堊「只是被藝術家當成蠟筆使用」。其他人的說法比較沒有那麼高高在上。荷蘭藝術家兼傳記作家阿諾・郝柏拉肯（Arnold Houbraken），在1718年寫道：「據說有一回林布蘭作畫時，色彩堆疊得如此厚重，你甚至用鼻子就可以將顏料從底層推起來。」❹這可得歸功於白堊，畫家利用它來強化油彩的濃度，讓顏料與畫布保持距離，也讓罩染之後的層次更有透明感。因爲白堊的折

射率低，在油中幾近透明。❺它也經常被用來打底，如果不
是直接使用，就是做爲混合打底劑——一種巴黎石膏（俗稱
熟石膏）的一部分。❻雖然基底隱藏在成品底下，卻能保障
藝術品不至於太快剝蝕，特別是壁畫；以免金主要求退費。
十五世紀的作家琴尼諾・琴尼尼（Cennino Cennini）在《藝
匠手冊》（*Il libro dell'arte*）中，充滿愛意地詳述了製作不
同等級打底劑的過程。其中一種叫「細石膏底」，在一個月
的準備期裡必須天天攪拌，他向讀者保證，這番苦功絕對值
得：「成果會像絲一般柔軟。」❼

　　就算沒有充滿愛意的準備過程，白堊在藝術上的應用
也有一段歷史。以烏芬頓白馬（Uffington White Horse）爲
例，它就是銅器時代晚期創作於歐洲，極具風格的白堊圖
像。白馬至今仍然躍騰於英格蘭南方波克夏岡的山坡上。二
次世界大戰期間，人們因爲憂心白馬可能成爲德國空軍的目
標，一度將它覆蓋遮蔽。戰後，威爾斯考古學教授威廉・
法蘭西斯・葛蘭姆茲（William Francis Grimes）被控挖掘畫
像。❽葛蘭姆茲和許多人一樣，原本認爲圖像是直接雕刻在
山坡上。沒想到，白馬的製作過程煞費苦心，先是在山坡
地上鑿出淺淺的壕溝，再以白堊填補。（十七世紀時，丹尼
爾・笛福〔Daniel Defoe〕①就詳細記述過，但當時沒有人當
一回事。）❾

　　關於白馬，仍舊存在許多未知。例如，爲什麼製作圖像
的人們要這麼大費周章？三千年來歷經多少變遷，爲什麼
當地人至少每個世代都會進行一次「擦拭」、「清理」，並
重新填補白堊？❿顯微鏡也許可以揭露藝術巨匠們偏愛的基
底，但白堊有些特質始終深藏不露。

米黃 Beige

　　得利塗料提供陣容龐大的系列色彩給零售客戶。米黃色愛好者快速翻動厚厚一疊色卡，簡直是大飽眼福。如果你覺得「繩秋千」、「皮背包」、「傍晚的大麥」或者「古老的藝品」不吸引人，「柔感化石」、「天然粗麻布」、「風衣」、「北歐揚帆」以及其他數百種可能正中下懷。對那些趕時間，或者不想在一大堆煽情名字裡搜尋的人來說，可能會覺得有點困惑：這裡頭沒有一種淺灰黃，就老老實實地被取名為「米黃」（beige）。

　　難道是因為"beige"這個字裡黏稠的母音聽起來不怎麼迷人？（行銷人員的耳朵對這種事都很敏感。）這個單字在十七世紀中葉從法文轉借而來，意指沒有染色的羊毛布料，同時也代表這種布料的顏色。「米黃」幾乎很難挑起強烈的激情。《倫敦社交》（*London Society*）雜誌曾提到這款顏色在1889年晚秋蔚為時尚，只是因為「它以一種歡愉的氛圍結合了金、棕這兩款流行色」。❶如今，它被其他更有魅力的同義詞取代，時尚界幾乎不提這個顏色了。

　　它是1920年代室內設計師艾爾西・德・沃爾夫（Elsie de Wolfe）最喜歡的顏色；沃爾夫同時也是這個行業的創始人。她第一次在雅典看見帕德嫩神廟時，就深深為之著迷，大喊：「這是米黃色！我的顏色！」沃爾夫顯然不寂寞，因為米黃色出現在二十世紀許多關鍵事件的調色盤上，通常被當成配角，用來陪襯更有個性的顏色。❷有兩位科學家觀察超過二十萬個銀河系，當他們發現整個宇宙呈現米黃色時，便著手搜尋比較性感的說法。各方提供的建議包括「大霹靂

淺棕」與「天空象牙白」，最後他們選了「宇宙拿鐵」。❸

　　米黃的形象問題癥結，在於它不裝腔作勢，很安全，
卻非常無趣。任何人只要進入出租物業，很快就會感到嫌
惡——在裡面待了幾個小時，所有房舍全都融成一片，非常
堅決地要保持一種無害的氛圍。最近一本傳授如何以最佳方
式賣掉房子的書，建議絕對別使用米黃色。書中關於顏色的
章節，一開始就展開強烈攻擊，批評這種顏色專橫地控制物
業市場。作者如此做出結論，「看來，不知怎麼的，米黃被
詮釋為『中性』，一種每個人都會喜歡的曖昧顏色。」❹實
際情況比這個更糟：市場不是希望每個人都喜歡它，而是希
望它不會冒犯任何人。它可能是資產階級的概念色：保守，
假正經，而且充滿物欲。米黃（beige）的字義從「綿羊的
顏色」逐步演變，最後成為一個「綿羊似的」社會階級採用
的顏色，這個轉變奇妙得有種貼切感。還有什麼顏色能夠激
發如此強烈的聯想：我們對高品味卻乏味的消費主義展現了
羊群效應。難怪得利塗料的顏色命名者想要避開它：米黃色
真的好無趣。

亞麻金 Blonde

鉛錫黃 Lead-tin yellow

印度黃 Indian yellow

迷幻黃 Acid yellow

拿坡里黃 Naples yellow

鉻黃 Chrome yellow

藤黃 Gamboge

雌黃 Orpiment

帝國黃 Imperial yellow

金黃 Gold

黃色 Yellow

　　1895年4月，奧斯卡‧王爾德（Oscar Wilde）在倫敦卡多根飯店外遭到逮捕。隔天，《西敏寺公報》（*Westminster Gazette*）的頭條寫著：「奧斯卡‧王爾德被捕，他的手臂下夾著黃皮書。」約莫一個月後，法庭正式判決王爾德犯了嚴重猥褻罪，其實，輿論在更早之前就已經將他問罪。哪一個正經像樣的人會公開帶著黃皮書逛大街？

　　這類書冊涉及罪惡暗示的傳統源自法國，十九世紀中葉，當時的腥羶文學作品以鮮黃封面包覆著不甚純潔的內容。出版商把這個當成有效的行銷工具，很快的，這種黃色封面的書籍可以在各個火車站以廉價購得。早在1846年，美國作家埃德加‧愛倫坡（Edgar Allan Poe）即因撰寫「沒意義到了極點的黃皮小冊子」備受輕蔑。對其他人來說，這些陽光閃耀般的封面則是現代性、唯美主義與頹廢運動的象徵。❶梵谷在1880年代的兩幅作品中出現黃皮書，其一為〈靜物與打開的聖經〉（Still Life with Bible），其二是在〈巴黎的小說〉（Parisian Novels）裡以誘人的姿態雜亂堆成一落。對梵谷與當時許多藝術家和思想家來說，這個顏色本身就是時代的象徵，宣告他們拒絕維多利亞年代各種壓抑的價值觀。理查‧勒加利安（Richard Le Gallienne）在1890年代末期出版一篇名為〈黃色崛起〉（The Boom in Yellow）的論文，洋洋灑灑地寫了兩千字，力圖改變人們對黃色的看法。他寫道，「除非認真思考，否則你不會了解生命中有多少重要而愉悅的事物是黃色。」他很有說服力：稍後的十九世紀最後十年，成為眾所皆知的「黃色九〇年代」。

傳統派人士對此比較無感。這些黃皮書散發一股強烈的、逾越尺度的意味，前衛的精神更無助於安撫他們的恐懼（對這些人來說，逾越尺度才是重點）。王爾德的《格雷的畫像》（*The Picture of Dorian Gray*）出版於1890年，這部作品直墜道德狂亂的兔子洞，與小說同名的反英雄主角最後甚至消失，從此不曾復返。當書中敘事者走到決定性的道德十字路口，朋友送了他一本黃皮書，開啓他對「罪惡世界」的認識，自此一路崩壞，終至徹底毀滅。驚世駭俗的前衛期刊《黃皮書》（*The Yellow Book*）在1894年乘勢登場。❷當時的一位記者侯布魯克・傑克森（Holbrook Jackson）寫道，「它展現無與倫比的新意：一種赤裸裸的，毫不扭捏的創新……黃色成爲這個時代的顏色」。❸王爾德被捕之後，一群暴民闖入期刊出版商位於維果街的辦公室，認爲他們應該爲公報中提及的「黃皮書」負責。❹事實上，王爾德手臂下夾著的，是皮耶・洛伊斯（Pierre Louÿs）所寫的《阿芙蘿黛蒂》（*Aphrodite*），而且他從來沒有在那本期刊上發表過文章。該雜誌的藝術總監兼插畫作者奧伯利・比亞茲萊（Aubrey Beardsley）曾經跟王爾德發生爭執，之後更封殺了王爾德。對此，王爾德反批這本期刊「乏味」，而且「一點兒也不黃」。

王爾德的定罪（以及接踵而來的《黃皮書》的式微），並不是這個顏色頭一遭與玷汙的概念扯上關係，當然也不會是最後一次。比如說，藝術家就很難搞定這個顏色。他們主要仰賴的兩種顏料──雌黃 [p.82] 與藤黃 [p.80]，都有劇毒。

一般認為，拿坡里黃[p.76]直到二十世紀中葉，主要都來自
維蘇威火山的硫磺穴，拿來用作顏料時通常會變黑；膽石黃
是以公牛的膽石製成，在磨碎後摻入膠水中；印度黃[p.71]
則可能是用尿液做成的。❺

　　把黃色拿來形容個人時，通常象徵疾病：想想那些枯黃
的皮膚、黃疸或肝火鬱結。用來指涉團體或群眾現象時，言
外之意甚至更糟糕。它與新聞學掛鉤，意謂著輕率的腥羶色
取向。二十世紀初，東方人，特別是中國移民潮湧入歐洲與
北美時，被扣上「黃禍」之名。當代文字敘述與影像，勾
勒出毫不知情的西方被一群次等人類吞噬 —— 傑克·倫敦
（Jack London）稱他們爲「喋喋不休的黃種人」。❻納粹強
迫猶太人掛上的星星，是黃色做爲恥辱印記最惡名昭彰的象
徵；中世紀初，一些遭到邊緣化的團體也曾被強迫穿戴黃色
衣服或記號。

　　另一方面，黃色也是任性頑強的，它同時是珍貴與美麗
的顏色。例如，金髮[p.67]在西方長久以來被視爲完美。經
濟學家指出，淺色頭髮的妓女賺得比較多，廣告中金髮模特
兒爲產品代言的比例，遠高於他們在一般人口中的占比。
在中國，雖然「黃色」的書籍、圖像等印刷品通常是色情
刊物，但一種特殊的蛋黃色[p.84]卻是帝王的最愛。在唐朝
初期的文件中記載，明訂禁止百姓與官員穿著「赤黃」服
飾，皇室宮殿也以黃色屋頂爲標識。❼在印度，黃色的力量
更是屬於靈性，而非世俗。它是知識與和平的象徵，與奎師
那（krishna）[1]有特別的關聯，這位神祇通常被描繪爲一身

霧藍色肌膚，穿著一襲鮮黃色袍子。藝術史學者兼作家Ｂ·Ｎ·古斯瓦米（B. N. Goswamy）形容黃色，「它是極其明亮的顏色，具有凝聚力，可以提升性靈，拉高眼界。」❽

不論如何，最讓人夢寐以求的，應該是它化身爲金屬時的那抹黃。幾世紀以來，鍊金術師費盡苦心地想將其他金屬轉變爲黃金，僞造的製作方法有一卡車。❾祭祀崇拜的場所利用它看似恆久不衰的光澤與有形的價值，激發信衆的敬畏之情。中世紀與現代初期的工匠，也就是所謂的金箔師，必須能夠將金幣搥打成蜘蛛網般細膩的薄片，以便用來爲畫作背景鍍金，是一門專業且昂貴的生意。

雖然錢幣不再以黃金來制定價格標準，但獎品與獎牌通常仍然由黃金打造（或者鍍金）。這款顏色的象徵價值也在語言上留下印記：我們總是說黃金歲月、金童與黃金女郎，在商業圈，「金色握手」或「黃金道別」意指豐厚的遣散費。在印度，黃金通常是嫁妝的一部分，傳統上，窮人以黃金取代存款帳戶，政府試圖阻止民衆囤積，反而導致黑市猖獗，出現千奇百怪的走私方式。2013 年 11 月，24 條閃亮亮的金條被發現藏在飛機上的廁所裡。❿勒加利安在他的論文裡提到，「黃色過著一種漫遊、隨機應變的生活」，就算作者寫這段話的時候並非想著走私事件，話中的指涉也很難讓人反駁。

亞麻金 Blonde

　　十八世紀中葉，生於法國的羅莎琳・杜勒（Rosalie Duthé）是第一位金髮傻妞。她的美貌盛名遠播，幼年時就被父母送往修道院，以免招惹是非。不過，沒多久她就被一位富有的英國金融家盯上，也就是埃格勒蒙特（Egremont）第三任伯爵，並且在伯爵的護送之下逃離修道院。在伯爵的錢財散盡後，杜勒成為高級妓女，與她的愚蠢齊名的，是她願意乖乖的為全裸畫像擺姿勢。1775年6月，她發現「自己」出現在巴黎曖昧劇院（Theatre de l'Ambigu）一齣獨幕諷刺劇《好奇心是公平的》（Les Curiosités de la foire）中，而且被「釘掛」在布景上。看完演出後，羅莎琳又羞又窘，據說，她懸賞香吻一枚給任何能夠恢復她名譽的人，但是沒有人出面。❶

　　也許這則故事的真實成分多於虛構，但羅莎琳的傳奇說明了金髮女子同時受到社會的嫌惡與推崇，就跟大部分的少數族群一樣──天生金髮者僅占全世界人口的2%。二十世紀中期，納粹以藍眼睛、淡色毛髮的亞利安人為完美範例，視之為最優秀的人種。慕尼黑市立美術館裡陳列著令人戰慄的展品，其中包括一張髮色圖表，是專門用來檢測具有亞利安人生理特質的工具，因為元首想要繁衍他的優等種族。

　　金髮者，特別是金髮女子，經常與情慾連結在一起。古希臘的高級妓女（hetairai）使用碳酸鉀水、黃花汁液之類的有毒混合物質，來漂白髮色。❷羅馬的妓女據說也會將髮色染淡，或者戴假髮。❸最近，2014年一項針對全球妓女每小時收費的調查顯示，天生金髮，或者看起來像是天生金髮者，比起其他髮色的同業，能收取較高的費用。❹

在描繪失樂園的畫像中，夏娃，這位《聖經》中的原罪之人，經常披著一頭飄飄然的金黃長鬈髮，什麼也遮不住；與她正成對比的聖母瑪利亞，通常以棕髮形象出現，從脖子到腳趾裹著華美鮮豔的布料 [p.182]。約翰‧密爾頓（John Milton）在 1667 年出版的《失樂園》（*Paradise Lost*）中，即大量採用這種象徵手法。夏娃「未經裝飾的金髮」隨意披垂，「長長的鬈髮恣意凌亂」，呼應著盤蜷起身子、守在附近的那條蛇。

生於 1889 年的美國編劇家安妮塔‧露絲（Anita Loos）對金髮妞也沒有什麼好感。搶走她那記者兼知識份子老公亨利‧孟肯（Henry Mencken）的，正是一位金髮女子。她的報復方式是將這段恩怨寫進雜誌專欄，更在 1925 年發展成一本小說，接著搬上舞台，最後成為瑪麗蓮‧夢露主演的電影。劇情很簡單：美麗迷人的羅蕾萊‧李（Lorelei Lee）是《紳士愛美人》（*Gentlemen Prefer Blondes*）裡的非典型女主角，跌跌撞撞地周旋於百萬富豪之間。但談及金錢利益時，她可一點兒也不傻——「在重要時刻，我也可以是聰明的。」她一邊說，一邊打量著那頂鑽石頭飾——反正只要跟錢財無關，她就刻意裝傻賣萌。在前往歐洲的船上，她一副對男女之事毫無所知的樣子：「大多數水手好像都養了幾個沒爹的孩子，主要是因為他們都在海象險惡時出海。」❺

女神、童話裡的男女主角以及模特兒中，金髮者多到不成正比。據調查，金髮女侍可以得到比較高額的小費。❻至於那些不夠幸運的、第十二對染色體中必需的 A（腺嘌呤）沒有落入 G（鳥嘌呤）的人，總是有染髮劑可以使用。❼正如 1960 年代中，可麗柔（Clairol's）染髮劑廣告裡，那位頭髮吹得美美的女士所說：「如果只能活一輩子，就讓我頂著金髮過一生吧。」

鉛錫黃 Lead-tin yellow

　　藝術世界裡存在許多謎團：揚・維梅爾（Jan Vermeer）的〈戴珍珠耳環的少女〉（Girl with the Pearl Earring）畫的是誰？米開朗基羅・梅里西・達・卡拉瓦喬（Michelangelo Merisi da Caravaggio）的〈聖弗朗西斯和聖勞倫斯陪伴下的耶穌誕生〉（Nativity with St Francis and St Lawrence）流落何方[p.250]？什麼人參與了伊莎貝拉・嘉納藝術博物館劫案？[1]以上只是列舉幾件。其中有一件幾乎沒人注意，迄今尚未解謎，就是「消失的黃色」神祕事件。

　　1609年10月3日，彼得・保羅・魯本斯（Peter Paul Rubens）與當地士紳之女伊莎貝拉・布蘭特（Isabella Brant）在聖米歇爾修道院結婚；魯本斯在一趟八年的豐富之旅中，修練了成為藝術家的技能。他在安特衛普有一座很大的工作室，並且剛剛被指派為宮廷畫家。魯本斯為自己與妻子所做的雙人畫像，洋溢著愛與自信。伊莎貝拉戴著時髦的草帽，圍著好大一圈縐領，胸衣上繡有黃色花朵；魯本斯的右手緊扣著妻子的手，左手搭在劍柄上。他穿著華美的緊身上衣，袖子是黃藍相間的亮光綢，以及一雙有點怪、葡萄柚色的長筒襪。魯本斯所用的顏料中，那些極具象徵意義的金黃色調就是鉛錫黃。❶

　　不只魯本斯，很多畫家都仰賴這種顏料：從十五到十八世紀中葉，它一直是很重要的黃色來源，第一次出現的時間約莫在1300年，稍後現身於佛羅倫斯，在喬托・迪・邦多納（Giotto di Bondone）的畫作中可以看見，接著則是提香（Titian）、丁托列托（Tintoretto）與林布蘭的作品。❷約莫從1750年起，這種顏料的使用頻率逐漸減少，完全沒有出

現在十九或二十世紀的作品中。更有趣的是，在1941年之前，甚至沒有人知道有這號顏料存在。❸

　　部分原因在於，我們現今稱爲「鉛錫黃」的顏料，以前並沒有特定的名字。對提香來說，它是giallorino或giallolino；在歐洲北部一帶，會稱之爲「鉛黃」或genuli、plygal。❹令人困惑的是，這些名詞有時候也用來指涉其他顏色，像是拿坡里黃[p.76]。甚至還有另一款鉛基黃色──一氧化鉛（PbO）也被稱爲「鉛黃」。❺此外，鉛錫黃在歷史學家的雷達上失去蹤跡那麼久的另一個原因，則是畫作修復者與研究者掌握的測試工具，無法鑑別出油彩中所有的原料。如果在黃色顏料中發現鉛，他們就認爲那是拿坡里黃。

　　多虧理查‧賈可比（Richard Jacobi），我們才能得知鉛錫黃存在的相關資訊，賈可比是慕尼黑德爾納研究院的研究員。1940年左右，他在研究過程中，一再從不同畫作的黃色顏料樣本裡找到「錫」。❻他在興奮之餘，開始做實驗，看看能否自行製造出這款神祕的黃色。他發現，加熱一氧化鉛與二氧化錫，比例爲三比一，就能形成一種黃色顏料。❼如果加熱環境維持在攝氏650至750度之間，合成出來的物質會帶有多一點紅潤；如果是攝氏720至800度，則比較偏向檸檬黃。最後的成品是一種深黃色粉末，在油中穩定不透光，曝露在光線中也不會受影響。它還有一些額外的好處，就是跟鉛白一樣[p.43]，製作成本低廉，還能加快油彩的乾燥速度。❽賈可比在1941年發表實驗結果，讓藝術界驚訝不已。然而，許多問題仍懸而未解。當初這種顏料的製作方式爲何？又是如何失傳的？爲什麼藝術家們開始使用拿坡里黃這種缺點很多的顏料，來取代鉛錫黃？以上種種問題皆無定論，但是，鉛錫黃是藝術巨匠們的黃色，這一點無庸置疑。

印度黃 Indian yellow

　　儘管印度黃明亮如陽光，卻有著一段晦澀的歷史。雖然
有許多印度畫家使用這種顏料，特別是十七、十八世紀拉賈
斯坦與帕哈里地區的傳統畫家，卻沒有人清楚它的來歷，或
者為什麼最後會乏人問津。[1]對西方人而言，這種顏料就像
藤黃[p.80]，兩者極為相似，都是貿易與帝國的產物。[2]它在
1700年代晚期從東方傳到歐洲，呈粉球狀，外層是爛糊糊
的芥末色，中心則如蛋黃般鮮豔，同時帶著一股濃烈的氨臭
味。因為味道實在太強烈了，收到貨品的客戶，像是顏料商
喬治‧菲爾德、溫莎&牛頓公司的經營者，還沒拆封就知道
包裹裡裝的是什麼玩意兒。

　　法國顏料商尚‧佛蘭索瓦‧利昂諾‧梅里美（Jean
François Léonor Mérimée）也承認那股味道太像尿騷味了，
但他沒有把話說得過於直白。[3]其他人就沒有那麼婉轉了。
1813年的《口袋版百科全書》（The New Pocket Cyclopædia）
大膽提出，「據說它是由動物排泄物製成的」。[4] 1780年
代，英國藝術家羅傑‧杜赫斯特（Roger Dewhurst）從友人
那裡得知，印度黃可能是以動物的尿液來製作的，並強烈建
議他在使用前徹底清洗。[5]喬治‧菲爾德的措詞就沒有那麼
謹慎：「它是由駱駝的尿液製成的。」但是，他也無法百分
之百確定：「同樣的，也有人認為那是水牛或印度乳牛的尿
液。」[6] 1880年代，脾氣暴躁出了名的維多利亞時期探險家
兼植物學家約瑟夫‧胡克（Joseph Hooker）爵士出手了，他
覺得自己有需要為印度黃之謎與那股特殊氣味找到確定的答
案。即使身為繁忙的邱園（Kew Gardens）園長，胡克仍決

定著手詢問。

1883年1月31日，他發了一封信給印度辦事處。九個半月後，胡克顯然早就忘了這款撲朔迷離的顏料以及相關問題，就在這時，他接到一封回函。❼遠在半個地球之外，一名三十六歲的公務員垂洛雅南・穆克哈吉（Trailokyanath Mukharji）讀了胡克的信，並以行動回應。穆克哈吉先生告訴胡克，「印度黃」或稱"piuri"，在印度主要是用來粉刷牆壁、房舍和圍欄，偶爾也用來為衣物染色（但因為氣味的關係，這項用途並未造成流行）。❽他對神祕的黃球展開追蹤，一路來到這種顏料「起源的核心點」：密札浦，一座位於孟加拉蒙格埃爾郊區的小鎮。這裡有一小群牛奶工人（gwalas）照顧著一群營養不良的乳牛，每天只餵食芒果葉與水。這樣的飲食讓牛隻們排出異常亮黃的尿液──每頭每天三夸脫──牛奶工人用小土罐來收集。他們每天晚上進行煮沸、過濾、將沉澱物搓成小球，然後放在火上慢慢烘烤，最後日曬收乾。❾

收到穆克哈吉回信的同一個月，胡克將來函轉至皇家文藝學會，學會也在當月將信件內容刊載於自家學刊。不過，頑強的謎團並沒有就此搞定。不久後，這個顏料自人間蒸發，據信應該是遭到禁用，卻從未發現相關法令的紀錄。更奇怪的還在後頭，當代英國官員針對當地所做的調查，內容詳細到載明鄰近村鎮因梅毒肆虐而致死的成年乳牛數量，卻對這批珍貴的乳牛，或者由牠們膀胱裡的東西製成的黃色球隻字未提。❿2002年，英國作家維多莉亞・芬雷（Victoria

Finlay）決定追溯穆克哈吉的足跡，卻什麼也沒發現。密札浦的現代居民們，包括當地牛奶工人，對“piuri”為何物也沒有半點線索。芬雷是這麼想的，也許穆克哈吉是個民族主義份子，想要稍微捉弄一下超好騙的英國佬。❶

　　這似乎不太可能。穆克哈吉先生在「稅務與農業部」工作，這個單位的名稱有點老派，但它的運作主要仰賴及提攜印度專業人士，是相對先進的。穆克哈吉回信給胡克的前幾個月，他為1883年的「阿姆斯特丹博覽會」製作目錄，也為1886年的「殖民地與印度博覽會」做了一份，兩年後移師到蘇格蘭的格拉斯哥舉辦時，循例照做。❷他也成為倫敦的印度博物館藝術與經濟部的助理館長，1887年，他將近千種不同礦物與植物的樣本收藏，捐給澳洲的維多利亞國家美術館。他甚至在1889年呈送個人著作《歐洲之旅》（*A Visit to Europe*）給維多利亞女王。這些林林總總，實在不像是偏激民族主義份子的作為。

　　也許，當他寫下關於那群可憐的乳牛，以及利用牠們的尿液製造的亮黃色顏料時，已經隱約感覺這種說法未必能取信於人。他才會在寄給胡克爵士的信中檢附證據：幾顆他向牛奶工人購買的顏料球、一個土罐、幾片芒果葉以及一份尿液樣本，上述物件都在1883年11月22日寄達。尿液、土罐與樹葉早已經無影無蹤，而顏料球至今仍保存在邱園的檔案資料庫裡，兀自散發若有似無的臭味。

迷幻黃 Acid yellow

2015年，牛津英語詞典宣布當年的年度風雲字其實不是一個字，而是一個表情符號：「笑到飆淚」。同年，萬國碼（Unicode）——這個確認文字（以及表情符號）可以持續跨平台應用的機構，宣稱人們多年來誤用了這些黃色小臉。比如說，兩個鼻孔噴氣的符號通常被用來表示憤怒，原意卻是想展現得意之情。萬國碼「1F633」（臉紅紅）視系統不同，意義也會不同：蘋果使用者以此來表示驚慌不安，微軟版本看起來卻是「哈哈，這也沒什麼啦！眼神囧囧的」。❶

至於原始的那個笑臉，似乎不需要多做說明。它是這些簡單圖案的起源——一個飽滿的亮黃色圓圈，黑色邊線，兩道小小的線條做眼睛，半圓弧線是嘴巴——最早是來自一場競賽的結果。1963年，這張未經雕琢的笑臉在美國的一個電視節目中登場；一對住在費城的兄弟以類似的設計來印製徽章，截至1972年賣出五千萬個。不過，在政治動盪的1970年代，這個孩子般的笑臉被用來當作顛覆的象徵。到了1988年，它成爲一種流行文化現象，與音樂、新型態夜店風貌有著密不可分的連結。這張黃色笑臉出現在臉部特寫合唱團（Talking Head）〈變態殺手〉（Psycho killer）這首歌的英國版封面、轟炸低音（Bomb The Bass）的〈狠狠敲〉（Beat Dis），以及倫敦蘑菇俱樂部（Shroom club）那張深具象徵意涵的傳單上，稍晚更以「十字線條眼睛」搭配「扭曲線條嘴巴」的形象，成爲超脫合唱團（Nirvana）❷的非正式商標。1985年，亞倫・摩爾（Alan Moore）與戴夫・吉本斯（Dave Gibbons）創作的反烏托邦圖畫小說《守護者》

（*Watchmen*），也以一幅染血版本的黃色笑臉做爲主要視覺圖像。

很快的，這張笑臉的迷幻黃色向外滲透，成爲熱愛跳舞的年輕人代表色，時而代表狂喜，時而象徵幽微、迷亂與叛逆。銳舞（Rave）[1]文化，或該說是刺激這種思維的藥物，開始引發社會的道德恐慌。「迷幻」是浩室音樂（house music）[2]的一股分支類型，也可以指涉LSD（迷幻藥），同時，這種明亮的黃色更帶動夜店的雷射燈光秀發展。

銳舞文化早已不復前千禧世代的叱吒狂飆，但它的非正式吉祥物，也就是那張看似無害的迷幻黃笑臉，卻仍然喜孜孜地綻放至今。對新世代來說，它的象徵意義大不相同。據信，第一個笑臉表情符號出自卡內基美隆大學研究教授史考特·E·法爾曼（Scott E. Fahlman），他在1982年寄出一封內容枯燥的電郵，信中寫道：「我提議……將以下這組符號做爲玩笑的標誌 :-)。」[3]笑臉表情符號的起源如此平凡無奇，卻是現代通訊的基本元素，至於曾經留下的顛覆足跡，卻是暫時被遺忘了。

拿坡里黃 Naples yellow

1970年代早期，德國達姆城附近一間老藥局裡，發現了前人收藏的90個小瓶子。有些像果醬瓶一樣，圓圓的，沒什麼花樣，有些看起來像墨水瓶，有些像是小小的、有瓶塞的香水瓶。儘管每一個瓶子都附著細心書寫的花體字標籤，內容物仍舊難以辨認。各種粉末、液體與樹脂，以陌生又古怪的名字標示著，像是「亞里斯鮮綠」（Virid aeris）、「波斯紫紅」（Cudbeard Persia）與「藤黃果」（Gummi gutta）。❶經送往阿姆斯特丹一間實驗室檢驗後發現，這是一批十九世紀的顏料。其中一個標示很長、字跡擠成一團 "Neapelgelb Neopolitanische Gelb Verbidung dis Spiebglaz, Bleies"，其實就是拿坡里黃。❷

這批顏料的主人，還不知道就在他儲藏的當時，拿坡里黃做為藝術家主要顏料的日子也沒幾天了。這個名字非常適合這種淡黃色，它是帶著一抹溫潤淺紅的銻酸鉛合成調劑❸，一般認為，這個名詞最早見於安德烈·波佐（Andrea Pozzo）寫於1693至1700年間，一篇關於拉丁濕壁畫的專論；波佐是義大利耶穌會教士，也是一位巴洛克畫家。他提到一種名為「拿坡里黃」（Luteolum Napolitanum）的黃色顏料，如果不是從此定名，就是當時已經普遍使用。自十八世紀起，有關「拿坡里金黃」（giollolino di Napoli）的引用頻繁出現，並且一路傳入英語世界。❹

儘管拿坡里黃的顏色深受喜愛，也比鉻黃 [p.78] 容易掌控，但它可談不上是最穩定的顏料。喬治·菲爾德稱許它「口碑相當不錯」，不透光，而且是那種「討喜、明亮、溫

暖的黃色」，不過，他也承認，這種顏料有很大的缺點。如果上色時沒有處理好，潮濕與不乾淨的空氣都很容易讓它變色，甚至變黑，而且還得小心使用，確認它不會接觸到鐵製或鋼製器具。菲爾德建議改用象牙或動物角材質抹刀。❺

就像那些在德國藥局發現的瓶子，這種顏料的魅力，有一部分來自於它的來源不可考。許多人，包括菲爾德在1835年、薩爾瓦多・達利（Salvador Dalí）在1948年留下的文字紀錄，都認為這種顏料開採自維蘇威火山。事實上，銻酸鉛是最古老的合成顏料之一。（從古埃及時代即開始製造，技術與專業知識門檻相當高，因為包括一氧化鉛與三氧化二銻等主要原料，也都需要經過化學合成。）❻它能維持高人氣，還有另一個比較實際的理由，黃色含鐵赭石就算品質再好，顏色還是有點單調，總帶著一點褐色，不過，穩定堪用的黃色顏料要到二十世紀才會出現。拿坡里黃是一堆爛蘋果中最好的，儘管它有一些缺點，對藝術家們來說仍然不可或缺。1904年，後印象派畫家保羅・塞尚（Paul Cézanne）發現一位同輩藝術家的調色盤裡沒有這種顏色，他簡直驚呆了。「你就靠這幾種顏色畫畫？」他大喊：「你的拿坡里黃呢？」❼

鉻黃 Chrome yellow

　　1888年，酷熱的夏季步入尾聲，這是文生・梵谷這輩子最快樂的時光。他住在法國南部亞爾的「黃屋」，熱切等待心目中的英雄——保羅・高更（Paul Gauguin）的到來。文生・梵谷期待兩人可以在亞爾建立藝術家之間的親密溝通，這一次，他總算對未來感到樂觀。❶

　　他在8月21日寫信給弟弟西奧，說他收到高更的來函，內容大致是「只要情況許可，他隨時準備南下」，梵谷希望一切做到完美。他開始創作向日葵系列，打算將畫作掛滿畫室。他告訴西奧，他懷抱著「對馬賽魚湯的熱愛」來繪畫，希望這些作品和諧地呈現各種「刺眼或破碎的黃色」與藍色，包括「最淺的維洛納藍到皇家藍，細木條邊框則漆上鉛橙色」。似乎只有大自然的力量才能讓他的激情緩下步調。他發現自己只能在清晨作畫，「因為花朵凋萎的速度太快，而這種事得一鼓作氣呢。」❷

　　當時的前衛畫家已經可以找到飽和度極佳的紅色與藍色，但能夠與第三原色——黃色，對應的顏色仍然付之闕如。他們認為，欠缺這樣的「黃」，就無法創造均衡的構圖，或者亮度足以匹配的互補色，印象派藝術正是靠這些色彩來營造戲劇感。鉻黃出現的正是時候，梵谷簡直愛不釋手。鉻黃的起源可以追溯到1762年，位於西伯利亞盡頭的貝瑞索夫金礦挖出了猩紅橙水晶。❸發現這種礦物的科學家將之稱為「鉻鉛」（crocoite，來自希臘文 "krokos"，意為橙黃色）[p.98]，法國人稱之為「西伯利亞赤鉛礦」（plomb rouge de Siberie）；鉻鉛並不常被當作顏料來使用，因為供

應量不太穩定，而且價格過高。不過，法國化學家路易‧尼古拉‧沃克蘭（Nicolas Louis Vauquelin）投入研究，發現這種橙色石頭裡含有一種新元素。❹他將這種金屬元素命名爲「鉻」（chrome 或 chromium），源自希臘文 "colour"（顏色），因爲其中的鹽化合物似乎能帶來極爲豐富多樣的色澤。比如說，鹼性鉻酸鉛的顏色區間可以從檸檬黃到黃紅，「有時候甚至呈現漂亮的暗紅」，視煉製方式而定。❺沃克蘭在 1804 年提出，「鉻」也許可以成爲好顏料的想法；到了 1809 年，它已經出現在藝術家們的調色盤上。

可惜，對藝術家與藝術愛好者來說，鉻黃有一個挺要命的缺點：它會隨著時間逐漸轉爲暗褐色。過去幾年，阿姆斯特丹的研究者在針對梵谷的畫作進行研究時發現，因爲鉻黃在陽光下會與其他顏色發生作用，因此有些花瓣上出現暗褐的情況特別明顯。❻看來，梵谷筆下的向日葵與眞實的花朵一樣，會隨著時光流逝而凋零。

藤黃 Gamboge

　　1832年，當威廉・溫莎（William Winsor）與亨利・C・紐頓（Henry C. Newton）在倫敦瑞斯朋街38號的一間小鋪子賣起藝術家專用顏料時，他們的主要顏料之一──藤黃，總是定期以包裹形式從東印度公司的辦公室寄來。每個包裹裡都裝著一些細長圓柱體，直徑相當一枚十便士銅板，顏色像是陳年耳垢，外層以樹葉包覆起來。❶溫莎＆紐頓公司的工人們，以鐵鑽及鎚子來敲破這些管狀物，而這些顏料在敲碎後，會變成褐色小塊。有經驗的藝術家心裡都有譜：只要加一滴水，這些太妃糖似的褐色小塊就會變成一種黃色油彩，顏色如此明亮耀眼，看起來幾近散發螢光。

　　儘管當時藝術家們固定使用藤黃顏料已經有兩個世紀之久──東印度公司於1615年首度進口──但人們對這款顏料的起源所知甚少。❷喬治・菲爾德在1835年的顏料專論中做了一些釐清：「據說，它主要來自印度的坎保加（Cambaja），而且，由好幾種樹木混製而成。」❸關於樹木的部分，菲爾德說的沒錯。藤黃來自藤黃果樹液的結晶，但主要來自舊稱「坎保加」的柬埔寨（Cambodia），而這也是「藤黃」得名的由來。❹要從樹木汲取樹液，需要耐心。在樹齡超過十年後，就能在樹幹上鑿出深洞，再以竹筒來接流淌而出的樹液。等待竹筒盛滿、樹液硬化，需要超過一年的時間。在赤棉統治期間，有些尚未製作完成的樹脂凝塊被打破，人們居然在裡面發現流彈，就像古代昆蟲被困在琥珀裡那樣。

　　日本、中國與印度的藝術家，應用藤黃來創作卷軸、繪

製杜頂與古老細密畫，已經有好幾個世紀。1603年，這種顏料裝載在一艘荷蘭貿易商船裡，初次傳進歐洲，飢渴的西方畫家們對這款全新、陽光般明亮的黃色簡直是狼吞虎嚥。❺林布蘭畫油畫時喜歡加藤黃，因爲它會呈現黃金色澤，往往能爲畫中人物增添光暈。❻藤黃也出現在J・M・W・透納與約書亞・雷諾茲（Joshua Reynolds）①的作品與調色盤上。❼威廉・胡克（William Hooker）是皇家園藝學會的植物學藝術家，他將藤黃混了一點兒普魯士藍，製造出「胡克綠」（Hooker's Green），成爲描繪樹葉的完美顏色。❽

　　正如許多早期的顏料，藤黃既是藝術家調色盤上的用色，也是藥劑師櫥架上的用藥。1936年3月7日，執業醫生羅伯・克里斯提森（Robert Christison）博士在一場講學中，形容藤黃「是一種絕佳且效果強大的通便劑」。只要少量就能製造「一瀉千里的排放量」；數量太多則可能致命。❾在溫莎＆紐頓公司負責敲碎藤黃的工人們，在工作期間每小時都得跑一趟廁所。身爲一種顏料，這實在不是什麼稱頭的副作用，不過，也許就是科學界對藤黃的熟悉，使得法國物理學家讓・佩蘭（Jean Perrin）在1908年的實驗中，利用它來證明愛因斯坦在三年前提出的假設——布朗運動理論（Brownian motion）。❿佩蘭將深度僅0.12厘米的極少量藤黃溶液，靜置數天，而那些微小的黃色粒子仍然像有生命似的繞圈子抖動。1926年，佩蘭獲得諾貝爾物理學獎。⓫這時，藝術家調色使用的藤黃，大多已被鈷黃取代。鈷黃是一種人造黃色，色澤沒那麼清亮，但也比較不容易褪色。溫莎＆紐頓公司持續收到未加工的藤黃包裹，直到2005年才停售這款顏料；這對工人們來說無疑是一大解脫，但對藝術家而言就未必了。

雌黃 Orpiment

　　琴尼諾・琴尼尼在他的《藝匠手冊》中寫道，雌黃「自煉金術中來」。[1]此言不假，因為直到文藝復興初期，大多數藝術家使用的顏料都是人工製造，雌黃卻是貨真價實地從礦物中自然產生：它是一種淡黃色的三硫化二砷（As_2S_3），其中砷含量約60%。[2]

　　雌黃帶有天然光澤，一般認為與黃金相似，它是礦物顏料（就像銅藍石青與銅綠孔雀石），與赭石並列為兩種古埃及藝術家使用的黃色顏料。它出現在莎草紙卷軸上，同時被用來裝飾圖坦卡門（Tutankhamun）墓穴裡的牆面，在墓室地板上還被發現了一個裝有雌黃的小袋子。[3]這種強烈的黃色也閃耀在九世紀的《凱爾經》（Book of Kells）[1]、泰姬瑪哈陵的牆上，以及中世紀文本《百工祕方書》（Mappae clavicula）[2]。羅馬人深深為這種顏色傾倒，稱之為"auripigmentum"，意思是「金色的」。除了把雌黃當作顏料，他們還相信透過某種神祕方法，可以從中提煉出黃金。普林尼說過一個關於羅馬帝王卡利古拉（Caligula）的故事，這個渴求財富、貪婪無度的帝王，融燒了大量雌黃，卻徒勞無功。這種實驗只是瞎忙，因為雌黃裡沒有任何貴金屬成分。此外，對採礦的奴隸來說，更可能是致命的。

　　琴尼尼警告讀者：「小心別讓你的嘴巴沾上它，以免造成個人傷害。」[4]事實上，雌黃足以致人於死。雌黃在爪哇、峇里島與中國都能開採，直到十九世紀仍是受到普遍使用的顏料，人們偶爾會把它當成通便劑而微量服用，不過，濫用的危險性同樣人盡皆知。[5]德國商人喬治・艾佛哈德・

朗佛修斯（George Everhard Rumphius）在他的著作《安汶珍奇屋》（*The Ambonese Curiosity Cabinet*）中回憶，他在1660年曾於巴達紐亞（今稱雅加達），看見一名女子因服用過量雌黃而導致瘋狂，「像貓一樣爬上牆壁。」❻

　　雌黃做為顏料也有一些缺點。它在油裡很不容易乾，而且不能應用於濕壁畫上。它還會跟一大堆其他顏料產生作用，特別是含銅或含鉛者。不過，只要確定將雌黃與其他可能受影響而褪色的顏料區隔開來，細心謹慎的藝術家可以照用不誤，就像保羅・委羅內塞（Paolo Veronese）處理他的〈聖海倫娜之夢〉（The Dream of Saint Helena，創作於1570年）那樣。❼說真的，雌黃就只有那麼一個特色能讓人甘心冒險使用：它的顏色。套句琴尼尼的話，「黃的多漂亮，比任何顏色都更像黃金。」❽光是這點，似乎就足夠了。

帝國黃 Imperial yellow

　　凱瑟琳・奧古斯塔・卡爾（Katharine Augusta Carl）也許覺得自己總是處變不驚：她在美國內戰爆發的前兩個月出生於紐奧良，童年在動亂中度過。之後，她一直四處飄蕩，先是離開美國，遠赴巴黎學藝術，稍後，一路旅行穿越歐洲與中東。在一次造訪中國的過程中，生命的關鍵時刻出現了，她被要求為慈禧太后畫肖像。慈禧太后是統治中國超過四十年、令人害怕的皇后。於是，1903 年 8 月 5 日上午十一點，凱瑟琳站在紫禁城中央的金鑾殿，細細打量眼前這位世上最有權力的女人。❶

　　放眼望去，皇室專屬的赤金黃隨處可見，更強化了森森然的脅迫感。比方說，多數的中國屋瓦是灰色，皇室宮殿的卻是金色。❷慈禧身上的袍子是一襲帝國黃絲綢。堅挺的紫藤紋織錦，飾以梨形珍珠串與流蘇。與其說是「穿著」，反而更像是把她「裝進」衣物裡。她的右手搭在腿上，戴著兩英吋長、爪子似的指甲套。十一點整，金鑾殿的八十五座時鐘同時作響，這是占卜官指定的畫肖像吉時；凱瑟琳顫抖地走上前，開始素描太后的樣貌。❸

　　千年以來，在中國，即使一般的黃色也有特別的意義。它與紅、青綠、黑、白是代表五行的五色。每一種顏色對應一種季節、一個方位、一種物質、一個行星與一種動物。黃色屬土，中國古語云：「天地玄黃。」方位居中，星宿為土星，季節為長夏，聖獸為麒麟。寫於西元前二世紀左右的《春秋繁露》中，記載黃色為「王者」之色。「王者們」很快就對這個顏色展開占有性的使用：西元 618 年，唐朝初年

首度明令「百姓與官員禁止穿戴赤黃。」❹

　　就算依照古代的標準，黃染的方法也極耗體力。它的主要原料是毛地黃或中國毛地黃，這種植物的花長得像號角，根部看起來像加長版的甜菜根。若想要精確染出想要的顏色，必須在農曆8月底時採收它的根莖，並搗成膏狀。大約1.2公升的毛地黃根膏，可以染製一塊4.6公尺見方的絲綢。❺要讓顏色「吃」進布料、使其不易脫色的媒染劑，必須以橡樹、桑樹或艾草灰製作；加熱的大鍋必須要防鏽；每一塊絲綢都得在兩個顏色稍微不同的染缸中浸泡。

　　金鑾殿中的兩個女人都不知道，帝國黃稱霸的時間不多了。其實，在此數十年前，它的威望就已經開始走下坡。最初僅限皇室專用，後來，先是恩准貼身侍衛使用，有幾回甚至以此來賞賜平民做為獎勵。有個不太體面的例子是，慈禧太后親自將黃馬褂賞給一個身分卑微的火車司機。凱瑟琳為中國末代女皇畫肖像之後沒幾年，辛亥革命推翻了中國最後的王朝滿清。隨著帝國崩毀，這個擁有魔力的顏色也失去千年以來的象徵意義。

金黃 Gold

　　金黃是欲望的顏色，凡是對這點要求眼見爲憑的人，只需要去看看1907年因古斯塔夫·克林姆（Gustav Klimt）而不朽的〈艾蒂兒肖像〉（portrait of Adele Bloch-Bauer）。這幅畫像如此散發著狂熱與愛慕，以至於當它首度現身於維也納的美景宮時，人們揣測著畫中人與畫家的風流韻事。儘管最後證明了這段私情從來不曾發生過，但這無疑是一幅表達深切敬愛的畫像。它是克林姆「黃金時期」的最後一幅作品，畫面上是一大片這種貴金屬，艾蒂兒坐在其中，有些黃金是平坦素面，有些是各種符號與棋盤形圖案。她身上的服裝也由許多纏繞旋轉的黃金所組成。只有雙手、頭髮與臉——雙唇微啓，眼神熱切——才看得出她是個活生生、有血氣的女人；因爲這是女神的排場與穿著。

　　一直以來，金黃就是崇拜與敬畏之色。部分魅力來自於這種金屬的稀有性與分布不均。雖然這種礦藏分布全球，但是「淘金熱」意謂著金礦很快就窮盡了，一旦發現新礦，舊礦即遭棄置。歐洲的黃金儲量相對極少，在歷史上始終仰賴來自非洲與中東的黃金貿易。❶在基督誕生前，迦太基人沿著地中海建立王國，多年來成爲非洲黃金輸往歐洲的主要通道，並且積極捍衛這項輸運的權利。❷（就算供應有限，也不肯放棄。迦太基人在西元前202年歷經一場軍事潰敗，由於無法以黃金支付敗戰賠償，於是改以銀代替，在接下來五十年內需交出將近360公噸。）❸

　　黃金一直被用來激發敬畏之情。1324年，虔誠的馬利帝國皇帝曼薩·穆薩（Mansa Musa）展開朝聖之旅，一路

經開羅前往麥加，讓歐洲與阿拉伯的貿易商人得以目睹非洲
大陸金光閃閃的財富。這位皇帝率領一支六萬人的商隊；
五百名奴隸步行開路，每個人身上都帶著重達四磅的黃金旗
桿；由八十隻駱駝組成的行李大隊則另外帶著300磅黃金。
受到這趟傳奇旅程與皇帝慷慨作風的影響，造成區域金價維
持不正常的低水準超過十年。❹

金縷衣是以絲線做紗芯、金線織成的布料，或者由亞麻
裹金絲製成，從羅馬時代就存在，深受歐洲王室的喜愛。
1520年，歐洲兩位最年輕、最肉慾、最耀眼的君王，英國
的亨利八世與法國的法蘭索瓦一世相見，由於兩人在隨扈排
場上的華麗對戰，那場著名的會面被稱爲「金縷衣之會」。
亨利可以說是贏了：他的大帳篷全部以金質布料做成。

黃金，就像它的其他金屬姊妹們一樣，結構中帶有能強
烈反射光線的流動電子。這就是這些金屬具有特殊光澤的原
因。❺黃金華美燦爛，加上不易失去光澤，因此很容易成爲
神威的象徵。中世紀的基督教教堂大量使用這種金屬。例
如，佛羅倫斯的烏菲茲美術館裡，有一個房間特別陳列了三
件大型祭壇畫，全都是描繪聖母與子。最後一件，是喬托
在1310年左右爲諸聖教堂所畫的作品，該教堂位於河流上
游，距離美術館僅幾個街區。就像其他祭壇畫，喬托筆下的
人物並未身在房間或風景中，而是躺在一片平滑的金黃土地
上。邊框是由黃金打造而成，聖徒們頭上的光圈也是金色
的。（前排聖徒們的光圈模糊了後方聖母與子的面貌，這在
當時著實引發議論，被認爲是不尊敬神。）聖母的深藍色袍

子也飾有金黃滾邊。

在畫板上鍍金是一件非常吃力的工作。材料來自金幣，將它敲成長寬各約8.5公分的正方形薄片，像蜘蛛網般那麼薄；優秀的金箔匠可以從一個「達克特」（ducat）[1]鎚打出一百片金箔。每張箔片都得用鑷子夾起來，再壓在畫板、模型或畫框上。金箔薄到幾乎任何膠水都適用，如蜂蜜、阿拉伯樹膠、蛋白做成的釉漿等，都很普遍。這時期的黃金還是有點黯淡，它的光澤受到底層雜質的影響而無法聚焦；若想要讓它真正閃閃發亮，必須勤加擦拭。琴尼尼建議使用跟藍寶石、翡翠一樣珍貴的赤鐵礦[p.150]——這也許是因為紅色與金色之間的古老關聯；或是使用獅子、狼、狗或任何「大口吃肉的動物」的牙齒。❻

以平面金箔處理的物品，看起來並不真實；光線均勻穿過，而不是像自然狀況那樣，閃爍的白光跳出最亮的區塊，並在陰影區塊落下黑暗。藝術家會使用黃金，並不是為了逼真的效果，而是因為它本身的價值，即使當文藝復興時期的藝術家們開始將人物置於比較自然的環境中，並且充分掌握了透視畫法，他們還是喜歡使用華麗的黃金顏料。❼如果用它來凸顯華麗布料上的裝飾配件，既可以展現財力，也可以代表神性。在〈維納斯的誕生〉（The Birth of Venus，創作於1484至1486年間）中，山卓・波提切利（Sandro Botticelli）就將金箔織進維納斯的頭髮裡。

與我們對黃金的渴求及熱愛呈對比的，是它似乎能夠誘發我們的劣根性：貪婪、嫉妒，以及對財富的強烈占有慾。

這種矛盾在邁達斯（Midas）國王的神話故事中可以明顯看到，邁達斯許下愚蠢的願望，希望自己觸碰的每件東西都能變成黃金，結果發現「點石成金」的同時，也終結了一切生物的性命，因此他什麼也沒得吃。

　　關於人類對於黃金的執念，老普林尼在《自然史》（*Natural History*）裡表達了強烈的嫌惡：「我們穿刺她（大地之母）的內臟，挖掘金脈與銀脈……我們拖出她的臟器……只為了戴在指頭上。」❽時至今日，穿金戴銀過了頭的人，總讓他人覺得俗不可耐、沒品味。克林姆的黃金畫作在納粹併吞奧地利期間被扣押，雖然該畫作的最後一任所有人在遺囑中表達，希望作品能由後嗣繼承，但這幅畫仍然在奧地利美術館待了半世紀。經過冗長的法律攻防，奧地利政府終於將畫作交還給艾蒂兒的姪女。如今，艾蒂兒落腳於曼哈頓新藝術藝廊，披著她那身珍貴的金黃袍子，深深凝視著來訪的觀眾們。

荷蘭橙 Dutch orange
番紅花／橙黃 Saffron
琥珀 Amber
薑黃 Ginger
鉛丹 Minium
裸色 Nude

橙色 Orange

　　以「橙」來指涉顏色或水果，到底哪一種用法比較早出現呢？對此感到納悶的人，不必再困惑了。「橙」這種水果，最早應該栽種在中國，逐漸傳到西方，它的名字就像一圈圈果皮被沿途隨意剝棄似的：從波斯文的 "narang" 到阿拉伯文的 "naranj"；接著是 naranga（梵文）、naranja（西班牙文）、orange（法文），最後終於到了英文的 "orange"。「橙」做為顏色的名字，是到十六世紀才出現的用法；在此之前，英語系國家得用繞口又難念的 "giolureade" 或 "yellow-red"（黃紅色）來代替。❶「橙」以形容詞的身分初登場的紀錄，是在1502年，當時，約克的伊莉莎白（Elizabeth of York）[1]買了「橙色的薄綢袖套」給女兒瑪格麗特‧都鐸（Margaret Tudor）。❷

　　俄羅斯抽象藝術家瓦西里‧康丁斯基（Wassily Kandinsky）在《藝術的精神性》（*Concerning the Spiritual in Art*, 1912）中寫著：「橙色就像一個對自己的權力深信不疑的男人。」❸橙色無疑具備這樣的自信。如果藍色代表朦朧未知，那麼它在色輪上的對比色則帶著一股急迫感。它以前是用來提醒人們注意潛在的危險。❹它是關達那摩灣拘押中心連身囚服的顏色、橙劑的顏色、九一一後美國第二級恐怖攻擊威脅的顏色。橙色也應用在交通號誌與道路警告標誌上，部分原因在於，即使光線黯淡，它也能與藍灰色的柏油路面形成高反差。❺飛機上記錄飛航資訊的黑盒子，其實是橙色的，主要是希望在墜機事故後比較容易被尋獲。

　　由於橙色王朝對早期現代歐洲的影響，其王室家徽的顏

色遠播至其他地區，範圍相當廣大。其中最顯著的，就是與荷蘭[2]的關聯：荷蘭足球隊的球衣是橙色的，南非境內一個波爾人（Boer）[3]統治的區域被稱為「橙色自由邦」[4]，當然少不了一面同色的旗子來搭配。這個顏色同時也與新教教義及抗議有關，特別是在愛爾蘭，當地新教徒被稱為「橙黨人」。❻

1935 年，建築師艾爾文·莫羅（Irving Morrow）琢磨著該為橫跨舊金山與馬林郡的金門大橋（GGB）漆上什麼顏色，最後決定選擇一種紅棕色調，現在被稱為「GGB 國際橙」，它與山丘渾然天成，卻特立於海天之間。❼橙色偶爾也會到時尚圈晃晃。海倫·德萊頓（Helen Dryden）為《Vogue》雜誌所畫的封面，是那麼美妙浮華的裝飾藝術，顯示橙色是 1920 年代的時尚固定配備，它在 1960 與 1970 年代也曾經引領風騷。❽不過，它之所以成為全球最成功的精品品牌──愛馬仕的代表色，卻是因為權宜之計。在二次世界大戰之前，這家公司的包裝風格走奶油色系；但因為戰爭時物資缺乏，不得不改為芥末色，最後，他們別無選擇，還能供貨的硬紙板只剩下一種顏色：橙色。❾

康丁斯基也形容橙色是「受黃色感召，顯得比較有人性的紅色」。❿的確，它看起來隨時有陷入其他顏色領域的危險：往兩側是紅與黃，往下就是棕色。甚至本書在為色系分類時，也面臨同樣的問題。有好幾個顏色都預定歸在橙色系，如鉻黃與赭黃，但經過進一步研究，最後歸到其他類別。部分原因在於，直到近期，一般人仍然認為橙色本身並

非「單色」，因此，就算有些顏色看起來明顯為橙，如鉛丹 [p.107]，就曾經被認為是紅色或黃色系。

印象派畫家則以令人信服的方式畫出橙色的力量。克洛德‧莫內（Claude Monet）開啓此畫派之名的作品〈印象‧日出〉（Impression, Sunrise），中央就是一個亮澄澄的太陽。這些新派別的藝術家們激發了顏色對比的全新視覺理論，大量使用橙色。超亮的鉻黃和鎘黃，與各種藍色（橙色在色輪上的對比色）搭配，創造出活力四射的對比效果，一次又一次地為藝術家們所使用，包括土魯斯‧羅特列克（Toulouse-Lautrec）、孟克、高更與梵谷。

不論使用的媒材為何，橙色就是有一種浮誇的氣質。1855年，《歌迪仕女》（Godey's Lady's Book）雜誌稱它：「太豔麗，因此無法優雅。」[11]安東尼‧伯吉斯（Anthony Burgess）在1962年為他那本反烏托邦小說取名為《發條橘子》（A Clockwork Orange）時，可能也做如是想。（他在一生中為此做出好幾種解釋：有一次說自己在東區一座酒吧裡，無意間聽見「神經兮兮跟個發條橘子似的」這句話；另一次則暗示這是他自創的隱喻。）發明於1912年的霓虹燈招牌，原先是橙色的，至今可能還是最招搖、最明亮的廣告方式，橙色同時也是極常被使用在告示牌與商店門面的顏色。包括尼克國際兒童頻道、易捷航空、貓頭鷹波霸連鎖餐廳的商標，都善加利用了這個顏色的活力與醒目性。向康丁斯基說聲抱歉，也許，「橙色就像一個男人，拚命追求別人相信他的權力」才是對這個顏色更好的總結。

荷蘭橙 Dutch orange

巴薩塔爾‧傑拉德（Balthasar Gerard）是他那個時代的李‧哈維‧奧斯華（Lee Harvey Oswald）[1]。1584 年 7 月 10 日，他進入荷蘭王室居住的普林森霍夫王宮，朝「橙色親王」威廉一世的胸口開了三槍，親王爲荷蘭人民祈求憐憫後便死去了。對荷蘭來說，威廉一世（又稱「沉默者威廉」）是一國之父，這個國家的誕生過程可謂極不容易。十六世紀中葉，北方的低地國尚未獨立，這個新教徒居民占多數的區域，仍然由西班牙國王菲利浦二世統治。威廉一世雖是天主教徒，卻堅信宗教自由，因此率領反叛軍對抗西班牙。「橙色王朝」持續在歐洲發揮影響力長達數世紀，威廉的後代迄今仍是荷蘭王室家族。❶幾世紀以來的動盪畢竟留下了印記：荷蘭人對他們的歷史、對國家民族及王室代表色，強烈地引以爲傲。

橙色王朝證明了，塑造個人品牌這種事，根本不是創新之舉。在一幅又一幅的肖像畫中，王室成員籠罩在深深淺淺的橙色裡。剛開始頗爲低調：在阿德里安‧湯瑪斯‧凱伊（Adriaen Thomasz Key）繪於 1579 年的作品中，威廉一世穿著一件華麗的織錦外套，全身爲時尚黑，加上橙色與金黃精緻刺繡滾邊。❷英王威廉三世，同時也是荷蘭省長（低地國的橙色王族對他的尊稱），他的肖像畫出自湯瑪斯‧莫瑞（Thomas Murray）之手，風格就沒那麼低調了。你瞧，國王身後垂掛一整片赭色錦緞，身上披著寬大厚重、白色貂皮滾邊的豔色絲絨披風，以兩條巨大的絲質流蘇繫帶綁在胸前固定，顏色則是引人注目的南瓜色。

荷蘭人爲了感念威廉一世，熱烈地擁抱橙色。（荷蘭人

喜歡的橙色調，則隨著時間改變。當代繪畫作品中，橙色王朝成員身上穿的橙色幾乎是深琥珀；目前人氣最高的是陽光般的柑橘色。）以不起眼的紅蘿蔔為例，最初是來自南美洲的一種又硬又苦的根莖類植物，它在十七世紀之前是紫色或黃色，而在接下來的一百年，荷蘭農人刻意培育並栽種出各種橙色品種。❸現今的荷蘭國旗是藍、白、紅三色，但最初卻是藍、白、橙三色條紋，以呼應威廉一世的裝束；不過，就算他們曾經努力嘗試，卻沒有人能夠找到不易褪色的染料：橙色條紋不是褪為黃色，就是轉深變成紅色。❹

荷蘭人喜愛這種耀眼的顏色，其中最好、最短命的例子，也許就發生在1673年7月20日。那天，荷蘭士兵占領了紐約市，一路走上百老匯大道，從英國人手中奪回這座城市。❺在勝利的喜悅中，他們立刻將城市重新命名為「新橙」（New Orange），但這個名字的壽命卻不到一年。同時打好幾場戰爭的荷蘭，既沒有錢也沒有餘力另闢戰場。1674年，他們簽下一紙協議，將這座城市連同它的名字，一併讓渡給英國。❻（紐約市旗至今仍然保留橙色條紋，這一點倒是跟背棄自身起源的荷蘭大不同。）

威廉一世遺留下來的顏色，也許沒能讓荷蘭人在新大陸永久占有一席之地，卻給了這個國家「能見度」。在運動賽場上，他們絕對不會被誤認：一整片歡樂的橙色。每年4月，他們像又怪又漂亮的鳥兒成群聚集歡慶Koningsdag（國王日），許多人從頭到腳都是耀眼的橙紅色，聲嘶力竭地高聲唱著：「橙色最棒！橙色最棒！」（Oranje boven! Orange boven!）

番紅花／橙黃 Saffron

　　想像一個秋日清晨，天還沒亮，田野間一片迷濛霧藍。這片田野小小的，可能在伊朗，也可能在西班牙、馬其頓、喀什米爾、法國或摩洛哥。當太陽升起，前一天晚上還光禿禿的田野，如今開滿紫羅蘭色的小花：數以千計的番紅花。紫色花瓣中凸起三根緋紅柱頭，情慾勃發，它們是雌蕊受粉的性器，比較為人所知的名字是番紅花香料（摘下經乾燥之後）。番紅花在成為香料之前得先收成，而且時間非常有限，因為經過白天的日曬後，盛開的花朵會開始枯萎，到了傍晚則會全部凋謝。

　　沒有人知道番紅花最早是從何時、在何處開始栽種的，因為這種花無法自體授粉，所以不能在野外自然繁衍。不過，倒是有幾個讓人覺得滿有意思的線索。人們在伊拉克一些完成於五萬年前的壁畫中發現番紅花的痕跡。古希臘人用它來染衣服，我們也知道在西元一世紀時，番紅花的交易橫渡紅海，往來於埃及與阿拉伯南部。❶最遲在西元961年，西班牙就開始種植番紅花❷，而在英國也已經栽種了數世紀。傳統說法是，英王愛德華三世在位期間（1312~1377），一位從黎凡特[1]歸來的朝聖者私自帶回一顆球莖，要不就是藏在帽緣，要不就是塞進手杖裡的空心處，因傳說內容而異。這顆球莖的繁殖力一定出奇強大，因為很快的，好幾個英國城鎮成為製造番紅花的重地。十六世紀時，其中最有名的一座城市甚至改名為「番紅花瓦爾登」（Saffron Walden），以禮讚自家的明星產品。（這座城市連盾形城徽的圖案也改了，採用相當討喜的「看圖說話」[2]設計：一座堅固的城牆環繞著三朵番紅花，意即『番紅花盛開

在瓦爾登裡』）❸不過，這種植物與同名城市之間的關係，可謂風狂雨暴。

　　1540至1681年間，番紅花的需求驟跌。同時，自1571年起，作物因土地過度耕種，開始無法健康成長。雖然這期間有1556年那樣的豐收年，番紅花農夫，或稱「番紅農」（crokers）歡欣鼓舞，高喊著「有老天爺的肥料來加持」──即使番紅花並不純然是神的恩賜。1575年，一紙王室命令規定，禁止「番紅農」將花朵丟進河裡，違者將罰戴枷具兩天兩夜。❹

　　種因得果，番紅花成為世界上最昂貴的香料。2013年，一盎司番紅花要價364美元，等量的香草為8美元，荳蔻則只要3.75美元。❺部分原因來自於番紅花極難照料：根據一份十七世紀的紀錄，番紅花喜歡的生長條件是「溫暖的夜、清甜的露水、肥沃的土地與霧濛濛的清晨。」同時花期甚短，花開花落只在兩週間。❻另外，摘取盛開的花朵、掐下柱頭，都得依賴手工；因為它的花朵太嬌貴了，所有機械化採收的嘗試全部宣告失敗。最後，需要七萬至十萬朵花，才能製造出一公斤的香料。❼不過，甘願接受番紅花這些小缺點的人，能得到非常可觀的回饋。它可以當作春藥，還能治百病，從牙痛到瘟疫都適用，入口時有股淡淡的滋味讓人想起乾草，下一刻又勾起某種樹叢暗影的聯想，像是蘑菇。

　　英國樞機主教托馬斯·沃爾西（Cardinal Wolsey）③在權力、財富及影響力的全盛時期，於漢普頓宮的房間地板上，遍撒藺草與番紅花香料讓滿室生香。❽埃及豔后克麗歐佩特拉（Cleopatra）因為各種奢靡愚行，幾個世紀以來遭到

千夫所指，據說她曾經以番紅花來泡澡。此外，因為番紅花的價格實在太昂貴，造假與相關犯罪紀錄所在多有。1374年，800噸運往瑞士巴塞爾的番紅花在中途遭劫，引發為期十四個月的「番紅花戰爭」[4]。1444年，紐倫堡一位名叫賈布斯·芬得萊爾（Jobst Finderlers）的男子，因為在番紅花中摻雜金盞花，被處以死罪，活活燒死。❾

番紅花被用作顏料時也很刁鑽，它的顏色在黃與橙之間擺盪，最有名的應用就是佛教徒的袍子。佛陀規定教徒的袍子只能使用植物來染色，當然，番紅花太貴了，便以薑黃或菠蘿蜜來取代（如今很多都使用合成染料）。❿以番紅花來做染料，衣物與頭髮的顏色會非常飽滿（但並非特別不容易褪色）。據說，亞歷山大大帝使用番紅花來讓自己的頭髮看起來像金色。⓫祆教教士使用番紅花來製作一種陽光般的金黃墨水，用來書寫特殊祈禱文，以驅退惡魔。稍後，它則被彩飾修道書的畫匠們拿來做較便宜的、取代黃金的顏料。（當然，這種說法沒什麼說服力就是了。）根據十七世紀初期的一份製作方式，製作顏料時，需混合一種蛋白製成的黏稠物質，靜置一天半。⓬

番紅花的橙黃色也出現在印度國旗上。如今，它被認為代表著「勇氣、犧牲與勇於割捨的精神」。這面國旗於1947年正式啟用，當時的意義有一點不同。正如薩瓦帕利·拉達克里希南（S. Radhakrishnan）[5]博士所說，「番紅花的顏色代表公正無私、割捨私欲，身為領袖者必須對物質利益漠不關心，專注投入工作。」⓭對1947年的理想主義者來說，現實環境無疑令人悲傷，貪腐醜聞持續肆虐印度。也許，這樣的發展並非全然始料未及：番紅花一向很少召喚出人性的光明面。

琥珀 Amber

　　在1941年6月之前，希特勒的德國與史達林的蘇聯之間各懷鬼胎，維持了兩年的和平。然而，戰爭還是來了。同年6月22日，納粹發起「巴巴羅薩行動」，將近三百萬德軍湧入蘇聯領土。❶侵略大軍一如往常，熱中於沿途搜刮奇珍異寶。其中，納粹最想找到的寶物佇立在沙皇村，俄國人以薄壁紙將之團團包覆，希望能夠保住「它」免遭劫掠。「它」是琥珀廳，又以「世界第八大奇蹟」著稱。

　　正確來說，這座廳堂雕刻繁複的壁板與精工鑲嵌，全都由蜂蜜色的晶瑩琥珀製成，前有半寶石綴飾，後有金箔打底。它的設計師是十七世紀的德國巴洛克雕刻家安德烈亞斯・舍魯特（Andreas Schlüter），並在1701年由丹麥工匠加特佛列德・沃夫朗（Gottfried Wolfram）興建。1716年，普魯士國王腓特烈一世將它送給俄皇彼得一世，以慶祝兩國同盟對抗瑞典。這些壁板，被小心翼翼地打包成十八個大箱子，很快就從腓特烈一世位於柏林的夏洛特堡皇宮，運往聖彼得堡。四十年後，再度上演一次搬遷，不過這回只往南移動幾公里，來到沙皇村，在那裡重新組裝並稍微擴增，以配合全新的較大空間。這些壁板估計超過180平方呎，重約六噸，價值約相當於今天的1.42億美元，成為俄國皇室的驕傲。俄國女皇伊莉莎白把琥珀廳當作靜思之所；凱薩琳大帝在此娛樂賓客；亞歷山大二世把這裡當成展示戰利品的背景。❷時間回到1941年，那些壁紙畢竟無法有效保護如此著名的寶物，在三十六小時之內，琥珀廳被打包裝箱，運往德國柯尼斯堡。

真正的琥珀，年代非常古老，是少數的有機寶石。琥珀是大滅絕時代從香柏或其他針葉樹中流淌出來的樹脂所形成的化石。❸（年份較少的琥珀，尚未完全石化，則被稱為「柯巴脂」。）對許多人來說，提到琥珀，就會想到電影《侏羅紀公園》，劇中的科學家從一隻落入黏答答樹脂中、從此被封存的小蟲子身上取得DNA。也許琥珀是絕佳的天然防腐劑，所以昆蟲被困在琥珀裡的情況並不罕見。（古埃及人留意到這種特質，將它應用在為屍體塗抹油膏防腐的儀式中。）研究人員在2012年發現一隻蜘蛛在攻擊獵物的瞬間被樹脂困住，危機時刻的戲劇性靜止畫面，被封存了一億年。同年稍早，科學家拍攝到最古老的寄生蟲，這隻小蟲被困在來自義大利北部的一顆兩億三千年前的小琥珀裡。❹

琥珀最常在波羅的海沿岸被發現，因為那裡曾經是廣大無垠的針葉樹林；在暴風雨過後，有些還會被沖上海灘。至於其他地方，琥珀因為數量極稀少，因此極為珍貴。它可以點火，用來薰香，讓空氣中瀰漫著燒松枝般的味道。它的清澈與顏色──通常是極淡蜂蜜到悶燒灰燼的色澤，偶爾也出現黑色或紅色，甚至藍色──讓它在珠寶界與飾品界都價格不菲。

伊特魯里亞人（Etruscans）與羅馬人都愛琥珀，倒是有一位羅馬歷史學家稱琥珀為 “lyncurius”，因為他認為琥珀是由山貓尿乾燥製成。以精工雕成公羊頭、猴頭或蜜蜂的琥珀片，曾經在許多古葬場被發現。有一大塊黑色琥珀被雕成梅杜莎的頭像，目前是美國加州蓋蒂博物館的館藏。❺希臘人稱這種寶石為 “electron”，將它與來自太陽的光線連結

在一起。（"electron"是英文electric〔電力的〕與 electron〔電子〕的字源。）在一則著名的神話故事中，太陽神赫利俄斯（Helios）的私生子法厄同（Phaeton），向父親借走了拖曳太陽橫越天際的四駕馬車，他急於證明自己的能力，踏上代父上工的一日行程。年輕、虛榮、魯莽又野心勃勃的法厄同，致命性地缺乏父親的神力與馬術。馬兒們察覺到他的弱點，急轉而下，朝地球愈奔愈近，燒焦了地球，使得沃土變成荒原。宙斯看見黑煙狂作，當下以一記霹靂擊墜法厄同，由赫利俄斯接手控制局面。比較不為人知的是，法厄同的五個姊妹——總稱為「赫利阿得斯」（Heliades），因為兄弟之死而過於哀痛，身體竟化成白楊樹，她們汩汩流下的淚珠則成為金黃琥珀。❻

有些人相信琥珀跟蛋白石一樣，都會帶來厄運，而琥珀廳的終極命運也與此相呼應，陰暗不明。所有線索在1943年中斷，當年，壁板還好端端地安裝在柯尼斯堡；一年之後，聯軍轟炸該城，收藏琥珀廳的博物館被毀。有些人相信壁板在轟炸之前已經先行遷移。樂觀主義者認為這座廳堂仍然藏在城裡的某處。亞卓安・李維（Adrian Levy）與史考特・克拉克（Cathy Scott-Clark）在2004年出版的書中宣稱，毀掉這件俄國藝術作品的，就是自家紅軍，若非出於紀律敗壞，就是出於無知；因為這件事太丟臉了，蘇聯才會加以隱瞞。1970年代，俄國開始重建琥珀廳；耗時二十五年，斥資1100萬美元，複製品重新落腳於聖彼得堡的凱薩琳宮；往日時光在此凝結。

薑黃 Ginger

　　薑科，是個刻苦耐勞的植物家族。成員包括薑黃、荳蔻與生薑，為多年生植物，有著狹長的葉、黃色的花，以及隱身在土裡的淡褐色地下莖，也就是薑。薑原生於南亞的熱帶森林，是最早經由貿易引進西方的香料之一（時間約在西元一世紀），我們對它的喜愛迄今不減。它可以增加各種食物的風味，從炒菜到黏稠的薑餅蛋糕都用得上。說到滋味，它又辣又嗆，在口中持久不散，而且帶著異國風。就是因為這些特質，不知道從什麼時候開始，它與一個特殊族群產生關聯：紅髮一族。

　　紅髮與金髮一樣，都是少數（也許正因如此，才會有一長串不怎麼好聽的外號套用在這個族群身上：紅蘿蔔頭、紅銅把子、尿斑仔、紅毛仔）。他們占全球總人口不到2%，其中又以東歐與西歐的占比較高，約達6%；在蘇格蘭，則有13%是紅髮一族。❶人們對紅髮族的刻板印象是性情激烈且奔放，就像老薑一樣。《紅髮族的歷史》（Red）作者潔姬・寇林斯・哈維（Jacky Colliss Harvey）本身就是紅髮族，她記得祖母曾經告訴她，上帝給女人紅髮的理由，就跟祂給黃蜂一身條紋沒兩樣。

　　這種迷思可以在某些著名的英國王室成員身上看見端倪。布狄卡（Boudicca）[1]，這位不列顛女王曾經短暫地嚇阻羅馬侵略者，狄奧・卡西烏斯（Dio Cassiu）[2]形容她擁有一頭濃密波湧的紅髮。（他在女王死後約一百年寫下這樣的文字，也許只是想讓她在黑髮的希臘與羅馬讀者心中，留下更駭人、更有異國風情的印象。）

　　英王亨利八世從不以個性甜美著稱，他倒是貨眞價實的紅髮一族。1515年，在國王二十四歲時，威尼斯大使這樣寫道，「陛下是我生平僅見最俊美的君主；比常人高一些，小腿線條極其優美，膚色白皙明亮，赤褐色短髮以法式風格整齊梳攏。」❷（這裡有一處令人困惑：「赤褐色」〔auburn〕最初指涉的顏色是淡黃或棕色，帶點灰白，在十六、十七世紀時，字意轉變爲深紅棕。）亨利八世與安妮‧博林（Anne Boleyn）[3]所生的女兒——頭髮顏色可能偏紅（形容各自有異）——正是伊莉莎白一世，至尊紅髮女王，至於她的確切髮色爲何，著實說不準：在一幅肖像畫中，是草莓金，另一幅是赤金，第三幅則爲銅紅赭。

　　離開英國王室圈子，紅髮族，特別是女性，在文化能見度的表現都超乎預期。許多虛構的女性角色都有著一頭紅髮，包括「綠色莊園」裡的安妮、《威探闖通關》（*Who Framed Roger Rabbit*）兔子羅傑的妻子潔西卡、《摩登原始人》（*The Flintstones*）裡的威瑪。藝術世界也有紅髮族。提香偏愛玫瑰蜜糖紅的飄飄長髮，亞美迪歐‧莫迪里安尼（Amedeo Modigliani）喜歡赤褐色的，但丁‧加百列‧羅塞蒂（Dante Gabriel Rossetti）與他那些前拉斐爾派（Pre-Raphaelite Brotherhood）的夥伴們則沒那麼挑剔，反正只要模特兒是紅髮就好了。伊莉莎白‧西德爾（Elizabeth Siddal），這位一頭紅銅色長髮的詩人，是好幾位前拉斐爾派藝術家的謬思：她是約翰‧艾佛雷特‧米萊（John Everett Millais）[4]的「奧菲莉亞」（Ophelia），是羅塞蒂的「碧兒翠

絲」（Beata Beatrix）。她同時也是羅塞蒂的愛人，後來成為他的妻子。當她因服用過量鴉片酊致死後，羅塞蒂以自己的一本詩集為她殉葬，後來卻又開棺取回。一位目擊者聲稱，西德爾火紅的頭髮持續生長，撬開棺材時，發現髮絲塞滿內部。羅塞蒂從此抑鬱以終。

雖然泛紅髮家族的起源及其分布仍然成謎，有些吊人胃口的線索倒是在1994年浮出檯面。人們在西班牙北部艾爾席卓恩的洞穴裡挖掘出兩個頜骨，起初，因為骨頭的保存狀況太好，以致被認為年代不會太久遠，也許可以追溯至西班牙內戰[5]期間。等到更多骸骨出現，布滿了「割肉去骨」所留下的刀痕，一個食人大屠殺的陰森場景漸漸成形。警方與鑑識科學家被召來加入調查。他們發現，確實發生了犯罪事件，不過，逮捕兇嫌的行動卻晚了五萬年。❸

洞穴裡的殘骸屬於一個尼安德塔人（Neanderthals）家族：三男三女、三個少年、兩個小孩和一個嬰兒。有足夠的證據顯示，其中兩人的頭髮是鮮豔的紅色。❹他們是受害者，不是攻擊者。

鉛丹 Minium

在格來札福音書（Gladzor Gospels）開頭的前幾頁，內文被印製在鍍金山形牆下方，牆面上有一幅頭頂剃光的聖徒像。聖徒身旁，簇擁著五顏六色、雕有各種不可思議生物的卷葉紋。一對長得像鶴的藍色生物，彼此面對面，它們有著紅綠相間的翅膀，張開鳥喙發出無聲的尖叫。書頁的另一側是一頭受到驚嚇的孔雀，和四隻看起來像是丁香鷦鴣的鳥類，每一隻鳥的嘴裡都緊緊勾纏著一片心形紅葉。有些書頁裝飾著綠色植物與若隱若現的古怪玩意兒，文字看起來反而像是畫蛇添足。

在約翰尼斯・古騰堡（Johannes Gutenberg）於1440年發明活字印刷術之前，書籍僅限貴族、教士與其他少數人可以接觸，例如書記，他們必須識字才能勝任工作。而且，書籍很昂貴。純手工的手抄本（manuscripts）──在拉丁文中，"manu" 意為「手」，"scriptus" 意為「寫」──通常由位高權重的金主委託製作，以彰顯他們的虔誠與地位。每本書都意謂著數百個小時的苦工，而且每本都是獨一無二，從獸皮製成的羊皮紙書頁、彩繪所需的顏料，乃至抄寫員的筆跡皆然。

格來札福音書完成於十四世紀，格來札是亞美尼亞中部的一個小地方，位於黑海與裏海的中途；一如現在的亞美尼亞，其政治與文化夾在東西方之間，介於穆斯林與基督教兩個世界之間。在名字取得十分適切的啓蒙者葛利果（Gregory）的引導之下，亞美尼亞於西元301年成為第一個

以基督教爲國教的國家。❶也許這個紀錄讓製作格來札福音書的團隊感到驕傲，同時也讓他們對蒙古軍的占領感到焦慮，因此在手抄本與插畫中傾注如此狂熱的創意。如同多數苦行式的發願行動，手抄本的製作需要勞力的精確配置。首先，抄寫員需要逐字抄寫文本，細心留下繪圖空間，接著，一組藝術家展開份內的工作。❷如果作品的份量夠大，就會有專人負責用一種特別的橙紅色，在手抄本上加入大寫字母、標題與段落符號（¶），其顏色如此鮮豔明亮，能在瞬間抓住讀者的目光。

這種顏料叫做「鉛丹」（minium），負責使用的人是「鉛丹者」（miniator），他們所完成的作品，包括搶眼的符號及手抄本上的標題，則被稱爲「鉛丹圖像」（miniatura，它雖然是細密畫"miniature"這個單字的起源，原意卻與「微小」完全扯不上關係。）❸中世紀時，鉛丹大量應用在手抄本彩飾上，直到十一世紀時，朱砂愈來愈方便取得，它才漸漸淡出檯面。❹

鉛丹，或稱「四氧化三鉛」，雖然可以在自然形成的礦床上尋獲，但由於極爲罕見，因此普遍仍是採人工製造。基本上，這是利用製造鉛白[p.43]的過程加以延伸，對此，十一世紀的《百工祕方》中有著神奇而令人愉悅的敘述：

……取一個從未使用過的罐子，放入鉛片。在罐中注入極濃的醋，嚴實密封。將罐子靜置於溫暖處一個月。接下來……搖晃並取出鉛片周圍的沉澱物，放進陶罐，置於火上。持續攪拌，直到顏色轉爲

雪白，你愛用多少就用多少；這種顏料稱爲「鉛白」或「鉛粉」。然
後，繼續在火上攪拌剩下的玩意兒，直到顏色轉紅。❺

　　鉛丹是經常被用來取代朱砂與辰砂的便宜替代品；事實
上，這三種顏料往往令人搞不清楚，不過，鉛丹的顏色通常
比其他兩種偏黃（老普林尼形容它是「火焰著色」）❻。也許
部分困惑源自於一廂情願的想法：儘管鉛丹便宜、鮮豔、製
作簡易，卻非理想的顏料。就連它的近親──在古代希臘與
中國被當成化妝品使用的「鉛白」，也帶有毒性。❼它的另
一個大問題就是，與其他顏料的混合性不佳，包括幾乎無所
不在的鉛白；而且，正如喬治·菲爾德在1835年的記述，
它在不純淨的空氣中容易轉黑。❽歷史學家的運氣不錯，事
實證明，亞美尼亞的空氣經得起挑戰，格來札修道院的石牆
早已灰飛煙滅，但那部獨特手抄本上的鉛丹仍然鮮豔欲滴。

裸色 Nude

　　政治圈裡女性服裝的選擇往往會引發騷動，2010年5月，報章針對一件特別服裝的報導更是剪不斷，理還亂。在一場向印度總統致敬的白宮國宴中，第一夫人（同時也是第一位非裔美國第一夫人）蜜雪兒・歐巴馬，選擇一款溫潤奶油色搭銀白的禮服，設計師是納伊・姆汗（Naeem Khan）。這是一場細膩的時裝外交，因為納伊・姆汗先生出生於孟買。❶隨著這則新聞見報，問題隨之浮出檯面。美聯社形容這件禮服為「肉色」；其他則採用納伊・姆汗自己的說法：「鑲純銀小亮片，布滿抽象花卉圖案的裸色無肩帶禮服。」媒體對此秒回。Jezebel網站記者杜戴・史都華（Dodai Stewart）是這麼說的：「裸色？對誰來說是裸色？」❷

　　形容這個特殊淺色的用詞──「裸色」與「肉色」，甚至較不常見的「日曬棕」與「皮膚色」──都是以白種人的皮膚色調為出發點，因此語意不明，有待商榷。

　　雖然裸色與國際時尚市場總是不同調，這個色系卻出奇的韌性十足。裸色高跟鞋是鞋櫥必備品；裸色唇膏每天敷抹在數以百萬計的嘴唇上。應用在形容服裝方面，儘管可替代的用詞比比皆是，包括淺棕、香檳、淡褐、桃色與米黃[p.58]，「裸色」卻屹立不搖。這種顏色最早在1920與1930年代的女性內衣使用上開始流行，像是束腹、腰帶、褲襪與無鋼圈胸罩。很快的，裸露的肌膚與絲綢貼身衣物的連結，為這種顏色注入情慾的震顫。❸

　　「裸色」內衣的概念可能來自於，就算衣著輕薄透明，也不容易一眼看出「內在美」。當然，古今的「裸色」都一

樣，只跟極少數膚色無縫搭配，即使在白種女性當中也是
如此。關於這一點，巴西攝影師安潔莉卡‧達斯（Angélica
Dass）有著比多數人更深刻的理解。安潔莉卡自2012年
起開始製作人類膚色的「色彩清單」。這項持續進行中
的"Humane"計畫，截至目前為止總共拍攝了來自全球的
2500人以上。每幅照片中的主角看似裸體，但只能看見他
們的頭部與肩膀，同樣都是在乾淨、明亮的燈光下進行拍
攝。唯一不同之處是背景，每個背景都染成與拍攝人物膚色
相稱的顏色（自臉部截取色樣），對應彩通色卡上的編號標
示在照片最下方。安潔莉卡是「彩通7552C」。❹把這些人
像視為一整組作品，力量就出來了；只要看著它們，當下就
會知道「白」與「黑」的標籤是多麼不足，多麼站不住腳。
膚色多元的程度令人震撼，同時也意外地令人感動。

　　也許可以這麼說，「裸色」做為一種顏色，相當程度脫
離了真正膚色的指涉，因此不帶任何惡意。問題的癥結不
在於顏色，也不在於文字本身，而是隱藏在後面的民族優
越感。史都華女士在2010年時這麼寫著，「我們這群膚色
比『裸色』深的人終於明白，長久以來，這個顏色多麼的不
具備包容性，從OK繃到褲襪，乃至胸罩，皆是如此。」當
然，情況還是有些進步：聲稱某種淺棕色粉底「適用所有膚
色」的化妝品公司愈來愈少，2013年，Christian Louboutin
推出五款從淺到深的膚色系列高跟鞋❺，我們都知道「裸
色」不是單一顏色，而是一組區間；現在，該是讓生活中的
一切如實反映的時候了。

貝克米勒粉紅 Baker-Miller pink

蒙巴頓粉紅 Mountbatten pink

蚤色 Puce

吊鐘紫 Fuchsia

驚駭粉紅 Shocking pink

螢光粉紅 Fluorescent pink

莧紅 Amaranth

粉紅 Pink

　　粉紅色是女生的，藍色是男生的；這種現象到處可見。南韓攝影師尹丁美（JeongMee Yoon）在2005年啟動「粉紅＆藍計畫」，透過鏡頭呈現兒童被自己所有的物品環繞的畫面。被拍攝的小女孩，全都坐在如出一轍的粉紅汪洋中。

　　令人驚訝的是，這種「女孩—粉紅色，男孩—藍色」的僵化切割，其實是二十世紀中葉之後的產物。在幾個世代之前，完全不是這麼一回事。1893年，《紐約時報》一篇談論嬰兒服裝的文章中，提到一條穿搭規範，那就是「永遠把粉紅色給男生，藍色給女生。」該文作者與服裝店的女性受訪者都不確定為何有此一說，不過，作者倒是做出戲謔式的推論，她這麼寫著，「小男生的未來展望比小女生粉嫩多了，先天就是如此，想到必須以女人身分過一輩子……足以讓小女生的臉色發青。」●1918年，一份貿易出版品言之鑿鑿，聲稱「女藍、男粉紅」是「普遍被人接受的規則」，因為粉紅色是一種「比較果斷、堅強的顏色」，而藍色則是「比較纖細、雅致」。●這可能很接近真正的原因。在士兵穿著猩紅外套、主教紅袍加身的時代，紅色是最陽剛的顏色，粉紅畢竟也是褪淡了的紅色。藍色則是聖母瑪利亞的代表色。在十九世紀末、二十世紀初，不同性別的兒童穿著不同顏色衣服的概念，還是顯得有點奇怪。當時，嬰兒死亡率與出生率雙高，所有兩歲以下的兒童都穿著容易漂白的亞麻布衣。

　　「粉紅色」（pink）這個字本身也很年輕。《牛津英語詞典》中，關於這個字的初次引用可以追溯到十七世紀末，用來形容淡紅色。在此之前，"pink"通常是指一種以有機染

料與無機物質混合製成的顏料，作法是在沙棘漿果或金雀花灌木的萃取物中加入白堊，以增加濃稠度。這種方法可以調配出好幾種顏色——粉綠、玫瑰粉與粉棕，不過最常見的卻是黃色。❸奇怪的是，淡紅色家族的成員個個有名有姓，淡綠色系與黃色系卻付之闕如。（不過，包括俄語在內的一些語言，淡藍與深藍都有特定的單字。）多數羅曼語系湊合著借用「玫瑰」的變化來指稱粉紅色。英語中，這個顏色可能衍生自另一種花——常夏石竹（Dianthus plumarius），別稱「小粉紅」（Pink）。

然而，粉紅卻遠遠不只是花朵的顏色與公主的禮服。十八世紀，洛可可時代藝術家法蘭索瓦·布雪（François Boucher）與讓·奧諾雷·弗拉戈納爾（Jean-Honoré Fragonard）筆下穿著（或者沒穿著）鮭粉色絲綢的女人，可不是什麼海報女郎，卻對自己的魅惑力收放自如。其象徵性的領袖是龐巴度（Pompadour）夫人；法王路易十五的情婦，同時也是一位完美的消費者，讓亮粉色塞夫爾瓷器廣受歡迎的推手。大膽的純粉紅在堅強、個性分明的女人之間引發風潮。粉紅是雜誌編輯黛安娜·佛里蘭（Diana Vreeland）[1]的最愛，她喜歡稱它是「印度的海軍藍」。❹義大利時裝設計師艾爾莎·夏帕瑞麗（Elsa Schiaparelli）、名門繼承人兼雜誌編輯黛西·法羅斯（Daisy Fellowes），以及無需介紹的瑪麗蓮·夢露推波助瀾，鮮豔的粉紅色遂成為想要被看見、被聽見的二十世紀女性新選擇。

粉紅色目前的形象問題，部分原因來自於女性主義反抗老派性別偏見的後座力。粉紅色被視為幼稚化女性的象徵，又因為藝術家開始混合胭脂紅、赭色與白色，在畫布上描繪裸女肌膚，因此它也具有情慾化女性的意涵。裸體畫的對象絕大多數仍然是女性。1989年，大都會博物館裸體畫主角為女性的占比為85%，女性畫家的占比卻僅有5%。在最近一篇文章中，女權團體「游擊隊女孩」對藝術界施壓，要求多元化發展，宣稱性別比例失衡的情況日益惡化。❺反對以粉紅色物化女性的努力，唯一的收穫就是協助在1970年意外發現了一種特別的色調[p.118]。

最近的相關報導顯示，就算商品完全一樣，標注「女性專用」的商品價格，總是高於一般男性與男孩專用，從衣服到自行車安全帽，乃至尿失禁墊片皆然。2014年11月，當時的法國婦女權利部部長帕斯卡爾・布瓦斯塔（Pascale Boistard）發現平價連鎖賣場Monoprix裡，一組五支的粉紅色拋棄式刮鬍刀售價1.8磅，一組十支的藍色拋棄式刮鬍刀售價卻是1.72鎊，於是要求了解，「難道粉紅色是奢華的顏色？」❻這就是「粉紅稅」事件。顏色的偏好也許隨著世紀交替而逆轉，不過從許多方面來說，男生的未來展望仍然比較粉嫩。

貝克米勒粉紅 Baker-Miller pink

　　1970年代末期，美國各大城市遭遇一波波藥物濫用風潮與暴力犯罪率飆升的情況。所以，當一位教授在1979年宣稱他找到降低人們攻擊性的方法時，大家都豎耳聆聽。亞歷山大·蕭斯（Alexander G. Schauss）在《分子矯正精神醫學期刊》（*Orthomolecular Psychiatry*）發表的祕密是一種膩死人的亮粉色。

　　蕭斯在發表文章的前一年裡做了無數次測試。首先，他會測量153名男子的力氣，其中半數測試者盯著深藍色硬紙板一分鐘，另一半則盯著粉紅色硬紙板。[❶]結果，只有兩名「粉紅」男子的力氣變弱。有趣的是，他使用測力計這種比較精確的量測器具，對38名男子進行測試：粉紅色對每個受測者產生的影響，就像剪頭髮之於參孫（Sampson）[①]。1979年3月1日，位於西雅圖的美國海軍懲教中心兩位指揮官，吉恩·貝克（Gene Baker）與朗·米勒（Ron Miller），將中心裡的一座拘留室漆成粉紅色，想看看是否能對囚犯產生影響。他們謹慎地在一加侖純白乳膠漆中加入一品脫的紅色半光漆，調出跟Pepto-Bismol胃錠包裝盒一模一樣的顏色，然後粉刷在牆壁、天花板與拘留室內所有鐵製構造上。[❷]在這麼做之前，暴力一直是「很大的問題」，貝克這麼說，但是在接下來的一百五十六天，就連一次意外事件也沒發生。[❸]加州聖貝納迪諾的凱柏少年規訓中心，也提出類似的報告；事實上，保羅·波庫米尼（Paul Boccumini）博士開心地表示，「效果好到工作人員必須限制少年犯處在粉紅環境裡的時間，因為這些年輕人變得太軟弱了。」[❹]

　　蕭斯開始在公開場合說明這種新命名為「貝克米勒粉

紅」（依西雅圖兩位指揮官命名）的顏色如何鬆動力氣，甚至連最強悍的人也不例外。在一次電視訪問中，他把這套方式應用在當屆「加州健美先生」得主身上；這位可憐的老兄連一次胸前彎舉也辦不到。「貝克米勒粉紅」在美國很快成爲某種流行文化現象，四處出現在巴士公司的椅墊上、住宅區房屋內牆、小鎮的警局拘留室（因此又稱「拘留室粉紅」），最後，終於攻占大學足球場的更衣室。❺（大學足球界甚至因此發展出一條規則，主場球隊可以將客隊更衣室漆成任何顏色，前提是，他們自己的更衣室必須比照辦理。）

　　這種論述當然招致學界的反擊。接下來的十年裡，科學家在各個領域檢測「貝克米勒粉紅」的效果，從焦慮程度到如何影響食慾，乃至解讀訊息的能力。結果總是相互牴觸。一份1988年的研究顯示，並未發現顏色與血壓或力氣之間存在關聯，不過，它的確對速度與基本「數字符號測驗」（digit-symbol test）[2]的準確度有顯著影響。❻ 1991年的一項研究則指出，讓有情緒障礙的受測者置身在粉紅色房間，觀察到他們的收縮壓與舒張壓雙雙降低。另一項研究則以眞因犯與男大生假扮因犯爲測試對象，結果顯示兩組人員處在四面粉刷「貝克米勒粉紅」，以及粉紅色濾光光源空間中，可以縮短安定情緒所需的時間。❼

　　時至今日，就算在監獄，「貝克米勒粉紅」也很少使用了。看來，美國的犯罪率似乎開始下降，特別是絕大多數應用上述測試的鄉間區域，所以關注事項的優先順序有所改變。「貝克米勒粉紅」其實甜膩到讓人受不了，也許比起那些被觀護的人，警衛、護理師、典獄長更不願意被這種顏色環繞。目前，世人對「貝克米勒粉紅」的興趣彷彿進入休眠期，也許要等到下一波犯罪潮湧現，情況才會改觀。

蒙巴頓粉紅 Mountbatten pink

在二十世紀的前六十年，每週四下午四點整，大郵輪的汽笛聲便響徹英國南安普頓水域，這時，一艘聯合城堡公司旗下的船隻駛離停泊處，朝好望角出發。就算時間管制不是這麼嚴謹，也很難錯認這些船隻所屬的船公司：它們的猩紅色煙囪頂端有一道黑色條紋；上層甲板是亮晃晃的白色，船身顏色走模糊路線，介於薰衣草紫、灰色與粉紅色之間。船公司的廣告海報倒是大肆強化這個意象：船身帶著粉紅色調的船隊，航行於藍色大海上，昂然破浪，背景是一片陽光燦爛的景致。

不過，盤踞在蒙巴頓（Mountbatten）伯爵心中的景象，恐怕就沒有這麼歡快了。當時是 1940 年，這位英國政治家在他掌管的凱利號驅逐艦上。[1]在二次世界大戰的第一年，皇家海軍傷亡慘重：納粹德國從海空包抄，空軍在上護航，大批 U 型潛艇在下方進行封鎖。生命的耗損已經夠糟糕了，尤有甚者，戰時的英國全然仰賴來自國外的補給，這種情況顯然必須有所改變。各家船長們開始測試不同的偽裝方法，希望能夠躲過獵捕者的注意。有些精心改良了一次世界大戰時期誇張的「炫目迷彩」設計，目的不是為了隱藏船隻，而是像斑馬那樣以身上顯眼的條紋混淆攻擊者的視覺，讓敵人難以估算船隻的載重、速度與距離。其他則嘗試搭配兩種灰色，船身深灰，上層結構淺灰，如此讓船隻呼應海天之色，達到隱身其間的效果。[2]

也許，蒙巴頓伯爵望著那艘受軍方徵召的聯合城堡公司郵輪時，心心念念的是這些問題，所以當他注意到一身「平

民」裝扮的郵輪，比其他運輸船更快隱入暮色中，他開始相信，聯合城堡船身的獨特顏色，正是皇家海軍所需要的。這種單調的、帶點紫褐的顏色，在白天醒目易見，但是，一到了黎明與黃昏，也就是敵軍最容易發動攻擊的兩個危險時段，卻似乎消隱不見了。不久後，他麾下的驅逐艦全都漆上帶著一抹威尼斯紅的中灰色，這種顏色很快就被稱爲「蒙巴頓粉紅」。

其他船長紛紛追隨蒙巴頓的腳步，如果不是海軍部成立了官方迷彩小組來測試各種配色與圖案的效果，「蒙巴頓粉紅」可能會擴散至整個海軍。總之，不久後，海軍船艦就全部漆上官方迷彩顏色：一種暗色調藍灰版本的「炫目迷彩」設計。

我們無法確定海軍部是否將「蒙巴頓粉紅」納入測試；也沒有相關紀錄顯示軍人對船身顏色換來換去有何感想。不過，我們確實知道，「蒙巴頓粉紅」自1942年逐漸退場，而許多人到這時才開始相信它的效益。關於「蒙巴頓粉紅」奇蹟般的隱身力量，有一個故事傳頌至今。肯亞號輕巡洋艦因船身顏色而被暱稱爲「粉紅女士」，在1941年的最後幾個月，她在靠近挪威海岸的瓦加索島（Vaagso）遭到兩具大型機槍連續猛烈轟擊長達數分鐘，卻安然逃脫，只有傷及外層塗料，並無人員傷亡。鐵證如山，或者看起來似乎就是這麼回事，這種特別的粉紅色才是海軍一直在尋找的顏色。

蚤色 Puce

　　大革命前的法國，充斥著聯想意味濃厚的顏色命名法。舉例來說，蘋果綠與白色條紋被稱爲「活潑的牧羊女」。其他受人喜愛的個性派色彩，包括「輕率的抱怨」、「德高望重」、「壓抑的嘆息」與「奇思異想」。❶後來，顏色彷彿走進法國宮廷裡鑲嵌著珠寶的回音室，陷溺於最新時尙，成爲地位、財富與某種部族歸屬感的象徵，除此之外什麼也不是。就在這樣單調乏味的環境裡，蚤色成爲流行色。

　　1775年夏天，二十歲的瑪麗・安東妮（Marie Antoinette）成爲法國皇后已經有一年的時間，她實在稱不上「母儀天下」。春天時，因爲穀物價格引起一連串暴動，這波所謂的「麵粉戰爭」[1]造成舉國震盪，來自外國的皇后很快成爲衆人厭惡的目標。造謠生事者散播她狂賭的故事，如何在凡爾賽宮的小特里亞農宮假扮擠牛奶女僕取樂，她的衣櫥裡又是如何塞滿了昂貴的衣服與帽子。對她那些連飯都吃不飽的子民來說，如此浪費的行徑簡直是羞辱人。她的母親，也就是令人敬畏的奧地利女王瑪麗亞・特蕾莎（Maria Theresa）得知相關訊息後非常憂懼，寫信責備女兒「奢侈無度的生活方式」，這種行爲無異「自行衝向深淵」，她寫道，「身爲皇后，不知節制地花費……只會自貶身價，特別是在這樣艱困的世道。」❷不過，年輕的皇后聽不進去。

　　瑪麗・安東妮的丈夫路易十六，察覺妻子對服飾的沉迷已經到了失控、失當的地步，當他發現皇后正在試穿一件顏色很特別，介於棕色、粉紅與灰色，閃爍絲質光澤的禮服（質感亮滑的塔夫綢）時，他非常不高興。如果他當時有心

情展現騎士精神，可能會說這是「玫瑰凋零」的顏色，但他
卻看見這種顏色很像「跳蚤的顏色」（couleur de puce）。❸
國王的本意是要羞辱妻子，但從他口中說出的話卻出現反效
果。奧伯基希（d'Oberkirch）男爵夫人回憶，「隔天，宮廷
裡所有女士都穿上跳蚤色禮服，老跳蚤色、小跳蚤色、跳蚤
肚子色、跳蚤背脊色……蚤色繽紛。」❹那個夏天，史賓賽
（Spencer）夫人從宮中寫信給女兒，形容蚤色是「楓丹白露
宮的『制服』，也是唯一可以穿著的顏色。」❺

　　1792年8月10日，在位十七年的路易十六王朝崩毀，
幾天之後，波旁王室家族發現自己所處的環境已經翻天覆
地，截然不同。他們在後革命時期的新居所，是中世紀要塞
「聖殿塔」的套房，又窄又髒，就像牢房一樣。這對王室夫
妻被囚禁在此，直到隔年被處決。瑪麗·安東妮當然不再被
容許擁有許多衣服，她所能擁有的，必須與新生活相稱。它
們必須耐得住新房間的髒汙與頻繁的清洗，還要能夠彰顯她
的囚犯與「人民殺手」身分。她的隨身家當包括幾件簡單的
直筒連身衣、繡花棉布裙、兩件短斗篷，以及三件連身裙：
一件是棕色棉質印花布、一件是馬術騎士風格縐領的「巴黎
泥灰色」無袖寬鬆內衣；另一件則是蚤色塔夫綢睡袍。❻

吊鐘紫 Fuchsia

　　吊鐘紫是眾多因花得名的顏色之一❶，吊鐘花獨特的雙層裙狀花瓣顏色鮮嫩，展現了芭蕾舞裝扮色調的各種變化，包括白色、紅色、粉紅色與紫色，儘管如此，「吊鐘紫」這個名字的來源，主要是一種以刺眼亮藍為基底的粉紅色。吊鐘紫曾在1998年獲票選為英國最不受歡迎的三種顏色之一，有好幾年的時間，「吊鐘紫」（fuchsia）這個單字都是拼字比賽初級學員的「殺手」，當然，這些也許稱不上什麼榮耀。❷不過，這種花名的背後卻是一段愛的故事：對植物的愛。

　　西元前460年出生於科斯島的希波克拉底（Hippocrates），也許是目前所知，最早展現對植物生命有興趣的人。他的研究包括醫藥的使用，許多植物都可以用來治療或引發病痛，一位稱職的醫生必須能夠確實分辨。之後，則是另一位希臘人泰奧弗拉斯特（Theophrastus），出版了第一篇以此為主題的專論；接著就是老普林尼，他在《自然史》中提及超過八百種的植物群；阿維森納（Avicenna）大約出生於西元980年，他是波斯哲學家、科學家，著作等身，約有240部作品保存至今。❸將近七百年之後，在巴伐利亞學醫的李奧哈特・富赫斯（Leonhard Fuchs）展開自己的植物研究，在這個時期，相關領域幾乎沒有任何進展。

　　為了改善這種情況，富赫斯興建了一座庭園，在裡面栽種所有他可以弄到手的植物。（當時流傳下來的每一幅富赫斯的畫像，都將他描繪成神情專注、手上抓著一株植物。）他向全歐洲，以及即將前往新大陸的朋友提出請求，千拜託

萬拜託,務必幫他寄回樣本或記錄途中看見的植物。他的心血結晶、插圖精美的《植物史評注》(*Notable Commentaries of the History of Plants*)終於在1542年出版。

富赫斯自豪地寫著,「我們投注最大的心力,務必描繪出每一種植物的根、莖、葉、花、籽、果。」❹全書有512幅圖像,由三位藝術家參與繪製,總計約記錄了400種野生植物、100種培育植物,包括來自新大陸與少數歐洲從未見過的品種,像是辣椒 —— 他幫這種植物取了個拉丁名字,意思是「大豆莢」。他同時還取了許多人們一定耳熟能詳、具有聯想意味的植物名字,像是為普通的毛地黃命名為"Digitalis purpurea"(意思是紫色手指)。❺

奇怪的是,富赫斯在世時,從來沒有一種植物是以自己命名的。吊鐘花現在普遍為人所知,但是直到1703年,也就是富赫斯死後四十年,歐洲人才首次知道這個野生於加勒比海的伊斯帕尼奧拉島上的品種。發現它的人是查爾斯·普拉姆爾(ère Charles Plumier)神父,也是一位植物學家,他想要榮耀心目中的英雄"Fuchs"(富赫斯),因此將之命名為"Fuchsia"(吊鐘花)。

驚駭粉紅 Shocking pink

　　對溫斯頓・邱吉爾（Winston Churchill）與妻子克萊門蒂娜（Clementine）來說，黛西・法羅斯就是「那團亂子」；她的確是一位極度令人驚駭的女性。●她出生於巴黎，當時的十九世紀了無生氣，她是獨生女，父親是法國貴族，母親是美國縫紉大亨之女伊莎貝拉・布蘭琪・辛格（Isabelle-Blanche Singer）。她在 1920 與 1930 年代惡名昭彰，是橫跨大西洋兩岸的惡女：她給自己的芭蕾舞老師吃古柯鹼、主編法國版《哈潑時尚》、製造一連串高調的緋聞、舉辦專門邀請死對頭雙人組參加的宴會。一位藝術家友人形容她是「這個時代的美麗龐巴度夫人，像蜷在脖子上的信天翁一樣危險」；對《紐約時報》作家米契爾・歐文斯（Mitchell Owens）來說，她是「穿著梅因布徹（Mainbocher）[1]訂製套裝的燃燒彈。」●

　　購物是她無數的敗德行為之一，某次她在卡地亞的消費，更是將一種驚世駭俗的顏色縱放到世界舞台。那是 Tête de belier（公羊頭），一顆 17.47 克拉的亮粉色鑽石，曾經為俄國皇室所有。●法羅斯戴著它與鍾愛的女裝設計師見面，也就是充滿創造力、走超現實主義風格的艾爾莎・夏帕瑞麗。（薩爾瓦多・達利與時尚界合作設計了聲名狼籍的高跟鞋，法羅斯是「唯二」敢穿上腳的女人，另一位就是夏帕瑞麗。）一見鍾情啊。夏帕瑞麗後來這麼描述：「那個顏色在我眼前閃耀，明亮、不可思議、肆無忌憚、迷人、充滿生命力，就像世界上所有的光線、鳥、魚全都集合在一起，那是中國與祕魯的顏色，不屬於西方──一種讓人驚駭的顏色，

純粹，無法稀釋。」❹她立刻將它運用到旗下首款香水的包裝，並於1937年上市。❺瓶身由超現實派畫家李歐納・費妮（Leonor Fini）依照女演員梅・蕙絲（Mae West）的肉感身材來設計，包裝盒則是獨特的亮粉色。

香水的名字，當然叫做「驚駭」（Shocking）。而這種顏色也成為設計師的試金石，一而再、再而三地出現在她後來的系列商品，甚至也出現在她自家的室內裝潢：她的外孫女，同時擔任模特兒與女演員的瑪麗莎・貝倫森（Marisa Berenson），仍記得夏帕瑞麗的床上堆滿了心形枕頭，顏色全都是「驚駭粉紅」。❻

歲月並沒有沖淡這個顏色的吸引力。在張狂的1980年代，克里斯汀・拉夸（Christian Lacroix）[2]總是將它與紅色搭配在一起；多數人並不常使用。電影《紳士愛美人》是引人矚目的例外。1953年，服裝設計師威廉・崔維拉（William Travilla）十萬火急地被召往拍片現場。製片人對該片明星瑪麗蓮・夢露的形象感到焦慮，因為她出身裸體月曆女郎，隨著選角的公布，新聞界簡直磨刀霍霍。製片廠決定要小心保護自家資產。崔維拉後來寫道，「我做了一套包得很緊的長禮服，就是那件非常有名，背後打了個大蝴蝶結的粉紅禮服。」❼這是夢露高唱〈鑽石是女人最好的朋友〉（Diamonds are a Girl's Best Friend）時的裝扮，從此奠定她在好萊塢的地位。當時六十三歲、個性果斷的黛西・法羅斯，肯定打從心底認同這首歌曲。

螢光粉紅 Fluorescent pink

1978年4月21日，英國龐克樂團透視器（X-Ray Spex），發行了限量1.5萬張的新單曲〈那一天，世界變成螢光色〉（The Day the World Turned Day-Glo），一片片南瓜橙的七吋黑膠唱片。萊姆綠的封套上有一顆地球，潦草地混雜著黃色、紅色與非常刺眼的亮粉色。歌詞內容悲悼著這個世界愈來愈人工化，主唱波利・斯蒂林（Poly Styrene）[1]以嘶吼尖叫的唱腔詮釋，讓人幾乎聽不出所以然。

螢光色是1970年代時興的熱門玩意兒，這個使明亮色彩加倍強化的效果，深受1960年代廣告業者及流行藝術家的喜愛。1972年，美國繪兒樂（Crayola）公司推出一套八色的特別版螢光蠟筆，包括超粉紅（ultra pink）與熱洋紅（hot magenta）[2]等色，每一種都在不可見光中鮮明閃耀。這些強烈而囂張的超級明亮色彩，特別適合崛起中的龐克運動美學。在那個時期，「摩希根人髮型」（Mohicans）與許多經典龐克專輯的封套文字，都採用高度飽和的螢光粉紅色，例如，1977年傑米・里德（Jamie Reid）設計的，性手槍（Sex Pistols）樂團《別理廢話》（Never Mind the Bollocks）的專輯封套，就混搭了粉紅與黃色。

多數被認為會發出螢光的，其實是極高強度的顏色。真正的螢光色之所以如此明亮，不只是因為顏色本身非常飽和，同時也因為染劑或材料的化學結構，吸收了紫外線中肉眼看不見的極短光波長，然後以肉眼可見的、較長的光波長重新射出。❶這就是它們在白天光線中散發特殊光亮，同時也在不可見光中閃耀的原因。

這種科技也大量應用在極普通的螢光筆製作上。螢光筆在1960年代問世，最早只是簽字筆頭搭配水含量較高的墨水，在書上勾畫之後，不致覆蓋原始的內容。十年後，業者將螢光染劑加入墨水中，讓畫重點的部分顯得更搶眼。德國天鵝牌（Stabilo）文具至今賣出超過20億支螢光筆，儘管顏色種類持續擴增，但其中兩款賣得最好：黃色與粉紅色的銷售占比高達85%。❷

莧紅 Amaranth

　　「花園裡的玫瑰和野莧都開花了。」一則伊索寓言是這麼開始的。野莧有著長長的莖與嫩綠枝葉，白楊花似的濃密花串，它對身旁的玫瑰說：「我多麼羨慕你的美麗與芬芳啊！怪不得世人都喜歡你。」玫瑰有點哀傷地回答：「我的盛開只是一時，花瓣很快就會枯萎凋落，然後我就死去。但是你的花朵從不凋零⋯⋯它們永遠綻放。」❶

　　伊索的讀者完全知道他的意思。野莧的種類多達五十多種，自成一屬，有些還取了不怎麼討喜的名字，像是「蔓生雜草」（careless weed，長莖莧）、「軟趴趴藜草」（prostrate pigweed，藜）、「失血的愛情」（love-lies-bleeding，尾穗莧），儘管如此，野莧還是挺受尊崇的。“amaranth”（野莧）這個單字不但代表植物的名字，同時也有「永恆」的意思。野莧花環被用來榮耀像阿基里斯這樣的英雄人物，因為野莧花能長久盛開，意謂「不朽」。❷對作家來說，這種象徵實在難以抗拒：約翰・密爾頓在《失樂園》中，就讓天國的主人戴上不凋花與黃金[p.86]編成的頭冠。

　　與野莧有著最深切關係的，當屬阿茲特克人，他們稱野莧為“huautli”。考古證據顯示，野莧最早出現在今天的墨西哥，時間可以追溯到西元前4000年。這種植物是重要的糧食來源：它的葉子可以像菠菜一樣煮熟食用，針頭大小的種子可以烘烤、研磨，或者像玉米粒一樣做成爆米花。❸有些野莧栽種在特別的漂浮花園上，填滿泥土的船隻在湖上漂蕩，因為湖水不僅有助於調節泥土的溫度，也能防止動物為了覓食而來破壞農作物。❹農人每年向阿茲特克最後的君主

蒙特祖馬（Montezuma, 1466~1520）進貢兩萬噸的野莧籽。❺

西班牙統治者對野莧高度存疑。問題不在於它是阿茲特克人的飲食，而是它在宗教中所扮演的角色。阿茲特克人認為這種植物是神聖的，在許多儀式中都有關鍵作用。他們在野莧麵糰中摻入活人祭品的少量血液，將之烤成糕餅後，與虔誠的信眾分食；信奉天主教的西班牙人對此風俗感到不安。這簡直太像一場聖餐禮的戲仿，無論如何都難以下嚥。❻因此，種植、食用，甚至擁有野莧，都被打入非法領域。

挽救野莧命運的，是它本身的強悍與繁殖力。一叢野莧花序中，包含五十萬顆種子，隨處皆可生長。西班牙人試圖根除野莧，以及它與神性的連結，最後都徒勞無功。1629年，一位教士抱怨，當地人在奉獻時，準備了幾個以野莧麵糰製成的耶穌形象烤餅。十九世紀的相關報導指出，有人以這類材料來製作玫瑰經念珠，在墨西哥則有人烤爆野莧籽，加入蜂蜜，製成名為 "alegria"（快樂）的甜點。❼

做為顏色的「莧紅」已經逐漸式微。在十八、十九世紀那段期間，莧紅名氣響噹噹，不但被字典收錄進去，也是時尚報導的嬌客。比方說，1890年5月，《哈潑時尚》雜誌推薦了幾款適合絲質與毛料的顏色，莧紅與茄紫、梅乾紫、酒粕紫同時入列。❽它也是1880年代，首度製作出來的人造覆盆子色偶氮染料（azo dye），目前仍是食品添加物，代號「E123」，歐洲人用它來為酒漬櫻桃染出獨特的顏色，但美國當局視其為「致癌物質」而予以禁用。

雖然「莧紅」這個顏色偶爾還會被提及，但是，它究竟是指櫻桃紅、葡萄紫灰或豔梅紫，至今並無定論。令人悲傷的是，時間證明了伊索的故事並非實情：玫瑰美豔如故，受人喜愛如故，而野莧的好運已然枯萎。

猩紅 Scarlet

胭脂紅 Cochineal

朱砂紅 Vermilion

經典法拉利紅 Rosso corsa

赤鐵礦 Hematite

茜草紅 Madder

龍血 Dragon's blood

紅色 Red

　　2012年，《餐飲服務與觀光研究期刊》（*Journal of Hospitality & Tourism Research*）的一篇報告中，建議女服務生要穿紅色衣服。為什麼？研究發現，只要她們穿上這種顏色的衣服，男性顧客給的小費增幅上看26%。（對女性用餐者卻沒有產生任何影響，她們給的小費一向偏少。）❶

　　紅色對人類心理的影響，一直以來都讓心理學家深感興趣。例如，2007年有一項研究在測試顏色如何影響智能表現。受測對象應要求解英文重組字謎。拿到紅色封面「考題」者，表現遜於拿到綠色或黑色者；面臨選擇題時，他們多半選擇比較不複雜的答案。❷在2004年的雅典奧運中，穿紅衣的博擊賽事選手，獲勝機率為55%。根據一項自二次世界大戰以來的賽事研究，顯示穿紅衣的球隊奪冠與贏球的平均機率，皆高於聯盟中的其他球隊。❸我們並不是唯一容易受紅色影響的物種。猿猴類動物，如獼猴與西非狒狒，牠們的臀部、臉部與生殖器，都有一塊櫻桃色部位，標示著睪酮水準與侵略性。❹（公牛是色盲，卻出了名的會被紅色惹毛。事實上，引發公牛反應的，是鬥牛士揮動紅絨斗篷所發出的啾啾聲音。研究顯示，當公牛朝向洋紅 [p.167] 與藍色搭配的雙面大斗篷衝撞時，暴怒程度並無不同。）

　　據信，人類開始染布，約莫在西元前6000至4000年之間。從這段期間到羅馬時代所留下來的染布殘片，多半呈現一種紅色。❺（這種顏色顯然非常特別，因為羅馬文字中的「彩色」（coloratus）與「紅色」（ruber）是同義字。古埃及人以赤鐵礦 [p.150] 染色的亞麻布來纏裹木乃伊；來生與冥

府之神歐西里斯（Osiris），同時也被稱爲「紅衣之王」。❻
紅色與黑色是古代中國人連結死亡的顏色，這兩種對比鮮明
的顏色經常出現在墓室與墳頭。之後，紅色成爲五行元素之
一，屬火，司夏，對應火星。❼如今，中國人視紅色爲歡樂
與好運的顏色，在婚禮之類的特殊場合中，將禮金裝在塗上
亮光劑的紅色信封裡送上，稱之爲「紅包」。

　　紅色是血的顏色，也與權利有強烈的牽扯。印加女神瑪
瑪·瓦科（Mama Huaco），據說身著一襲紅衫從原始洞穴
現身。❽老普林尼曾經提及，紅色染料「胭脂紅」爲羅馬將
軍專用。從此，儘管紅色太醒目又不切實際，仍然經常成爲
戰士所選用的顏色，包括英軍的紅外套制服。阿茲特克人煞
費苦心，以狐毛刷子將胭脂蟲[p.141]的蟲卵置於仙人掌葉子
上，這樣才能製造出足夠多的紅流蘇頭巾來獻給統治者，同
時也讓他們的祭司在主持祭典時，能夠吸引眾神的目光。❾

　　在大西洋的另一邊，國王與樞機主教們都異常喜愛奢華
的紅色服裝。1999 年，當時全世界 74% 的國旗上都出現紅
色，成爲展現國家形象時最受歡迎的顏色。

　　除了權力外，紅色與情慾、侵略性有著更爲敗德的連
結。傳統上，惡魔都被描繪爲渾身火紅。紅色與性的連結，
在西方世界最早可以追溯到中世紀。當時頒布的許多禁奢令
中，往往將這個顏色套用在娼妓身上。❿難怪紅色與女人的
關係如此激狂。《紅字》（The Scarlet Letter）自 1850 年出版
以來，書中女主角海斯特·普林（Hester Prynne）挑戰世俗
的刻版界線，讓讀者深深著迷。她一方面蔑視那個年代傳統

的、對性的貞潔觀念，一方面卻接受清教徒鄰里的譴責，乖
乖地在胸前掛上猩紅色的"A"做爲懲罰。女人與紅色之間
的矛盾關係，也能在其他虛構作品中看見，包括《紅衣新
娘》（*The Bride Wore Red*）、《小紅帽》與《飄》（*Gone with
the Wind*）。

　　權力與性慾，透過這兩者強烈的糾纏醞釀，使得紅色對
品牌來說成爲一種大膽卻棘手的選擇。維珍集團也許是最好
的案例，這家公司自我定位爲大膽的局外人，因此成功地駕
馭了紅色與生俱來的能量。可口可樂的標準色，必須歸功於
紅白相間的祕魯國旗；直到1920年代，被用來當作原料的
古柯葉與古柯鹼，都來自祕魯。❶各類型藝術家無不仰賴介
於深紅與柿紅之間的色調，來爲作品注入戲劇性、情色與深
度。對前拉斐爾派與紅髮[p.104]一族來說，紅色幾乎具有魔
力。馬克・羅斯科（Mark Rothko）①記述自己的藝術信念
就是「人的情感」，他在巨幅畫布上塗了一層又一層的紅。
正如藝評戴安・瓦德曼（Diane Waldman）所說，羅斯科認
爲紅色「如火似血」。安尼施・卡普爾（Anish Kapoor）也
是重度紅色使用者，他在1980年代的那些金字塔似的陽具
與女陰雕塑作品，皆以紅色呈現，又濃又豔，簡直像要顫動
起來。他的*Svayambh*（2007）是一個由緋紅顏料與蠟塊製
成的車廂，在2009年展出時，緩緩擠進皇家藝術學院的拱
門，在軌道上來回移動，像一條超重的、充滿肉慾的口紅。
這座移動的藝術品就像交通號誌中的紅燈，人們在它面前停
下腳步。

猩紅 Scarlet

　　1587年2月8日，蘇格蘭的瑪麗皇后歷經十八個月的囚禁後，在這一天被處決。當代關於她死於佛瑟林黑城堡的敘述，令人毛骨悚然：有些人說，連斬兩刀才砍斷她的脖子，另一些人說，當她的斷頭被高高掛起時，假髮應聲掉落，露出一名老病婦人幾乎光禿的頭皮。不過，許多人倒是口徑一致，提到瑪麗在處決之前，小心翼翼地脫掉灰暗的外衣，展露鮮豔猩紅的長襯衣。心懷同情的旁觀者很容易就猜出她想要傳達的訊息：在天主教教會中，猩紅色與殉教有強烈的連結。對蘇格蘭皇后及其信仰抱持敵意的人來說，她身上的豔紅衣服無疑連結了「猩紅女」的原型，亦即《聖經》中的巴比倫淫婦。

　　猩紅色的意義一向如此兩極。雖然它長久以來被當成有權有勢者的顏色，卻也是從一開始就「字」、「義」分離的犧牲者。比如說，這個名詞最初根本不是指顏色，而是一種特別受到喜愛的羊毛布料。從十四世紀起，精緻布料經常使用洋紅蟲來染色，是當時最鮮豔、最不易褪色的染料，「洋紅」因此變成這種顏色的名字。

　　就跟胭脂蟲 [p.141] 一樣，洋紅蟲染料是由昆蟲的屍體製成，因為體積太小，經常被誤認為種子或穀粒。❶（老普林尼在西元一世紀時，形容它從「一顆漿果變成一條蟲」。）若要製作一公克的這種珍貴紅色染料，大約需要80隻從南歐進口的母洋紅蟲，因此價格不菲，而且，需要相當的技巧才能調出精確的色調。完成的染料如此鮮豔又不會掉色，因此它所染出的布料成為奢侈的象徵。十五世紀，一本英王亨利六世統治時期留下的帳本中記載，一碼最便宜的猩紅布

料，要花掉大石匠一整個月的工資；最高級的則需要兩倍的價格。❷

中世紀時統治法蘭克的查理曼大帝，在西元八世紀加晃成爲神聖羅馬帝國皇帝時，據說穿著猩紅色皮鞋。五百年後，英王理查二世追隨這種時尚。十三世紀，雷昂—卡斯提亞地區通過禁奢令，規定這種顏色爲國王專用。❸紅髮的伊莉莎白一世深知外貌的力量，在她還是公主的時候就喜歡穿著猩紅色。不過，這個顏色並不適合童貞女王，因此，她在1558年加晃之後，開始穿上中性或馴良的顏色，像是黃褐、灰白與金黃。不管怎麼取捨，猩紅色做爲君權的象徵實在太有用了，無法完全擱置：伊莉莎白想到一招，改讓宮廷女侍與近臣穿上這種顏色，也許他們可以因此成爲具有戲劇效果的象徵性背景。威廉・莎士比亞（William Shakespeare）在擔任宮廷演員期間，曾獲贈四碼半的布料，他將之裁製爲猩紅色套裝，並穿上它出席伊莉莎白繼位者——詹姆斯一世的加晃大典。❹富人引領時尚，窮人在後尾隨。教宗保祿二世在1464年規定他的樞機主教們褪下紫袍，換上華麗的猩紅袍；那些用來萃取泰爾紫[p.162]的可憐軟體動物，幾乎因此絕種。❺樞機主教從此穿著紅袍，猩紅從此與位階象徵緊密相連，特別是在教會與學術界，瑪麗皇后受死時也穿上這個傳統象徵。

許多人將英國與紅色軍服的概念連結在一起，不過，猩紅色與男性軍裝的牽扯可以追溯到更早之前。最高階的羅馬將軍就穿著鮮紅大氅——一種象徵領導權的披風，緊繫於單側肩膀。❻英國的奧利佛・克倫威爾（Oliver Cromwell）[1]如

法炮製，明確指定軍官外套必須在格洛斯特郡，使用一種新發現的染料染成猩紅色。❼

1606年，首位打造潛水艇的荷蘭科學家克尼利厄斯‧戴博爾（Cornelis Drebbel）在他的倫敦實驗室裡製作溫度計。故事是這麼開始的（可能是捏造的），戴博爾煮沸紫紅色的胭脂蟲色素溶劑，置於窗台冷卻。不知怎麼的，一個裝了強酸混劑王水的小藥瓶破了，液體灑在馬口鐵窗框上，噴進冷卻中的胭脂蟲色素，溶劑立刻轉為濃豔的猩紅色。❽一位染匠的手冊中稱此為「烈焰猩紅」。手冊的作者這麼寫著：「最棒、最鮮豔的顏色，橙色基底，極致燃燒，就是這樣炫目的明亮。」❾

當然，對於這麼絢爛的紅色，也有很多人對它沒好話可說。它是「巴斯的妻子」最愛的顏色，這位女士是《坎特伯里故事集》（*The Canterbury Tales*）中道德可議的角色。莎士比亞將它與偽善者、暴怒者及罪人結合在一起。❿《欽定版聖經》（*King James Bible*）的啓示錄裡，一段華麗的敘述中有這樣的句子：「我看見一個女人騎在一隻猩紅色的獸上。」如今，樞機主教的紅袍人盡皆知，這也讓清教徒質疑整個天主教會都是邪惡的。二十世紀神祕主義者阿萊斯特‧克勞利（Aleister Crowley）以此創造了他的「猩紅女」，泰勒瑪（Thelema）密教中代表女性慾望與性慾的女神。儘管這個顏色自十四世紀起風行至今，也不是所有人都能欣然接受。1885年2月，《亞瑟的居家雜誌》（*Arthur's Home Magazine*）語帶保留地說，「猩紅是迷人的顏色，不過，大體而言，它是印地安人與野蠻人的最愛。」⓫

胭脂紅 Cochineal

　　用肉眼直接看，雌性胭脂蟲很容易被誤認為種子或砂礫；牠的體積比針頭還小，呈灰色，有點像隆起的橢圓形物體。直到十七世紀，有人把牠放在顯微鏡下觀察，長久以來令人困惑的問題終於獲得解答：胭脂蟲，真的是一種昆蟲。也許牠看起來無足輕重，卻曾經成就帝王、崩壞帝國，並在形塑歷史的過程中推波助瀾。

　　如今，最可能找到胭脂蟲的地方是墨西哥或南美洲，牠們擠在刺梨仙人掌向陽的葉狀莖上，形成雪白色的一團；牠們只吃這種植物，簡直是狼吞虎嚥。❶如果你抓下其中一隻，並用力捏碎，那剛犯下罪行的手指就會染上鮮豔的緋紅色。這種亮紅色的蟲液製成的染料，通常稱為「胭脂紅素」，作法相當簡單。你只需要蟲與媒染劑，通常是明礬，讓顏色更容易附著在布料上；若是添加酸性物質或錫之類的金屬，染料的顏色會從淡粉轉為紅得發黑。❷用來製造染料的昆蟲，需求量極大，一磅未加工的胭脂紅，約需七萬隻蟲乾，才能得出舉世僅見、最鮮豔、最強烈的顏色之一。一磅「自家培育」或養殖的胭脂蟲所煉製的著色劑（通常是胭脂紅酸），據說相當於 10 至 12 磅的洋紅蟲素 [p.138]。❸

　　在文明的進程中，胭脂紅色彩的祕密被揭露，已有相當一段時日。最遲至西元前二世紀左右，它在中美洲與南美洲已經被當成染料來使用，後來成為阿茲特克與印加王國的基本色。一張大約寫於 1520 年的清單，列出阿茲特克人向臣屬國索取的貢品：米斯特克人（Mixtec）每年需繳交 40 大袋胭脂紅素；薩巴特克人（Zapotec）每 80 天繳交 20 袋。❹胭脂紅

也是這個地區個人權力的象徵。1572 年，巴塔沙（Baltasar）船長目睹印加王國最後一位君主圖帕克・阿馬魯（Túpac Amaru）遭到處決，在這份感人的第一手死亡報告中，詳細記錄了國王的穿著。

　　他穿著緋紅絲絨的斗篷與緊身上衣。他的鞋子由國產羊毛製成，混合了多種顏色。他戴著名爲 "mascapaychu" 的王冠或頭飾，流蘇垂墜額前，這是印加王族的象徵。❺

　　　當這位印加統治者人頭落地時，一身的胭脂紅如此協調呼應。胭脂紅也是造成這位印加君王，以及其他許多南美洲統治者死亡的部分原因。西班牙迫切地想要開發這個區域的天然資源，一旦獲得掌控權，他們便藉此撈錢，毫不手軟。胭脂紅素與金 [p.86]、銀 [p.49] 並列爲西班牙帝國的財務支柱。一位觀察家於 1587 年寫道，光是這一年就有 14 萬磅或者 72 噸的胭脂紅染料，從利馬運到西班牙。❻（約需 100.8 億隻小蟲子。）

　　　一旦貨物運抵西班牙——直到八世紀，依規定均須在塞維亞或卡迪斯卸貨——胭脂紅素轉爲外銷，爲各地的城市與人們帶來一抹紅色。來自荷蘭染料工業的資金帶動下，它在十六世紀中染紅了著名的威尼斯天鵝絨，穿在羅馬天主教廷樞機主教身上；讓女人的臉頰浮現玫瑰紅暈；它同時也被當成藥物使用。西班牙國王菲利浦二世覺得不舒服時，就會來一點令人作噁的蟲屍粉拌醋。❼稍後，它被賣到柬埔寨與暹

羅；十七世紀時，中國康熙皇帝提到一種外國染料「卡欽尼拉」，後來改稱之為「洋紅」或「外來紅」。❽美國人一方面渴求這種鮮豔的紅色染料，一方面又非常火大，因為它的交易都必須透過西班牙轉運，價格非常高，所以美國人連船難遺留下來的物品都會詳加檢視，唯恐錯失胭脂紅染料。1776年，恆新號（Nuevo Constante）擱淺在路易斯安那州海岸，人們在船上找到一萬磅染料分裝在大皮袋裡。❾正因為胭脂紅染料如此珍貴，因此出現多起盜蟲事件，企圖打破西班牙的壟斷。其中一椿有勇無謀的行動發生在1777年，來自法國的植物學家尼可拉斯‧喬瑟夫（Nicolas-Joseph Thierry），他受到法國政府的祕密金援而動手。❿

美妝業與食品業至今仍採集甲蟲來製造胭脂紅染料。從M&M巧克力到香腸、紅絲絨杯子蛋糕到櫻桃可樂，都有它的蹤影。（為了減輕令人不快的感覺，通常以E120標示取代，這就無害多了。）不過，有跡象顯示，也許人們對於胭脂紅染料的胃口終於步向衰退：經過素食者與穆斯林的強烈抗議，星巴克於2012年停用這款製作草莓星冰樂與蛋糕棒棒糖的主要紅色食品染料。對胭脂蟲而言，這是天大的好消息，但對刺梨仙人掌來說，恐怕就沒那麼值得高興了。

朱砂紅 Vermilion

　　直到二十世紀初，考古界對龐貝古城的挖掘已經持續一百五十年，剛開始，波旁王朝的西班牙國王查爾斯三世只想掠奪古代戰利品來做為私人收藏，後來卻致力保存這座在西元79年同時被維蘇威火山爆發摧毀與封存的城市奇觀。1909年4月，龐貝城的多數祕密似乎都已經出土，這時，考古學家卻發現了一座有著大窗戶的面海豪宅。在挖掘工事進行的第一週，就發現一幅紅色壁畫，保存得如此完整，製作如此精良，簡直令人無法理解，從此這個遺址被稱為 "Villa dei Misteri"，也就是「神祕別墅」。

　　在房間的牆上，有許多生動的人物畫像，背景則是一片強烈、深沉的朱砂紅。角落處有個長了翅膀的人物高舉鞭子，抽打跪地裸女的背部，裸女的臉埋在另一人的腿上。靠近入口處是一個男孩，入神地閱讀一幅手卷；中間是個醉漢，懶洋洋地倚在一位端坐者身旁。人們對畫中涵義為何，有各種天馬行空的揣測。不論目的為何，如此揮霍地使用朱砂，不外是想要製造敬畏的感覺：朱砂是當時可入手的紅色顏料中，最令人夢寐以求的。

　　天然朱砂（硫化汞）來自赤丹礦。這種酒紅色石頭是金屬汞最基本的礦石，羅馬建築師維特魯威（Vitruvius）曾生動地敘述這種暗紅色石頭，冒汗似的生出水銀小珠珠。若要製造有用的顏料，只需將礦石磨成粉末。羅馬人愛死這種顏料。從龐貝城裡顏料鋪中挖出的一罐磨好的赤丹礦粉，與神祕別墅壁畫上所使用的相同。老普林尼寫道，朱砂使用於宗教節慶中，塗抹在朱比特雕像的臉上，以及崇拜者的身

上。❶不過，朱砂的產量十分稀少。羅馬的供貨多半來自西班牙西薩普，運送沿途護衛森嚴，每磅需70個銀幣，價格是紅赭石的十倍。❷

等到人們發現如何以人工製造朱砂，也就是透過魔術般的化學作用即可完成，對這種顏料的需求更形強烈。至今無法確定究竟是誰及在何時，發現了這種方法：鍊金術師喜歡以精心設計的密碼文字來敘述所需的成分，暗示自己擁有特殊知識，而且不必清楚透露究竟是何種特殊知識。西元300年左右，希臘鍊金術師佐西姆斯（Zosimus）拐彎抹角地說他知道製造的祕密，不過，第一個說清楚講明白的紀錄，出現在八世紀的拉丁文手抄本《染色處方》（*Compositiones ad tingenda*）。❸

鍊金術師故意含糊其詞，原因在於對鍊金的執迷 [p.86]，對他們來說，鍊出的「金」是紅色，而非黃色，因此才會與這種紅色顏料糾纏不清。更重要的是，製作朱砂需要兩種鍊金術原料的組合與轉換：汞與硫。製作朱砂的鍊金術師相信，走到這一步，鍊造無限供應的黃金之祕密，已經垂手可得。

有關乾製朱砂最明確的敘述，出自十二世紀的本篤會修士西奧菲勒斯（Theophilus）之手。他寫道，混合一份硫粉與兩份汞，小心密封於罐中：

然後將罐子埋入燒紅的煤塊中，一旦罐身受熱，你就會聽見罐內發出撞擊聲，因為汞與熾熱的硫粉融合了。

　　如果操作不慎，製程所產生的化學作用可能比預期的更誇張。如果罐口沒有妥善密封，汞氣體會外洩，毒性之強，使得威尼斯在1294年禁止這種作法。❹

　　朱砂曾經跟黃金一樣昂貴又稀有。❺這是至高無上、屬於中世紀藝術家的「紅」，人們心懷虔敬，將它與金箔、群青共同用來妝點手抄本的大寫字母與蛋彩畫。蛋黃與耳屎的噁心組合，能為顏料帶來光澤。❻

　　因為處方與製造者的稀有性，使得朱砂這位紅色顏料貴公子太有賺頭了。阿姆斯特丹是十七、十八世紀荷蘭乾製朱砂的主要來源地，1760年出口將近3.2萬噸至英格蘭。❼德國化學家薛爾茲（Gottfried Schulz）於1687年發現濕製法，並讓朱砂變得更普遍。早在十五世紀，藝術家對朱砂的使用就相當沒有節制，例如李奧納多·達文西（Leonardo da Vinci）偶爾會用它來為油畫打底。❽朱砂不僅變得普遍，同時也受到自十五世紀以來，「油」成為西方繪畫媒材的衝擊：朱砂在油中比較能透光，適合打底，再塗上其他紅色釉料，或者直接做為罩染材料。

　　應用在蛋彩畫與漆器時，朱砂色美得驚人，全世界的藝術家都為之傾倒。中國元朝年間趙雍所畫的〈臨李公麟人馬圖〉卷軸中，男子身著靛青翻領火紅外套，戴著一頂造型奇特的赭色尖頂帽，牽著一匹有著美麗斑紋的灰色駿馬。雖然這幅畫繪於1347年，但那件朱砂紅外套仍然鮮豔奪目。同樣的效果展現在三個世紀之後，彼得·

保羅・魯本斯的〈卸下聖體〉（The Descent from the Cros, 1612~1614）。之後，朱砂的使用日漸式微。[9]1912年，發現神祕別墅之後沒幾年，瓦西里・康丁斯基形容朱砂的顏色「有一種尖銳感，就像可以被水冷卻的、灼熱的鋼」。[10]

經典法拉利紅 Rosso corsa

　　1907 年 9 月，一位體格勻稱的男人坐在位於加爾達島、新歌德風格豪宅的書桌前，他的美人尖很凸出，鼻子很大。雖然回到島上已經一個月了，但他的曬傷還沒好，旅途帶來的勞頓也還沒消除，而且，明知自我炫耀並不恰當，他還是對自己挺滿意的。社交媒體熟知的路易吉‧馬拉坎杜尼歐‧弗朗切斯科‧魯道夫‧西皮歐內‧波洛佳斯（Scipione Luigi Marcantonio Francesco Rodolfo Borghese）王子這麼寫道：「大家都說我們的旅程證明了一件事，那就是，不可能從北京一路開車到巴黎。」[1]當然，他這是愛說笑，因為他剛剛完成一趟這樣的旅程。

　　事情得從幾個月前說起，1907 年 1 月 31 日，法國《清晨報》（le Matin）在頭版刊出一則戰帖：「今年夏天，是否有人願意從北京開車到巴黎？」[2]波洛佳斯王子剛剛從波斯旅行歸來，並且養出了冒險的胃口，當下與其他四隊人馬接受這項挑戰，三隊來自法國，一隊來自荷蘭。獎項就是一箱夢香檳，以及國族榮光。波洛佳斯身為一名驕傲的義大利人，當然堅持他必須開「國產車」。當時，科技發展還在嬰兒期，第一輛汽車才上市 21 年，而且選擇很有限。波洛佳斯選了一輛來自杜林，「強大又夠力」的 40 匹馬力的義大利車款，車身是刺眼的嬰粟紅。[3]

　　車程共計兩萬公里，參賽選手必須經過中國長城，穿越戈壁沙漠與烏拉爾山脈。波洛佳斯對贏得比賽的信心如此堅定，他與隊友們甚至繞了好幾百公里的路程到聖彼得堡，參加向他們致敬的宴會。漫漫旅程中，他們吃足了苦頭，

車子也夠折騰的。出發之前，記者路易吉‧巴西尼（Luigi
Barzini），同時也是波洛佳斯的隊友，如此形容這輛義大利
車：「它立即給人一種充滿決心、放手一搏的印象。」到了
位於俄國東南方的城市伊爾庫次克，車子看起來更是淒涼。
即使經過波洛佳斯的技工艾托雷（Ettore）「細心地幫車身梳
妝打扮，它還是難掩風霜，而且跟我們一樣，膚色都變得比
較深了」。當他們抵達莫斯科，車子是「泥土的顏色」。❹

　　不過，當這組隊伍以凱旋姿態，呼嘯穿越巴黎林蔭大道
時，無論對參賽者或仰慕他們的義大利粉絲們而言，一切都
無關緊要了。為了向他們的勝利致敬，這輛車原始的顏色成
為義大利國家賽車的顏色，稍後則被安佐‧法拉利（Enzo
Ferrari）套用在他的車款上：rosso corsa，賽車紅。❺

赤鐵礦 Hematite

　　華（Wah）是古埃及一位倉庫管理人，在西元前 1975 年左右被製成木乃伊。首先，人們以未染色的麻布來裹屍，層層裹布之間則藏入護身符與小飾物，接著，以一卷赤鐵色布料纏綑全身來畫下句點，單側布邊上有著「神殿亞麻護體」的文字；畢竟，在《死者之書》中，埃及冥王歐西里斯被稱爲「紅衣之王」，而且，出席重要場合時，穿著得體準沒錯。❶

　　赤鐵礦在宗教儀式中扮演重要的角色，華爲下輩子做準備時使用了赤鐵礦，正是其中一個例子。精確來說，赤鐵礦是礦物形態的，包括其他種類的紅色氧化鐵與赭石。它們的顏色都來自同一種化合物：三氧化二鐵，簡單來說就是鐵鏽。❷這個顏料家族主要來自地殼自然生成，包括各種色調的紅，從粉紅到辣椒紅，甚至黃赭石遇熱時也會轉紅。

　　人類將器物染紅的歷史，可以追溯至舊石器時代晚期，距今約五萬年前。❸赤鐵礦雖然談不上無所不在，應用卻非常廣泛，人類學者厄尼斯特・E・瑞奇納（Ernst E. Wreschner）甚至在 1980 年的一篇文章中，將赤鐵礦的採集、使用與製作工具，並列爲「人類進化史上深具意義的常態發展」。❹在德國格內爾斯多爾夫、北非、中美洲與中國的舊石器時代遺址，都發現以赤鐵礦染色的工具、貝殼、骨頭與其他小東西。❺也許因爲它的顏色像血，因此也被廣泛應用於古代喪葬儀式中。有時候，它似乎只是遍撒在屍體上，在某些案例中的使用方式則比較複雜。在中國，它通常與黑色並陳。❻在埃及，用來裹華的屍體的、那種以赤鐵礦

染色的亞麻布，其應用可追溯至西元前2000年。

　　赤鐵礦的天然資源更是珍貴。西元前四世紀，當局通過法令，賦予雅典人在凱阿島做起獨門生意，凱阿島對赤鐵礦的應用特別多元，從造船、醫藥到墨水，幾乎什麼都用得著。❼（以它的墨水來書寫標題與副標，大受歡迎，"rubric"〔標題紅字、章程〕這個單字，就是從這種書寫行為演變而來，它的拉丁文字源是"rubric"〔紅色〕，或"red ochre"〔赭紅色〕。）

　　赤鐵礦讓史前祖先很忙，為什麼？答案也許在於人類天生對紅色的喜愛。多數人類學者與考古學者相信，紅色，血之色，總是與生命（慶典、性、歡愉）、危險與死亡的概念連結。赤鐵礦做為通往許多象徵意義的管道，自然備受珍惜。這種礦物顏料的命運證明了兩個理論：如果第一個是紅色在人類心靈占有特別的地位，那麼第二個就是，人類簡直毫無羞恥心地被明亮的顏色所吸引。赤鐵礦雖然是紅色，卻不明亮，一旦有更搶眼的替代品，立刻被降級。看來，人類在進化過程中，至少就紅色品味部分而言，不知感恩地離棄了赤鐵礦。

茜草紅 Madder

　　「花朵很小，帶著一抹黃綠色。」男人這麼說：「肉質的圓柱形根部，黃中帶紅。」❶此時，聽眾們還不知道，這場1879年5月8日傍晚，在倫敦皇家藝術學會發表的演說將會「落落長」。演說者聲譽卓著，一臉落腮鬍令人印象深刻，但他並不是那種天生有趣，也不是言簡意賅的人。威廉‧亨利‧珀金既是科學家，也是商人，他發現錦葵紫染料[p.169]，帶動染料工業改革，在這段持續數小時的談話中，他鉅細靡遺地告訴與會聽眾另一項突破性發展：茜草色素的合成。演說結束後，只有最堅持的聽眾才能體會這項成就的重要性。普通茜草（Rubia tinctorum）、廣生茜草（Rubia peregrina）、心花茜草（Rubia cordifolia）一般通稱「茜草」，茜草色素就是它們根部的紅色著色劑。當時只能從自然植物中萃取，珀金卻能夠在實驗室中製作。

　　他繼續向注意力逐漸渙散的聽眾解釋，茜草是一種古老的染料。雖然茜草這種植物本身並不討喜，但粉紅色的根部在經過乾燥、壓碎、研磨、過篩後，可以製造出橙棕色的柔軟粉末，長久以來就是紅色的來源。埃及從西元前1500年開始使用，在圖坦卡門的墓穴中，就發現了沾有這種植物根液的布料。❷老普林尼寫下它在古典世界的重要性，在石化了的龐貝城裡，顏料鋪中的器皿裡也有它的遺跡。❸在搭配媒染劑使用後，茜草更不容易褪色，不過，它所發揮的影響力並不僅僅於此。印度的印花棉布用它來染色；中世紀時的結婚禮服，依靠它來恰如其分地染出節慶色彩；在染製英國軍裝外套時，它是比胭脂紅[p.141]便宜的替代選擇。❹它也

可以用來製作玫瑰紅茜草顏料，是一種供藝術家使用的鮮亮粉紅色，喬治‧菲爾德在1835年寫就的《色譜》中，熱情地大談特談。❺

　　茜草畢竟是染料，人們可以靠它來賺大錢。有很長一段時間，土耳其壟斷了一種從茜草萃取紅色染料的特殊作法，色澤如此鮮亮，甚至連其他價格更高的染料都比不上。直到十八世紀，先是荷蘭，接著是法國，最後是英國，大家終於發現土耳其紅「臭名昭彰」的祕密──在複雜的製造過程中，需要用到令人作嘔的海狸油、牛血與動物糞便。❻茜草貿易看來勢不可擋。1860年以前，英國每年進口總值超過100萬英鎊，品質卻很差。法國茜草挨批原料攙假，從磚粉到燕麥片，無所不加。❼它的價格也節節升高：截至1868年，100磅價值30先令，相當於工人的週薪。一年之後，同樣重量的價格卻跌到八先令。❽這當然得歸功於英國的珀金先生與德國的三位科學家，他們同時發現合成茜草素的方式。史上頭一遭，人們將布料染成茜草紅，卻連一株普通茜草也不必連根拔起。

龍血 Dragon's blood

1668 年 5 月 27 日，一位紳士騎馬經過英國東南方，艾塞克斯郡的一處偏鄉，他撞見一隻龍。牠在樺樹林邊曬太陽，猛地朝來人躍起。牠非常巨大：吐著舌頭嘶嘶作響，從頭到尾足足有九呎高，尾巴跟男人大腿一般粗，長著一對皮革似的翅膀，卻又小到無法支撐龐大的身軀飛行。男人以靴刺踢馬，「飛也似地奔逃，慶幸自己千鈞一髮地逃出險境」。

關於這種野獸的故事還沒有結束。也許是擔心餓昏了的龍會襲擊牲口，也許是窮極無聊，加上內心存疑，總之，附近「番紅花瓦爾登」的村民們展開獵龍行動。令人意外的是，他們幾乎在同樣的地方找到那頭猛獸。牠再次躍起，發出嘶嘶的巨大聲音，消失在灌木叢中。在接下來的幾個月裡，村民接二連三地看見牠，直到有一天，不知道為什麼，樺樹林的龍蹤不再，恢復平靜。這段傳說寫在名為「巨形飛蛇或艾塞克斯怪奇祕聞」（The Flying Serpent or Strange News out of Essex）的小冊子上，至今還能在地方圖書館借閱得到。❶

想起來挺奇怪的，當村民們地毯式搜索鄉野，想要把龍趕走的同時，約莫四十公里之外的倫敦，艾薩克・牛頓正開始發動科學革命。當時，龍在啟蒙運動的推進下，即將永遠被打入神話領域，也許，這場現身秀正是牠的最後一搏。談到龍，當然也得談到龍血，這玩意兒自耶穌誕生之前就是一種獨一無二的顏料。當時，老普林尼強烈譴責大量湧入的東方顏料讓藝術家分心，脫離了真正該專注的藝術本質，「印度帶來了河流沉積物、龍之血與大象」，他指的就是龍血。❷

傳說中，大象的血是沁涼的，而龍在旱季時迫切地想要喝點
什麼解渴，因此牠們會埋伏在樹林裡，突襲路過的大象。有
時候，龍會直接殺象飲血，有時候，大象反撲，兩者同歸於
盡，牠們的血液便混在一起，形成一種紅色樹脂狀的物質，
稱之為「龍血」。❸

　　就像多數神話，這則故事裡有一丁點兒的真實性，卻覆
蓋了許多誇張的情節。首先，製造龍血的過程中，沒有任何
動物因此受到傷害，就連神話動物也好端端的。這種顏料確
實存在，確實來自東方，樹也的確在製程中扮演一定的角
色。事實上，它是一種顏色像紅腫傷口的樹脂，通常萃取自
龍血樹屬植物，但這並非唯一來源。❹喬治‧菲爾德對此並
不特別熱中，他在1835年寫道，這種顏色不僅「因為空氣
不純淨而變深，也因為光線照射而變黑」，還會跟無所不在
的鉛白起作用，而且它與油混合後，天長地久也乾不了。菲
爾德做出苛刻的結論，「不值得藝術家耗費心思。」❺

　　這時，他說教的對象是一群不再抱持幻想的藝術家，他
們很少用到其他紅色，何況是侷限性這麼明顯的顏料。當人
們不再相信龍的傳說，龍血與「番紅花瓦爾登」的飛蛇，也
一起被遺忘了。

泰爾紫 Tyrian purple
石蕊地衣 Orchil
洋紅 Magenta
錦葵紫 Mauve
天芥紫 Heliotrope
紫羅蘭 Violet

紫色 Purple

　　《紫色姐妹花》（*The Colour Purple*）是愛麗絲・華克
（Alice Walker）獲得普立茲小說獎的作品，書中的莎格・
艾弗瑞（Shug Avery）一開始似乎是個膚淺的賽倫女妖型角
色。有關她這個人，我們這樣讀到，「裝扮如此時髦，好像
連房子周遭的樹都爭相挺直腰桿，想要看她看個清楚。」隨
著情節發展，她意外地擁有深刻的見解，而且小說的名字
是透過莎格之口呈現，「如果你經過一座紫色花田卻渾然未
覺，我想上帝會很不高興。」對莎格來說，紫色是上帝榮光
與寬大為懷的實證。

　　「紫色很特別，是權力的象徵。」這樣的想法出乎意外
地普遍。如今，它被視為輔色，從藝術家的色輪上來看，它
夾在紅、藍兩個原色中間。從語言學的角度來說也是如此，
它隸屬在較大的色彩類別底下，如紅色、藍色，甚至黑色。
紫色本身也不在可見光譜之列（不過，紫羅蘭色是人類可見
光中波長最短的）。

　　紫色的故事由兩大染料主導。其一是泰爾紫 [p.162]，財
富與菁英的象徵，協助建立這個顏色與神性產生連結。其
二是錦葵紫 [p.169]，一種人造的化學奇蹟，在十九世紀時
引領色彩的民主化過程。這種古老神奇染料確切的顏色，
仍舊是一團迷霧。事實上，「紫色」本身就是一個意義流
動的詞彙。這個字的古希臘文與拉丁文分別是 "porphyra"
與 "purpura"，它們也被用來形容深紅色、血液凝塊的
顏色。西元三世紀時，羅馬法學家烏爾比安（Ulpian）對
"purpura" 的定義幾乎囊括了所有紅色，唯有胭脂蟲或胭脂

紅素染出的顏色除外。❶老普林尼曾寫道，最棒的泰爾紫布料帶著一抹黑色情調。❷

雖然沒有人真正清楚「泰爾紫」看起來是什麼樣子，但各方資料來源都同意這是權力的顏色。它的味道聞起來介於腐敗貝類與大蒜之間，普林尼在在強調這股臭味，卻對這個顏色的權威感毫無疑慮：

羅馬以束棒（Fasces）與斧頭為這個顏色開道。它是年輕貴族的徽章；它區隔了元老院議員與騎士；它被用來安撫眾神之怒。它讓任何服裝都顯得亮麗，與金黃同享勝利的榮耀。因為這些理由，我們必須赦免人們對紫色的瘋狂渴求。❸

因為這瘋狂的渴求，以及製造泰爾紫的成本，使得紫色成為奢華、無度與統治者的顏色。拜占庭帝國習慣以紫斑岩與泰爾紫布料，來裝飾皇家產房，這是新生的小公主、小王子們在人間看見的第一種顏色，從此，「生於紫氣之中」（born into the purple）意味著出身帝王之家。西元前八世紀，羅馬詩人賀拉斯（Horace）在他的《詩藝》（*The Art of Poetry*）中首創「紫色文風」的說法：「你的文章開場極有架式，／接著形容神聖的園林，或戴安娜的祭壇時，／卻充斥著俗豔的紫色辭藻（purple prose）⓵。」❹

紫色的特殊地位，並非僅限於西方。在日本，深紫是禁色，平民禁用。❺墨西哥政府在1980年代特許日本企業「紫帝」（Purpura Imperial）在當地收集貝類，以用來製造和服

的染料。（類似的日本品種海石蕊〔Roccella tinctoria〕極為罕見，這一點絲毫不令人意外。）事實上，幾個世紀以來，當地的米斯特克人一直從貝類身上擠取所需的紫色原料，並且讓牠們保持活命。但對貝類來說，「紫帝」的方法是致命的，使得牠們的數量如同自由落體般直墜。經過幾年遊說施壓後，這項合約宣告撤銷。❻

如同許多特殊的事物，紫色始終都是貪婪的資源消耗者。不只是成千上百萬的貝類為了有錢人的服飾而送命，用來製造紫色石蕊地衣染料 [p.165] 的、生長緩慢的海石蕊，也面臨過度消耗的命運，人們只能前往更遙遠的地方採集，或者乾脆不用了。即使是錦葵紫，也需要用到大量稀有的原料來製作，以致這種染料的創造者珀金承認，事業因此差點兒撐不下去。❼

珀金很幸運，他的新染料廣為風行，而賺進大把銀子的潛力意謂著，其他顏色的苯胺染料緊追著錦葵紫的腳步，爆發式地躍上檯面。至於這種發展對紫色是否有所助益，那是另一回事了。突然間，人人都能以合理的價格取得紫色，同時也能取得數以千計的其他顏色。凡事近則生狎，親則不遜，於是紫色跟其他顏色也沒什麼不一樣了。

泰爾紫 Tyrian purple

　　史上最惡名昭彰的色誘事件發生在西元前48年。在此不久前，8月9日這天，朱利烏斯・凱撒（Julius Caesar）在法薩盧斯戰役中，打敗了軍力遠勝於自己的對手，同時也是他女婿的龐培（Pompey）。這時，他來到埃及，一位年紀比他小了一半以上、世界上最有名的女人，避過警衛的耳目，把自己裹在毛毯裡，私運進他的住處。九個月後，克麗歐佩特拉為他生下兒子，命名為「凱撒里昂」（Caesarion），意思是「小凱撒」，這位驕傲的父親回到羅馬，立刻引進一款只有他自己能穿的全新托加長袍（toga）[1]，顏色則是他情婦最喜愛的「泰爾紫」。❶

　　根據老普林尼的說法，這種豔麗的顏色在理想狀態下呈現血液凝塊的顏色，來自岩螺與骨螺這兩種地中海原生貝類的混合。如果撬開這種肉食性腹足動物的尖刺外殼，可以看見牠的身體中間橫著一塊淡色的鰓下腺。用力擠壓該處，會流出一滴清澈的液體，聞起來像大蒜。過一陣子，液體在日光下會先轉為淡黃，接著是海水綠，然後是藍色，最後是暗紫紅。混合這兩種貝類的體液，可以得到最棒的顏色，深到帶著一抹黑色調。❷讓顏色附著並浸透布料的過程，耗時甚長，而且散發惡臭。人們將來自貝類腺體的液體，加入一缸陳年老尿中（因為含有氨），靜置十天發酵，最後將布料浸入其中；有些紀錄則建議將布料浸泡在不同的容器中。❸

　　泰爾染最早出現在西元前十五世紀左右。❹腐爛貝類加上陳年老尿後，混合發酵的臭味一定讓人難以忍受，考古學家發現，古老的染坊多半遠遠地設置在鄉鎮或城市的近郊。

這種染料特別與來自泰爾港的腓尼基人有關，他們在周邊領域貿易往來，染料因此聲名遠播，他們也賺飽了荷包。荷馬的《伊里亞德》（*Iliad*，創作於西元前1260至1180年）與維吉爾（Virgil）的《埃涅阿斯紀》（*Aeneid*，創作於西元前29至19年）都提到過泰爾染衣物，相關敘述也曾經見於古埃及時代。

　　這種顏色的風行，對岩螺與骨螺來說實在不妙。這兩種貝類的身上都有「那一滴」，約莫需要25萬「滴」才能成就一盎斯的染料。[5]在千年之前，成堆成堆的貝殼被棄置在地中海東部海岸，數量之大，已經成為某種地理景觀。製造過程也需要大量勞力，比方說，每一隻海螺都是由人工撿拾，因此產生兩種關聯效應。首先，這讓泰爾紫貴得令人咋舌。在西元前四世紀，它的價格跟銀一樣高；很快地，泰爾染的布料變得跟黃金一樣珍貴了，一位羅馬帝王告訴他的妻子，他負擔不起為她買一件泰爾染長衫。[6]

　　第二個效應就是讓這個顏色與權力、王室有關聯。在羅馬共和時代，這個顏色是嚴格區別階級地位的徽章。打勝仗的將軍可以穿著紫金袍子；士兵們則是單純的紫色袍子。元老院議員、執政官、民選官（類似地方法官）的托加袍上，可以搭配一條泰爾紫寬帶；騎士則搭配窄帶。[7]在凱撒返回羅馬後，這種視覺階級制度更趨嚴格。到了四世紀，只有皇帝可以穿著泰爾紫；違規者可能遭到處死。[8]有一次，皇帝尼祿（Nero）在朗誦會上，看見一名女子穿著紫衣，下令將她拖出房間，剝光她的衣物，沒收她的身家，可見他是多麼

認真地將這種顏色視同王權。戴克里先（Diocletian），這位羅馬統治者比較務實（或者就是比較貪婪），他說。只要付得出一筆超高費用，任何人都可以穿著這種顏色，收益當然歸他所有。❾位於東方的拜占庭帝國皇后，都是在暗酒色的房間裡生產，王室後裔得以「生於紫氣之中」，藉此鞏固統治權力。

　　還好，在這些可憐的海螺徹底滅絕之前，國際政治發展與命運及時為牠們帶來一線生機。1453年，羅馬與拜占庭帝國的首都君士坦丁堡落入土耳其人之手，製造全世界最佳紫色的祕密隨之失落。四個世紀之後，一位默默無名的法國生物學家亨利‧德‧拉卡茲‧杜惕（Henri de Lacaze-Duthiers），在無意間發現了岩螺與牠們的紫色玩意兒。❿這是1856年，同一年，另一種紫色——錦葵紫 [p.169] 也開始生產了。

石蕊地衣 Orchil

　　色彩可能會在最不可能的地方被發掘。石蕊地衣（別
名：苔色素、沙戟染劑、地衣紅、地衣紫），是一種由地衣
製成的深紫色染料。地衣長在磚頭或樹幹上，多數人看了都
能認得，卻極少有人會特別留意。如果稍加檢視，地衣其實
很有意思。它不是單一有機體，而是由兩種有機體組成，通
常是眞菌與藻類，它們的共生關係如此緊密，必須透過顯微
鏡才能區分彼此。❶

　　有好幾種地衣都能用來製作染料。早期的現代荷蘭染
坊製造一種名爲「紫膠」（Lac）或「石蕊」（Litmus）的染
料，以藍黑色的小餅形狀出售。（地衣對區分pH酸鹼值非
常敏感，因此醫生磨碎不同品種，應用於測試病人尿液的酸
性，稱之爲「石蕊測試」。）主要用來製作石蕊地衣染料的
品種是「海石蕊」。它攀附在岩石上，看起來實在不怎麼管
用。海石蕊也像多數能夠萃取石蕊的地衣一樣，外表黃灰，
看起來不討喜，長成一叢叢的，像顏色淺淡的海帶。這類地
衣遍生於加那利群島、維德角共和國[1]、蘇格蘭與非洲許多
小地方、黎凡特與南美洲。❷

　　西方製造石蕊地衣染料的祕密似乎一度失傳，直到十四
世紀義大利商人費德里柯（Federigo）一路行商來到黎凡
特，才發現當地地衣的染色特性。❸他回到佛羅倫斯後，開
始使用地衣將羊毛與絲綢染出受到眾人喜愛的鮮豔紫色，在
此之前，一般認爲紫色是只有骨螺才能製造出來的顏料（而
且價格也更貴）。費德里柯的事業讓他致富。他的家族察覺
到這是創立品牌的機會，於是將家族名稱改爲「烏切里斯」

（Ruccellis）[2]。❹製作這種染料的知識逐漸傳播開來後，首先傳到其他義大利染坊，一位十五世紀的威尼斯染匠在工作手冊上足足寫了四章相關資料，接著便傳往歐洲其他國家。

製作石蕊地衣染料的過程很費事。首先，要找到原料來源，但又因為地衣的數量有限，每一處供應地很快就會用罄。❺為了滿足市場需求，地衣以極高的成本自遙遠異地進口，這還得歸功於貿易路線與帝國擴張所賜。❻地衣必須以手工採收，有些種類是在5至6月進行，有些則是在8月，然後再將它磨成細致粉末。接下來的步驟更講究。氨與時間是兩大必備原料。當時，最容易取得的氨來源就是腐臭的人尿。1540年，一份威尼斯製作處方載明需要100磅的地衣粉末、10磅草鹼之類的明礬，與尿液混合，直到堅實如麵糰狀。接著，靜置於溫暖處至少七十天，在這段期間必須經常搓揉，一天至少三回，如果太乾，就要加酒。最後，「糰狀物會變得非常濃厚，非常好用。」❼即使是現代製作處方，靜置期至少也需要二十八天，才能製造出正確的顏色。❽

據說有些地衣製成染料後的氣味很棒，像紫羅蘭就是。儘管如此，這恐怕還是一份過程不怎麼愉快、很臭且勞力密集的工作。報酬就是最後製造出來的顏色。有的是皇家適用的純正紫；有的色調比較紅。有一則生動的故事是這麼說的，當拿破崙的軍隊在1797年2月登陸彭布羅克郡的費什加德鎮，看見一群威爾斯婦女穿著玫瑰紫地衣染的斗篷時，這支侵略隊伍受到驚嚇，誤以為是穿著紅色軍外套的英國特種部隊，連一發子彈也沒射擊就落跑了。

洋紅 Magenta

　　十九世紀中後期，當一波波殖民者忙著在美國開疆闢土，另一場西部拓荒式的搏鬥也暗中在歐洲展開。這場歐洲競爭賽掠奪的標的不是疆土，而是顏色。

　　有關顏色的爭議焦點是苯胺（aniline）染料，這個來自黏答答又漆黑的煤焦油的合成染色劑家族。苯胺之名來自於靛藍（anil），西班牙文是 "indigo" [p.189]，最早是由德國化學家奧圖・烏文朵本（Otto Unverdorben）在實驗室裡分離靛色槐藍屬植物所創的染色劑，於是以此命名。最早製造出來的合成苯胺染料，是驚人的錦葵紫 [p.169]，一位青少年於1853年意外在倫敦發現。不過，這只是開端。情況很明顯，苯胺對顏色世界的貢獻可多了。全世界的科學家用盡手邊可以找到的任何事物，狂熱地測試新的化合物。

　　第一個交上好運的是弗朗索瓦・伊曼紐爾・佛爾根（François-Emmanuel Verguin）。他是一家從苦味酸[1]產製黃色顏料的工廠之經理，1858年，他投效對手公司「列那兄弟＆佛朗」（Renard Frères & Franc），隨即透過混合苯胺與氯化亞錫，創造出介於紅、紫之間的鮮豔染料。❶他以吊鐘花（Fuchsia）[p.124]來為自己創造的作品取名："fuchsine"。幾乎在此同時，英國公司「辛普森、墨爾＆尼可拉森」（Simpson, Maule & Nicholson）偶然發現了苯胺紅。這種紅到刺眼的顏色，一上市就大賣。有趣的是，最早的客戶是幾支歐洲軍隊用它來染制服。不過，無論是法文的 "Fuchsia"（吊鐘紫），或是英文的 "roseine"（玫瑰菌素）都無法傳達如此華麗、如此斷然的色彩。後來，它被稱為

「洋紅」（magenta），用來紀念一座鄰近米蘭的小鎮，1859年7月4日，佛朗哥‧皮埃蒙特（Franco-Piedmontese）的軍隊在此打敗奧地利人，贏得決定性的一戰。

因為消費大眾熱切渴望顏色光鮮、價格好入手的新衣服，法國米盧斯、瑞士巴塞爾，以及英國倫敦、考文垂與格拉斯哥等地的對手陣營，相繼推出「洋紅」染料。短短幾年內，許多苯胺產品紛紛上市，有一款黃色，兩款紫羅蘭，還有醛綠、里昂藍、巴黎藍、尼可拉森藍、大麗花藍等，勢如潮湧。距離珀金於格林福德綠園街的染坊很近的黑屋酒吧，常客總喜歡說，流經這裡的大運河，每個星期都會變換一種顏色。❷

可悲的是，所有實驗都包藏著「洋紅」風潮衰退的種子。接下來十年，這個產業被一連串的訴訟案給癱瘓了，各家公司想方設法鞏固專利，捍衛智慧財產。佛爾根自創的染料獲利微薄：他與「列那兄弟＆佛朗」公司簽了合約，讓出所有染料的所有權，僅收取銷售利益的五分之一。❸二十世紀初，有些奇蹟般的新色彩被發現含砷量達到危險等級，在某些「洋紅」樣品中，比例甚至高達6.5%。更微妙的影響是，如此爆量的選擇，導致消費者的獵奇心態；如今，「洋紅」只是數千種選擇的其中一項。它之所以沒被淘汰，得要感謝彩色印刷，因為這種顏色幾乎只用在CMYK四色印刷的油墨中。

錦葵紫 Mauve

十八至十九世紀間，瘧疾（malaria）盛行於歐洲。1740年代，霍勒斯・沃波爾（Horace Walpole）[1]寫道，「有一種名爲 "mal'aria" 的討厭玩意兒，每年夏天都會鬧到羅馬，而且還會死人。」典型憂心忡忡的觀光客，語氣中盡是焦慮。（"malaria" 這個字源自義大利文的「壞空氣」，但其實是被誤用了，因爲這種疾病原本被認爲是透過空氣傳染；它與蚊子的關聯，在之後才會確立。）1853年，送進倫敦聖湯瑪斯醫院的病患中，半數被診斷爲瘧疾與瘧疾熱。[1]

唯一能用來治療的已知藥物就是奎寧，它萃取自一種南美洲樹木的樹皮，而且貴得要命：東印度公司每年花十萬英鎊在這上頭。[2]合成奎寧的經濟效益不言而喻。有一位十八歲的科學家，除了上述原因，同時也因爲對化學的愛，促使他連假日也窩在父親於東倫敦的閣樓上，把這裡充當實驗室，試著從煤焦油中合成出奎寧。如今，珀金被譽爲現代科學的關鍵人物之一。他的聲望並非來自奎寧，事實上，他從來沒有製造出來過，但是他在無意間發現了一種特別的顏色：錦葵紫，從此開啓化學領域的一個豐饒面向。

1856年，珀金進行煤焦油實驗的頭幾個月，這種煤氣照明所產生的大量黑色油膩物質，形成一種略帶紅色的粉末，經過進一步實驗，並沒有製造出無色的奎寧，而是亮紫色的液體。[3]多數化學家可能會把這個失敗之作扔掉，但一度夢想成爲藝術家的珀金，卻將一塊絲布丟進燒杯，製造出一種不透光、耐洗不掉色的染料。古希臘與拜占庭曾經自軟體動物身上萃取過一種獨特的紫色[p.162]，珀金嗅到商機，

原本依此為自己創造的顏色命名，後來則改用一種植物的法文名字 "mauve"（錦葵），因為它的花色與染料的顏色相似。❹

　　這個發現並未一夕成功。染匠們習慣從植物與動物身上萃取染料，對此新奇的化學製品心存疑慮。而且，它的製作成本很高。100 磅煤炭只能產出十盎斯的煤焦油，進而製造出四分之一盎斯的錦葵紫。❺珀金很幸運，對我們來說也是。（如果不是他的堅持，煤焦油恐怕早就被棄置一旁，影響所及，包括染髮劑、化療用劑、糖精與人工麝香等，現代人習以為常的用品，都不會誕生。）拿破崙三世驕縱奢華的妻子——歐仁妮（Eugénie）皇后，認定錦葵紫與她眼睛的顏色很搭。1857 年，《倫敦新聞畫報》（The Illustrated London News）向讀者宣告，全世界最時尚的女人偏愛珀金的紫色。維多利亞女王注意到這個時尚趨勢，1858 年 1 月，她參加女兒與腓特烈・威廉王子的婚禮時，選擇穿一款「三層蕾絲綴邊、鮮豔的錦葵紫絲絨禮服」，外搭「錦葵紫雲紋綢小外套，手工荷葉小花邊層層翻滾」。❻ 1859 年，《潘趣》（Punch）雜誌聲稱整個倫敦「爆發錦葵紫麻疹」，時年二十一歲的珀金成為家財萬貫、備受尊重的青年。❼

　　錦葵紫很快就成為極具「維多利亞」特色的事物：逐漸沒落、過度消費、老一代死不放手的傳統，也就是說，這種顏色代表一群特定的、年華老去的仕女們。奧斯卡・王爾德在 1891 年出版的《格雷的畫像》裡這麼寫道，「絕對不要相信穿著錦葵紫的女人，這意謂著她們總是飽經世故。」現

任女王也許把這個偏差印象放在心上，不讓宮中花藝擺設出
現這種顏色的花朵。有些個性比較輕鬆的人，則不因此受
限。花俏時髦的女裝設計師尼爾・孟若・羅傑（Neil Munro
Roger）發明了七分褲，以小名「邦尼」（Bunny）為人所熟
知，他特別喜歡這種被他形容為「更年期錦葵紫」的顏色，
簡直成為個人代表色。他出席七十歲生日的「紫水晶主題派
對」時，從頭上的白鷺羽毛到身上的亮面緊身連衣褲，全是
紫色的。

天芥紫 Heliotrope

　　有些顏色在人們想像中的地位，遠比現實生活中的更重要。以天芥菜（heliotrope）來說，這種植物的名字裡包含兩個希臘文字："helios"（太陽）與"tropaios"（繞著轉），因為當太陽橫越天空時，它的紫色花朵應該會隨之轉動，遙相追隨。這個顏色便是因為這種紫草科植物的花朵而得名。事實上，這種小灌木的向光性並沒有特別強，天芥菜最大的特色就是那股甜香、帶著櫻桃派的氣味。古埃及人把這種植物的早期原種當成香水原料，賣到希臘及羅馬。❶

　　這種顏色的發展在十九世紀末達到全盛時期，當時，各種深淺不一的紫色爭奇鬥豔。這種顏色的部分吸引力在於它的新穎。在珀金的錦葵紫[p.169]問世之前，紫色很難調製，也因為某種古老身分而保有王室派頭，因此，對於接下來為期十年的天芥紫驚悚混搭熱，維多利亞時代的人也許應該心存諒解。1880年，天芥紫與淡綠或杏黃手牽手；稍後則與淡黃、桉樹綠、青銅綠、孔雀藍配成對。誠如一位評論者所說：「沒有顏色顯得過於明亮。這些組合的效果，有時候挺驚人的。」❷

　　根據維多利亞時代的花語，天芥菜通常象徵奉獻，也因為這樣，天芥紫成為女子在摯愛死後少數能夠穿戴的顏色。服喪狂熱在十九世紀達到最高峰，關於人們，特別是女人在親人或王室成員死後數月乃至數年，應該怎麼穿著的社會規範，發展到史無前例的瑣碎地步。天芥紫與其他較柔和的紫色，是半喪期穿著的必備色。承受哀慟之最的寡婦，穿著素面、無光澤黑色衣裙兩年後，才能進入半喪期；如果死者是

遠親，服喪要求沒那麼嚴苛，一開始就能穿著柔和的顏色。
1890年冬天爆發流感，次年出現大量穿著黑色、灰色與天
芥紫的狀況。❸

　　當這種顏色的人氣在現實世界開始崩壞之際，卻在文學
世界發展出極為顯赫的來生。行為舉止不端的角色通常都穿
著這種顏色。奧斯卡・王爾德的劇作《理想丈夫》（*An Ideal
Husband*）中，那位精采的、敗德的非典型女主角薛芙麗
（Cheveley）夫人披掛一身天芥紫與鑽石登場，神氣活現地
橫行全劇，霸占所有最好的台詞。❹ J.K.羅琳、D・H・勞倫
斯、P・G・伍德豪斯、詹姆斯・喬伊斯與喬瑟夫・康拉德
的作品中，都曾經間接提到天芥紫。"heliotrope"這個英文
單字，讀起來有一種愉悅感，嘴裡好像塞滿濃郁的、奶油似
的醬汁。此外，這個顏色本身也很有意思：老派過時、獨特
不凡，而且帶著一點廉價的花俏。

紫羅蘭 Violet

　　1874年，一群藝術家在巴黎創立「無名畫家、雕刻家、版畫家協會」，並開始籌設第一檔展覽。他們希望以這場展覽做為一種使命宣言、團結號召，更重要的是，做為對法蘭西藝術院（Académie des Beaux-Arts）的譴責與蔑視，因為藝術院拒絕讓他們的作品參加聲望很高的官方年度沙龍展。新集團的成員包括愛德加・竇加（Edgar Degas）、克洛德・莫內、保羅・塞尚、卡米耶・畢沙羅（Camille Pissarro）等人。他們認為，老派的學院風格太無趣、太古板，而且慣以蜜色過度修飾堆疊，風格過於統一，無法捕捉世界真實的樣貌，因此毫無價值可言。學院派對這些印象派畫家的批判一樣苛刻。路易・樂華（Louis Leroy）在《喧噪》（Le Charivari）雜誌上發表短評，指稱莫內的〈印象・日出〉根本是未完成的畫作，不過是一幅草圖。接下來幾年，更多批評瞄準了這個羽翼未豐的運動，評論持續關注的主題包括他們對單一顏色的執著，那就是紫羅蘭色。

　　艾德蒙・杜宏提（Edmond Duranty）是印象派畫家最早的仰慕者之一，他描述他們的作品「幾乎總是在紫羅蘭與帶著藍色調的色系之間鋪陳」。❶對其他人來說，這種紫色比較「麻煩」。許多人認為，這些藝術家徹底瘋了，要不就是染上一種截至目前無藥可救的「紫羅蘭狂熱」。有人開玩笑說，想要說服畢沙羅「樹不是紫色的」，難度之高就像要說服精神病院裡的病患「你不是梵蒂岡的主教」。有人懷疑印象派畫家對紫色的執迷，源自於太多時間待在戶外：作品中的紫羅蘭色調，可能是過長時間在「日光黃」狀態下觀看

風景，眼睛所出現的永久性負殘像。阿爾弗雷德‧洛斯塔洛
（Alfred de Lostalot）在一篇評論莫內個展的文章中提到，他
認為這位畫家很可能是極少數能夠看見光譜中紫外線區塊的
人。洛斯塔洛寫道，「他與他的朋友們看見紫色，群眾則不
然；異見就這麼產生了。」❷

　　他們對紫羅蘭色的偏好源自兩種新創理論。其一，印象
派畫家們確信陰影從來就不是黑色或灰色，而是彩色的；
其二則與互補色有關。因為日光黃的互補色是紫羅蘭，那
麼，它成為陰影的顏色也很合理。不過，紫羅蘭很快就超越
了自身做為陰影的角色。1881年，愛德華‧馬奈（Édouard
Manet）①向朋友們宣告，自己終於發現空氣真正的顏色。
他說：「它是紫羅蘭色，清新的空氣是紫羅蘭色。往後三
年，全世界會在一片紫羅蘭色中運轉。」❸

群青 Ultramarine

鈷藍 Cobalt

靛藍 Indigo

普魯士藍 Prussian blue

埃及藍 Egyptian blue

菘藍 Woad

電光藍 Electric blue

蔚藍 Cerulean

藍色 Blue

　　加泰隆尼亞地區的藝術家胡安・米羅（Joan Miró）在1920年代創造一組畫作，與他之前的作品截然不同。他的「詩歌化藝術」中，有一幅完成於1925年的大型油畫，畫面幾乎空無一物，左上角的單字"Photo"（照片）以優雅、捲曲的字體呈現；右下方是一團以勿忘我的藍紫色繪製的爆米花形狀塗鴉，下面以整齊、不花俏的字體寫著"ceci est la couleur de mes rêves"（這是我夢境的顏色）。

　　就在兩年前，一位美國基因學者克萊德・基勒（Clyde Keeler）正在研究盲鼠的眼睛，他的發現足以說明米羅可能對此有先見之明。一般來說，哺乳類動物必須有光受體才能感受光；雖然無法解釋，但是，完全沒有光受體的老鼠，牠們的瞳孔在光照之下仍然會出現收縮反應。一直要到四分之三個世紀之後，其中的關聯才被確切證明了：每個人，即使沒有視力者，也擁有感應藍光的特殊受體。這個發現攸關重大，因為這是我們對光譜中藍光區塊的反應；藍光在白晝天光下最為強烈，左右著我們的生理節奏，也就是設定我們晚上睡眠、白天清醒的內在時鐘。❶現代社會的一大問題，就是到處充斥著聚光照明的房間與會發光的智慧型手機；人們在「非常態」的時間裡，也暴露在過量藍光中，對睡眠模式造成負面影響。2015年的一項報導顯示，美國成年人在週間的單日睡眠平均為6.9小時，一百五十年前則為八到九小時。❷

　　西方人向來以低估所有藍色事物著稱。舊石器與新石器時代，視紅、黑、棕為至尊；古希臘人與羅馬人頌讚黑、

白、紅等純色三巨頭。特別是對羅馬人來說，藍色與野蠻密不可分：這時期的作家們，曾提及中西歐的凱爾特戰士們將身體染成藍色，老普林尼也指控婦女參加狂歡慶典時如法炮製。在羅馬，穿著藍色象徵哀悼與厄運。❸（自古以來對藍色的反感，也有例外，大多出現在歐洲以外的國家；例如埃及，當地人顯然非常喜愛藍色[p.196]）早期基督教世界的書寫中，很少出現這個顏色。十九世紀，一項針對基督徒作者使用顏色詞彙的調查顯示，藍色的使用比率最低，只占全部的1%。❹

直到十二世紀，情況才出現大逆轉。艾伯特・絮熱（Abbot Suger），這位法國宮廷名人兼早期天主教建築大師，狂熱地相信顏色是神聖的，特別是藍色。他在西元1130與1140年代監造巴黎的聖但尼教堂，工匠們的鈷藍[p.187]彩繪玻璃技術達到巔峰，打造出著名的墨藍之窗，並應用在夏爾特大教堂與勒芒大教堂的建造上。❺差不多就在這個時期，愈來愈多人將聖母瑪利亞描繪為穿著明亮的藍色袍子——之前通常都是以暗色服裝現身，傳達喪子之慟。中世紀時，聖母瑪利亞的地位及以她為中心的虔敬愈來愈高，她身上衣服所使用的顏料，也跟著水漲船高。

從中世紀開始，群青[p.182]是最常與聖母瑪利亞連結的珍貴顏料，同時也是數世紀以來，藝術家們夢寐以求、無與倫比的顏色。這並不是唯一對藍色發展史產生重大影響的顏料，靛藍[p.189]的地位也舉足輕重。雖然前者是由石頭煉製而成，後者來自發酵的植物葉片，但這兩種顏料的共通點多

得超乎想像。首先，兩者的萃取與製作都需要細心及耐心，
甚至必須抱著崇敬的心情。顏料商與畫家必須費力研磨、揉
捏，才能使用群青；染匠則需袒胸露背，將空氣打出發出惡
臭的靛藍染桶。十九世紀時，這兩種顏料的成本之高，加劇
了人們的渴望與需求，市場陷入混亂，最後只能靠合成替代
品來解決亂象。

雖然傳統上，藍色是悲傷的顏色，但是包括古埃及、印
度教、北非圖瓦雷克部落等許多文化中，藍色都有著特別的
位置，藍色事物在日常生活中也占有一席之地。為數頗多的
企業與組織以深色藍來設計商標及制服，主要是考量到它的
不張揚與可信賴感，他們可能很少想到，深色藍受人尊敬的
歷史源自軍隊，特別是海軍（所以才有海軍藍），海上士兵
的衣服必須使用一種耐得住日照與海水侵蝕的染料。

十二世紀末，法國皇室採用了新款盾形紋章，用天藍色
打底，一朵金黃鳶尾花盛開其上，以此向聖母瑪利亞致敬，
歐洲貴族群起效尤，熱情無法擋。❻西元1200年，歐洲的盾
形紋章只有5%含有天藍色，在1250年上升至15%，到1300
年則攀升至25%；到了1400年，已經逼近三分之一。❼最近
一項橫跨四大洲、十國的調查顯示，藍色以相當大幅度領
先，成為人們最喜愛的顏色。❽一次世界大戰以來所做的相
關調查，也都得到類似的結果。看來，曾經被視為墮落與野
蠻象徵的藍色，如今卻征服了全世界。

群青 Ultramarine

西元630年，玄奘和尚啓程前往印度，卻繞了一千公里進入阿富汗。他受到巴米揚谷的兩尊大佛雕像的吸引，遠離了原本規畫的行程；這兩尊大佛直接雕在山壁上，完成的時間正好是距離當時一個世紀之前。這兩尊佛像都以珍寶裝飾。較大的那尊足足有五十三公尺高，全身漆成洋紅色；較小的那尊，完成時間比較早，身上的袍子漆成群青色，這種顏料是當地最富盛名的出口產品。2001 年 3 月，玄奘西行朝聖後將近一千四百年後，塔利班政權宣告巴米揚大佛是虛假的偶像，在周邊埋設炸藥，將之摧毀。❶

雖然巴米揚佛像遺址如今如此荒僻，卻曾經是史上最繁忙、最有影響力的商路之一。商隊行經穿越興都庫什山脈的絲路，往來貿易東方與西方的貨物。群青在一開始是一塊塊青金石，馱在驢子與駱駝的背上，顛簸在絲路之間，抵達位於敍利亞的地中海沿岸後，裝船運往威尼斯，接著銷往全歐洲。群青（untramarine）源自兩個拉丁文字 "ultra" 與 "mare"，分別有「超越」與「海洋」的意思，意謂著這是一種值得爲它漂洋過海、千里追尋的顏色。文藝復興時期的義大利畫家琴尼諾‧琴尼尼，同時也是《藝匠手冊》的作者，他說，群青「燦爛、美麗、無與倫比，超越其他所有顏色；所有言論、所有嘗試都無法增減它的魅力，它具有無法超越的特質。」❷

這種藍色的故事從深深的地底展開。青金石（Lapis lazuli，拉丁文，意爲「藍色石頭」）的主要產地爲中國、智利，但是在十八世紀之前，這種濃烈如夜色、西方用來製

造群青顏料的岩石，絕大多數來自阿富汗山區的薩爾桑格（Sar-e-Sang）礦區，就在巴米揚東北方約四百公里處。這裡的礦藏跟大佛一樣有名；馬可孛羅在1271年來到這裡，寫到「有一座高山，這裡開採的藍礦是最好、最細致的」。❸

　　青金石雖然被視為半寶石，卻是多種礦物的混合。它的深藍色來自天青石，白色與金色的窗格紋分別來自矽酸鹽家族（包括方解石）與愚人金（黃鐵礦）。古埃及與蘇美爾王朝都用這種小石塊來裝飾，但做為顏料用途則是更晚之後的事了。原因除了研磨費勁外，還因為青金石含有許多雜質，結果可能出現灰撲撲的、令人失望的顏色。要讓它成為可用的顏料，必須從藍色天青石中提煉。首先，將石頭充分研磨，和入樹脂、乳香脂、松脂、亞麻子油或石蠟，加熱使之成為膏狀，這時再拌入鹼性溶液並揉捏，琴尼尼寫道，「就好像揉麵糰那樣。」❹藍色會漸漸被洗出來，沉到鹼水底部；經過連續幾次的揉捏，每次洗出的溶液顏色會愈來愈淡，直到顏色全部釋出；最後剩下的就是蒼白的「群青灰」。

　　青金石最早被用來做顏料的實例，出現在五世紀時，人們在土庫曼的壁畫上發現少量青金石；七世紀時，在巴米揚一座洞穴寺廟的畫像上，也找到一些。歐洲最早的使用紀錄，則是羅馬的聖撒巴聖殿，時間可以追溯至八世紀上半葉，是將群青與埃及藍 [p.196] 混用在一起。（埃及藍是當時那個古老世界中，最了不起的藍色顏料，但很快就被群青取代了。）❺

　　長途跋涉的礦物運送過程，抬高了這種顏料的價格，價

格因素甚至影響它的使用歷程。義大利，特別是威尼斯的藝術家，處在歐洲供應鏈的第一線，可以用最便宜的價格買到群青，使用起來相對較揮霍。提香繪於1520年代的〈酒神與阿利阿德尼〉（Bacchus and Ariadne）就是很明顯的例子，畫面中星星閃耀的大片天空中，塗滿了群青顏料。歐洲北方的藝術家們則必須省著點用。阿爾布雷希特‧杜勒（Albrecht Dürer）是德國文藝復興時期最重要的顏料製造商與畫家，他偶爾會用群青，但是每次一用就會狠狠地抱怨所費不貲。1521年，他到安特衛普採買顏料，群青的價格幾乎是一些礦物顏料的一百倍。❻由於顏料價格與品質的差異，如果藝術家們接到來自名門望族的作畫委託，到威尼斯採買是比較合理的作法。菲利皮諾‧利皮（filippino lippi）在1487年簽下一紙合約，要為佛羅倫斯新聖母教堂的斯特羅奇小禮拜堂繪製濕壁畫，他在合約但書中註明，必須留出一部分費用，支付他「想要到威尼斯時」所需的花費。平圖里基奧（Pinturicchio）在1502年與西恩納市的皮科洛米尼圖書館（Piccolomini Library）簽定的合約中，也有類似的條款：保留兩百枚硬幣，提供赴威尼斯考察顏料之用。❼

　　藝術家這麼講究的理由，很務實也很感性。許多藍色顏料都帶著一點綠，群青卻是「正藍」，偶爾跨到紫羅蘭邊界，而且持久性超強，又因為含有青金石原料，價格不菲。這個顏色在西方世界的崛起，正好與文藝復興時期對聖母瑪利亞的著迷同步增溫。大約自1400年起，愈來愈多藝術家描繪的聖母瑪利亞都穿著群青藍斗篷或長袍，象徵畫家的仰

慕與聖母的神聖。[8]喬瓦尼・巴蒂斯塔・薩爾維（Giovanni Battista Salvi da Sassoferrato）的〈祈禱的聖母〉（The Virgin at Prayer，創作於 1640 至 1650 年），畫面中呈現如此強烈的午夜正藍之美，似乎是對聖母，也是對群青的致敬。畫中的聖母坐著，謙卑地低著頭，眼睛望著地面，她身上藍斗篷的皺褶，色澤濃厚而細膩，緊緊抓住觀眾的目光。

從許多保留迄今的文獻可以看出，當時藝術家與委託人簽約的重點之一，就是確實規範這種顏料的使用。1515年，安德烈亞・德爾・薩爾托（Andrea del Sarto）為繪製〈聖母與鳥身女妖像〉（Madonna of the Harpies）所簽的合約中規定，聖母身上的袍子必須是群青藍，顏料等級「至少每盎司五個金幣」。有些委託人乾脆自己買顏料，以掌控使用情況；1459年的一份文件顯示，桑諾・迪・彼得洛（Sano di Pietro）為西恩納市的一處城門繪製濕壁畫時，市政單位掌控著金黃與群青顏料的供應。小心不蝕本，就在四個世紀之後，時間是1857年，羅塞蒂、威廉・莫里斯（William Morris）、愛德華・伯恩瓊斯（Edward Burne-Jones）為牛津辯論協會繪製一組壁畫，「在一陣歡樂、拔開酒瓶軟木塞的砰砰作響、顏料刷刷噴濺，以及嬉鬧聲中」，整桶群青被打翻。委託人簡直嚇壞了。[9]

這段期間也出現不錯的另類選擇。1824年，法國興業（Societé d'Encouragement）懸賞六千法郎，鼓勵人們製造合成群青顏料，好讓更多人買得起。四年之後，獎金落入法國化學家尚巴蒂斯特・吉美（Jean-Baptiste Guimet）的口袋。

他的德國對手克里斯蒂安・格梅林（Christian Gmelin）宣稱自己在前一年就已經發現類似的配方，不過，獎金仍然由吉美先生獨得，這種新調配出來的顏料便因此被稱為「法國群青」。[⑩]要製作這種化合物時，必須將瓷土、小蘇打、炭條、石英與硫磺混合加熱；如此就能得出一種綠色、有光澤的物質，將它磨碎、清洗後，再次加熱，可以製造出鮮豔的藍色粉末。

法國群青的價格便宜好幾倍。在某些實際案例中，正牌群青的售價，足足是合成貨的兩千五百倍。[⑪]1830 年代早期，正牌群青一盎司要價八基尼（金幣），法國群青每磅在 1 至 25 先令之間[①]；截至 1870 年代，法國群青的應用已經很普遍了。儘管如此，這個半路殺出的程咬金在一開始仍然面臨強烈的抗拒。藝術家們抱怨它只有一維空間。因為它的所有分子都一般大小，以相同的方式反射光線，缺乏正牌版本的深度、變化與視覺趣味。

二次世界大戰後的法國藝術家伊夫・克萊因（Yves Klein）完全同意前述說法。他在 1960 年為國際克萊因藍（International Klein Blue）申請專利，並以此創造他的標誌：一組散發光澤、有質地紋理的藍色油畫，依該顏色命名為「IKB 系列」。稍後，克萊因引以為傲地宣稱，這種看似單純的單一色是他的「純粹理念」。他熱愛群青粉末原料，卻對它製成顏料之後的呆板感到失望。他與一位化學家合作一年，開發出一種特殊樹脂媒材，它與化合物混合後會產生 IKB，一種接近正版群青純淨與光澤度的顏料。

鈷藍 Cobalt

　　1945年5月29日，荷蘭剛解放後不久，藝術家兼藝品商人漢‧馮米赫倫（Han van Meegeren）因爲勾結敵國而遭到逮捕。他不僅在納粹占領期間累積了來歷不明的財富，還把維梅爾的早期畫作〈耶穌與犯通姦罪的婦女〉（Christ and the Adulteress）賣給赫爾曼‧戈林（Hermann Göring）[1]。如果定罪，他可能會被吊死。❶

　　馮米赫倫不僅強烈否認前述指控，甚至推翻自己之前的說詞。他說，那幅維梅爾的作品根本不是眞的，是他自己畫的。他說，最壞的情況下，他也只犯了僞造罪，況且他還貨眞價實地唬弄了「帝國元帥」，難道算不上是荷蘭英雄？他在那段僞畫創作生涯中所完成的作品，包括維梅爾與彼得‧德‧霍赫（Pieter de Hooch）陳列在各個美術館，且被藝評盛讚爲傳世名作的多幅畫作。馮米赫倫宣稱自己賺近800萬基爾德（約莫等於現在的3300萬美元）。馮米赫倫處在一個很不尋常的處境，他必須說服人們相信他的罪行。

　　他告訴法庭，他會專攻維梅爾，是因爲畫家畢生的創作出現巨大斷層，最爲人所知的作品幾乎都完成於年紀較大的時候，而年輕時代與較晚期作品的風格並無明顯的一致性。馮米赫倫很清楚，藝術史學者迫切想要證明維梅爾畫風中的義大利血統，於是套用卡拉瓦喬一幅作品的布局，僞造了〈耶穌與以馬忤斯的朝聖者〉（Christ and the Pilgrims at Emmaus）。他不以傳統亞麻子油來當調合油，改採酚醛樹脂，這是一種加熱後會固化的塑料。這種作法讓他躲過可鑑識油畫年代的X光與溶劑檢測；若依傳統作法，油畫沒那麼

快乾。他在有龜裂紋的老舊畫布上作畫（只有年代久遠的油畫才會出現這種小細紋），而且只用十七世紀時也能取得的顏料。❷他每次都這麼做，但唯一一次例外就「中」了。讓他露出馬腳的，是一種特別的色澤，經過更精密的檢驗，發現其中含有維梅爾死後一百三十年才問世的顏料：鈷藍。❸

　　馮米赫倫為此栽了跟頭並不令人意外，畢竟，鈷藍是為了取代群青，而特別製造的合成物質。❹法國化學家路易‧雅克‧泰納爾（Louis-Jacques Thénard）推斷「鈷」是實驗能否成功的關鍵，法國賽佛爾的陶匠在製作藍釉時會用到它，波斯的清真寺屋頂上的天空色磁磚裡也有它。它同時出現在巴黎的沙特爾與聖丹尼斯大教堂著名的中世紀鳶尾花藍色玻璃上，當然也在藝術家們最便宜的顏料「大青」裡面。1802 年，泰納爾的實驗有了突破性的發展：將砷酸鈷或磷酸鈷與礬土混合，經高溫烘烤，會呈現一種細膩的深藍色。❺化學家兼作家喬治‧菲爾德在 1835 年的紀錄中，形容它是「現代改良的藍色⋯⋯既不偏綠，也不偏紫，以一種漂亮的姿態接近品質最好的群青」。❻

　　鈷藍出現在馮米赫倫的作品中，成為揭發偽造罪行的證據，他的作品悄悄從美術館的牆上被撤走，束諸高閣。1947 年，他終於在被捕後兩年，被判有罪。罪名是製作偽畫，而非與納粹政權勾結。不過，他有一本畫冊出現在希特勒個人的圖書館，書頁上的題詞寫著「謹向摯愛的元首致上謝忱」。❼他被判服刑一年，卻在入獄後一個月死亡，有人說他是因心碎而死。

靛藍 Indigo

　　1882年，大英博物館取得一項物件，接下來，他們將花費十一年光陰來理解它的內容。它是一張小陶板，約七公分寬，兩公分高，板上覆滿極細小的巴比倫文字，寫成時間約在西元前600至500年。1990年代初期，學界終於破解了這段內容，幾千年前在濕陶板上雕刻的文字，原來是一段「把羊毛染成深藍色」的操作說明。雖然內容並未提及，但是敘述中出現「重複浸泡」的製作過程，研判這種染料應該是靛藍。

　　一直以來，大家都認為，含有靛藍成分的植物種子，隨著貿易商旅從印度與中東傳入西方，萃取顏色宛如夜空的染料技術也一併進入。（這種假設從"indigo"〔靛藍〕這個字能看出端倪。它的詞源來自希臘文"indikon"，意為「來自印度的物質」。）如今，這種推論似乎不太可能成立，因為人們在世界各地、不同時代、不同地點，都發現了類似的製程。許多不同品種的植物都可以製作靛藍，菘藍[p.198]就是其中一種。但是，槐藍（Indigofera tinctoria）萃取出來的著色劑最讓人著迷。[1]對辛苦的染匠來說，它是一種漂亮的灌木，葉子小小的、略帶灰綠色，粉紅色的花朵看起來像迷你版香豌豆，還有垂掛的種子莢。[2]

　　槐藍與菘藍不同，它是一種「固氮物」，因此對土壤有益，不過，它的脾性仍然不容易掌握，而且易受天災人禍的影響。[3]中南美洲的槐蘭花農不僅要處理一般風險，像是波動的價格、暴雨、載運過程中的沉船事件，還得面對其他危機，包括地震、毛毛蟲與蝗蟲成災。[4]就算好不容易等到收

成了，那些可憐的、憂慮到神經衰弱的農夫也睡不安穩。

即使在今日，隨著化學藥劑與相關設備更容易取得，從植物葉片萃取染料的過程仍然是麻煩事；用傳統手工製作方式則更艱難。首先，葉片需要浸入鹼液中發酵。接著，瀝乾後用力捶打，使空氣流通其間，直到形成藍色沉澱物，再於乾燥後塑成塊狀，才能準備上市。❺

過程雖辛苦，回報卻豐厚。靛藍不僅色澤鮮豔，隨著時間流逝，更會呈現出不同的美麗，所有日本牛仔褲的丹寧迷都會這麼告訴你。它同時也是最不易脫落的染色劑。它與其他顏料混合調製成綠色或黑色後，通常只有靛藍經得起時間的考驗。文藝復興時期織錦上的葉飾，如今已褪淡成天空色，但當時大量使用靛藍的情況之普遍，甚至被形容為「藍色疾病」席捲而來。❻靛藍不同於其他染料，不需要使用媒染劑就能固著在布料上。從菘藍萃取出來的靛藍成分相對較稀薄，羊毛等布料可以吸收，而萃取自其他植物的靛藍，強度上看十倍，可以浸透較不易穿透的植物纖維，如絲、棉、亞麻等。❼將布料浸入淡黃綠色的染缸後，一接觸空氣就會開始變色，從黃綠轉為海綠，最後成為一種深沉冷冽的藍。

靛藍在許多不同文化中都與喪葬習俗緊密連結，從祕魯到印尼，從馬利到巴勒斯坦皆然。西元前 2400 年，古埃及人在包裹木乃伊的亞麻布邊，織入藍色布條；圖坦卡門在位期間約為西元前 1333 至 1323 年，人們在他巨大的墓穴中發現一件王袍，幾乎整件染成靛藍色。❽這種染料也侵入其他文化領域。北非圖瓦雷克族的男性，在象徵男孩成年的特殊

儀式中，會獲贈藍紫色面紗（tagelmust）或頭巾。部族中最富聲望者，穿戴光澤度最好的靛藍面紗；這種美麗深沉的顏色，得經過好幾輪的染製與捶打才能得到。❾

　　由於靛藍的價格居高不下，不論從歷史記載或經驗推論，這種顏料一直是全球貿易的基石。最富裕的羅馬人可以用一磅20個金幣的代價進口靛藍，這差不多是一般人日薪的十五倍。（正因價格如此昂貴，有些商人不惜挺而走險，販賣鴿子糞製成的假貨。）❿貿易路線的有限也抬高了成本。在瓦斯科‧達伽馬（Vasco da Gama）⑪率隊航經好望角，打開通往東方的航道之前，西進的貨物都必須走陸路穿越中東，或者航經阿拉伯半島。這條航線充滿了不可測的情況，導航困難，沿途也容易引發社會動亂，以及遭各國統治者課徵高關稅，諸如種種都讓最後抵達目的地的貨品價格步步高升。運輸障礙從來沒有停過。1583年，一次極端乾旱期之後，駱駝短缺，商隊往來逐漸停止。一位英國商人差點在印度巴耶納引發外交事件，他在一次商品搶標過程中，以「滿滿十二箱nil（意即靛藍）」的開價，贏了蒙兀兒皇帝的母親，然而奪「標」成功的代價，不但讓他損失了珍貴的貨物，還賠上一條命──他在返航途中死於巴格達。⑪

　　因為種植菘藍農人的抗拒，歐洲採用進口靛藍的速度很慢；不過，十六、十七世紀崛起的殖民主義，以及創造財富的遠景，讓抗拒的力量逐漸式微，交易變得熱絡，幾近瘋狂。光是在1631年，七艘荷蘭商船共計載運333,545磅靛藍回到歐洲，價值五噸黃金 [p.86]。西班牙於1524年征服瓜地

馬拉之後，幾乎立刻在新大陸啓動商業規模來製造靛藍；很快就成爲該區域主要的出口貨物。[12]

新闢商路，加上新大陸與印度使用大量奴隸與強制勞工，造成靛藍的價格下跌。軍隊開始使用這種染料來製作制服。以拿破崙的「大軍」（Grande Armée）爲例，一年就耗費了150噸靛藍。[13]（直到一次世界大戰之前，法國步兵仍然穿著茜草紅[p.152]長褲；後來發現這樣太容易成爲敵人的目標，於是改爲靛藍色。）自從珀金在1856年發現胺苯顏料的祕密後，人造靛藍的出現也只是時間問題。在1865年出現第一次突破後，接下來得再等三十年，德國化學家阿道夫·馮·拜爾（Adolf von Baeyer）獲得德國藥廠巨人BASF高達2000萬金馬克（gold marks）[2]力挺，才終於讓「純靛藍」上市。

靛藍原本的奢華程度，與具有皇家氣派的紫色相當[p.162]，如今則成爲藍領勞動階級的顏色，不只在歐洲如此，日本、中國亦然。二十世紀中國，藍灰色的「毛裝」無所不在。[14]說來奇怪，這個顏色從此以牛仔褲的形式，建立起它與工人裝的連結，歷久不衰。[15]以古典靛藍爲主流的國際丹寧布產業在2006年達到巔峰，2011年總產值達540億美元。[16]牛仔褲從1960年代起就是必備服裝，正如亞曼尼（Girogio Armani）那句經常被引述的廣告詞，牛仔褲是「代表時尚界的民主」，穿上它，你會覺得自在，到哪裡都能夠被理解。

普魯士藍 Prussian blue

時間在1704至1706年之間，地點是柏林某個昏暗骯髒的房間，一位名叫約翰・雅可布・迪斯巴赫（Johann Jacob Diesbach）的顏料製造商兼鍊金術師，正在製造一批個人專屬的胭脂紅色淀顏料（有機染色劑與惰性黏著劑，或媒染劑製成的顏料[p.141]）。它的化學製程相對簡單，只需要使用硫酸亞鐵與碳酸鉀。這一天，當製程進入關鍵階段，迪斯巴赫發現碳酸鉀用完了，於是到距離最近的供應商鋪子購買，以繼續未完成的工作，這時，事情卻不太對勁。在加入碳酸鉀後，混合物並沒有像之前那樣轉為鮮豔的紅色，反而偏淡，帶著一點粉紅。他覺得困惑，但仍然進行濃縮，而他的深紅溶液先是轉為紫色，然後變成深藍色。

迪斯巴赫回頭找賣家，那個名叫約翰・康拉德・迪佩爾（Johann Konrad Dippel），聲名狼藉的鍊金術師與藥劑師，要求他給個說法。迪佩爾的推論是，因為碳酸鉀中攙了動物油，與硫酸亞鐵作用後產生奇怪的變化。這次的化學作用創造出亞鐵氰化鉀（一種化合物，德國仍稱之為"Blutaugensalz"，字面意思就是「黃血鹽」），它與硫酸亞鐵混合後，產生亞鐵氰化鐵，也就是「普魯士藍」。❶

新的藍色在這個時候出現，只能說是天時地利了。群青[p.182]仍然是夢幻首選，但是它實在貴得嚇人，供應狀況又不穩定。雖然還有大青、銅鹽青、石青，甚至靛藍[p.189]可選擇，但是它們都帶著一點點綠，覆蓋性很差，應用在畫布上的效果並不特別穩定。❷普魯士藍就在這種時機意外現身。它是一種深沉又相當冷調的顏色，上色效果超好，還

能調出細膩隱約的色調變化，它與鉛白 [p.43] 混合時不會作怪，也能與雌黃 [p.82]、藤黃 [p.80] 之類的黃色，調配出穩定的綠色。喬治·菲爾德在自己於 1835 年的顏色手冊裡中，稱它為「相當摩登的顏料」，「深沉有力……極濃稠，又有透明度。」❸

迪佩爾也許不老實，生意頭腦卻相當靈光，他在 1710 年左右開始銷售這種顏料。1724 年，英國化學家約翰·吳伍德（John Woodwood）在《自然科學會報》中刊登普魯士藍的製作方式，在此之前，配方都還是祕密。❹到了 1750 年，全歐洲都投入製作。不同於當時其他許多顏料，普魯士藍沒有毒性（雖然它的化學名稱中出現「氰化〔物〕」字樣）；而且它的價格只有群青的十分之一。它當然有缺點，也就是在強光與強鹼中會褪色。《古代與現代顏色》（*Ancient and Modern Colours*, 1852）的作者 W·林頓（W. Linton）認為，雖然它對畫家來說是「華麗而迷人的顏料，效果卻不太靠得住」；偏偏又無法避免，簡直有點煩人。❺

這個顏色出現在許多畫家的作品中，包括威廉·賀加斯（William Hogarth）、約翰·康斯特勃（John Constable）、梵谷與莫內。日本畫家與木刻版畫工匠也使用得很開心。二十世紀初，巴布羅·畢卡索（Pablo Picasso）的一位朋友過世後，他的創作進入「藍色時期」，普魯士藍就是畫家愛用的顏色，它的透明感為畫作的憂鬱情調注入冷冽的深度。它的應用很廣：安尼施·卡普爾在 1990 年創作的地景式雕塑〈羽翼，在事物的核心〉（*A Wing at the Heart of Things*）

就是以石板製成，並塗上普魯士藍。

　　這個顏料也忙著向其他產業擴張：它一直被使用在壁紙、居家油漆與紡織品染料中。十九世紀的英國化學家、占星學家兼攝影師約翰·赫歇爾（John Herschel），發現了將普魯士藍與感光紙結合的方法，創造了一種「前期」複印技術。其結果就是在藍底紙面上出現白色的物件輪廓標記，這就是「藍圖」，目前泛指所有工程圖。❻它也可以阻絕身體吸收特定的化學元素，因此被用來治療鉈中毒與放射性銫中毒。唯一的副作用就是會排出驚人的藍色糞便。❼

　　翻開普魯士藍發展史，多數人其實並不知道它究竟是什麼，這一點頗不尋常；人們知道它的製作步驟，卻不清楚到底是什麼與什麼發生化學作用。也許這也沒什麼不尋常：亞鐵氰化鐵是一種藍色固態結晶，一種複雜的化合物，分子內部的晶格構造足以讓人看了頭昏。這玩意兒居然因爲一場快樂的意外而被創造出來，幾乎像奇蹟一樣。正如法國化學家尚·海洛（Jean Hellot）在1762年所說：

　　也許，沒有比發現普魯士藍的過程更奇妙的事了，我得説，如果不是因緣巧合，想要發明這種顏料恐怕需要相當深奧的理論呢。❽

埃及藍 Egyptian blue

　　威廉是一尊陳列在大都會博物館的陶土河馬小雕像，它來自三千五百年前，約莫六千公里之外的埃及尼羅河畔。對觀眾來說，這個身上刻有花紋，全身覆以藍綠釉彩的小傢伙十分美麗，但對它的創作者來說，恐怕不是那麼一回事。河馬在現實世界中是危險動物，在神話世界中亦然，牠們可能會讓你的冥界旅程很不好過。類似這樣的斷腿小雕像（威廉後來被修復了）陳列在墓穴中，作用就像護身符，保護著展開死後行旅的墓穴主人。

　　埃及人對藍色的珍視程度非比尋常：多數西方文化甚至沒有個別文字來對應這種介於綠色與紫羅蘭之間的顏色。對埃及人來說，這種顏色代表天空、尼羅河、創造與神性。埃及的最高神祇阿蒙・拉（Amun-Ra）通常被描繪成藍皮膚或藍色頭髮，有時候其他神祇也會沿用這種形象。這種藍色被認為能夠驅逐邪惡，帶來豐饒，藍色珠子則具有神奇的護身效果，非常搶手。[1]埃及人也使用提煉自綠松石與藍銅礦等的其他藍色，兩者各有缺點：綠松石罕見，因此價格昂貴；藍銅礦則不易雕刻。因此，當埃及藍在西元前2500年左右初登場，從此使用日益頻繁。抄寫員用來書寫在莎草紙上，壁畫上的象形文字中也有它的蹤影，還被用來為喪葬用品上色，以及裝飾棺木。[2]

　　羅馬人最早使用「埃及藍」這個名詞，原創者則稱它為"iryt"（人造）"hsbd"（青金石）。[3]它的化學名稱是「鈣銅矽酸鹽」，製作原料包括白堊或石灰石、沙；而孔雀石之類的含銅礦物，則是藍色的成因。將前述原料以攝氏950至

1000度高溫來烘烤，會得出質地極脆的光滑物體；將之磨
碎後，再以攝氏850至950度高溫烘烤，就能製作出色澤鮮
豔、不易褪色、用途多元的藍色顏料。❶它不僅抗酸鹼，在
強光下也能保存良好。它的顏色可以深如青金石，或者淡似
綠松石，端看磨碎的程度而定：如果以深底色襯托，幾乎呈
現電光藍。製作技術極具挑戰性，除了烘烤原料時的溫度必
須精準掌控，氧氣濃度也必須確實規範。

　　儘管在現存文字紀錄中，不難找到相關敘述，埃及藍的
製作仍漸漸式微。❺人們曾經在義大利發現十三世紀留下的
遺跡，不過，一般認為那是「庫存」而非新製產品，因為
在已出土的羅馬時代古物中，經常發現製成小球狀的埃及
藍顏料。❻自九世紀起，其他地方的藝術家們開始愛用群青
[p.182]❼，這種藍色顏料的需求量逐漸下滑（直到十二世紀才
再度活絡），有一種說法是人們懶得傳承製作祕方，相關技
術也就失傳了。另一種說法是，也許人們對於所謂「珍貴」
概念的改變才是主因。現代化學家驚歎於埃及藍的製作技
巧，西方藝術家與金主們卻偏愛本身就「高貴」的原料，例
如群青。

菘藍 Woad

　　威廉‧莫里斯在1881年6月買下位於英格蘭南部薩里郡的默頓修道院老磨坊（Merton Abbey Mills），此處在近百年來一直是紡織工廠。莫里斯年輕時待過許多行業，換過許多工作，如教士、藝術家、家具製造商等，最後終於碰上一個會讓他揚名立萬、賺進大把銀子的行業──振興布料與壁紙的哥德式圖紋設計。他刻意不使用許多唾手可得的化學合成產品，偏好植物與礦物基底染料。它們會隨著歲月流逝而散發古老的色澤與韻味，與他私心珍愛的中世紀繁複圖案更形搭配。他喜歡對參觀默頓修道院的訪客耍個小把戲，先讓他們看見整捆毛料浸入菘藍染缸中，毛料取出時幾乎是草綠色的，然後在眾人驚訝的目光下，毛料顏色先是變成海洋綠，然後轉為又深又濃的藍。❶

　　造成這種神奇變化的植物是菘藍（也稱「柏斯黛」〔pastel〕），它原生於富含黏土的歐洲土壤，屬於芥菜家族。它是三十多種能製造靛藍 [p.189] 的植物之一。從菘藍中萃取靛藍的過程，漫長又複雜，而且很花錢。摘取葉片後，將之磨成膏狀，再揉成一球一球後，靜置風乾。十週之後，球狀物的體積會縮小四分之三，重量減少十分之九，這時要加水調合，並靜置發酵。兩週後，菘藍的顏色會變得很深，質地粗糙，像焦油一樣。這時，靛藍的含量是等量鮮採葉片的二十倍，不過，接下來還需要經過一輪發酵，這次必須加入木灰，最後才能用來染製布料。

　　這個製程會產生毒物，需要大量的清水，而廢棄物通常就近丟進河裡，也會耗盡土壤的養分，以致種植菘藍的區域

都面臨飢荒的風險。在十三世紀之前，菘藍的製造規模都很小。古人顯然熟悉製作過程，這種說法是有證據的：位於英格蘭北部銅門的維京遺址，曾發現菘藍葉片與種子莢，最遲自十世紀起，這種植物就被計畫性地栽種在多個地點。[2]古典文學作者們形容凱爾特人總把自己搞得一身藍，不是在打仗前塗頭抹臉，就是直接在皮膚上刺「青」。（凱爾特人的刺青殘骸在俄國與英國被發現，不過，無法確認刺青顏料是否為菘藍。）有人認為，"Briton"（英國人）這個字來自凱爾特語，原意為「彩繪之人」。

十二世紀末，菘藍的運勢開始逆轉。在製程革新後，創造出更明亮、更強烈的顏色，吸引了更奢華的市場關注。[3]這麼一來，原本備受忽略的藍色脫離禁奢的約束，任何人都可以公開穿著這個顏色。到了下一個世紀，藍色布料的需求開始占上風，超越原本高高在上的紅色。它也被用來做減色或套色加固，以及與其他顏色混合，包括著名的不列顛林肯綠（British Lincoln green）[1]，甚至猩紅[p.138]。一位伊莉莎白時代的人物寫道：「如果不添加菘藍，絨面呢或克爾賽手織粗呢（一種紡織品，通常是羊毛製品）的顏色就無法持久。」[4]

菘藍與茜草一樣，大約在1230年發展出產業製造規模。[5]這讓菘藍商與茜草商成為死對頭。在德國茜草貿易中心馬格德堡，當地的宗教濕壁畫開始將地獄描繪為藍色；在圖林根，茜草商則說服彩繪玻璃工匠要把新教堂玻璃上的魔鬼做成藍色，而不是傳統的紅黑交錯，無所不用其極地要把

這種浪得虛名的顏色打出原形。❻

這些伎倆畢竟徒勞無功。圖林根、阿爾薩斯、諾曼地等生產「藍金」的區域變得富裕了。當時，朗格多克地區有人這麼寫，「菘藍讓這裡成為全歐洲最快樂、最有錢的國家。」❼ 1525 年，神聖羅馬帝國皇帝查理五世在帕維亞俘虜法國國王，開出超高贖金，土魯斯地區的菘藍巨賈皮耶‧狄貝爾尼（Pierre de Berny）就是保證人。❽

這時，菘藍已經步入末路窮途，因為另一種製造靛藍的植物先後在印度與新大陸被發現。1577 年 4 月 25 日，倫敦市的染匠與商人代表送了一份備忘錄給樞密院，要求准許使用自印度進口的靛藍，以製作較便宜的「東方藍」（oryent blue）。「顏料一樣多，東方藍要價 40 先令，菘藍卻要 50 先令。」❾

從事菘藍貿易者試圖力挽狂瀾，一如茜草種植者曾經做過的努力。每年都通過相關貿易保護法令。神聖羅馬帝國皇帝斐迪南三世於 1654 年宣布，靛藍是惡魔的顏色；在 1737 年之前，法國染匠仍受限於死亡禁令，不能觸碰這種染料；直到十八世紀末，紐倫堡的染匠每年都要宣誓不會使用它。甚至還出現靛藍「抹黑戰」：1650 年，官方公告這位「新移民」「很容易掉色」，而且會「腐蝕衣物」。❿但一切都是白費工夫。靛藍通常採用奴工來製作，總是在價格上把菘藍打趴，而且染色效果又更好。歐洲的菘藍貿易崩壞了，只留下荒廢的種植田地與賠上身家的商人。

電光藍 Electric blue

　　1986年4月26日凌晨1點23分，二十六歲的核子工程師亞歷山大（沙夏）尤欽科（Alexander (Sasha) Yuvchenko），聽見的不是爆炸聲，而是砰的一記重擊，一陣顫動。兩、三秒之後，他工作的車諾比核電廠四號反應爐核心放射線迸透，這時，他才聽見這場史上最大人為災害的爆炸聲。❶

　　尤欽科之所以接受這份工作，是因為車諾比是蘇俄最好的核電廠之一，薪水頗豐，工作也有趣。那天晚上，原本應該都是例行作業：他要確認反應爐冷卻；反應爐在稍早因為安全測試而手動降低了功率。這場意外使得功率暴增，力道之強，將覆蓋核心的一千噸上蓋被炸飛，引發一連串爆炸，鈾放射線、燃燒的石墨與建物碎片噴向天空。❷尤欽科在2004年告訴《新科學家》（New Scientist）雜誌，他記得蒸氣、搖晃、燈光全滅、水泥牆彷彿橡皮製成似的扭曲、各種東西在他身邊墜落；他第一個念頭是，戰爭爆發了。他踉蹌地奔出殘破的建築，匆忙中看見幾具焦黑的屍體❸，好不容易才終於鑽出去，不久前還是安置反應爐的建築物，此時成了一個大洞。直到這時候，他才注意到那片鮮豔的光。

　　我可以看見巨大的投射光束從反應爐噴湧而出，沒有盡頭。像是空氣離子化造成的雷射光。那光帶著藍色，非常美麗。❹

　　淺淡而鮮豔的藍，成為大眾想像中「電」的顏色並不足為奇。畢竟，核試爆後環繞著放射線物質的詭異光圈，就是藍色的。早期即已觀察到，卻無法理解的電能釋放現

象，包括火花與閃電，也有同樣的效果。例如，出現在船隻桅桿舞動，以及於風暴期間掠過飛機窗戶的聖艾爾摩之火（St Elmo's fire），正是鮮豔的藍色，有時帶著一點紫羅蘭[p.174]。這是空氣離子化的結果：氮及氧分子變得極度興奮，而釋放出肉眼可見的光子。

藍色與電能的意象產生連結的時間，比我們想像得更早。十九世紀時，一種名為「電光藍」的顏色進入時尚界，它是長春花的藍紫色，同時帶著粉霧感，這時，喬瑟夫・斯旺（Joseph Swan）與湯瑪斯・愛迪生正在摸索如何駕馭電能，以製造燈光。一份英國布商工會刊物在1874年1月號中提到「深色電光藍綢布與絲絨」；1883年11月，《年輕仕女》（Young Ladies' Journal）期刊提到以「電光藍雙層織布修女服」為外出服的流行時尚。❺

電光藍的概念一直都是現代化的概略象徵。對維多利亞時代的人來說，目睹最新的電力發明從實驗室蔓延到時髦的飯店，接著進入尋常百姓家，一定就像親眼看見過去與未來接軌。除了在1980與1990年代一段短暫時間外，電光藍一直主宰著我們對科技控制論的各種事物想像。1999年上映的電影《駭客任務》中，充斥著電腦單色螢幕溢出的陰森綠光（這種電腦在現實世界中多半在1980年代就被淘汰了，卻仍然被用來營造未來感），三年後上映的《關鍵報告》透過電光藍來強化科技感。類似的光可以在1982年與2010年的《電子世界爭霸戰》（Tron）看見，同時也在2010年的《全面啟動》中出現，2008年《瓦力》中令人不安的反烏托

邦命運亦然，人性在此飽受摧殘。雖然我們視其為未來之色，但顯然對電光藍感到相當不安；也許我們無法信賴可以任意使用的能量。沙夏‧尤欽科太清楚了，一旦出錯，可能要付出致命的代價。

蔚藍 Cerulean

　　1901年2月17日，西班牙詩人兼藝術家卡洛斯·卡薩吉瑪斯（Carlos Casagemas）與幾位朋友在巴黎蒙馬特附近，一家新開張的時髦咖啡館「跑馬場」（l'Hippodrome）喝點東西時，他突然掏出手槍並朝自己的右太陽穴射擊。朋友們為此深感震驚錯愕，巴布羅·畢卡索尤然，他甚至尚未從六年前妹妹死於白喉病的事件中平復。這份哀慟籠罩著他的作品許多年。那段期間，他幾乎捨棄所有色彩，唯一的例外就是能夠如實傳達悲傷的「藍色」。

　　藍色一直是人類用來表達精神層次的形式。二次世界大戰結束後，以維持世界和平為目標的聯合國正式成立，他們選用的標誌是一對橄欖枝包圍著世界地圖，底色是帶著灰階的蔚藍色。設計人是建築師奧利佛·倫德奎斯特（Oliver Lundquist），他之所以採用這個底色，是因為「它是紅色，戰爭之色的相反。」❶

　　它既是精神性的，也是和平寧靜的。包括黑天、濕婆、羅摩等印度神祇，都被描繪為擁有天空之色的皮膚，象徵他們與永恆的關係。法國人稱它是 "Bleu Céleste"，天堂一樣的藍色。令人不解的是，它也是山達基教派位於加州的黃金總部許多建築的顏色，包括創辦人 L·羅恩·賀伯特（L. Ron Hubbard）專門用來等待轉世的那棟宅邸。（根據報導，這位仁兄在創教之初曾經告訴一位同事，「讓我們賣給這些人一片天空之藍吧。」）彩通公司將旗下顏色較淡的勿忘我藍，命名為「千禧藍」，設想消費者在新的千禧年到來時，「將會尋求內在平靜與精神上的滿足。」❷

　　眞正的蔚藍色是鈷藍 [p.187] 家族的一員，藝術家們直到 1860年代才能方便取得，當時也只是一種水彩顏料。❸它是由鈷與錫酸鈷這類氧化錫化合物混合製成，研發上始終沒有太大進展，直到1870年代才以油畫顏料的形式販售；並因爲去除了它做爲水彩原料時像白堊的那種「粉粉」的質感，吸引了一整個世代的畫家。梵谷喜歡調配自己想要的、最接近蔚藍的顏色，那是混合鈷藍、一點點鎘黃與白色的結果，其他畫家則比較沒那麼講究。以具有空氣感點描畫風聞名的保羅・席涅克（Paul Signac），不知道擠光了多少條蔚藍顏料，他的畫友們也是如此，莫內就是其中之一。❹ 1943年11月，攝影師兼作家布拉塞（Brassaï）遇見畢卡索在巴黎的顏料供應商，那個人遞給他一張畢卡索的手寫稿。「乍看之下，它像是一首詩。」布拉塞寫道，不過，他很快就知道，那是畢卡索最後的顏料訂單，訂單第三項是「藍，蔚藍」，前兩項分別是「白，純白」與「白，銀白」。❺

銅綠 Verdigris

苦艾綠 Absinthe

翡翠綠 Emerald

凱利綠 Kelly green

舍勒綠 Scheele's green

綠土 Terre verte

酪梨綠 Avocado

青瓷綠 Celadon

綠色　Green

　　有一則佛教寓言與綠色有關。故事中，一位神明出現在小男孩的夢中，並對他說，只要閉上眼睛就能得到任何想要擁有的事物，唯一要注意的，就是腦子裡別浮現海綠色。這個故事有兩個可能的結局。其一，男孩終於心想事成，並獲得啓發；其二，他持續失敗，心力交瘁，以致荒廢人生，精神失常。❶

　　時至今日，綠色多半讓人想起具撫慰效果的鄉村景象，以及環境友善政治學。除了與嫉妒的關聯外，綠色通常被視爲和平的顏色，並且往往與奢華及風格概念相連結。藍綠色是裝飾藝術運動的寵兒；翡翠綠則是彩通公司選出的2013年代表色。

　　「顏色」的古埃及象形文字是莎草莖，埃及人對這種植物懷抱極大的敬意。拉丁文的綠色是 "viridis"，它的字源與成長，甚至生命本身有關："virere" 意爲「綠色的」或「精力充沛的」；"vis" 有「力量」的意思；"vir" 則是「人」。❷在許多文化中，這個顏色與花園、春天等正面意向有關。對穆斯林來說，「天堂」與「花園」幾乎是同義字，綠色的重要性自十二世紀開始展現。它與白色同爲先知穆罕默德的最愛。在《可蘭經》中，天堂裡穿著的袍子、散放在林間的絲綢睡椅，都是樹葉的顏色。在中世紀的伊斯蘭詩作裡，夸夫聖山、聖山之上的天空、聖山腳下的流水，全都被描繪爲綠色。這也正是許多伊斯蘭國家的國旗帶有綠色的原因，包括伊朗、孟加拉、巴基斯坦、沙烏地阿拉伯。❸

　　在西方世界，綠色特別與春天的宮廷儀式有關。舉例

來說，許多宮庭成員必須在5月1日時 "s'esmayer"，也就是「把五月穿上身」，這意謂著戴上一頂樹葉製成的頭冠、花環，或者服飾上要有明顯的綠色。那些沒有特別凸顯綠色，甚至渾身上下找不到綠色的人，會受到嘲笑。❹也許因為這樣的儀式，以及連帶引發的，不可避免的打情罵俏與相關麻煩，綠色也成為青春與青春之愛的象徵。從中世紀時代就有「慘綠」這種說法，意指沒有經驗。日耳曼女神米娜跟邱比特一樣，喜歡對人類射出惡作劇的愛情之箭，她總是一身綠衫，就像生殖力富饒的年輕女人；對綠色與生殖力的詮釋可以在揚·范·艾克（Jan Van Eyck）的〈阿諾菲尼夫婦〉（Arnolfini wedding portrati，創作於1435年[p.214]）畫作中看出端倪。

除了上述的正向連結外，至少對西方世界而言，綠色也有形象問題。部分原因可以歸咎於早期對顏色混合的誤解。生於西元前五世紀中葉的古希臘數學家柏拉圖，堅稱prasinon（韭蔥色）是由pruuon（火焰色）與melas（黑色）混合而成。原子理論之父德謨克利特（Democritus），認為淡綠色是紅白交融的產物。❺對古人來說，綠色與紅色都是介於黑、白之間的顏色，事實上，紅色與綠色在語言的使用上，也經常被混淆：直到十五世紀，中世紀拉丁文 "Sinople" 可以指涉這兩者。❻ 1195年，英諾森三世（Innocent III）尚未成為教宗，他在一篇重量級專論裡，重新詮釋綠色在天道中的角色。他寫道，「它必須被選作節日的顏色，當白與紅不適用時，它也是日常生活之色，因為它

是白、紅、黑的中間色。」❼理論上，這段話賦予了綠色在西方世界中更顯著的重要性，但實際應用時卻不然：各種家徽設計中出現綠色的比例不到5%。原因之一，正是長久以來，對於混合藍色和黃色來製造綠色染料及顏料的禁忌。這種離譜的認知不僅延續數世紀——如上述柏拉圖的主張——同時也能看出，當時對於「混合不同顏色」存在著根深柢固的反感，這對現代人而言著實很難理解。總是將各種物質元素混合的鍊金術師不受信任；中世紀藝術作品的顏色通常以未混搭的塊狀呈現，創作者並未試圖以明暗變化來凸顯不同視覺觀點。由於同業工會的限制與顏色的專屬規定，布料產業的運作更形複雜：在許多國家，藍／黑染坊禁用紅色與黃色染料。在某些國家，如果有人為了染出綠色，將布料依序浸入菘藍[p.198]與木犀草黃色染料，可能面臨嚴重的後果，包括鉅額罰款與放逐。雖然有些植物可以不經混合就萃取出綠色，像是毛地黃與蕁麻，但顏色就是不夠鮮豔、飽和，無法吸引有品味、有影響力的人來購買。影響所及，從學者亨利・艾蒂安（Henri Estienne）在1566年隨手寫下的字句可見一斑：「在法國，如果看見有身分的人穿著綠色，你可能會覺得他的腦袋有點兒不對勁。」❽

　　藝術家必須與比較差的綠色顏料周旋。1670年代，荷蘭畫家塞繆爾・凡・霍赫斯特拉滕（Samuel van Hoogstraten）這麼寫著：「但願我們擁有品質像紅色或黃色那麼好的綠色。土綠[p.227]太虛，西班牙綠[p.214]太粗糙，灰綠（銅鹽綠）持久性不足。」❾文藝復興初期，混合顏料

的禁忌開始式微，直到十八世紀晚期，瑞典化學家卡爾・威廉・舍勒（Carl Wilhelm Scheele）[p.224]發現新款銅綠之前，藝術家還是得自行調配他們所需要的綠色顏料。

即便如此，情況仍然棘手。因為銅鹽綠很容易跟其他顏料起作用，甚至自體發黑，而綠土（terre verte）的色調與光度都很差。在保羅・委羅內塞的藝術生涯中，大部分時間都在維也納作畫，他跟前一個世代的提香都是技術超群、用色靈活的畫家，以能夠搞定「難搞」的顏色，琢磨出明亮的綠意著稱。他的祕訣是塗上兩層三種顏料的混合物，綠色部分塗上亮光漆，以阻絕它與其他顏料發生作用。即便是他這樣的能手，都難免會有「慘綠」的失誤，直到十九世紀，畫家們仍然為了製造穩定的綠色顏料而透傷腦筋。例如，喬治・秀拉（Georges Seurat）的〈大碗島的星期天下午〉（Sunday Afternoon on the Island of La Grande Jatte），畫面中最重要的那一大片草地有好幾處褪色。這幅揭開新印象派運動序幕的點彩畫名作完成於1880年代中期，足以看出在不久之前，畫家仍然與顏料持續戰鬥著。

工匠與消費者必須面臨的「綠色難題」中，最特別的也許是這個顏色與善變、毒性，甚至邪惡的象徵性連結。自從新款亞砷酸銅顏料於十九世紀發展出超高人氣後，綠色與毒性的連結至少得到了這一點好處。舍勒綠與它的近親有好幾個不同的名字，包括委羅內塞綠、翡翠綠、什文福綠或布倫斯威克綠，同時也擔了好幾條人命，因為毫不起疑的消費者用它們來妝點居家、為子女打扮、包裹烘焙食品，殊不知這

些顏料中含有致命劑量的砷。

　　不過，其他對綠色的指控純屬微不足道的偏見。在西方，綠色與惡魔、邪靈產生連結，始於十二世紀，可能是因為十字軍東征，基督徒與穆斯林之間的敵對日益加劇；而對穆斯林來說，綠色是神聖的顏色。莎士比亞時代，綠色在舞台上被認為是厄運之色，這種想法一直延續到十九世紀。1847年，一位法國作家放話，表示他的劇作將退出法蘭西喜劇院，因為一位女演員拒絕穿他指定劇中角色穿著的綠色禮服。❿對於綠色的非理性厭惡，也許瓦西里・康丁斯基的說法算是一錘定音。他是這樣寫的：「純綠，是最麻痺人心的顏色……跟一頭肥母牛似的，壯得不得了，一動不動地躺著，只會反芻，瞪著呆蠢、毫無表情的眼睛凝望世界。」⓫

銅綠 Verdigris

　　"Johannes de eyck fuit hic"（揚‧范‧艾克曾住過這裡）；自從1434年畫家那充滿嬉戲風格卻又精心的簽名在畫布上風乾後，被〈阿諾菲尼夫婦〉迷倒的藝術愛好者，跟被它惹毛的一樣多。❶畫中，一對夫妻站著，身體微側，面向觀眾。妻子穿著深綠長袍，衣袖長得有些荒謬；丈夫有一對魚眼，看起來有點像普丁。妻子的左手輕輕地放在遮掩了腹部曲線的長袍，這是孕婦保護性的手勢？或只是慵懶的時尚風格？這是一幅新婚夫妻的畫像？或是各種象徵的大濫用？那隻小狗有什麼意義？滴水獸呢？隨意擱置的木鞋呢？

　　可以確定的是：服裝無疑是這對夫妻的財力證明。袋子似的拖地長袖實在太過頹廢，1430年代的蘇格蘭農民被規定不准穿著；那身毛衣的毛皮滾邊估計用了兩千隻松鼠。❷樹液綠也是財富的象徵，因為要染出濃稠且均勻的綠色，是非常不容易的。通常需要兩次浸染，先用菘藍，然後是木犀草，由於中世紀視混合染料為禁忌，這種方式實際上是非法的。1386年，來自紐倫堡的第三代染匠漢斯‧推納爾（Hans Töllner）就因此而遭到指控；他被罰款，禁止從事染色行業，並且被流放至奧格斯堡。❸范‧艾克以最細致的筆觸來勾勒女子垂曳長袖上的馬爾他十字紋飾，過程中應該感受到同樣的挫折。正如染匠追求完美的綠色，藝術家也極力想從差勁的顏料中「磨」出鮮嫩而美麗的色澤；以〈阿諾菲尼夫婦〉這幅畫來說，就是銅綠。

　　銅綠是銅與青銅合金曝露在氧氣、水、二氧化碳或硫

礦環境中所形成的碳酸鹽。❹它是老舊銅管與屋頂上形成
的綠鏽，自由女神像的那一身青綠就是這樣來的，跟她面
對的大海一樣，霧濛濛的。這是設計師居斯塔夫‧艾菲爾
（Gustave Eiffel）第二有名的建築，這些化學元素花了三十
年的時間才從玫瑰銅轉為純綠，這對等待顏料的藝術家來
說，未免過於漫長。❺加速變化的技術是什麼時候發現的？
確切時間已不可考，不過，一般認為是跟著阿拉伯鍊金術
西傳。西傳的線索可以從這種顏色的不同名字看出端倪。
法文 "Verdigris" 是從希臘文而來，意即綠色，它的德文是
"Grünspan"，或稱「西班牙綠」；十六世紀學者格奧爾格‧
阿格里科拉（Georgius Agricola）曾經寫道，"Grünspan"
這個字是從西班牙文借用而來。❻銅綠的製作方法與鉛白
[p.43] 類似，將銅箔與鹼液、醋或酸酒並置於罐中，將罐口
密封後靜置兩週，然後晾乾箔片，刮下綠鏽，研磨成粉，混
入酸酒後捏成餅狀，就能準備販售。❼

　　〈阿諾菲尼夫婦〉裡的綠色禮服，證明了銅綠可以創造
搶眼的效果，但品質並不穩定。用來製作顏料的酸性物質會
反過來攻擊它的載體，就像毛毛蟲啃食樹葉般，蠶食中世紀
紙張或羊皮紙的光澤。它也容易掉色，並與其他顏料發生化
學作用。就像琴尼諾‧琴尼尼的感嘆：「它看起來真漂亮，
但就是無法長久。」❽他話裡的真實性，可以從許多畫家的
作品得到證實，包括拉斐爾到丁托列托，畫作中的綠葉都枯
萎了，轉變成咖啡色。甚至著名的「綠色大師」保羅‧委羅

內塞也無法倖免。[9]（也許就是這樣的事件頻頻發生，才讓他有這樣的感慨：「但願我們擁有品質像紅色或黃色那麼好的綠色。」）[10]

　　十五世紀時，因爲油畫興起，問題益發嚴重。銅綠在蛋彩媒材中完全不透光，在油中則如玻璃一般透明，要修復不透光性則需要與松節油樹脂混合。[11]這使得銅綠益發不易掌握，有些人則擔心它不該與鉛白混合，可能導致做白工。但是，可替代的顏料太少了，藝術家們只得繼續使用，把老是惹麻煩的綠色夾在幾層亮光漆之間，做足防護，然後期盼一切順利。對范‧艾克和他富裕的客戶來說，這個風險顯然是值得的。

苦艾綠 Absinthe

　　十九世紀末，一股綠色威脅折磨著歐洲人。苦艾酒是植物與芳香植物的混合物，包括艾草、洋茴香、茴香與野生墨角蘭，先將它們磨碎，浸入酒精後，進行蒸餾，製造出一種帶著苦味及梨子色澤的甜酒。

　　這種混搭產物稱不上史上頭一遭：古代希臘與羅馬人都使用類似的配方，來製造驅蟲劑與抗菌劑。現代版配方原本也是為了醫療用途。法國大革命之後，旅居瑞士的知名法國醫生皮耶・歐丁內里（Pierre Ordinaire）根據古代配方，為病患調製補藥。❶在世紀交替之際，這玩意兒發展出商業銷售模式，不過，主要還是被當成藥物使用：在非洲服役的法國軍人都會配給，以便對抗瘧疾。

　　很快的，更多人開始想要嚐嚐它的滋味。剛開始，它和一般的開胃酒，也就是法國人愛得要命的餐前酒精飲料，沒有太大的差別。酌量倒入玻璃杯中，加一塊方糖，以冰水稀釋，杯中液體就會變成淡淡的乳白色。❷兩者的不同之處，在於苦艾明顯可見的顏色，還有自1860年代起，因製造商開始使用較便宜的酒精，而帶來爆炸性的高人氣。剛開始，它與洋溢波希米亞風格的放蕩文人、藝術家緊密連結，像是文生・梵谷、保羅・高更、奧斯卡・王爾德與愛倫坡，它的吸引力很快就開始向外擴散。到了1870年代，一杯苦艾酒要價十生丁，比葡萄酒便宜許多，此時，苦艾酒的銷售占了開胃酒市場的90%。據說，十九世紀下半葉的巴黎，每到傍晚五、六點，全城就散發淡淡藥草味，這就是當時所謂的 l'heure verte（綠色時光）。法國苦艾酒的飲用量從1875年

平均每人 0.04 公升，增加到 1913 年的 0.6 公升。❸

　　至此，苦艾酒不只在法國引發嚴重關切，瑞士的飲用者也很多，英國恐怕也將步入後塵。當局認為這種詭異的綠色酒飲會對身體造成毒害，接踵而來的就是道德恐慌。1868 年，《泰晤士報》（The Times）對讀者提出警告，苦艾酒可能變得「像在法國那樣氾濫，像吸食鴉片在中國那樣造成毒害」。喝了這種「翡翠色澤的毒藥」，如果僥倖挺過成癮症與死亡，也會變成「流口水的傻瓜」。更糟的是，愈來愈多值得尊敬的人也沾染這玩意兒來找樂子。「文學界人士、教授、藝術家、演員、音樂家、金融界人士、投機商人、店主，甚至……」——說到這裡，不妨想像讀者雙手抽搐地抓著喉嚨——甚至連女人都成為苦艾酒的「狂熱喜愛者」。❹

　　在法國，醫生們開始懷疑它其實是一種毒。「苦艾酒癲狂」逐漸被視為一種疾病，而不只是酒精中毒。幻覺與失心瘋的現象開始傳出。為了證明毒藥觀點，兩位科學家讓一隻倒楣的天竺鼠吸飽了青蒿煙霧（青蒿很快就成為苦艾酒植物原料中的主要嫌犯），天竺鼠「行動變得沉重而呆滯，最後倒地不起，四肢劇烈抽搐，口吐白沫」。❺瓦倫坦・梅格南（Valentine Magnan）博士是研究精神錯亂的權威，也是一家巴黎療養院的負責人，他提出苦艾酒引發瘋狂的理論——他的實驗透過一隻狗來進行——並認為這種現象造成了法國的文化崩壞。❻ 1905 年，瑞士終於出現「最後一根稻草」，一位名為尚・朗佛瑞（Jean Lanfray）的男子在喝下苦艾酒後，殺了自己懷孕的妻子與兩個女兒：羅絲與白蘭琪。這起

事件被稱爲「苦艾酒謀殺案」，三年後，瑞士全面禁止苦艾酒。1914年8月，一次世界大戰爆發，法國也在全民愛國心高昂的背景下，跟進杜絕。

　　隨後的測試顯示，多數關於苦艾酒本身具毒害的證據純屬無稽之談。青蒿並不會引起幻覺或癲狂。雖然這種酒類中含有側柏酮，但要大量攝取才可能致毒，所需數量之大，食用者在還沒因側柏酮毒發身亡之前，可能就死於酒精中毒。苦艾酒眞正的問題在於酒精濃度太高，多半在55%至75%之間。十九世紀末，二十世紀初，歐洲普遍面臨社會動盪不安，這樣的氛圍更讓許多人開始酗酒。尙‧朗佛瑞就是典型的例子。沒錯，他殺害家人的那天，的確一早就灌下兩杯苦艾酒，但他又喝了紅酒、白蘭地，然後是更多的紅酒，他甚至不記得自己犯下了罪行。❼不過，這已經無關緊要，飲用苦艾酒時，那宛如使用藥物般的儀式，受到勞動階級與反文化份子的熱愛，再加上它那可疑的、毒藥似的綠色，使它成爲了最佳的代罪羔羊。

翡翠綠 Emerald

　　莎士比亞一手確立了綠色與嫉妒的關係。《威尼斯商人》（*The Merchant of Venice*）完成於1590年代，在這齣劇中，他給了我們「綠眼嫉妒」；在《奧塞羅》（*Othello*），他借伊阿高（Iago）之口說出，嫉妒是「綠眼怪物，它會愚弄嘴邊待吃的肉」。在此之前，每種該死的原罪都有對應顏色的中世紀，綠色與貪婪成雙，黃色與嫉妒湊對。❶這兩種人性弱點形成近期一齣長篇大戲的發展主軸，劇情攸關一塊綠色大石頭：巴伊亞翡翠（Bahia emerald）。

　　稀少而脆弱的翡翠石是綠寶石家族的成員，它的綠色來自鉻元素與釩元素的少量沉澱。最為人知的礦藏來自巴基斯坦、印度、辛巴威與部分南美洲地區。古埃及人自西元前1500年開始開採這種寶石，把它們當成避邪物與護身符，從此成為人們渴求之物。

　　羅馬人認為，綠色因為它在自然界的特性，可以讓眼睛得到放鬆，於是研磨翡翠製成昂貴的眼膏。尼祿皇帝對這種寶石特別情有獨鍾。他不只擁有可觀的收藏，據說還有一副特別大的太陽眼鏡原型，讓他在觀賞格鬥士肉搏時配戴，不必怕豔陽刺眼。❷李曼・法蘭克・鮑姆（L. Frank Baum）在1990年創作《綠野仙蹤》（*The Wonderful Wizard of Oz*），女主角與那群不合時宜的夥伴們所前往的目的地，不僅以此珍貴寶石命名，同時也以此做為建材。至少在故事剛開始時，這座「翡翠之城」是讓夢想奇蹟式實現的隱喻：它引誘書中角色前來，正因為他們都期盼從這裡得到什麼。

　　2001年，探勘者從巴西東北部，富含鈹元素的土地深

處挖出巴伊亞翡翠。當地出產的石頭通常值不了多少錢；多
半混濁不通透，平均售價不到十美元。不過，這一顆卻是巨
無霸，整塊重達840磅（約莫相當於一頭雄性北極熊），內
含18萬克拉、顏色像氖石那樣的綠色寶玉。這塊寶石擁有
如此的體積、如此的價值，卻自發現以來就面臨顛沛流離的
命運。2005年，它落腳在紐奧良一處倉庫，差一點毀於卡
崔娜颶風引起的水災。據說它成為好幾起詐欺案件的交易籌
碼，一位法官形容其中一個案例「卑鄙，應該受到譴責」。
2007年，它在ebay網站上的起標價是1890萬美元，「立即
購」價格是7500萬美元。賣家提供高潮起伏的背景故事給
容易上當的潛在買家，情節包括以藤蔓編成擔架來裝載，一
路自叢林運出，途中遭遇美洲豹攻擊。

　　我在寫作本文之際，巴伊亞翡翠的價值估達四億美元，
一場歸屬權訴訟正在加州進行。自從它被發現以來的十五年
間，約有十來個人聲稱自己以公平合理的方式購得，其中一
位是精明的摩門教商人，他說自己以六萬美元代價購得，卻
遭賣方以「失竊」為由詐財；有些人則是自稱將寶石帶到加
州。一場國際爭議也持續醞釀中：巴西主張寶石應該物歸原
主。❸簡單來說，巴伊亞翡翠是一則值得莎翁親自出手的貪
婪寓言。

凱利綠 Kelly green

　　眾所皆知，比愛爾蘭人對自身愛爾蘭血脈更引以為傲
的，就是那些美籍愛爾蘭裔人。舉例來說，紐約的聖派翠克
（St Patrick）遊行的歷史，可以驕傲地追溯至1762年3月17
日，比美國獨立宣言還早了十四年。每年的這一天，白宮會
將噴泉染成綠色，數十萬人群聚慶祝這個屬於愛爾蘭的節
日，暢飲健力士黑啤酒，一身綠裝，操著生疏的愛爾蘭腔交
談。在聖派翠克節，許多人會把「凱利綠」穿上身，但這個
用來形容春天草地的顏色，卻是相當近期的產物，直到二十
世紀初才出現。❶

　　如果問起原由，一般人多半會說愛爾蘭與凱利綠的淵
源，與聖派翠克有關。目前所知關於這位聖人的一切，都
來自於他本人的說法。西元五世紀時，他寫下《懺悔錄》
（Confessio），一本關於自己人生的拉丁文著作，同時也是
現存第一本在愛爾蘭寫作的文本。全書的開頭非常簡單：
「我是派翠克。我是罪人，一個單純的鄉野人，一個最不
信神的人。」❷如今他已是愛爾蘭的守護聖人，不過，他
與這個國家最初的關係稱不上幸福快樂。他來自相當富裕
的基督教家庭，出生地是一個名為「班拿文・塔布尼亞」
（Bannavem Taburniae）的村莊，地點可能在英國，不過無
法確定。後來，他被愛爾蘭侵略者當成奴隸帶回愛爾蘭。被
俘的六年期間，他都在照顧羊群，之後逃脫，重返家園成為
教士。顯然他對愛爾蘭並未因此懷抱惡意，因為不久後他又
以傳教士的身分回到這裡，讓許多人改信基督教，最著名的
事蹟就是以三葉草解釋三位一體的概念。他死於五世紀末，

於七世紀時封聖。奇怪的是，直到八世紀中葉，與他最息息相關的顏色是藍色。❸

　　從聖派翠克「藍」到聖派翠克「綠」，愛爾蘭人的忠誠轉換過程錯綜複雜。他們認為，奧蘭治的威廉三世（William of Orange）與穿著橙色的新教徒 [p.96] 都有反天主教的偏見，因此想要擁有專屬的象徵色。這時，聖人關於三葉草的教誨逐漸成為愛爾蘭天主教徒的認同主軸。此時，綠色也開始與革命產生關聯，1789 年 7 月 12 日，年輕律師卡米爾‧德穆蘭（Camille Desmoulins）在巴黎面對群眾滔滔不絕地演說之際，拾起一片椴樹葉別在帽子上，並邀請愛國份子也這麼做。椴樹葉很快轉變為綠色帽徽，到了最後一刻，群眾想起這正是路易十六的弟弟，那討人厭的現任國王查理十世，宮中男僕制服的顏色；如果不是這樣，它也不會成為法國大革命的象徵色。到了 7 月 14 日，綠色帽徽被三色旗取代。❹不論如何，綠色旗子，有時旗面會有一把金色豎琴，成為愛爾蘭自治運動的象徵，尋求脫離英國而獨立。1885 年春天，威爾斯王子訪問愛爾蘭，一面綠旗與英國國旗迎風爭展，顯然是刻意羞辱。❺最後，愛爾蘭決定再次追隨法國，採用三色旗。其中，綠色象徵愛爾蘭民族主義（主要為天主教徒），橙色代表新教徒，白色則是對兩者和平共存的期待。

舍勒綠 Scheele's green

　　聖赫倫那島宛如大西洋中央的滄海一粟，東距非洲兩千公里，西向南美洲四千公里。它的地理位置如此偏遠，多數時間無人居住，只是做爲船隻補給清水與修補船身的中繼站。1815 年 10 月，拿破崙兵敗滑鐵盧，英國下令將他囚禁在此，六年後，這裡成爲他的死亡之處。起初，拿破崙的醫生懷疑他的死因可能是胃癌，不過，他的屍體在 1840 年挖出時，卻意外地保存良好，這就是砷中毒的跡象了。二十世紀時，人們對他的頭髮樣本進行檢測，竟驗出異常高含量的砷毒。1980 年代，人們發現拿破崙當年在聖赫倫那島的潮濕小房間裡貼著青翠的壁紙，裡面含有「舍勒綠」，英國當局毒害這位棘手囚徒的謠言，就這麼散播開來。

　　1775 年，瑞典科學家卡爾・威廉・舍勒在研究砷元素時，接觸到亞砷酸銅複合物，儘管它的青豆綠看起來有一點髒髒的，他卻立刻嗅到產業商機，因爲市場對綠色染顏料簡直如飢似渴。[1]它幾乎立刻進入生產，市場立刻愛上這個顏色。它被用來印製布料與壁紙；爲人造花、紙張與服裝布料染色；成爲藝術家的顏料；甚至用來爲糖果添加色彩。永遠樂於嘗試創新產品的 J・M・W・透納，於 1805 年繪製吉爾福德城堡油畫草圖時，便使用了這種顏料。[2] 1845 年，查爾斯・狄更斯（Charles Dickens）去了一趟義大利，回國後滿懷熱情地想要把住家重新粉刷成這款當前時興的顏色。（還好，他在妻子的勸阻下，打消這個念頭。）[3]到了 1858 年，估計英國的居家、飯店、醫院、鐵路候車室，使用含亞砷酸銅染料壁紙的總量，約達 100 平方英里。1863 年，根據《泰

晤士報》，光是英國，一年就製造了約500至700噸的舍勒綠染顏料，供應蓬勃成長的市場需求。

市場對「綠色」的胃口似乎無法滿足，這時，令人不安的傳聞與一連串死因可疑的事件，終於讓消費者的渴望開始降溫。十九歲的瑪蒂達‧薛爾（Matilda Scheurer）從事假花製造十八個月後，身體急遽病弱，可能出現噁心、嘔吐、腹瀉、出疹子與倦怠等症狀，最後她死於1861年11月。另一個個案中的小女孩，則因爲吸食人造葡萄上的綠色粉末而致死。❹

愈來愈多人經歷類似症狀後不治，醫生與科學家開始檢測所有綠色的消耗品。1871年，《英國醫學期刊》（*British Medical Journal*）中一篇文章指出，綠色壁紙出現在各種居住環境中，「從皇宮到挖路工人的小屋」；從一塊六英吋平方的樣品中驗出的砷含量，足以毒害兩個成年人。❺倫敦蓋伊醫院的G‧歐文‧李斯（G. Owen Rees）醫生，發現一位病患顯然因爲印花棉質床帳而中毒，他對此感到懷疑，並於1877年進一步測試，他對自己的發現感到驚悚，有些用來製造衣物的「極美麗淡綠色棉布」，每平方碼含有超過60格令①的砷化物。他在泰晤士報上寫著，「想像一下，讀者先生女士，當人們在大廳跳舞，長裙來來回回搖曳掃動，必然散放出含砷毒性，這時大廳裡瀰漫著什麼樣的空氣啊。」❻

舍勒一開始就知道他的同名顏料有毒：他在1777年寫給朋友的信中曾經提到這點，同時也強調另一個主要考量，在於擔心自己的發現會讓別人搶了功勞。❼1870年，位於米

盧斯的祖伯＆切工廠（Zuber & Cie factory）負責人寫信給一位教授，他說這種顏料「如此美麗，如此出色」，如今卻只能少量供應。「要求紙類的製作全面禁用砷化物，這種想法太過頭了。這會對企業造成傷害，既不公平，也無此必要。」[8]大眾似乎多半都同意這種觀點，當局也不曾通過相關禁用法令。如果說這種結果似乎有些奇怪，請別忘了在這個時代，人們對於砷與其危險性都比較能夠冷靜接受。1858年，布拉德福發生大規模的中毒事件，有人將一包白色砷粉誤認為糖霜，將它撒入一批辣薄荷中；即便如此，人們仍然在過了好長一段時間後，才開始考慮設立法規與標示警告符號。[9]

這種對於有毒物質較為自由放任的態度，意外在2008年獲得義大利核物理研究中心團隊的支持。為了徹底解決拿破崙的死因疑雲，他們檢測他人生不同時期的毛髮樣本，發現砷含量相對穩定。沒錯，以今天的標準來看，檢測數值非常高，但是，在拿破崙那個時代卻完全不足為奇。[10]

綠土 Terre verte

　　閱讀早期藝術家所寫的契約與手冊時，很難不想到他們
經常面臨西西弗斯式（Sisyphean）[1]的掙扎，徒勞地想要創
造作品的持久之美。顏料往往含汞，會與其他顏料發生嚴重
的化學作用，或者色澤會隨著時間而產生變化，就像銅綠
[p.214]；或者毒性足以致命，就像雌黃[p.82]與鉛白[p.43]；要
不就是貴得離譜，而且很難入手，就像群青[p.182]。如果發
現一種顏料價格不貴，供應量充足，品質穩定沒話說，而且
色彩獨特，沒什麼替代選擇，我們也許可以據此推斷，這種
顏料一定超級搶手。綠土符合上述條件，結果卻完全不是這
麼一回事。

　　綠土又稱「土綠」（green earth）或「維洛那綠」（Verona
green），它由多種不同色調的天然土質顏料混合而成，同時
也是礦物質化妝品。生成綠色的媒介通常是海綠石與綠鱗
石，當然還包括其他多種礦物質。❶這種顏料在歐洲各地都
有發現，數量頗豐，最有名的則是來自塞普勒斯與維洛那，
色調範圍也很廣，從森林綠到鱷魚皮那樣的墨綠，甚至還有
相當美麗的海霧綠。缺點則是不好上色，不過，它的穩定性
高，可維持長久，也具有透明度，在任何媒材上的表現都很
好，拿來做油畫顏料時，會呈現奶油一般的質地，最重要的
是，它們是少數可以入手的綠色顏料。即使如此，藝術家寫
到綠土時，遣詞用字總是像在寫學生的期末評語：這孩子總
是心存善念，卻完全沒有魅力。喬治・菲爾德的《色譜》出
版於十九世紀中，他對綠土的冷淡描述就很典型：

　　它是一種非常持久的顏料，不會受到強光與不純淨空氣的影響，與其他顏色混合時也不成問題。它沒什麼稠度，呈半透明，與油混合時，很快就乾了。❷

　　奇怪的是，史前人類對綠土似乎也一樣無感。法國拉斯科洞穴壁畫可以追溯至西元前 15000 年，主要顏料爲紅赭土、黃赭土、氧化錳棕色系、黑色與碳酸鹽結晶那樣的礦物白。西班牙阿爾塔米拉洞穴壁畫可以追溯至西元前 10000 年，多數作品採用赤鐵礦 [p.150]。事實上，棕、白、黑、紅是洞穴壁畫的四大主色；幾乎不曾聽過使用藍與綠的「例子」。針對這點，以藍色來說，它極少以礦物質形式存在，因此不足爲奇，但綠色的「缺席」就令人費解了，因爲綠土到處都有，隨手可得。❸後來，它的確被大量使用，例如，臨近龐貝的斯塔比亞城寫實壁畫裡那棵美妙的樹，這座城鎮同樣毀於西元 79 年的維蘇威火山爆發。當藝術家們發現綠土可以完美呈現歐洲人的淡粉色肌膚，它的地位總算受到認可。有些歐洲手抄本中的聖人圖像，表層褪色，底層綠色浮現，營造出一種不甚恰當的惡魔氛圍。

　　琴尼諾・琴尼尼是托斯卡尼大師喬托的弟子，他顯然是個實用主義者。他喜愛藝術，也樂於告訴別人如何自行複製。他的《藝匠手冊》被人們遺忘，塵封在梵帝崗某個書架上好幾個世紀，直到十九世紀初才被重新發現、重新出版，從此印行不輟至今。他在這本書裡解釋各種藝術相關的技術過程，從爲嵌板鍍金到膠水製作，原料包括獸類口鼻、足

掌、肌腱等等,還有羊皮。(如果想依樣畫葫蘆,只能在3月或1月時進行。)❹綠土及其應用一再出現。琴尼尼熱切地記錄著,這種顏料用在任何地方都很棒,從臉蛋到紡織品皆然,乾濕壁畫兩相宜。它還能在蛋彩畫上創造極佳的肉色,他告訴讀者,先將綠土與鉛白混合,敷染兩層「在人物臉部、手部與足部,以及裸露的部分」。他建議繪製年輕面容時,應該用「城鎮母雞」的蛋黃來製作蛋彩,因為他們的肌肉色調比較冷,反之,「鄉下或農場」母雞蛋黃「更適合處理老人與皮膚黝黑者」。至於屍體的肉色,他建議省略通常會敷染在最表層的粉紅色:「死人沒有色彩。」❺他為什麼對綠土這種相當不討喜的顏料產生偏好,理由無從得知,也許祕密隱藏在他與它的第一次接觸。當他還是小男孩時,琴尼尼的父親安德烈·琴尼尼(Andrea Cennini)帶他到埃爾薩谷口村工作。他這麼寫著,「進入一座小山谷,斜坡陡得驚人,我拿鏟子朝土坡一挖,看見各式各樣的顏色,宛如一片汪洋。」❻

酪梨綠 Avocado

　　1969 年 2 月，加州聖塔巴巴拉的海岸變成黑色。幾天前，也就是 1 月 28 日上午，離岸十公里處的一座油井破裂，估計有二十萬加侖原油溢出，並於接下來十一天不斷從海底噴出，覆蓋長達三十五公里的加州海岸線與沿線所有海洋生物。時至今日，聖塔巴巴拉洩油事件仍然是個轉捩點，改變了世界，特別是美國，看待地球的方式並意識到它的脆弱性。❶ 次年的 4 月 22 日，世界地球日初登場。（美國參議員蓋洛‧尼爾森〔Gaylord Nelson〕目睹聖塔巴巴拉所遭遇的破壞，推動成立該節日。）接下來幾年，因應大眾的訴求與抗議，美國立法通過抗汙染的淨化空氣法案。

　　公眾對全球環境健康的意識，在接下來的十年之間急劇覺醒。1972 年 12 月 7 日，前往月球出任務的阿波羅 17 號團隊拍下一張地球的照片，讓全世界首度看見它的脆弱。這幅「藍色彈珠」成爲史上最廣爲分享的圖像之一。藝術家羅伯特‧史密森（Robert Smithson）與詹姆斯‧特瑞爾（James Turrell）以土地爲媒材進行創作，直指地球的脆弱，並挑戰一般人認爲它永遠不變、永不枯竭的觀點。❷ 就在這段期間，綠色成爲「自然」的簡稱，從此兩者緊密連結，雖說古埃及人象形文字的「綠色」就是莎草莖，但這種連結要到 1970 年代才普遍存在。❸ 1972 年，一個名爲「反對衝擊波委員會」（Don't Make Waves Committee）的小型組織改名爲「綠色和平」（Greenpeace）。英國綠黨先驅 "PEOPLE" 成立於 1973 年；德國綠黨 "Die Grunen" 於 1979 年成軍；法國綠黨 "Les Verts" 則在 1980 年代鞏固勢力。

　　這些遠大的理想，以及對自然界急速成長的關懷，透過「重返自然」大地色系向外傳遞：焦橙、稻穗金，特別是酪梨綠。這種如今顯得過時的顏色主宰了整個1970年代。消費者努力讓自己看起來像關懷世界福祉的人，最普遍的消費產品，包括服裝、廚房器具，甚至汽車，全都染上這種有點濛霧感的黃綠色。

　　透過消費得到環境救贖的嘗試，也許顯得徒勞，不過，類似的消費衝動直到如今仍十分普遍。自從千禧年開始，酪梨綠重複扮演著這種「刺激與救贖」的角色。如果你對此心存疑問，不妨看看自己分享在instagram的照片。雖然很少人擁護酪梨綠的流蘇花邊與粗毛地毯，酪梨卻成了某種代表性水果（精確來說，是單籽水果），代表一種打著自然健康旗號的新形態奢侈消費。從美國南加州到英國斯勞，它們廣為流行，備受喜愛，塗抹厚厚的一層在吐司上，成為乾淨飲食與理想生活型態的象徵。因為營養學家掛保證，酪梨的油脂是少數有益心臟健康的「好油」，帶動進口量狂飆。2014年，美國人吃掉40億顆酪梨，是十五年前的四倍。光是2011年的銷售量就有29億美元，較前一年成長11%。麥克・布朗（Mike Brown）是墨西哥哈斯酪梨進口商公會行銷主管，誠如他在2012年對《華爾街日報》（*Wall Street Journal*）記者所說，「真是天時天利人和啊。」❹

青瓷綠 Celadon

　　法國作家奧諾雷·杜爾菲（Honoré d'Urfé）度過戲劇性的一生。他因為政治信仰而遭到囚禁，生命中多數時間都以流放者身分在薩伏伊度過，並為了保障哥哥的遺孀在家族中獲得財富分配，而娶了美麗的前嫂子。也許因為如此高潮迭起的經歷，才讓他寫下那本充滿懷舊色彩的《阿絲特蕾》（L'Astrée）。這部田園喜劇小說的出版時間橫跨 1607 至 1627 年，共計 60 冊，5399 頁，敘述飽受相思之苦的牧羊人賽拉東（Celadon）歷經誤會，徒勞地想要挽回心愛的阿絲特蕾。❶儘管全書長度驚人，角色龐雜，仍然在當時引爆熱潮。它被廣為翻譯，暢銷全歐，還改編為舞台劇，甚至創造了一種「賽拉東」森林綠的穿著時尚。❷

　　賽拉東的形象與這種迷霧森林特有的綠色如此緊密連結，使得 "Celadon"（賽拉東）這個字很快就被用來指涉另一種類似的、來自東方的瓷器色澤。早在杜爾菲筆下的主角成形之前，中國人製造青瓷物品的歷史已經有數個世紀之久。青瓷通常是灰綠色，但是顏色的變化很大，從藍到灰，還有赭色，甚至黑色，這種瓷器製品的特色就是黏土中含鐵，以及釉彩中含氧化鐵、氧化錳與石英。❸燒製溫度通常不會超過攝氏 1150 度，過程中會讓含氧濃度急劇降低。許多成品表層的釉料，會出現像葉脈那樣細致的裂縫紋路，刻意製造出類似玉石的效果。❹這種製作方式源自中國，在西元 918 至 1392 年間，位於朝鮮半島的高句麗王朝也製造出類似的瓷器。即便在中國，青瓷製品的風格、顏色與美感，也隨著地域不同而有所區別。❺

　　遠至日本與開羅，都曾經發現宋代青瓷的蹤影，顯見當時中國與中東的貿易相當活絡。土耳其統治者相信青瓷是天然解毒物品，這些大量蒐羅的收藏品，仍可見於伊斯坦堡的托普卡匹皇宮。❻有一種青瓷窯變被稱爲「祕色瓷」，這種顏色神祕的瓷器，長久以來就是由中國所生產，最昂貴、最獨特的瓷器，只有皇家才能擁有。祕色並非誤稱，因爲當時宮廷之外的尋常百姓，幾乎連一塊祕色瓷片也沒見過，只能憑空猜測。十世紀的詩人徐寅形容這種顏色「巧剜明月染春水」，聽來的確是一種詩意的猜測。❼直到1980年代，祕色眞正的顏色才被考古學家發掘，他們在一座傾塌塔寺的密室裡找到一組珍貴的收藏。這種令人羨慕的、受中國皇帝嚴加捍衛的祕色青瓷，原來是一種頗爲單調的橄欖綠。❽

　　雖然幾個世紀以來，「東方」書籍與藝術品一直都如涓涓細流般輸往歐洲，然而商路迢迢又艱辛，遠在千里之外的歐洲人實在很難理解青瓷龐雜的細分類。對訓練有素的觀看者來說，從紋路與顏色可以看出製作的目的、地點和時間，但對十七世紀的歐洲人而言，卻沒有任何意義。對他們來說，這種漂洋過海遠道而來，有著海霧般顏色的美麗瓷器，與不幸的賽拉東身上那件綠色破外套，是同樣的顏色。

卡其色 Khaki
淺棕黃 Buff
淡棕 Fallow
赤褐 Russet
烏賊墨 Sepia
棕土 Umber
木乃伊棕 Mummy
灰褐 Taupe

棕色 Brown

　　人類是由泥土製成的觀念，出現在各種文化與宗教中，從巴比倫到伊斯蘭皆可見。正如《聖經》所說：「你必汗流滿面才得糊口，直到你歸了土，因爲你是從土而出的。你本是塵土，仍要歸於塵土。」❶棕色也許象徵食物來源的豐饒之土，但我們永遠不會對這種顏色展現感激之情。畢竟，它不僅是有朝一日我們終將回歸的大地之色，同時也是爛泥巴、齷齪不潔、廢棄物與糞便之色。

　　棕色遭受這般待遇的部分原因，在於它並非飽和度與亮度百分百的「色相」①，而是色相與不同比例的黑色混搭後的一種「色度」。也就是說，在彩虹或色輪裡都查無此色，想要調出棕色，必須將黃色、橙色，與一些不純的紅色，調入黑色或灰色，或者混合畫家常用的三款基本色──紅、黃、藍。因爲它沒有亮度可言，因此受到中世紀與現代藝術家的輕視。中世紀藝術家不喜歡混調基本色，卻在群青[p.182]與金黃[p.86]這類單純且珍貴的素材應用中，看見上帝的榮光。對他們來說，棕色打從骨子裡就是敗德。數個世紀之後，卡米耶・畢沙羅誇稱他已將所有土色顏料踢出個人調色盤（事實上偶爾仍然會出現）。❷印象派與其後繼者「外光派」畫家，喜歡在室外畫畫，無可避免地必須使用棕色系顏料，既然有需求，也就出現了由新化合物混調而成、具飽和度的產品。

　　就藝術家而言，這當然是一種刻意的態度，因爲氧化鐵，也稱「赭土」，是土地表層最常見的複合物，同時也是人類最早使用的顏料之一。在史前洞穴中發現的牛、鹿、獅

與手印圖案，都可以看見來自天然礦物顏料的暖棕色與褐紅色。古代埃及人、希臘人與羅馬人都使用赭土，赭土家族不只礦藏充沛，來源也很多元。

棕色與一些黑色顏料一樣，都被藝術家用來打底稿與速寫。煤煙褐（Bistre）顏色深暗，並沒有特別不容易掉色，通常提煉自山毛櫸木燒焦後，像柏油那樣的殘餘物質，頗受市場歡迎。❸其它顯著的例子，包括義大利黃赭土，以及顏色較深、色澤較沉靜的棕土 [p.250]。錫諾普紅棕也是一種礦物顏料，因為來自錫諾普港而得名，同樣備受喜愛。自西元40至90年，活了五十歲的希臘醫生迪奧科里斯（Pedanius Dioscorides），形容錫諾普紅棕的色澤既沉且重，是肝臟的顏色。❹ 1944年7月，一顆盟軍的子彈擦過一棟建築物的屋頂並引發燃燒，這棟建築物位於著名的奇蹟廣場，隔壁就是比薩斜塔，影響所及，使得塔內的文藝復興時期濕壁畫受到嚴重損害。根據當地一位目睹實況的律師拉馬利（Giuseppe Ramalli）表示，「畫作鼓起膨脹，紛紛剝落，或者因為屋頂鎔鉛滴落而玷汙，留下大片濃濁的痕跡……毀損程度，言語無法形容。」❺為了整建修復而剝除那些殘破濕壁畫時，大量以錫諾普紅棕繪製的草圖顯露出來。這些圖案至今依然可見，栩栩如生，昔日榮光不減。

藝術史上，與棕色系最相關，同時最看重這種顏色本身價值的年代，出現在文藝復興時期的第一波熱潮之後。安東尼奧・科雷吉歐（Antonio da Correggio）、卡拉瓦喬、林布蘭等藝術家畫作中的主要人物，在大片暗影中彷彿光明島嶼

般浮現。如此大量的陰影處理，需要非常多的棕色顏料，有些半透明，有些不透光，有些暖色調，有些冷色調，目的在於避免畫面看來扁平、無特色。活躍於十七世紀上半葉的荷蘭畫家安東尼・范戴克（Anthony van Dyck），非常善用的沙綠顏料，就是一種泥炭，後來被稱爲「范戴克棕」。❻

　　布料染劑呼應藝術界的發展，猩紅 [p.138] 這類顏色明亮、不易褪色的產品價格昂貴，而且很難取得，因此一直是有錢有勢者所獨享。棕色則屬於窮人。在十四世紀的禁奢令規定中，赤褐色 [p.246] ── 在當時是一種比較單調的棕灰色 ── 限定從事最貧賤職業者使用，像是車伕或牧牛人。久而久之，也許是對炫富的反作用，不張揚的布料、不張揚的顏色贏得人們的喜愛。有錢人競相投入的運動與軍裝熱，也推波助瀾，帶動這股風潮。舉例來說，十六、十七世紀時，騎兵隊穿著淺棕黃 [p.242] 皮外套，到了十七世紀中葉，淺棕黃馬褲就成了穿著體面的歐洲紳士必備服裝款式。

　　雖說淡棕褐是十九世紀軍裝的主要顏色之一，但它通常只是做爲翡翠綠、普魯士藍 [p.193] 這類張揚顏色的滾邊配角，一則幫助同志在戰場上辨識彼此，同時也有威嚇敵軍的作用。十九世紀末，軍服的侷限性所造成的不便與傷害開始顯現。英國軍隊經過一連串羞辱性的軍事挫敗，逐漸比較能夠創新因應。❼其中一個例子就是改用卡其色 [p.240]，稍晚則是迷彩僞裝，幫助戰士們在所處的環境中隱身；藉由讓士兵穿上棕色軍服，拯救了成千上萬條生命免於回歸塵土。

卡其色 Khaki

　　1914年8月5日，基奇納（Kitchener）伯爵成為英國陸軍大臣。當時的國家前景必然一片黯淡。因為就在前一天，英國對德國宣戰，但雙方不論在國土與軍力上的差距都非常懸殊。❶當時，英國的遠征軍只有六支步兵師與四個騎兵旅。在接下來四年裡，政府將大部分的時間與精神都用來勸服及誘拐英國男人換下便服，穿上卡其色軍服，努力為前線提供人力。

　　一次世界大戰爆發時，卡其色只能算是「新兵入伍」。據說，當敵對雙方在蒙斯戰場狹路相逢時，有些德軍原本預期對手會穿著紅外套與熊皮帽；以至於看見新款卡其色軍裝時，著實嚇了一跳，因為它看起來挺像打高爾夫球時穿的粗花呢套裝。❷「卡其」這個詞彙源自烏爾都語，意思是「灰撲撲的」，主要用來形容布料。一般認為哈利・林斯頓（Harry Lumsden）爵士是卡其色軍服的發明人，1846年，他在今日巴基斯坦的白夏瓦創立「領導軍團」，因為想要給團員合適的軍裝，便在拉合爾一處商店買了幾公尺的白棉布，吩咐下屬將布匹浸泡在來自當地河流的汙泥中，並用力搓揉，然後剪裁成寬鬆的外套與褲子。❸他希望這樣的軍服能夠讓士兵們「隱形於塵土漫天的大地」。❹這是革命性的嘗試：軍隊組織史上頭一遭，正規軍服的設計不是為了引起注意，而是為了融入地景。

　　它很快就蔚為流行，1857年的印度叛亂事件扮演主要推手，事件發生在夏天，之前的紅外套與熊皮帽益發顯得不切實際。如果附近沒有泥土淤積的河床，這套土棕色軍服就

以咖啡、茶葉、泥土與咖哩粉來染製，1860至1870年間，陸續在印度軍隊中流傳開來，然後傳到整個英國軍隊，接著是駐紮在其他國家的軍隊。❺戰爭型態、軍事策略與科技的改變，意謂著迷彩偽裝部隊有其優勢。在此之前數千年，戰士們以吸睛的服裝風格來震攝敵人。明亮的顏色可以讓個人與軍容看起來比實際威壯，同時在煙硝瀰漫的戰場上也容易辨認敵我；羅馬部隊的紅斗篷、俄羅斯皇家衛隊的翡翠綠搭銀白外套，都有這樣的效果。進入二十一世紀之後，偵察機的運用愈來愈精密，加上無煙槍械的發明，意謂著被清楚看見的「弊」遠高於「利」。❻

一次世界大戰末期，歷經四年血與土的玷汙，卡其色成為軍人的同義詞。受軍隊徵召或退伍的男人們，人手一個縫有紅色小十字的卡其色臂章。戰爭剛開始的幾個月，年輕的勞工階級女性處於某種興奮狀態，被認為太容易對軍人的魅力動情，因此被指責為犯了「卡其瘋」。❼從強勢要求「你為什麼不穿上卡其色軍裝？」的海報，到音樂廳演唱的歌曲，乃至軍服❽，這種擺明不引人注目的顏色持續為戰爭服務。1918年11月11日，基奇納伯爵就任後四年，戰爭結束了。當天上午9點30分，距離無聲的和平鐘聲響起前九十分鐘，二等兵喬治・愛德恩・埃里森（George Edwin Ellison）在比利時的蒙斯邊境遭槍殺，成為這次大戰最後一位穿著卡其色軍裝的犧牲者。

淺棕黃 Buff

大家都知道，"in the buff" 這句片語的意思是「赤裸裸，一絲不掛」，至於為什麼這麼說，它的起源就有點靠不住了。"Buff" 這個字本身就是俚語，是 "buffalo"（水牛）的簡寫。在十六世紀與十七世紀早期，這個字通常用來指稱一種奶油棕的公牛皮，它比現在的岩羚羊皮更厚、更結實些。❶ 這種材料也會用來製作時髦又花俏的男性馬甲與緊身上衣，但最主要還是應用在戰鬥場合。❷ 厚重的公牛皮長外套，是這個時代歐洲士兵的標準裝備之一，通常用以取代金屬盔甲（有時候穿在鏈甲底下，加強保護也填塞空間）。❸ 儘管時尚和軍事科技與時俱進，這種顏色——如今 "buff" 被稱為「淺棕黃」——仍然是男性服飾與軍服的必備色調。

淺棕黃最著名的時代轉折點，出現在十八世紀末的美國革命戰爭，北美殖民地民眾起而反抗英王喬治三世的統治，爭取獨立。稍後將成為美國首任總統的喬治·華盛頓（George Washington）是七年戰爭的沙場老將，當時他為英軍作戰，穿著他們傳統的紅色軍裝。身為一位精明的政治人物，他知道改變政治忠誠需要發動一場顏色變革。1775 年夏天，羽翼漸豐的美國聯邦代表群聚第二屆大陸會議，華盛頓穿著新軍服現身，那是來自他維吉尼亞老家「費爾法克斯獨立志願軍」（Fairfax Independent Company of Volunteers）的標準色：淺棕黃搭配藍色。此舉達到預期效果。美國國父之一，後來成為第二任總統的約翰·亞當斯（John Adams）寫信給妻子阿比蓋兒：「華盛頓上校穿著軍裝現身會議，透過他對戰爭事務的卓越經驗與能力，提供我們莫大的助益。

喔，我也曾經是個軍人呢！」❹華盛頓當場被委任爲大陸軍
總司令，從那之後，只要情況許可，他就會讓旗下的士兵們
穿著以淺棕黃搭配藍色的軍服。❺ 1777 年 4 月 22 日，華盛頓
寫信給迦勒‧吉布斯（Caleb Gibbs）上尉，具體說明他希望
貼身衛兵穿著什麼樣的制服：

　　提供四名中士、四名下士，一組軍樂隊，五十個普通成員。如果
可以，我比較喜歡藍色搭配淺棕黃的軍服，因爲我自己就這樣穿。如
果不方便，請你與密斯先生自行選用其他顏色，最好是紅色。❻

　　淺棕黃成爲新美國的指定色之一，同時鞏固了它象徵
自由的意義。大西洋的另一邊，輝格黨（Whig Party）在埃
德蒙‧伯克（Edmund Burke）與查爾斯‧詹姆士‧福克斯
（Charles James Fox）的影響下，採用華盛頓的顏色來表達
對美國獨立的支持。德文郡公爵夫人喬琪安娜（Georgiana）
是著名的挺「福克斯」派，發起輝格黨人穿上「藍色搭配
淺棕黃」的運動，她的查茨沃斯莊園男僕也穿上同款顏色
的制服。兩個世紀之後，英國首相哈羅德‧麥米倫（Harold
Macmillan）在 1961 年的百慕達高峰會與約翰‧F‧甘迺迪
（John F. Kennedy）會面時，送上一組來自德文郡代表性制
服的銀鈕，做爲英美兩國永久交好的標記。❼

淡棕 Fallow

西元十世紀某段期間，約九十首盎格魯薩克遜語的手寫謎語被收錄在一本名為《艾克希特抄本》（*Codex exoniensis*）的書末。這本書的起源出處一片混沌：我們只能確定，它原為李歐佛瑞克（Leofric）所有，此人是艾克希特首任主教，死於1072年，死前將書捐給教堂圖書館。❶至於書後為何收錄那些謎語，其內容從怪誕到齷齪都有❷，也不可考。它們擠在正經八百、充滿基督教精神、適合神職人員閱讀的篇章之後。截至目前，多數謎題都已經破解，答案從冰山到獨眼大蒜商人，不一而足，不過，第十五則謎題的答案仍然懸而未解。❸謎題是這樣的：

Hals is min hwit—heafod fealo

Sidan swa some—swift ic eom on fepe⋯

Beadowæpen bere—me on bæce standað⋯

我的脖子是白色，我的頭是淡棕色

我的身體兩側也是。我的步伐好迅速⋯⋯

我帶著決戰武器。我背上有毛⋯⋯❹

淡棕（fallow）像是一種褪色的焦糖褐，樹葉與草地枯萎的色調，也是英語中最古老的顏色名稱之一。❺自西元1300年左右，"fallow" 這個字就被用來形容季節交替之間、目的是恢復土地生機的農地休耕期——至今仍然有這樣的意思——不過，它也被用來形容皮毛與環境融為一體的動物。這種說法在史詩〈貝武夫〉（Beowulf）中初登場，

用來形容馬匹；莎士比亞在《溫莎的風流娘們》（*The Merry Wives of Windsor*）裡提到「淡棕色的獵犬」。不過，最好的例子應該是扭著白屁股賣弄風情、身上有斑紋的黇鹿，牠們的祖先在一千年前活躍於歐洲與中東。諾曼人於1066年征服英格蘭之後，獵捕黇鹿成為貴族們最喜愛的休閒活動，他們為此興建專門打獵用的公園，地點接近鹿群出沒之處，又要遠離狼群與英國人。貴族獵人們非常認真地看待這項運動，在征服者威廉一世統治期間，殺死黇鹿的罪罰等同於殺人，甚至在隔了幾個世紀之後，如果盜獵遭捕，可能面臨被流放的命運。❻

但是，黇鹿並不是第十五則謎題的答案——這樣未免太過簡單。關於這種動物，出題人是這麼說的，她踮著腳走在草地上，「滿山遍野挖洞穴……前肢後足都用上」，藉此躲避想要殺她與孩子們的「可憎敵人」。❼關於第十五則的神祕動物，各種猜測包括獾、豪豬、刺蝟、狐狸與黃鼠狼，卻沒有一種完全符合謎題的敘述。❽答案似乎永遠成謎，獵人的追捕卻持續進行中。

赤褐 Russet

赤褐（russet）提醒我們，與其說顏色是單純的色彩指涉，其實它更存在整個世代的想像之中。現在，"russet"這個單字可能會讓我們想起秋天的紅葉，或者前拉斐爾派繆思的髮色，但是，直到1930年，情況還不是這樣。在A·梅爾茲（A. Maerz）與M·R·保羅（M. R. Paul）深具影響力的《顏色事典》（*Dictionary of Colour*）一書中，"russet"更偏橙色，還帶著蒼白灰的潛在況味。❶

之所以出現這樣的狀況，部分原因就像猩紅（scarlet）[p.138]，"russet"這個單字原本是指一種布料，而非顏色。"scarlet"觸感奢華，深受富人喜愛，因此通常染成豔紅，"russet"則是窮人的布料。1363年，英王愛德華三世在位第三十七年，議會採用新法令來規範英國臣民的飲食與衣著。法規概略討論了貴族、騎士、教士與商人後，聚焦在最底層的人民：

車夫、農夫、拉犁車的人、牧牛人、牧羊人……以及其他所有照管牲畜者、打穀人、在莊園工作者，以及其他所有身家不超過四十先令的人……一律不准穿著禮服，只能穿罩袍、十二便士一件的粗布衫。❷

對中世紀的人來說，布料的顏色愈接近原料本色，價格愈便宜，質感愈低劣。"russet"是非常粗糙的羊毛布，通常先浸泡在很稀的菘藍溶液，接著使用的茜草紅染料[p.152]則是為較高社會階層染布所剩下的。❸因為染色結果視染劑品質與未經染色的羊毛顏色而定，因此這款羊毛粗布的顏色

變化範圍，可能從暗褐到棕色或灰色。❹

　　染料商的技術與誠信則扮演另一個重要的因素。當時，倫敦市染料商的產品須經過檢查，以確認品質達到可接受的標準，不過，從布萊克威爾市場（Blackwell Market）現存的紀錄看來，爲數不少的瑕疵品企圖渾水摸魚。（肯特郡的羊毛粗布有25筆，分別次於來自格洛斯特郡的50筆白色布料，以及來自威爾特郡的41筆紀綠──這批貨物的品質遭透了。）1562年4月13日，來自湯布里奇的威廉・湯斯曼恩（William Dowtheman）與來自班奈頓的威廉・華特斯（William Watts）與伊莉莎白・薩蒂（Elizabeth Statie），都因爲劣質羊毛粗布而挨罰。其中，華特斯顯然沒有從錯誤中學到教訓：在前一年的11月17日，他也曾因同樣的事由而挨罰。❺

　　這種羊毛粗布的顏色無法維持穩定，會隨著時間而產生明顯的變化，它的象徵意義也是如此；原本是窮人的代名詞，在歷經黑死病爲社會帶來劇烈變動後，羊毛粗布逐漸建立起誠實、謙遜與男子氣概的名聲。威廉・朗格藍（William Langland）於十四世紀寫的寓言詩〈彼爾士農夫〉（Piers Plowman）探討著善與惡，詩中提到慈善「像灰色羊毛粗布／也像絲質法衣般令人喜悦」。❻ 1643年秋天，奧利佛・克倫威爾寫信給他的內戰同黨時提到：「我寧可要一個穿著羊毛粗布外套，知道自己爲何而戰，並熱愛這個信念的上尉，也不要一個貧乏空洞，除了紳士稱號，什麼都不是的人。」❼他顯然也在套用這種雙層意義。

烏賊墨 Sepia

　　如果你打算抓一條歐洲烏賊（Sepia officinalis）或一般烏賊，首先你得先找得到，因為牠們的偽裝術實在高超。牠們的反應不外乎以下兩種：你可能發現自己在一瞬間被又濃又黑的液體煙幕彈噴了滿臉，或者迎面出現許多烏賊假分身，一團一團的，全都是由墨汁與黏液混雜而成。同時，歐洲烏賊早就一溜煙逃走了，你只能無功而返。

　　幾乎所有頭足類動物，包括章魚、魷魚與烏賊，都能製造墨汁。這種燒焦似的咖啡棕液體幾乎全由黑色素 [p.278] 構成，具有強大的染色效果。❶烏賊墨汁經常可見於義大利海鮮燉飯，讓飯粒閃爍著有如大烏鴉翅膀般的黑色亮麗光澤，也一直被文人與藝術家當成顏料來使用。分離頭足動物及其體內墨汁的方法與各種配方不一而足，不過，一般程序包括除去液囊，乾燥後研磨成粉，然後以強鹼溶液燒製來萃取顏料。接著，萃取物經過中和處理，就可以清洗、乾燥、研磨，然後製成餅狀出售。❷

　　古羅馬作家西賽羅（Cicero）與佩爾西烏斯（Persius）都曾經提到，多半也使用過「烏賊墨汁」，詩人馬可斯·華勒流斯·馬歇爾利斯（Marcus Valerius Martialis）可能也用過。❸馬歇爾利斯可能在西元38至41年左右出生於比爾比利斯，這座城市位於今日馬德里東北方約一百五十公里處。❹他以諷刺短詩直指當時羅馬居民的矯揉造作，也嘲諷吝嗇的金主與同輩詩人。（「『寫作短詩』是你的意見。／但是你什麼也沒寫，維洛士。多麼簡潔有力啊！」這段話正是出自他的妙語。❺）馬歇爾利斯的誇張言詞中，至少有一部分是

耍花招吧，不外乎是想要隱藏文人慣有的缺乏安全感。有一
次，他將近期作品結集寄出──可能是以烏賊墨汁書寫──
包裹中還有一塊海綿，如果收件對象對他的文字不滿意，就
能隨手擦掉。❻李奧納多‧達文西也在他的速寫中使用暖色
調的烏賊墨汁，許多作品都保存至今。1835年，專欄作家
喬治‧菲爾德形容它是一種「強烈的棕黑色，質地細膩」，
並建議當作水彩顏料來使用。❼

　　時至今日，藝術家們依然非常看重烏賊墨汁，因為它帶
著一層霧紅的基底色調，不過，「烏賊墨」這個名詞可能在
攝影的脈絡中較常使用。起初，照片使用化學藥劑來調色，
以較穩定的化合物質取代銀版攝影所需的銀，讓照片上的影
像比較持久，呈現和諧的暖赭色調。如今，科技的進步讓這
道手續形同虛設，不過，溫暖的色調卻從此罩上一層浪漫與
懷舊的面紗。數位攝影器材的應用意謂著只需快點幾下按
鍵，攝影師就能掩飾剛剛拍攝的新影像，讓它們看起來像是
上個世紀的作品。

棕土 Umber

　　1969年10月18日，一組人馬藉著暴風雨掩人耳目，闖進位於巴勒摩的聖羅倫佐教堂，竊走卡拉瓦喬無價的耶穌誕生圖。卡拉瓦喬從許多層面來說都是一個狂暴、麻煩不斷的男人，但是，只要站在他碩果僅存的幾幅畫作前，沒有人會懷疑他的天分。失竊的〈聖弗朗西斯和聖勞倫斯陪伴下的耶穌誕生〉是繪於三百六十年前的巨幅油畫，將基督誕生的場景描繪得陰森森，困頓與疲憊躍然於紙上。從僅存的照片中，可以看出畫作陰暗的布局，只有幾個人物，全都低著頭，衣冠零亂，襯映著混濁的地面，凸顯出形貌，正如卡拉瓦喬的其他作品，這幅畫的黑暗戲劇效果也許必須歸功於棕土的使用。❶

　　儘管有些人認為「棕土」（umber）與「錫諾普紅棕」一樣，名稱有其地理淵源，因為義大利的翁布里亞（umbria）就是產地之一，但其實這個名詞更可能源自拉丁文 "ombra"，意思是「陰影」。跟赤鐵礦[p.150]、錫諾普紅棕一樣，棕土通常是被稱為「赭土」的氧化鐵顏料。不過，赤鐵礦是紅色，錫諾普紅棕在未經提煉、未加熱前，帶著一點黃色，棕土則比較沉靜，顏色也比較深，可以當作完美的黑釉料。❷它跟這些氧化鐵夥伴們一樣，品質穩定、值得信賴，直到二十世紀都被認為是藝術家調色盤裡的必備顏料。不過，它同時也極度欠缺魅力。十九世紀的化學家兼《色譜》作者喬治·菲爾德這樣寫道，「它是一種天然赭土，富含氧化錳……顏色呈檸檬棕，半透明，具備所有優質赭土的特性，在水與油中的持久性都無懈可擊。」❸你幾乎可以聽

見菲爾德字裡行間的呵欠。

　　棕土是目前所知，最早爲人類所使用的顏料之一。西班牙阿塔米拉與法國西南方拉斯科的洞穴壁畫寶窟中，都發現了赭土的痕跡，其中拉斯科壁畫是在 1940 年 9 月，由一隻名叫「機器人」的小狗所發現。❹機器人繞著一棵斷樹打轉，在樹根處嗅個不停，並發現底下有一個小開口。十八歲的狗主人馬賽爾・拉畢戴特（Marcel Rabidat）後來跟另外三位朋友帶著油燈重返現場，以一把四十英呎的長棍撬開洞口，進入一座寬廣的、布滿石器時代壁畫的空間。

　　棕土眞正揚名立萬的時代，是在戲劇性暗色調主義當道的文藝復興晚期，林布蘭與德比的約瑟夫・賴特（joseph wright of derby）等巴洛可畫家都發揮推波助瀾的作用。這些畫家有時候被稱爲「卡拉瓦喬主義者」，因爲他們對這位前輩的仰慕展現在光點與暗影的強烈對照，也就是一般所稱的「明暗對比法」（Chiaroscuro），這個字源自義大利文 "Chiaro"（意指「明亮」）與 "oscuro"（意指「黑暗」）。1656 年，林布蘭破產之後，特別是在人生窮困潦倒的最後幾年，他使用極少種類的顏料來製造明暗對比的效果，大量仰賴便宜、顏色灰暗的赭土，其中又以棕土爲最。❺這種顏料出現在他晚期自畫像的背景與厚重的衣物上，畫像裡，他的表情如此獨特，如此豐富：時而深思，時而歷經滄桑，時而帶著疑問，無論如何卻總是正面迎接觀看者的凝視，他的臉在大片的黑暗中散發光亮。

　　1996 年，卡拉瓦喬失竊名作的命運在一場引人注目的

審判中揭曉。外號「莫札瑞拉」的法蘭西斯科・馬利諾・馬利諾亞（Francesco Marino Mannoia）是一名西西里黑手黨的成員，也是提煉海洛英的專家，在兄長死後成為政府的線人。法蘭西斯科告訴庭上，畫作掛在教堂的聖壇上，他鋸開畫框取出畫布後，捲成一捆，把它交給委託行竊的男人。不幸的是，他沒有處理珍貴藝術品的經驗，完全不知道這些東西需要花多少心力照顧。委託人看到經過粗暴對待後的畫作，當場落淚。「它不再……是一種可堪使用的狀態。」事過境遷三十年，馬利諾・馬利諾亞在自己的審判中如此承認。❻許多人仍然拒絕相信這幅畫已經被摧毀❼，始終殷切期盼有朝一日，它將從暗影中浮現，安全歸來。

木乃伊棕 Mummy

　　1904年7月30日，顏料商歐赫拉與后爾（O'Hara and Hoar）公司在《每日郵報》（*Daily Mail*）刊登一則不尋常的廣告。他們想要一具「價格合宜」的埃及木乃伊。廣告內容這麼寫著，「對各位來說也許顯得奇怪，但我們卻需要木乃伊來製作顏料。」接著，為了避免讓大眾良心不安，他們進一步說明：「如果一具擁有兩千年歷史的埃及王族木乃伊能夠用來妝點西敏廳，或者其他地方的高貴濕壁畫，想必對這位死去紳士的鬼魂，甚或他的後人，都不致造成冒犯。」❶

　　當時，這樣的訴求著實罕見到足以引發議論，不過，挖掘木乃伊並將之多元再利用的行為，已經存在好幾個世紀，早就見怪不怪。製作木乃伊是埃及常見的埋葬方式，已經有超過三千年的歷史。製作時要先清洗屍體，摘除內臟，並塗抹多種香料混合物來進行防腐處理，材料包括蜂蠟、松香、柏油與鋸木屑。❷雖說木乃伊本身可能就很值錢，特別是有錢人與身世顯赫者，他們身上包裹的布料裡可能藏有黃金與小飾品❸，但挖掘者圖謀的通常是另一種東西：瀝青。瀝青的波斯語是 "mum" 或 "mumiya" [1]，因此，當時的人們相信所有木乃伊中都含有這種物質❹；除了文字意義引發聯想外，木乃伊殘骸的顏色非常黑，也一定程度強化了這樣的連結。瀝青——其指涉擴及木乃伊——從西元一世紀以來就被當成藥物來使用，將磨碎的木乃伊敷在身體的不同部位，或者混入飲料中服用，幾乎無所不治。老普林尼建議把它當成牙膏；法蘭西斯·培根（Francis Bacon）用它來「止血」；勞勃·波以耳（Robert Boyle）[2]則用它來治療瘀青；莎士

比亞的女婿約翰·霍爾（John Hall）也在一次癲癇發作的棘手狀況下使用它。法國皇后凱薩琳·德·麥地奇（Catherine de Medici）也是愛用者，法蘭索瓦一世亦然，這位法國國王總是隨身攜帶一小袋木乃伊與大黃根粉末。❺

市場交易熱絡。約翰·桑德森（John Sanderson）是一家名為「土耳其」進口公司的代理商，他在1586年生動鮮明地描述一趟尋找木乃伊之旅：

我們拉著繩索往下，就像要進入井底一樣，我們走在各式各樣、各種尺寸的屍體上，手都被蠟燭燙傷了……這些屍體完全沒有臭味……我把屍體各個部位折斷，以便看清楚原本的血肉是怎麼變成藥材的，然後，我帶了好幾顆頭、好幾對手掌、好幾條手臂和腳丫子回家。❻

桑德森先生果真帶著一具完整的木乃伊與重達六百磅的各個部位回到英國，提供新鮮貨源給倫敦的藥劑師。❼由於需求大於供給，許多報告指出，因為時間緊迫，奴隸與罪犯的屍體被用來替代。1564年，納拉瓦國王的醫生前往亞歷山卓港，一位木乃伊仲介商給他看了四十具木乃伊，聲稱是近四年來他個人一手製造的成果。❽

因為藥劑師經常兼做顏料買賣，這種濃豔的棕色粉末出現在畫家的調色盤上也就不足為奇。自十二至二十世紀，木乃伊棕，又稱「埃及棕」與「死人頭」（caput mortum），用來做顏料時，通常與乾性油、琥珀亮光漆調合。❾正因為它的知名度夠高，巴黎一家藝術用品店索性就叫「木乃伊」（À la Momie），也許打趣的成分居高。1854年，歐仁·德拉克羅瓦（Eugène Delacroix）繪製巴黎市政廳的和平咖啡館時，就用了木乃伊棕；他的法國同胞馬丁·羅德林

（Martin Drölling）也愛用這種顏色，英國肖像畫家威廉・比奇（William Beechey）也是同好。[10]關於木乃伊的哪個部位可以製作出最好、最濃豔的棕色，各種意見不一，不過，大家紛紛推薦它適合用來呈現陰影與皮膚色調的半透明釉彩層次。有人建議只取用肌肉部分即可，有人則認為骨頭與繃帶都應該一起磨碎，才能展現這種「迷人顏料」的最佳質地。[11]

接近十九世紀末時，新鮮木乃伊的供應，不論是真品或假貨，都開始衰退。藝術家們對這種顏料的耐久性與完成度並不滿意，更別提對它的來源出處也益發謹慎起來。[12]前拉斐爾派畫家愛德華・伯恩瓊斯一直不知道「木乃伊棕」與真正木乃伊之間的關聯，直到1881年某個週日的午餐席間，一位朋友提到在顏料商的倉庫中目睹一具木乃伊被磨碎。伯恩瓊斯驚恐至極，他衝進工作室找到一條木乃伊棕顏料，「堅持當下立即給它一個像樣的掩埋」。[13]此情此景讓少年魯德亞德・吉卜林（Rudyard Kipling）留下非常深刻的印象，他是伯恩瓊斯的姻親姪子，當天也是午餐會的座上客。多年之後，吉卜林寫道，「直到今天，我隨時可以拿起鏟子，挖入地底一呎深，找到那條顏料。」[14]

到了二十世紀初，木乃伊棕的需求幾近停滯，一具木乃伊製作的顏料可能足夠一家顏料廠銷售十年，甚至更久。倫敦一家藝材商店C・羅伯森（C. Roberson）從1810年開始販售，直到1960年代才全數賣完。1964年10月，營業經理這麼告訴《時代》（Time）雜誌：「在我們店裡的什麼地方可能還有幾條手腳吧。但是，已經不足以做出顏料。我們在幾年前賣出最後一具完整的木乃伊，我想，售價是三鎊吧。也許我們不該賣掉的。現在當然不可能再弄到手了。」[15]

灰褐 Taupe

英國色彩委員會（British Colour Council, BCC）在1932年啓動一項特別計畫。他們想要爲色彩編目建立標準，搭配染色絲帶，精確顯示該「名詞」究竟是什麼顏色。他們希望這套目錄能夠做到像「偉大的牛津詞典之於字詞」那樣的效果。❶他們這樣寫道，「這套目錄將成爲現代最偉大的成就，透過爲顏色定義，協助英國與帝國產業發展。」因此將帶來貿易競手的優勢。

他們並沒有提到，其實英國在這方面已經落後了。美國藝術家兼教師阿爾伯特・亨利・孟塞爾（Albert Henry Munsell），自1880年代起就開始製作3D立體顏色系統；這套系統在二十世紀時大功告成，經微調後應用至今。❷A・梅爾茲與M・R・保羅以孟塞爾的架構爲底，同時想要納入各種顏色一般通用的名字，最後於1930年在紐約出版《顏色事典》，寫作風格師法塞繆爾・詹森（Samuel Johnson）[1]與眾不同的《英文字典》（*English Dictionary*，又稱「詹森字典」），書中附有色票，是一部蒐羅詳盡的索引，提供許多常用色的相關小資訊。

這些人的努力讓人更了解這項工作的艱鉅程度。色彩很難說清楚講明白；它們的名字可能隨時代改變，顏色與名字的連結也可能在十年之內，或者因爲不同國家而出現驚人的改變。BCC花了十八個月進行追蹤、對照顏色名稱與樣本。梅爾茲與保羅則下了數年工夫。❸有一種顏色讓這兩組研究人馬都深感困惑，那就是「深褐」（taupe）。"taupe"其實是法文單字，意思是「鼴鼠」（mole）。儘管多數人都

同意，鼯鼠的顏色是「偏冷色系的深灰」，但「深褐」的用法卻無所不在。兩者之間唯一形成共識的地方，在於「深褐」是一種比「鼯鼠」更帶著棕色調的顏色。❹ 英國色彩委員會推測，這樣的錯亂來自於英語系國家的民眾不知道"taupe"與"mole"其實是同一種東西的不同用字。梅爾茲與保羅的研究做得更徹底，他們造訪美法兩國的動物博物館，檢視同屬Taupe族類的外來種標本，試圖為兩個單字的混用找出合理的脈絡。「"Taupe"所指涉的顏色一直在變化。」他們得出這樣的結論，但是，根據一般人對這個字的理解，「它與鼯鼠的顏色大相逕庭。」因此，他們書中附的色票樣本，「與一般法國鼯鼠真正的顏色做出正確對應。」❺

　　儘管大西洋兩岸共同努力想要讓"Taupe"回歸它的哺乳類根源，但這個顏色代表的意義仍然全面失控。它深受美妝界與婚禮產業喜愛，連結的顏色範圍之廣，包括一大票的淡棕灰，但不管哪一種聽起來都精緻而優雅。如果兩位大無畏的色彩製圖師能夠牢牢記取塞繆爾‧詹森的冒險精神，他們可能會放棄對野生鼯鼠的追索。1775年，詹森在字典中逐字檢附定義，但他生性務實，足以明白這份工作終究是徒勞無功的。這股悲傷反映在他的序言裡，同樣適用於定義顏色這件事：「發音如此變化多端，如此幽微細膩，不是條例所能規範；試圖束縛音節，就跟想要鞭風逐塵一樣，都是傲慢的行動。」

化妝墨 Kohl

佩恩灰 Payne's grey

黑曜石 Obsidian

墨水 Ink

木炭 Charcoal

黑玉 Jet

黑色素 Melanin

暗黑 Pitch black

黑色 Black

　　看見黑色，你會想到什麼？也許比較好的提問方式，應該是：看見黑色，你不會想到什麼？很少有顏色比黑色更具延展性與開闊性。就像曾經為迪伊博士所擁有的「黑曜石鏡」[p.268]，如果盯著黑色猛瞧，你永遠不知道什麼東西會回應你的凝視。它同時是時尚，也是哀悼的顏色，其所象徵的事物極為廣泛，包括豐饒、學識與虔誠。只要與黑色有關，一切都是複雜的。

　　1946年，位於巴黎左岸渡船路的前衛畫廊「瑪格」（Maeght）策畫一檔名為「黑，是一種顏色」的展覽。此舉當然是意圖製造震撼：這個宣示與當時藝術界的想法恰恰相反。❶雷諾瓦曾經這麼說：「萬物皆有色彩，黑與白不是顏色。」❷從某種意義上來說，這句話是對的。黑色和白色一樣，都是光的表現，以黑色來說，就是光的缺席。真正的黑色無法反射任何光，而白色正好相反，它能反射所有光波長。從情感層面來說，這並不影響我們體驗或使用黑色；從實際層面來說，截至目前也沒有一種黑色能夠徹底不反射光。2014年，英國透過奈米碳管科技創造出奈米碳管黑體（Vantablack），能夠阻絕可見光譜上99.965%的波幅，成為世界上最黑的物質。它黑到足以矇騙眼睛與大腦的境界，讓人無法感知其深度與質地。

　　有史以來，死亡的意象就緊緊攀附著黑色，人類對它既著迷又嫌惡。多數與死亡、冥界有關的神祇，像是埃及胡狼頭神阿努比斯（Anubis）、基督教的惡魔與印度女神卡莉（Kali），都被描繪為擁有極黑的膚色，而這種顏色一直以來也與悼亡及巫術有關。

　　雖然黑色經常與「終結」掛勾，但它也被用來代表事物的起始。它讓人們想起古埃及尼羅河每年洪災之後沉積的肥沃淤泥，黑色的創造潛能在創世紀開頭幾段也能看見，畢竟，上帝正是從黑暗中造出了光。夜晚則具有一種奇特的繁殖能量，理由毋庸贅述，而且，只有當我們閉上雙眼，阻絕了光，夢境才會蓬勃滋長。畫家的炭筆 [p.274] 更是啓動一場開端的完美象徵。人類勾勒輪廓線的歷史超過三萬年，它通常是黑色的。也許這是藝術手法中標注「此處之外，更無遠方」（non plus ultra）[1]的例子，但是，對藝術家來說，界限從來不是問題，勾勒輪廓的黑線是藝術發端的奠基石。當先民第一次想要表現自我，想在身處的世界中留下屬於自己的記號，輪廓線正好可以隨手發揮，從此，它幾乎在所有藝術創作剛開始的階段都會派上用場。[3]一萬兩千六百年前，新石器時代的人類將手指與軟皮墊並用，以細致的炭粉在阿塔米拉洞穴塗畫，達文西也喜歡這種炭筆。他那幅既神祕又生動的〈聖母，聖嬰和聖安娜〉（The Virgin and Child with Saint Anne, 1503~1519）就以這種材料來創造暈染（sfumato，義大利文，源自 fumo，意即煙霧）效果，該畫作現今收藏於羅浮宮。

　　黑色做爲一種時尚色彩，在達文西生前就達到顚峰。巴爾達薩雷・卡斯蒂利奧內（Baldassare Castiglione）幾乎與達文西同一個時代，他在《廷臣論》（*Book of the Courtier*）中寫道，「談到服飾，黑色比其他顏色更討喜。」西方世界顯然同意他的看法。[4]黑色之所以成爲最具時尚感的顏色，原因有三。第一個原因很實際：約莫西元 1360 年左右，新的染色方法問世，可以將布料染成純正黑色，而不是髒髒

的棕灰色，看起來也更具華麗感。其次則是黑死病引發的心理衝擊，這場瘟疫造成歐洲人口驟減，人們渴望過更樸素的生活，同時也刺激了集體懺悔與悼亡。❺菲利浦三世（1396~1467）以長年穿著黑衣聞名，此舉是為了榮耀並追憶他死於1419年暗殺事件中的父親「無畏約翰」（John the Fearless）。❻最後是一波立法，企圖透過服裝將社會階層法規化：凡屬豪門世家專屬色，新貴富商禁用，例如猩紅[p.138]，但他們可以穿戴黑色。❼這種觀念一直延續到十八世紀前期。從1700年左右留下的遺產清單看來，貴族與官員穿著黑色的比例分別是33%與44%；在僕傭之間也很受歡迎，29%的衣物是黑色。❽也許有時候，當時的街道風光就像林布蘭筆下的〈公務聚會〉（Sampling Officials, 1662）或〈杜爾博士的解剖學課〉（Anatomy Lesson of Dr Nicolaes Tulp, 1632），穿著同款黑色服裝的人們在街上推擠著尋找出路。

　　儘管黑色隨處可見，無所不在，卻始終保有流行性與新鮮感，挑戰著所謂的現代性。❾例如，卡濟米爾‧馬列維奇的〈黑方塊〉（Black Square）被認為是首件純抽象畫作。以我們對抽象藝術的習慣認知，似乎很難理解這件作品的重要性。對馬列維奇來說，〈黑方塊〉（他在1915至1930年間做了四幅不同的版本）是一種意圖的聲明。正如他所說的，他迫切想要「把藝術從真實世界的沉重中解放出來」，並且「在方正的形狀中尋求庇護」。❿這是第一個為藝術而藝術的宣言，如此革命性的概念需要一個革命性的顏色：黑。

化妝墨 Kohl

　　巴黎羅浮宮的埃及古物區有一尊奇怪的物件。它是一尊
白晃晃的小雕像，某種弓形腿生靈半蹲著，滿嘴利牙，紅
色舌頭外吐；三角形的胸部隆起且下垂；眉毛呈現一個銳
利的 V 字形；長長的尾巴粗鄙地掛在兩腿之間；這是貝斯神
（Bes）的雕像，完成時間約在西元前 1400 至 1300 年之間，
他看起來可能有點嚇人，其實挺貼心的：貝斯是令人恐懼的
戰士，在埃及老百姓間人氣頗高，因為他是一個保護者，特
別是針對家庭、女人與兒童。這回，他要保護的東西卻異於
平常：雕像中空的頭部是個小容器，用來盛裝化妝墨製成的
眼線膏。

　　羅浮宮收藏超過五十件化妝墨罐，「貝斯」只是其中之
一，有些跟它一樣具有裝飾性，雕成僕人、牛隻或其他神祉
的形狀；有些著重功能性，純粹就是雪花石膏或角礫岩製成
的瓶瓶罐罐。❶博物館藏中有許多像這樣的罐子，因為古埃
及從法老王到農民，男男女女，每個人的眼眶四周都會勾畫
濃黑線條；許多人埋葬時也要帶著化妝墨罐一起入土，好在
來世也能繼續畫眼線。化妝墨被認為具有神奇的保護特性，
而且，直到今天，它還可以耍視覺花招，凸顯眼白，當時的
社會也跟現在一樣，覺得這種造型很特別、很迷人。❷

　　化妝墨的使用依財富與社會階級不同。窮人版本可能是
煤灰與動物油脂的混合物，富人版本則一如既往的需要一些
更特別的原料。他們使用的化妝墨成分可能以方鉛礦的比例
最高，這是一種硫化鉛的深色金屬礦物形態，經磨碎後，與
珍珠粉、金粉、珊瑚粉或翡翠粉混合，成品的顏色精緻並富

有光澤。過程中，可能會添加乳香、茴香與番紅花增添香氣。為了讓粉末更好用，必須調入一點油或牛奶，才能以羽毛或手指來塗抹。❸

　　2010年，法國研究人員分析化妝墨罐的粉末痕跡，發現原料中可能含有一些更珍貴的東西：人工製造的化學物質，包括兩種提煉製程約需一個月的氯化鉛。困惑的研究人員於是展開進一步的測試，他們驚訝地發現，這些化學物質可以刺激眼周皮膚製造出的一氧化氮含量，比一般情況下增加了240%，大幅降低眼睛感染的機率。❹在抗生素問世之前的時代，即使普通感染也很容易導致白內障或眼盲。化妝墨，就像那個有著貝斯神令人畏懼外形的小罐子，具有提供保護作用的實用性。

佩恩灰 Payne's grey

「史達林這個人，給我的印象……就是一團灰濛濛的，一閃而過，看不清楚，什麼也沒留下。實在沒什麼好說的。」他的一位早期政敵曾經這麼寫著。❶這話說得尖酸刻薄：在這個個人主義的時代，如果人家只記得你單調乏味，虛渺渺的，還不如什麼都不記得。當然，這位政敵錯得實在離譜：史達林身後不但留下一長串棘手的「遺贈」，人類也不太可能很快就將他忘記。

另一方面，十八世紀的一位紳士卻在生前就已經從人們的記憶中消隱，只留下一種以他為名的顏色，那是像鴿子羽毛般的灰色，即使他的生平鮮為人知，這個顏色至今仍是藝術家們的最愛。威廉‧佩恩（William Payne），1760年生於英國艾克希特郡，在德文郡長大，後來搬到倫敦。也許……可能吧。某位巴希爾‧隆恩（Basil Long）先生在1922年出版的小冊子中提及這位畫家的生平，前十頁的篇幅就是交錯著提出傳記式推論與不斷為缺乏確切證據而道歉。❷

我們倒是知道，佩恩有一段時間在擔任土木工程師，後來落腳倫敦，成為全職畫家。他是皇家水彩學會成員，1809至1818年間曾在學會舉辦展覽，作品同時在皇家學會展出，約書亞‧雷諾茲據說頗欣賞他的一些風景畫作。不過，佩恩最搶手的身分卻是「老師」。與他同時代的威廉‧亨利‧佩恩（William Henry Pyne）這麼形容他的作品，「一看就令人欣賞，幾乎每個走在潮流尖端的家庭，都急著讓子女得到他的教導與提點。」❸我們永遠無法得知，是否因為應付這群毫無天分的倫敦菁英第二代，讓佩恩壓力太大，

促使他去尋找一種可以替代純黑的顏色，不過，我們確實知道，他對這種比例精確的普魯士藍、赭黃與緋紅的調合物非常引以爲傲，必得讓它與自己的名字緊密相連。

爲什麼佩恩灰這麼受到藝術家的喜愛？「空氣透視法」至少扮演部分原因。想像丘陵與高山漸漸隱沒於遠方，就像事物的距離愈遠，顏色就會顯得更淡一些，更藍一些。這是灰塵顆粒、空氣汙染以及水滴落在最短、最藍的光波上所造成的效果，又因爲霧靄、雨水而更形加劇。出身德文郡[1]的風景畫家，成爲第一個調出介於藍黑之間深灰色的人，實在不足爲奇，這種顏色特別適合呈現虛實深淺變化的效果。

黑曜石 Obsidian

　　倫敦大英博物館內有許多引人入勝的收藏，其中最神祕的當屬一片既厚且黑，極光亮，一端凸出小小環狀握柄形狀的圓盤。阿茲特克人用黑曜石來製作這面鏡子，以榮耀他們的神「泰茲卡特里波卡」（Tezcatlipoca，意思是「冒煙的鏡子」）。十六世紀，埃爾南・科爾特斯（Hernán Cortés）征服這片現為墨西哥的區域後，鏡子被帶到舊大陸。❶黑曜石又稱「火山玻璃」，因為地底熔岩噴發後接觸到冰或雪，急速冷卻後形成。❷它很硬、很脆，表面平滑有光澤，如果不是黑色，就是極深的銅綠，又因岩漿固化過程中會裹住許多小氣泡，因此有時候會出現金色或彩虹般的光澤。雖然有關這面鏡子的起源仍然存在一些疑問，英國古文物收藏家霍勒斯・沃波爾爵士於1771年入手之際，對前任所有人與鏡子的用途可是了然於心。鏡子的握柄處附有標籤，上面寫著令人費解的字句：「迪伊博士用以召喚精靈的黑石。」❸

　　約翰・迪伊（John Dee）博士是伊莉莎白時代英國最重要的數學家、占星家與自然哲學家。他畢業自劍橋，擔任女王的哲學家與顧問；他同時花了許多年的時間與天使溝通關於自然界秩序及世界末日的話題。這些對話都是透過他收藏的占卜石來進行（這面鏡子可能在收藏品之列），此外，他也透過好幾位靈媒，其中最有名的就是愛德華・凱利（Edward Kelly）。一個智能像迪伊這樣的人對神祕學深信不疑，其實不是什麼特別的事。事實上，約莫一個世紀後，艾薩克・牛頓，這位擁有人類史上最傑出頭腦之一的科學家，也投注大量心力尋找魔法鍊金石。特別的是，所有關於迪伊

探究神祕學所做的調查，我們一無所悉。

　　他死於1608或1609年，失寵於宮廷，貧困交迫，必須變賣多數家當，包括他極富盛名的圖書收藏。他所寫的研究報告不是佚散，就是被銷毀。1586年，一位天使透過凱利之口，命令迪伊燒掉他煞費苦心留下來的二十八冊與天使對話的紀錄，時機也算抓得不錯，因為當時教廷派出代表，正要開始詢問兩人涉入巫術的情況，這在當時可是相當嚴重的指控。❹如果他們發現了黑曜石鏡，可能足以把迪伊折磨得苦不堪言，或直接將他送上火堆。十六世紀末與十七世紀初，時代見證了基督教義中最令人不安、最偏執、最悲觀的部分強勢回歸，廣為散播：相信惡魔在人間的力量——惡魔的使者，也就是女巫——正汲汲於推翻秩序，要讓惡魔重掌權力。在這樣的脈絡下，所有黑色都有了令人不安的新意涵。不僅惡魔通常被描繪為漆黑、多毛（根據女巫審判時，目擊者的敘述），女巫安息日充滿黑暗指涉的概念，更在歐洲，稍晚則在北美，根深柢固，揮之不去。從她們集合的場所（通常是暗夜森林），乃至一身黑色裝扮的參與者，以及服侍撒旦的動物隨從，包括烏鴉、蝙蝠與貓；女巫安息日就是一場名符其實的黑色狂歡宴。❺黑曜石，這種從大地憤怒腸道中噴洩而出的黑色岩石，它的「身分」當然極其可疑。

　　黑曜石一次又一次與神祕儀式同時出現。在喬治・R・R・馬丁（George R. R. Martin）與尼爾・蓋曼（Neil Gaiman）的虛構作品中，火山玻璃製成的刀劍具有魔法力量。從歷史的角度來看，美國原住民部族也曾在儀式中使

用。近期如1990年代，新墨西哥州聖塔克拉拉的普韋布洛族（Pueblo），當地女人在滅巫祭典中穿著一身黑服，右手持黑曜石刀，左手持黑曜石箭簇（或稱 "tsi wi"）。❻古代與史前時代的黑曜石手製品，通常是刀具，在紅海、衣索比亞、薩丁尼亞島與安地斯山脈附近陸續出土。阿茲特克女巫保護神的名字是「伊茲帕帕洛特爾」（Itzpapalotl），意即「黑曜石蝴蝶」。對迪伊來說，黑曜石鏡是足以入他於罪的證據，因他收藏的這面鏡子是為了榮耀阿茲特克的戰士、統治者與魔法師之神「泰茲卡特里波卡」而製作的。❼

墨水 Ink

人類擁有複雜的想法與計畫是一回事，將它們傳送到遠方，又是另一回事。這需要一套傳送者清楚，接收者也明白的符號系統，才能運作。在多數文化中，這意謂著書寫，因此也意謂著創造出堪用的墨水。

墨水多半是黑色的，而為了書寫簡便，墨水的質地必須非常「液態」，程度遠甚於顏料；多數顏料如果稀釋到這種程度，恐怕都不容易分辨是什麼顏色了。

西元前2600年左右的古埃及，第五王朝時期的大臣普塔霍特普（Ptahhotep）興起退休的念頭。他的理由是上了年紀，而他一長串的抱怨，凡是有年長親戚的人都會覺得似曾聽聞：「他每天都睡不好。耳不聰，目不明，有口難言，無法言說。」幾句話之後，他開始給兒子一些感人的忠告：「不要因為自己的學識而起了驕傲心。要跟智者商量，也跟無知者討論。藝術沒有界限；藝術家的天賦永遠沒有充分發揮。」❶（這些忠告肯定都是好的，他的兒子後來也成為朝中大臣。）我們會知道普塔霍特普這個人，他渾身上下的疼痛，以及他的兒子，是因為他將腦袋裡的想法，用黑色墨水寫在莎草紙上，至今仍清晰可辨讀。❷他使用的墨水以「燈黑」（lampblack）製成，這是一種很好的顏料，製法也很簡單，只要點燃蠟燭或油燈就能搞定；加入水與阿拉伯膠，讓「燈黑」的顆粒溶散開來，不致結成一團，就成了墨水。❸

中國人最早發明墨的時間約在西元前2697至2597年間，他們同樣利用「燈黑」來製作（中國墨有時候也稱「印度墨」，頗令人感到困惑）。❹這種顏料的產量極大：工人

們照管著一排排造型特殊的漏斗形油燈，每半小時左右就用羽毛從油燈兩側刮下煤灰。針對特殊場合所需的墨，他們會添加松木料、象牙、樹脂塗料或釀酒發酵最後沉澱物中的死酵母，不過，完成品基本上都是一樣的。❺直到十九世紀，大多數墨水的製作方法都沒什麼改變，唯一的例外就是基礎原料。印刷術的發明對這種情況幾乎沒有什麼影響。1455年左右，當四十二行聖經文字從古騰堡的印刷機呼嘯而出，空氣中墨水的味道與無數修道院的繕寫室並無二致。製作方法最主要的微調，就是改以亞麻子油做基底，它能讓墨水更濃，更容易附著在紙張上。❻

有些深色墨水含有萃取自植物原料，帶有苦味的單寧（鞣酸）。其中特別有名，色澤又持久的，就是鞣酸鐵墨，它是一種黃蜂與橡樹產生激烈關係之後的產物。癭蜂會在橡樹嫩芽或樹葉上產卵，並排出化學物質來刺激橡樹在幼蟲周圍形成一種堅硬、核果似的突起物。這種通常被稱為「橡樹蘋果」的突起物富含單寧酸，這種酸性物質與硫酸鐵、水和阿拉伯膠混合後，可以製造出色澤柔亮且非常持久的藍紫色墨水。❼西奧菲勒斯在十二世紀時，記錄了一個針對這種製作方法的「變化版」，主要是壓碎鼠李樹，取其樹液中的單寧酸。❽

在許多文化中，墨水的可辨讀性、持久性與濃稠度等實用價值，其實與情感因素密不可分，有些考量甚至是虔誠的，語言不容易說清楚的。古代中國人使用以丁香、蜂蜜與麝香強化香氣的墨。❾因為黏著劑多半以犛牛皮、魚腸等製

成，所以這些香氣眞的有助於掩蓋那些臭味；有時候，這些墨裡則含有犀牛角粉、珍珠粉與碧玉粉。在中世紀基督教修道院，抄寫與彩繪圖書室裡的手抄本，這種將智慧與祈禱謄寫在紙上的行爲，本身就被認爲是屬靈的過程。

　　黑色墨水也與伊斯蘭教有著虔敬的關係：阿拉伯文的「墨水」是"midād"，這個字與神聖的元素或物質緊密相關。十七世紀初期，一份針對畫家與書法家的契約中，載明了墨水製法，其中包括十四種原料；有些很常見，像是媒灰與五倍子（gullnuts）[1]，有些則罕見，像是番紅花、西藏麝香與大麻油。作家卡迪・艾哈邁德（Qadi Ahmad）對墨水無窮的能量幾乎沒有懷疑。他這樣寫著：「學者的墨水，比殉教者的血更神聖。」[10]

木炭 Charcoal

　　愛彌兒・卡爾達伊拉（Émile Cartailhac）是一個能夠認錯的人。還好他是這樣的人，所以這位法國史前史學者才會在 1902 年為法國《人類學》（*L'Anthropologie*）期刊寫了一篇文章〈一個懷疑者的認錯〉（Mea culpa d'un sceptique），宣告放棄過去二十年來自己深具蔑視性的強烈觀點：史前人類沒有出色的藝術表達能力；西班牙北部的阿塔米拉洞穴畫是假造的。[❶]

　　阿塔米拉的舊石器時代繪畫完成時間約在西元前 14000 年，是史前洞穴藝術正式被發現的首例。時間是 1879 年，當地的一位地主，同時也是業餘考古學家，忙著在洞穴地面撥掃，以尋找史前器具。他九歲的女兒瑪麗亞・德桑圖歐拉（Maria Sanz de Sautuola）是個勇敢的小傢伙，頭髮剪得短短的，腳上穿著綁帶靴。她繼續往深處走去，探索洞穴，接著突然抬頭，大喊：「看哪，爸爸，是野牛！」她說得很對：貨真價實的一整群牛，以黑色木炭與赭土細膩著色的圖像布滿在洞穴頂上的石牆。[❷] 1880 年，她的父親將此發現發表出版，卻招致揶揄嘲弄。專家對史前人類──根本是野蠻人──有能力創造出如此精緻多色繪畫的想法，嗤之以鼻。備受尊敬的卡爾達伊拉先生與多數專家夥伴們，都沒有花點工夫走進洞穴裡瞧瞧，隨口將整起事件視為騙局。1888 年，卡爾達伊拉承認錯誤的四年前，瑪麗亞的父親背負不老實的惡名，抑鬱以終。[❸]

　　後來，更多洞穴畫被發現，數以千計的獅子、手印、馬匹、女人、土狼與野牛現身，史前人類的藝術能力不再受到

懷疑。一般認爲，薩滿巫師是這些洞穴畫的繪者，主要爲了
祈祝部族食物供應無虞。許多圖像都是以當時洞穴中最方便
取得的顏料來繪製，也就是火堆燃燒之後剩下的木炭。❹基
本上來說，木炭就是木材這類有機物質與火的副產品，碳含
量豐富。加熱時，如果控制好氧氣量，生成的木炭顏色最純
粹，不會看起來灰灰的。

　　木炭以能源的身分，加速了工業革命的發展。因爲大量
木炭被用來燃燒熔鐵，造成森林遭到大規模的毀滅，城市裡
煙霧瀰漫。在此情況下，產生一則自然淘汰的經典範例，木
炭正是始作俑者。事情是這樣的，Biston betularia f. typica，
或稱「尺蠖蛾」，身上通常分布著黑、白斑點。十九世紀
時，一種前所未見的變種開始頻繁出現在北方城市，它們全
身黑色，有著高純度巧克力般的深咖啡色翅膀，同一時間，
白斑點尺蠖蛾的數量卻急遽減少。到了1895年，一項在曼
徹斯特附近進行的研究顯示，95%的尺蠖蛾是深色的。❺當
這群深色尺蠖蛾停棲在覆蓋著煤灰的樹幹上，掠食者很難看
得出來，牠們就像阿塔米拉野牛，隱身在最顯眼的地方。

黑玉 Jet

從原始字義的角度來說，jet（黑色玉石）這個字正在消失。但在搜尋引擎中鍵入這個字，螢幕會跳出一堆壯實的飛機[1]。儘管人們仍然使用"jet black"（玉石黑）這樣的說法，聽起來卻有一種過度重複，愈來愈縹緲的感覺。

事實上，黑玉與「虛無」八竿子打不著。它也被稱作「褐煤」（lignite），是木頭經數千年高壓而形成的煤炭；擁有絕佳的質地，硬度強到經得起雕刻，可以磨出幾乎像玻璃一樣的光澤。❶價格最高的黑玉來自英國東北邊的濱海小城惠特比。

最早開採惠特比黑玉的是羅馬人。當地的礦藏之豐，直到十九世紀都還能在海灘上撿拾到大塊礦石。收集到的黑玉可能先運往羅馬時代的外省首府，艾伯拉肯（Eboracum，就是今天的約克郡），經雕刻後再出口到帝國的其他領地。二十世紀初，人們在威斯摩蘭郡發現一座小雕像，時間可以追溯到西元330年，正是羅馬對英國的統治開始鬆動的時候。雕像是一名斜倚的女子，披風掛在左肩上，左手做拭淚狀。果真如一般推測，這是一尊羅馬女神像，是追悼死者的祭品，那麼，這就是黑玉與悼亡的第一次接觸，而這種風氣將在維多利亞時代引爆狂熱風潮。❷

古代希臘人與羅馬人也許啟動了某種穿著傳統，當友人、親戚或統治者過世時，必須穿上特定的黃褐色衣服。對維多利亞時代的人來說，悼亡衣物一針一線的顏色，都得依照規定與習俗，從摯愛親人死去的那一刻起該怎麼穿戴，到如何適切得體的表達哀傷，喪期上看兩年，足以讓人筋疲力

盡。有光澤的黑玉珠寶，不論設計得多麼繁複，都能在服喪期間配戴，因此廣受歡迎。就像錦葵紫[p.169]風潮，維多利亞女王在一定程度上助長了黑玉的流行。1861年12月14日，她的丈夫亞伯特王子感染傷寒猝死，一週之內，王室珠寶商受委託製造了追思專用的黑色珠寶，傷心欲絕的女王將之硬塞給皇親國戚，如此持續數年。她自己則終生服喪。❸（直到1903年，死去王子的照片才加入王室肖像行列。）

　　1870年代，正值服喪狂熱高峰，惠特比黑玉產業以週薪三至四鎊的代價，共計聘雇超過1400名男子與男童。他們的製品賣給全世界失去親友、哀慟異常的人；紐約奧特曼百貨在1879至1880年的目錄裡，自豪地展現他們的「惠特比黑玉耳環」庫存。❹

　　到了1880年代，惠特比最好的黑玉已經消耗怠盡，事實上，早自1840年代起，工匠就在尋求礦源，黑玉雕刻師只好開始採用質地較軟、較脆，因此也較易斷裂的品種。硬一點、便宜一點的黑色切割玻璃，取了個花俏的名字「法國黑玉」，也成為替代品。1884年，惠特比黑玉產業只能提供300個職缺，週薪微薄到只剩25先令（1.25鎊）。同時，公開展現悲痛的行為，逐漸被視為粗鄙而非高雅。柏川・巴克爾（Bertram Puckle）在1926年研究葬禮風俗史的著作中提到，「粗製濫造的大塊黑玉醜不堪言，社會上某些階層卻仍然認為這是『服喪』的必需品。」❺到了1936年，整個產地只剩下五名工人。第一次世界大戰更讓西方世界對服喪文化倒盡胃口。❻

黑色素 Melanin

　　在民間故事裡，幾乎沒有人或什麼東西的聰明才智勝過黑色動物，不過，《伊索寓言》裡有一隻狐狸做到了。一隻烏鴉停在樹上，嘴裡緊緊叼著好大一塊乳酪，狐狸見了，便開口稱讚牠那身烏亮亮的羽毛。烏鴉被捧得心花怒放，當狐狸請牠高歌一曲，牠立刻張嘴，乳酪瞬間掉落，被等在樹下的狐狸接個正著。

　　也許我們不該苛責虛榮的烏鴉，牠那身顏色的確相當特別。有別於植物，動物身上有一種叫「黑色素」的生物色素，能夠生成純正的黑色。黑色素有兩種，真黑素與褐黑素，依不同濃度配置，形成皮膚、毛皮、羽毛的各種顏色，從紅棕到黃褐，顏色變化範圍廣泛，在濃度最高的情況下，會產生很深很深的深褐色。

　　以人類來說，不同程度的真黑素與褐黑素決定了膚色。我們最早在非洲的祖先逐步演化出黑色皮膚，能幫助他們免於陽光中紫外線的傷害。❶十二萬年前，這群人的後代遠離非洲，朝北方前進，過程中逐漸發展出比較淡的膚色，因為在日照較少的地方，這樣的膚色具有先天優勢。❷

　　黑色動物中最出色的當屬烏鴉。牠們不只在視覺上非常引人注目，同時一直以來以聰明著稱，也因此總是享有某種文化重要性。舉例來說，烏鴉曾經追隨希臘神祇阿波羅、凱爾特神祇盧格斯（Lugus）與北歐神祇奧丁（Odin）。其中又以奧丁的烏鴉特別受尊敬。牠們分別是胡金（Hugin，意即思想）與慕尼（Munin，意即記憶），這兩隻烏鴉代表奧丁遊歷人間，蒐集各方訊息，建立奧丁無所不知的形象。❸

早期日耳曼戰士在衣服上配戴烏鴉圖像的標誌，顯然出征前還暢飲這種鳥類的血。這樣的風俗已經根深柢固；西元751年，美因茨大主教波尼法（Boniface）寫信給教宗匝加利亞（Zachary），在信中列出日耳曼異教徒食用的動物，包括鸛鳥、野馬與野兔，並請教宗指示應該先禁止食用哪一種。教宗的回答言簡意賅：在這份禁止食用名單中，烏鴉應該置頂。匝加利亞可能想到《聖經·利未記》，裡面提到烏鴉這種鳥，在「雀鳥中，你們當以爲可憎，不可吃的」。❹

　　譬喻式的黑色動物也很能折磨人類。塞繆爾·詹森在一封寫於1783年6月23日的信中，以「黑狗」形容自己的憂鬱症；

　　晨起，孤獨是我的早餐，那隻黑狗等著與我共食，從早餐到晚餐，牠吠叫不休……夜色終於降臨，經歷數小時輾轉反側與困惑，再度展開一天的孤獨。有什麼可以將黑狗驅離居所如斯？❺

　　一個世紀後，約翰·羅斯金描述精神錯亂首度發作的驚悚場景這樣展開：「一隻大黑貓從鏡子後面一躍而出。」❻另一位被憂鬱症幽靈纏身的名人是溫斯頓·邱吉爾。1911年7月，他在寫給妻子的信中，提到一位德國醫生治好了朋友的憂鬱症。邱吉爾這麼寫：「我想，如果我的黑狗回來的話，這個訊息應該能派上用場。目前牠似乎離我還挺遠的，真是讓人鬆一口氣。所有的色彩重新歸位，其中最明亮的，就是妳親愛的臉龐。」❼

暗黑 Pitch black

「起初神創造天地，」《聖經》是這樣開始的，「地是空虛混沌，淵面黑暗。」然後神說，「『要有光』，就有了光。」不論你信與不信，神將光帶進深深的黑暗，這個意象的力量是無法否認的。

暗黑（pitch black）是那種最駭人的黑。人類對「黑」的恐懼放諸四海皆準，而且非常古老，也許從我們還不會升火的時代延續至今。我們在黑暗中確實察覺身為人類的限制：我們聽、聞的感官太遲鈍，對於引導我們探索周遭世界，根本沒有多大用處，我們的身體柔軟，又跑不過掠食者。如果什麼也看不見，我們更顯得脆弱。我們的恐懼如此根深柢固，已經習慣將夜晚視同暗黑，即使不盡然如此。還好有月亮，有星星，然後有了火與電，黑到什麼也看不見的夜晚其實極其罕有，而且我們都知道，太陽將再次升起，遲早而已。以 "pitch" 來指涉「暗黑」倒是十分恰當，這個字的原意是「瀝青」，想像一下，含有樹脂成分的木焦油渣滓黏在手上，黑暗似乎也能緊巴著我們不放，壓得人喘不過氣。也許，這就是為什麼我們對夜晚的體驗不僅僅是「沒有光」，至少從象徵性的角度來說是如此。它非常頑固：每天讓你離死亡又近一點。

追溯我們對夜晚與黑暗的厭惡，可以發現這是一種跨越文化與時代的現象。希臘神話中的夜之女神倪克斯（Nyx）是混沌之神的女兒；她的小孩除了「睡眠」，還包括更為不祥的「痛苦」、「紛爭」與「死亡」。❶諾特（Nott）是來自日耳曼與斯堪地那維亞傳統的夜之女神，一身黑服，駕著黑

馬雙輪戰車，拖曳「黑暗」像一片簾幔那樣穿越天空。❷透過恐懼，暗黑對死亡宣告了象徵性的擁有權，那就是永無止盡的夜，這無疑是最荒涼的想像。印度死神閻魔與埃及死神阿努比斯，兩位都是黑皮膚。令人畏懼的印度女戰神卡莉，主掌創造與毀滅，她的名字梵文原意爲「黑色之女」，通常也被描繪爲擁有深色皮膚，掛著一串骷髏頭項鍊，揮舞著劍與一顆斬斷的頭顱。❸

　　許多文化習俗中都以穿著黑衣爲死者服喪。普魯塔克（Plutarch）所說的「米諾陶洛斯」（Minotaur）傳說中，每年獻祭給牛頭人身怪獸的童男童女，都由黑帆之船送來，「因爲他們都步向某種毀滅。」❹對最終極暗黑的恐懼也能在語言裡找到印記：拉丁文 "ater" 意指最黑的、無光澤的黑色（"niger" 則用來形容帶有光澤，溫和變化版的黑色），"ater" 後來衍生出許多與「醜陋」、「悲傷」、「骯髒」有關的單字，同時也是英文字 "atrocious"（殘暴）的字源。❺

　　有關人類對暗黑的恐懼，最有說服力的說法，同時也是最古老的記述之一，來自《死者之書》，古埃及人在西元前1500至50年之間所使用的喪葬文本。抄經員阿尼（Ani）發現自己身處冥界，於是有了這樣的描述：

　　我來到一個什麼樣的世界啊？沒有水，沒有風；如此深不可測，宛如最黑的黑夜那麼黑，人們在此無助徘徊。❻

其他有趣顏色一覽

白、黃、橘

● 杏黃 Apricot：淡柔的桃子色。

◐ 類琥珀色 Bastard：舞台燈光使用的暖金色光凝膠，能製造陽光的效果。

● 青銅色 Bronze：這種金屬的顏色比金黃更深，也更黯淡些。

● 淡黃綠 Chartreuse：天主教加爾都西會於大沙特勒斯山修道院釀製的一款知名甜酒，該色因此得名。

● 黃水晶 Citrine：原本是指檸檬黃（但是這種半寶石的色調更暖一些）；如今被當成介於橙色與綠色之間的三級色。

◐ 奶油色 Cream：淡黃色；濃純米白。

◐ 亞麻色 Ecru：淡米白，未漂白的布色；源自拉丁文 "crudus"，未加工、生的。

● 黃褐色 Fulvous：黯淡橙；類似黃褐色，通常用來形容動物的顏色，特別是鳥類羽毛。

● 金絲黃 Goldenrod：深黃色；因金絲花而得名。

● 檸檬黃 Lemon yellow：這種水果的顏色。

純白 Lily white：極淡的奶油色，帶著一絲暖意。

木蘭色 Magnolia：淡淡的粉紅米黃。

● 柑橘橙 Mandarin：正橙；因水果而得名。

牛奶白 Milk white：淡灰奶油色。

● 芥末黃 Mustard：深黃色，就像這種調味料的顏色。

◐ 報春花 Primrose：淡黃中帶微綠；因花得名。

雪末 Snow：帶著黃灰的白色。

● 橘紅 Tangerine：黃橙色；柑橘皮的顏色。

● 香水月季 Tea rose：粉色米黃。

● 帝王玉 Topaz：這種寶石有許多不同顏色，通常是指深褐黃。

◐ 香草黃 Vanilla：淡黃色，淡奶凍的顏色。

◐ 小麥金 Wheat：淡金色。

粉紅、紅

● 血紅 Blood：強烈而飽和的紅色，通常帶著一點藍底。

● 羞澀紅 Blush：帶著粉紅色的米黃，像羞紅的雙頰。

● 洋紅 Carmine：中等深紅；以胭脂蟲紅素製成。

● 康乃馨 Carnation：源自拉丁文 "carneus"，意即「肉色」。（法國紋章中以此代表血肉的顏色）。現在則是指一種帶著奶油色的輕粉紅。

● 櫻桃紅 Cherry：深紅帶點小粉紅。

● 朱砂紅 Cinnabar：一種亮紅色礦物，製作朱砂的原料。

● 虞美人草 Cocquelicot：亮紅中帶著一抹橙色；學名是 "Papaver rhoeas"（野罌粟）。

● 紅銅色 Copper：紅紅的，玫瑰金似的，就像金屬銅的顏色；用來形容髮色時，意味著一種更強烈、更張揚的橙色。

● 珊瑚紅 Coral：溫柔的粉紅橙，就像褪色的、鹽堆積的珊瑚礁外殼（一般最受喜愛的珊瑚是紅色的）。

● 緋紅 Crimson：紅到發紫；曾經以胭脂蟲染料製作。

● 石榴汁紅 Grenadine：本來是一種桃橙色；現在是像甜酒一樣的紅色。

● 紋章紅 Gules：製作紋章的紅色。

● 深粉紅色 Incarnadine：強烈、飽滿，有粉紅色感的鮮紅色。

● 褐紫紅 Maroon：原本是核果棕，法文 "maroon" 是栗子的意思，現在用來形容帶有褐色的深紅。

月光 Moonlight：極淡的桃色。

● 摩洛哥紅 Morocco：磚紅；原本是一種彩繪皮革的顏色。

● 牛血紅 Oxblood：深赭紅。

● 石榴 Pomegranate：指石榴的顏色，蔓越莓粉紅。

● 龐貝紅 Pompeian red：深磚紅；因考古學家在龐貝城發現的房舍顏色而得名。

● 罌粟紅 Poppy：一種潔淨美好的紅色；因花得名。

● 覆盆子紅 Raspberry：鮮豔的粉色紅，即覆盆子的顏色。

● 玫瑰紅 Rose：細致粉紅或淡一點的深紅。

● 寶石紅 Ruby：豔麗的酒紅色。

● 鮭色 Salmon：暖暖的粉橙色。

● 甲殼粉 Shell：淡粉紅。

● 蝦紅 Shrimp：煮熟小蝦子的顏色。

● 草莓紅 Strawberry：帶著黃調的紅，即草莓的顏色。

● 粉糖色 Sugar：甜甜的粉紅，棉花糖的顏色。

● 陶俑橙 Terra-cotta：棕紅色；源自義大利文，意為「烤過的泥土」。

紫、藍、綠

● 水晶紫 Amethyst：紫羅蘭或紫色，提煉自紫水晶寶石。

● 湖綠 Aquamarine：藍綠色，海的顏色；也是綠寶石的顏色。

● 蘆筍綠 Asparagus：淡化的春草綠。

● 蔚藍 Azure：明亮，天空藍，多用在家徽紋章上。

● 寶石綠 Beryl：綠寶石是一種半透明礦物；通常呈淡綠、藍色或黃色。

● 醋栗黑 Blackcurrant：深紫色，萃取自黑醋栗。

● 波爾多葡萄酒紅 Bordeaux：深櫻桃紫，因該款法國葡萄酒而得名。

● 勃艮地葡萄酒紅 Burgundy：深紫棕，因該款法國葡萄酒而得名。

● 灰藍 Cadet blue：帶著灰綠的藍色，軍服的顏色。

● 卡布里藍 Capri blue：藍寶石色；因卡布里島藍洞之水的顏色而得名。

● 矢車菊 Cornflower：鮮豔的藍色中帶有一點紫羅蘭色；因花得名。

● 青綠 Cyan：鮮亮的藍色中帶著一抹綠。

● 戴夫特藍 Delft blue：墨色；因十八世紀荷蘭戴夫特城的陶器而得名。

● 丹寧 Denim：藍色靛藍染製的牛仔布。

● 鴨蛋藍 Duck egg：藍綠帶灰。

● 尼羅河綠 Eau de Nil：像尼羅河水一樣的淡綠色。

● 森林綠 Forest：華特・史考特用來指涉林肯綠；現在則是形容帶著一點藍的中綠色。

● 豔綠 Gaudy green：像林肯綠；靛藍與木犀草染成的布料。

● 灰綠 Glaucous：淡灰與藍綠結合。

● 葡萄紫 Grape：紫羅蘭色調；比真正的葡萄顏色更亮。

● 炮銅色 Gunmetal：中度藍灰色。

● 石南花色 Heather：在二十世紀之前是雜色的同義字；現在是粉紫色。

● 胡克綠 Hooker's green：亮綠色；普魯士藍混藤黃；依英國插畫家威廉・胡克命名。

● 碧玉綠 Jasper：溫和的綠色；來自這種備受尊崇的玉髓顏色。

● 薰衣草紫 Lavender：淡藍紫；通常比薰衣草花的顏色淡了許多。

● 萊姆綠 Lime：極亮綠；原本依水果取名，現在對應的顏色更亮，甚至有霓虹感。

● 林肯綠 Lincoln green：傳統上是指在英國林肯郡製造的布料顏色。羅賓漢和他那些綠林好漢衣服的顏色。

● 青紫 Livid：源自拉丁文"Lividus"，有蒼白、沉悶之意，鉛灰色；同時也用來形容肌膚瘀青的顏色。

● 孔雀石綠 Malachite：透亮綠；孔雀石的顏色。

● 錦葵紫 Mallow：粉粉的紫丁香色；因花得名。

● 午夜藍 Midnight：夜空的深藍色。

● 苔蘚綠 Moss：黃綠色；苔蘚的顏色。

● 海軍藍 Navy：深藍帶灰。

● 睡蓮色 Nympheag：適度的粉紫色。

● 橄欖綠 Olive drab：帶有豐富灰階與棕色調的綠色；黯淡橄欖色。

● 孔雀綠 Peacock：飽和度高的藍綠色。

● 青豆綠 Pea green：清新春綠色。

● 翠綠橄欖石 Peridot：很搶眼的綠色；提煉自橄欖石礦物。

● 長春花色 Periwinkle：紫丁香藍，因花得名。

● 酞花青藍 Phthalo green：松樹般的藍綠色，一種合成顏料，有時也會呈現深藍色，稱之為「蒙納斯藍」。

● 開心果綠 Pistachio：蠟綠色；核仁與冰淇淋的顏色。

● 李紅 Plum：紅紫色；因水果而得名。

● 龐貝度藍 Pompadour：暖色調淡藍色；因十八世紀一位侯爵夫人而得名，她是路易十五的情婦。

● 坎佩爾藍 Quimper：柔和的矢車菊藍；黃昏的顏色。

● 賽車綠 Racing green：深色多青綠；早期英國賽車的顏色。

● 藍寶石色 Sapphire：很有存在感的藍色；藍寶石的顏色。

● 石板青 Slate：中度蔚藍灰；因岩石得名。

● 大青 Smalt：滑順的深藍；因藝術家的顏料而得名。

● 煙藍 Smoke：柔柔的藍灰色。

● 鴨綠 Teal：帶著一抹藍調的強烈綠色，因為短頸野鴨翅膀上一圈顏色而得名。

● 松綠 Turquoise：藍綠色，熱帶海洋的顏色。

● 鉻綠 Viridian：灰灰的韭蔥綠。

● 沃切特藍 Watchet：淡淡的藍灰色。

棕、黑

● 煤煙褐 Bistre：提煉自燒焦木頭的棕色顏料。

● 歐蕾棕 Café Au Lait：淡棕色，咖啡牛奶色。

● 栗色 Chestnut：紅棕，像栗樹籽的顏色。

● 巧克力色 Chocolate：深棕。

● 鴿灰色 Dove grey：溫和，冷色調的中灰色。

● 暗褐 Dun：灰棕色；通常用來形容牲口。

● 黑檀木 Ebony：極深棕；來自熱帶的硬木，通常是柿樹屬。

● 法國灰 French grey：很淡的灰綠色。

● 桃花心木色 Mahogany：紅棕色，依這種硬木命名。

● 鼠灰 Mouse：暗灰褐，類似齙鹿的顏色。

● 赭色 Ochre：淡黃棕；因含氧化鐵的天然礦物顏料而得名。

● 灰玫紅 Old rose：帶有藍色基底的淺粉灰。

● 縞瑪瑙 Onyx：黑色；因玉髓礦物而得名。

● 珍珠色 pearl：很淡的紫丁香灰。

● 普克棕 Puke：深棕色，因一種羊毛織物而得名。

● 貂黑 Sable：黑色；因家徽紋章而得名。與那種小小的、鼬鼠似的動物毛色一樣。

● 西恩納赭色 Sienna：黃棕色；因義大利西恩納市挖掘出的赭土而得名。

● 褐色 Tawny：日曬的顏色；橙棕色。

● 胡桃色 Walnut：深棕色調。

注釋

前言

❶ 他相當獨斷地將彩虹分成七種顏色區塊，其實是想要呼應他對音樂的理論。

❷ 不同動物的椎細胞數量皆不同，以狗爲例，數量就比較少，可以看見的顏色範圍有限，幾近我們所稱的「色盲」，包括蝴蝶在內的許多昆蟲，椎細胞數量較多。彩色斑斕的甲殼綱動物雀尾螳螂蝦，擁有十六種不同的椎細胞，是目前現存所有已知生物的兩倍。理論上來說，牠眼中的彩色世界遠遠超過我們所能想像，更別說——辨認那些顏色了。

❸ P. Ball, *Bright Earth: The Invention of Colour* (London: Vintage, 2008), p. 163.

❹ J. Gage, *Colour and Culture: Practice and Meaning from Antiquity to Abstraction* (London: Thames & Hudson, 1995), p. 129.

❺ K. Stamper, 'Seeing Cerise: Defining Colours in Webster's Third', in *Harmless Drudgery: Life from Inside the Dictionary.* Available at: https://korystamper.wordpress.com/2012/08/07/seeing-cerise-defining-colors/

❻ Quoted in D. Batchelor, *Chromophobia* (London: Reaktion Books, 2000), p. 16.

❼ Le Corbusier and A. Ozenfant, 'Purism', in R. L. Herbert (ed.), *Modern Artists on Art* (New York: Dover Publications, 2000), p. 63.

❽ Quoted in G. Deutscher, *Through the Language Glass: Why the World Looks Different in Other Languages* (London: Arrow, 2010), p. 42.

❾ Ibid., p. 84.

● 譯注：

① 威廉・亨利・珀金（William Henry Perkin, 1838~1907）：英國化學家。

② 古典繪畫大師：泛指十三至十七世紀歐洲舉足輕重的畫家。

③ 威廉・尤爾特・格萊斯頓（William Ewart Gladstone, 1808~1898）：英國自由黨政治家，曾四度出任英國首相。

④ 布倫特・柏林（Brent Berlin）：1936年生，美國人類學家。

⑤ 保羅・凱（Paul Kay）：1934年生，美國語言學家。

白色 White

❶ Ball, *Bright Earth*, pp. 169–71.

❷ Ibid., p. 382.

❸ Batchelor, *Chromophobia*, p. 10.

❹ B. Klinkhammer, 'After Purism: Le Corbusier and Colour', in *Preservation Education & Research*, Vol. 4 (2011), p. 22.

❺ Quoted in Gage, *Colour and Culture*, pp. 246–7.

❻ L. Kahney, *Jony Ive: The Genius Behind Apple's Greatest Products* (London: Penguin, 2013), p. 285.

❼ C. Humphries, 'Have We Hit Peak Whiteness?', in *Nautilus* (July 2015).

❽ Quoted in V. Finlay, *The Brilliant History of Colour in Art* (Los Angeles, CA: Getty Publications, 2014), p. 21.

● 譯注：

① 大衛・貝奇勒（David Batchelor）：1955年生，蘇格蘭當代藝術家、作家。

[2] 卡濟米爾‧馬列維奇（Kazimir Malevich, 1878~1935）：俄國抽象派畫家。

鉛白 Lead white

❶ P. Ah-Rim, 'Colours in Mural Paintings in Goguryeo Kingdom Tombs', in M. Dusenbury (ed.), *Colour in Ancient and Medieval East Asia* (New Haven, CT: Yale University Press, 2015), pp. 62, 65.

❷ Ball, *Bright Earth*, pp. 34, 70.

❸ Ibid., p. 137.

❹ Vernatti, P., 'A Relation of the Making of Ceruss', in *Philosophical Transactions*, No. 137. Royal Society (Jan./Feb. 1678), pp. 935–6.

❺ C. Warren, *Brush with Death: A Social History of Lead Poisoning* (Baltimore, MD: Johns Hopkins University Press, 2001), p. 20.

❻ T. Nakashima et al., 'Severe Lead Contamination Among Children of Samurai Families in Edo Period Japan', in *Journal of Archaeological Science*, Vol. 32, Issue 1 (2011), pp. 23–8.

❼ G. Lomazzo, *A Tracte Containing the Artes of Curious Paintinge, Caruinge & Buildinge*, trans. R. Haydock (Oxford, 1598), p. 130.

❽ Warren, *Brush with Death*, p. 21.

象牙白 Ivory

❶ D. Loeb McClain, 'Reopening History of Storied Norse Chessmen', in *New York Times* (8 Sept. 2010).

❷ K. Johnson, 'Medieval Foes with Whimsy', in *New York Times* (17 Nov. 2011).

❸ C. Russo, 'Can Elephants Survive a Legal Ivory Trade? Debate is Shifting Against It', in *National Geographic* (30 Aug. 2014).

❹ E. Larson, 'The History of the Ivory Trade', in *National Geographic* (25 Feb. 2013). Available at: http://education.nationalgeographic.org/media/history-ivory-trade/ (accessed 12 Apr. 2017).

● 譯注：

① 劍橋公爵夫人：即英國威廉王子之妻。

銀白 Silver

❶ F. M. McNeill, *The Silver Bough: Volume One, Scottish Folk-Lore and Folk-Belief,* 2nd edition (Edinburgh: Canongate Classics, 2001), p. 106.

❷ Konstantinos, *Werewolves: The Occult Truth* (Woodbury: Llewellyn Worldwide, 2010), p. 79.

❸ S. Bucklow, *The Alchemy of Paint: Art, Science and Secrets from the Middle Ages* (London: Marion Boyars, 2012), p. 124.

❹ A. Lucas and J. R. Harris, *Ancient Egyptian Materials and Industries,* 4th edition (Mineola, NY: Dover Publications, 1999), p. 246.

❺ Ibid., p. 247.

石灰白 Whitewash

❶ E. G. Pryor, 'The Great Plague of Hong Kong', in *Journal of the Royal Asiatic Society Hong Kong Branch,* Vol. 15 (1975), pp. 61–2.

❷ Wilm, 'A Report on the Epidemic of Bubonic Plague at Hongkong in the Year 1896', quoted ibid.

❸ Shropshire Regimental Museum, 'The Hong Kong Plague, 1894–95', Available at: www.shropshireregimentalmuseum.co.uk/regimental-history/shropshire-light-infantry/the-hong-kong-plague-1894-95/(accessed 26 Aug. 2015).

❹ 'Minutes of Evidence taken Before the Metropolitan Sanitary Commissioners', in

Parliamentary Papers, House of Commons, Vol. 32 (London: William Clowes & Sons, 1848).

❸ M. Twain, *The Adventures of Tom Sawyer* (New York: Plain Label Books, 2008), p. 16.

● 譯注：

① 「洗白」（whitewash）：做爲名詞時，意指牆粉、石灰漿；如果當作動詞使用，就有漂白某種不當意圖或行爲的意思；最近好萊塢選角議題發燒，白人演員壟斷主流影視，也被稱爲 "Hollywood whitewashing"。

伊莎貝拉色 Isabelline

❶ M. S. Sánchez, 'Sword and Wimple: Isabel Clara Eugenia and Power', in A. J. Cruz and M. Suzuki (eds.), *The Rule of Women in Early Modern Europe* (Champaign, IL: University of Illinois Press, 2009), pp. 64–5.

❷ Quoted in D. Salisbury, *Elephant's Breath and London Smoke* (Neustadt: Five Rivers, 2009), p. 109.

❸ Ibid., p. 108.

❹ H. Norris, *Tudor Costume and Fashion*, reprinted edition (Mineola, NY: Dover Publications, 1997), p. 611.

❺ W. C. Oosthuizen and P. J. N. de Bruyn, 'Isabelline King Penguin Aptenodytes Patagonicus at Marion Island', in *Marine Ornithology*, Vol. 37, Issue 3 (2010), pp. 275–6.

白堊 Chalk

❶ R. J. Gettens, E. West Fitzhugh and R. L. Feller, 'Calcium Carbonate Whites', *in Studies in Conservation*, Vol. 19, No. 3 (Aug. 1974), pp. 157, 159–60.

❷ Ibid., p. 160.

❸ G. Field, *Chromatography: Or a Treatise on Colours and Pigments and of their Powers in Painting, &c.* (London: Forgotten Books, 2012), p. 71.

❹ A. Houbraken, 'The Great Theatre of Dutch Painters', quoted in R. Cumming, *Art Explained: The World's Greatest Paintings Explored and Explained* (London: Dorling Kindersley, 2007), p. 49.

❺ Ball, *Bright Earth*, p. 163.

❻ H. Glanville, 'Varnish, Grounds, Viewing Distance, and Lighting: Some Notes on Seventeenth-Century Italian Painting Technique', in C. Lightweaver (ed.), *Historical Painting Techniques, Materials, and Studio Practice* (New York: Getty Conservation Institute, 1995), p. 15; Ball, *Bright Earth*, p. 100.

❼ C. Cennini, *The Craftsman's Handbook*, Vol. 2, trans. D.V. Thompson (Mineola, NY: Dover Publications, 1954), p. 71.

❽ P. Schwyzer, 'The Scouring of the White Horse: Archaeology, Identity, and "Heritage"', in *Representations*, No. 65 (Winter 1999), p. 56.

❾ Ibid., p. 56.

❿ Ibid., p. 42.

● 譯注：

① 丹尼爾・笛福（Daniel Defoe, 1660~1731）：英國作家，代表作包括《魯賓遜漂流記》等。

米黃 Beige

❶ Anonymous, 'London Society' (Oct. 1889), quoted in Salisbury, *Elephant's Breath and London Smoke*, p. 19.

❷ L. Eiseman and K. Recker, *Pantone: The 20th Century in Colour* (San Francisco, CA: Chronicle Books, 2011), pp. 45–7, 188–9, 110–11, 144–5.

❾ K. Glazebrook and I. Baldry, 'The Cosmic Spectrum and the Colour of the Universe', Johns Hopkins Physics and Astronomy blog. Available at: www.pha.jhu.edu/~kgb/cosspec/ (accessed 10 Oct. 2015).

❿ S. V. Phillips, *The Seductive Power of Home Staging: A Seven-Step System for a Fast and Profitable Sale* (Indianapolis, IN: Dog Ear Publishing, 2009), p. 52.

黃色 Yellow

❶ S. Doran, *The Culture of Yellow, Or: The Visual Politics of Late Modernity* (New York: Bloomsbury, 2013), p. 2.

❷ C. Burdett, 'Aestheticism and Decadence', British Library Online. Available at: www.bl.uk/romantics-and-victorians/articles/aestheticism-and-decadence (accessed 23 Nov. 2015).

❸ Quoted in D. B. Sachsman and D. W. Bulla (eds.), *Sensationalism: Murder, Mayhem, Mudslinging, Scandals and Disasters in 19th-Century Reporting* (New Brunswick, NJ: Transaction Publishers, 2013), p. 5.

❹ Doran, *Culture of Yellow*, p. 52.

❺ R. D. Harley, *Artists' Pigments* c. 1600–1835 (London: Butterworth, 1970), p. 101.

❻ Doran, *Culture of Yellow*, pp. 10–11.

❼ Z. Feng and L. Bo, 'Imperial Yellow in the Sixth Century', in Dusenbury (ed.), *Colour in Ancient and Medieval East Asia*, p. 103; J. Chang, *Empress Dowager Cixi: The Concubine who Launched Modern China* (London: Vintage, 2013), p. 5.

❽ B. N. Goswamy, 'The Colour Yellow', in *Tribune India* (7 Sept. 2014).

❾ Ball, *Bright Earth*, p. 85.

❿ 'Why do Indians Love Gold?', in *The Economist*

(20 Nov. 2013). Available at: www.economist.com/blogs/economist-explains/2013/11/economist-explains-11 (accessed 24 Nov. 2015).

● 譯注：

① 奎師那（krishna）：為印度主神之一，梵文意譯為「黑天」。

亞麻金 Blonde

❶ V. Sherrow, *Encyclopedia of Hair: A Cultural History* (Westport, CN: Greenwood Press, 2006), p. 149.

❷ Sherrow, *Encyclopaedia of Hair*, p. 154.

❸ Ibid., p. 148.

❹ 'Going Down', in *The Economist* (11 Aug. 2014). Available at: www.economist.com/blogs/graphicdetail/2014/08/daily-chart-5 (accessed 25 Oct. 2015).

❺ A. Loos, *Gentlemen Prefer Blondes: The Illuminating Diary of a Professional Lady* (New York: Liveright, 1998), p. 37.

❻ 'The Case Against Tipping', in *The Economist* (26 Oct. 2015). Available at: www.economist.com/blogs/gulliver/2015/10/service-compris (accessed 26 Oct. 2015).

❼ A. G. Walton, 'DNA Study Shatters the "Dumb Blonde" Stereotype', in *Forbes* (2 June 2014). Available at: www.forbes.com/sites/alicegwalton/2014/06/02/science-shatters-the-blondes-are-dumb-stereotype.

鉛錫黃 Lead-tin yellow

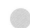

❶ H. Kühn, 'Lead-Tin Yellow', in *Studies in Conservation*, Vol. 13, No. 1 (Feb. 1968), p. 20.

❷ G. W. R. Ward (ed.), *The Grove Encyclopedia of Materials and Techniques in Art* (Oxford University Press, 2008), p. 512; N. Eastaugh et al., *Pigment Compendium: A Dictionary and*

Optical Microscopy of Historical Pigments (Oxford: Butterworth-Heinemann, 2008), p. 238.

❸ Kühn, 'Lead-Tin Yellow', pp. 8–11.

❹ Eastaugh et al., *Pigment Compendium*, p. 238.

❺ Ward (ed.), *Grove Encyclopedia of Materials and Techniques in Art*, p. 512.

❻ Kühn, 'Lead-Tin Yellow', p. 8.

❼ 這是最常見的製造鉛錫黃的方法，另一種是將包括二氧化矽在內的稀有材料加熱到更高的攝氏900至950度之間。

❽ Ball, *Bright Earth*, p. 137; Kühn, 'Lead-Tin Yellow', p. 11.

●譯注：

① 1990年3月18日凌晨，喬裝成警察的兩名男子，來到波士頓的伊莎貝拉・嘉納藝術博物館，騙警衛開開門後將之制伏，在81分鐘內從容走走13件藝術品，包括林布蘭的〈加利利海上的暴風雨〉在內共三幅作品、維梅爾的〈演奏會〉，以及馬奈、竇加等印象派大師畫作，此外，還拿走館內一件中國商朝青銅器。

印度黃 Indian yellow

❶ 資料來源：歷史學家與作家B.N. Goswamy的個人通信紀錄。

❷ *Handbook of Young Artists and Amateurs in Oil Painting*, 1849, quoted in Salisbury, *Elephant's Breath and London Smoke*, p. 106.

❸ Ball, *Bright Earth*, p. 155.

❹ Quoted in Salisbury, *Elephant's Breath and London Smoke*, p. 106.

❺ Harley, *Artists' Pigments*, p. 105.

❻ Field, *Chromatography*, p. 83.

❼ 'Indian Yellow', in *Bulletin of Miscellaneous Information* (Royal Botanic Gardens, Kew), Vol. 1890, No. 39 (1890), pp. 45–7.

❽ T. N. Mukharji, 'Piuri or Indian Yellow', in *Journal of the Society for Arts*, Vol. 32, No. 1618 (Nov. 1883), p. 16.

❾ Ibid., pp. 16–17.

❿ Finlay, *Colour*, pp. 230, 237.

⓫ Ibid., pp. 233–40.

⓬ C. McKeich, 'Botanical Fortunes: T. N. Mukharji, International Exhibitions, and Trade Between India and Australia', in *Journal of the National Museum of Australia*, Vol. 3, No. 1 (Mar. 2008), pp. 3–2.

迷幻黃 Acid yellow

❶ See: www.unicode.org/review/pri294/pri294-emoji-image-background.html

❷ J. Savage, 'A Design for Life', in the *Guardian* (21 Feb. 2009). Available at: www.theguardian.com/artanddesign/2009/feb/21/smiley-face-design-history (accessed 4 Mar. 2016).

❸ Quoted in J. Doll, 'The Evolution of the Emoticon', in the *Wire* (19 Sept. 2012). Available at: www.thewire.com/entertainment/2012/09/evolution-emoticon/57029/ (accessed 6 Mar. 2016).

●譯注：

① 銳舞（Rave）：又稱銳舞派對、狂野派對，是一場通宵達旦的舞會，現場DJ或其他表演者會播放電子音樂和銳舞音樂。

② 浩室音樂（house music）：1980年代自迪斯可發展出來的跳舞音樂，多以鼓聲器的4/4拍節奏為基礎，再混入各種電子音樂。

拿坡里黃 Naples yellow

❶ E. L. Richter and H. Härlin, 'A Nineteenth-Century Collection of Pigment and Painting Materials', in *Studies in Conservation*, Vol. 19, No. 2 (May 1974), p. 76.

❷因為這些訊息實在太混亂，要確定其德文譯名的難度極高，不過，"Neapel" 意指拿波里，"Gelb" 就是黃色。資料來源：Richter and Härlin, 'A Nineteenth-Century Collection of Pigment and Painting Materials', p. 77.

❸在十九、二十世紀時，拿坡里黃仍然被誤用來指稱其他黃色，特別是鉛錫黃 [p.69]，直到 1940 年代才有比較明確且恰當的區別。

❹Eastaugh et al., *Pigment Compendium*, p. 279.

❺Field, *Chromatography*, p. 78.

❻Ball, *Bright Earth*, p. 58, and Lucas and Harris, *Ancient Egyptian Materials and Industries*, p. 190.

❼Quoted in Gage, *Colour and Culture*, p. 224.

鉻黃 Chrome yellow

❶高更搬進來後不到五個月，兩人的關係就決裂了。1888 年耶誕節前不久，某日傍晚，梵谷走進黃屋附近的妓院，將割下的局部耳朵以報紙包著，交給一位妓女。他先後被送進兩所療養院；1890 年 7 月，梵谷朝自己的胸口開槍，隔天死亡。

❷V. van Gogh, letters to Emile Bernard [letter 665]; Theo van Gogh [letter 666]; and Willemien van Gogh [letter 667]. Available at: http://vangoghletters.org/vg/

❸Harley, *Artists' Pigments*, p. 92.

❹Ball, *Bright Earth*, p. 175; *Harley, Artists' Pigments*, p. 93.

❺N. L. Vauquelin quoted in Ball, *Bright Earth*, p. 176.

❻I. Sample, 'Van Gogh Doomed his Sunflowers by Adding White Pigments to Yellow Paint', in the *Guardian* (14 Feb. 2011); M. Gunther, 'Van Gogh's Sunflowers may be Wilting in the Sun', in *Chemistry World* (28 Oct. 2015). Available at: www.rsc.org/chemistryworld/2015/10/van-gogh-sunflowers-pigment-darkening

藤黃 Gamboge

❶R. Christison, 'On the Sources and Composition of Gamboge', in W. J. Hooker (ed.), *Companion to the Botanical Magazine*, Vol. 2 (London: Samuel Curtis, 1836), p. 239.

❷Harley, *Artists' Pigments*, p. 103.

❸Field, *Chromatography*, p. 82.

❹Ball, *Bright Earth*, p. 156.

❺Finlay, *Colour*, p. 243.

❻Ball, *Bright Earth*, p. 157.

❼J. H. Townsend, 'The Materials of J. M. W. Turner: Pigments', in *Studies in Conservation*, Vol. 38, No. 4 (Nov. 1993), p. 232.

❽Field, *Chromatography*, p. 82.

❾Christison, 'On the Sources and Composition of Gamboge', in Hooker (ed.), *Companion to the Botanical Magazine*, p. 238.

❿懸浮液體中，大顆粒子受到原子與分子的推擠，進而影響移動的方式。

⓫G. Hoeppe, *Why the Sky is Blue: Discovering the Colour of Life*, trans. J. Stewart (Princeton University Press, 2007), pp. 203–4.

●譯注：

①約書亞‧雷諾茲（Joshua Reynolds, 1723~1792）：英國皇家藝術學院第一任院長。

雌黃 Orpiment

❶Cennini, *Craftsman's Handbook*, Vol. 2, p. 28.

❷Eastaugh et al., *Pigment Compendium*, p. 285.

❸E. H. Schafer, 'Orpiment and Realgar in Chinese Technology and Tradition', in *Journal of the American Oriental Society*, Vol. 75, No. 2 (Apr.–June 1955), p. 74.

❹Cennini, *Craftsman's Handbook*, Vol. 2, pp. 28–9.

❺ Schafer, 'Orpiment and Realgar in Chinese Technology and Tradition', pp. 75–6.

❻ Quoted in Finlay, *Colour*, p. 242.

❼ Ball, *Bright Earth*, p. 300.

❽ Cennini, *Craftsman's Handbook*, Vol. 2, p. 29.

● 譯注：

① 《凱爾經》（*Book of Kells*）：西元800年左右由蘇格蘭凱爾特修士繪製，是現存世界上最古老的聖經手抄本之一，目前存放在三一學院。

② 《百工祕方書》（*Mappae clavicula*）：中世紀時期以拉丁文寫成的工藝手冊，內容包括製作各種工藝品所需的金屬、玻璃、染劑等用料清單。

帝國黃 Imperial yellow

❶ K. A. Carl, *With the Empress Dowager of China* (New York: Routledge, 1905), pp. 6–8.

❷ Chang, *Empress Dowager Cixi*, p. 5.

❸ Carl, *With the Empress Dowager of China*, pp. 8–11.

❹ Feng and Bo, 'Imperial Yellow in the Sixth Century', in Dusenbury (ed.) *Colour in Ancient and Medieval East Asia*, p. 104–5.

❺ Ibid., pp. 104–5.

金黃 Gold

❶ 羅馬人在西元一世紀中期，開始開採威爾斯卡馬森郡的金礦。另一座則位於今日斯洛伐克的克雷姆尼察，於十四世紀時大規模開採，造成歐洲金價下跌。

❷ Bucklow, *Alchemy of Paint*, p. 176.

❸ Ibid., p. 177.

❹ See: www.britannica.com/biography/Musa-I-of-Mali; Bucklow, *Alchemy of Paint*, p. 179.

❺ Ball, *Bright Earth*, p. 35.

❻ Cennini, *Craftsman's Handbook*, pp. 81, 84.

❼ 製作金黃顏料的過程之繁瑣，費用之高昂，完全不亞於製作鍍金薄片。這種金屬的延展性太強，愈是想要將它壓扁來切片，愈是容易密接在一起。因此，將它與液態汞混合製成膏狀，再將多餘的汞擠出來，就可以放在研缽中磨成粉狀。最後，藉由加熱，慢慢將汞提煉出來。這就是鍊金術師的工作，數千年來，他們設備齊全，煞有介事地試圖創造黃金。

❽ Quoted in Bucklow, *Alchemy of Paint*, p. 184.

● 譯注：

① 達克特（ducat）：歐洲自中世紀後期至二十世紀之間，做為流通貨幣使用的金幣。

橙色 Orange

❶ J. Eckstut and A. Eckstut, *The Secret Language of Color* (New York: Black Dog & Leventhal, 2013), p. 72.

❷ Salisbury, *Elephant's Breath and London Smoke*, p. 148.

❸ Quoted in Ball, *Bright Earth*, p. 23.

❹ J. Colliss Harvey, *Red: A Natural History of the Redhead* (London: Allen & Unwin, 2015), p. 2.

❺ Eckstut and Eckstut, *Secret Language of Color*, p. 82.

❻ Rijksmuseum, 'William of Orange (1533–1584), Father of the Nation'. Available at: https://www.rijksmuseum.nl/en/explore-the-collection/historical-figures/william-of-orange (accessed 1 Dec. 2015); Eckstut and Eckstut, *Secret Language of Color*, p. 75.

❼ 當時也曾考慮漆成黑色、戰艦灰或暖灰色；暖灰色是第二選擇。GGB的四色印刷模式（CMYK）是 C 0%；M 69%；Y 100%；K 69%。

❽ L. Eiseman and E. P. Cutter, *Pantone on Fashion: A Century of Colour in Design* (San Francisco, CA: Chronicle Books, 2014), p. 16.

❾ Ibid., p. 15.

❿ Quoted in Ball, *Bright Earth*, p. 23.

⓫ Quoted in Salisbury, *Elephant's Breath and London Smoke*, p. 149.

●譯注：

① 約克的伊莉莎白（Elizabeth of York, 1466~ 1530）：亨利七世的妻子，自1486年起爲英格蘭皇后直至去世。

② 三種「荷蘭」的簡易區分法："the Netherlands" 是組成荷蘭王國的四大部分之一，其境內的南、北兩個省爲 "Holland"，而 "Dutch" 則是荷蘭語言。

③ 波爾人（Boer）：南非當地的荷蘭、法國與德國白人移民後裔，被稱爲波爾人。

④ 橙色自由邦：十九世紀後期位於南非的一個獨立國家。

荷蘭橙 Dutch orange

❶ Eckstut and Eckstut, *Secret Language of Color*, p. 76.

❷ Rijksmuseum, 'William of Orange, Father of the Nation'.

❸ S. R. Friedland (ed.), *Vegetables: Proceedings of the Oxford Symposium on Food and Cooking 2008* (Totnes: Prospect, 2009), pp. 64–5.

❹ Eckstut and Eckstut, *Secret Language of Color*, p. 75.

❺ E. G. Burrows and M. Wallace, *Gotham: A History of New York City to 1898* (Oxford University Press, 1999), pp. 82–3.

●譯注：

① 李・哈維・奧斯華（Lee Harvey Oswald, 1939~ 1963）：他被認爲是行刺甘迺迪的主兇。

番紅花 / 橙黃 Saffron

❶ Eckstut and Eckstut, *Secret Language of Color*, p. 82; D. C. Watts, *Dictionary of Plant Lore*, (Burlington, VT: Elsevier, 2007), p. 335.

❷ 番紅花對許多西班牙菜餚都是不可或缺的，特別是西班牙燉飯，因爲國內的產量不敷所需，因此目前西班牙是伊朗番紅花的重要進口國。

❸ Finlay, *Colour*, pp. 252–3.

❹ Ibid., pp. 253, 260.

❺ Eckstut and Eckstut, *Secret Language of Color*, p. 79.

❻ William Harrison, quoted in Sir G. Prance and M. Nesbitt (eds.), *Cultural History of Plants* (London: Routledge, 2005), p. 309.

❼ Ibid., p. 308.

❽ Watts, *Dictionary of Plant Lore*, p. 335.

❾ Prance and Nesbitt (eds.), *Cultural History of Plants*, p. 308.

❿ Eckstut and Eckstut, *Secret Language of Colour*, pp. 80, 82.

⓫ Finlay, *Brilliant History of Colour in Art*, p. 110.

⓬ Quoted in Harley, *Artists' Pigments*, p. 96.

⓭ Bureau of Indian Standards, 'Flag Code of India'. Available at: www.mahapolice.gov.in/ mahapolice/jsp/temp/html/flag_code_of_india. pdf (accessed 28 Nov. 2015).

●譯注：

① 黎凡特（Levant）：歷史上一個模糊的地理名稱，原意是「義大利以東的地中海土地」。

② Walden（瓦爾登）與 Walled-in（以圍牆圍住）諧音，因此作者稱此城徽設計是視覺雙關語（visual pun）。但因中文無法呈現 "Walden" 與 "Walled-in" 讀音相近，因此翻譯時稍微轉了個彎。

③ 托馬斯・沃爾西（Cardinal Wolsey, 1473~
1530）：英國政治家，亨利八世的重臣，曾任
大法官、國王首席顧問；同時也是一位神職
人員。

④ 番紅花戰爭：十四世紀時，黑死病橫行歐
洲，番紅花成為搶手貨，從事香料貿易的平
民因此致富，撼動了貴族勢力，一群貴族便
策畫反撲，攔截運往巴塞爾的貨船，貨物以
今日價值估算將近38萬美元，雙方大戰十四
天，最後以歸還貨物了事。

⑤ 薩瓦帕利・拉達克里希南（S. Radhakrishnan,
1888~1975）：印度哲學家、政治家，曾任第
二任印度總統。

琥珀 Amber

❶ J. Blumberg, 'A Brief History of the Amber
Room', Smithsonian.com (31 July 2007)
Available at: www.smithsonianmag.com/history/
a-brief-history-of-the-amber-room-160940121/
(accessed 17 Nov. 2015).

❷ Ibid.

❸ M. R. Collings, *Gemlore: An Introduction to
Precious and Semi-Precious Stones*, 2nd edition
(Rockville, MD: Borgo Press, 2009), p. 19.

❹ M. Gannon, '100-Million-Year-Old Spider
Attack Found in Amber', in *LiveScience* (8
Oct. 2012). Available at: www.livescience.
com/23796-spider-attack-found-in-amber.
html (accessed 21 Nov. 2015); C. Q. Choi,
'230-Million-Year-Old Mite Found in Amber',
LiveScience (27 Aug. 2012). Available at: www.
livescience.com/22725-ancient-mite-trapped-
amber.html (accessed 21 Nov. 2015).

❺ T. Follett, 'Amber in Goldworking', in
Archaeology, Vol. 32, No. 2 (Mar./Apr. 1985), p.
64.

❻ G. V. Stanivukovic (ed.), *Ovid and the
Renaissance Body* (University of Toronto Press,
2001), p. 87.

薑黃 Ginger

❶ Colliss Harvey, *Red*, pp. 1–2, 15.

❷ Quoted in Norris, *Tudor Costume and Fashion*,
p. 162.

❸ C. Zimmer, 'Bones Give Peek into the Lives
of Neanderthals', in *New York Times* (20 Dec.
2010). Available at: www.nytimes.com /2010
/12/21/science/21neanderthal.html

❹ Ibid.

● 譯注：

① 布狄卡（Boudicca, 33~61）：英格蘭古代愛西
尼部落的皇后和女王，領導各部落反抗羅馬
帝國的統治。

② 狄奧・卡西烏斯（Dio Cassiu, 155~235）：古
羅馬政治家與歷史學家。

③ 安妮・博林（Anne Boleyn, 1501~1536）：亨
利八世的第二任皇后。

④ 約翰・艾佛雷特・米萊（John Everett Millais,
1829~1896）：英國畫家與插圖畫家，前拉斐
爾派的創始人之一。

⑤ 西班牙內戰：發生於1936年7月至1939年4
月。

鉛丹 Minium

❶ T. F. Mathews and A. Taylor, *The Armenian
Gospels of Gladzor: The Life of Christ
Illuminated* (Los Angeles, CA: Getty
Publications, 2001), pp. 14–13.

❷ 資料來源同上，第19頁。所謂的「一組藝
術家」，從每個人都用偏好的顏色來勾勒字
體的線索推斷，可以得知至少由三位協力完
成。一位以淡黃色鋪底，漸次添加綠色與白
色的小筆觸。另一位雅好偏暗的橄欖色底，
以白色與淡粉色勾勒；第三位則以綠色襯
底，再以棕、白、紅來凸顯特質。

❸ D. V. Thompson, *The Materials and Techniques
of Medieval Painting*. Reprinted from the first

edition (New York: Dover Publications, 1956), p. 102.

❹ M. Clarke, 'Anglo Saxon Manuscript Pigments', in *Studies in Conservation*, Vol. 49, No. 4 (2004), p. 239.

❺ Quoted in F. Delamare and B. Guineau, *Colour: Making and Using Dyes and Pigments* (London: Thames & Hudson, 2000), p. 140.

❻ Thompson, *Materials and Techniques of Medieval Painting*, p. 101.

❼ C. Warren, *Brush with Death*, p. 20; Schafer, 'The Early History of Lead Pigments and Cosmetics in China', in *T'oung Pao*, Vol. 44, No. 4 (1956), p. 426.

❽ Field, *Chromatography*, p. 95.

裸色 Nude

❶ H. Alexander, 'Michelle Obama: The "Nude" Debate', in the *Telegraph* (19 May 2010).

❷ D. Stewart, 'Why a "Nude" Dress Should Really be "Champagne" or "Peach"', in *Jezebel* (17 May 2010).

❸ Eiseman and Cutler, *Pantone on Fashion*, p. 20.

❹ See: http://humanae.tumblr.com/

❺ 繪兒樂公司意外地在這個議題上有著令人印象深刻的超前表現：1962年，他們推出名爲「桃子」的肉色蠟筆，同年，甘迺迪總統針對保護詹姆斯·梅雷迪思（James Meredith）展開會談；梅雷迪思是突破種族隔離政策，首位以優異成績被密西西比大學錄取的黑人學生。

粉紅色 Pink

❶ 'Finery for Infants', in *New York Times* (23 July 1893).

❷ Quoted in J. Maglaty, 'When Did Girls Start Wearing Pink?', Smithsonian.com (7 Apr.

2011). Available at: www.smithsonianmag.com/arts-culture/when-did-girls-start-wearing-pink-1370097/ (accessed 28 Oct. 2015).

❸ Ball, *Bright Earth*, p. 157.

❹ 1975年的電影《甜姐兒》（*Funny Face*），以時尚名人黛安娜·佛里蘭爲藍本的劇中角色，演出一段名爲〈粉紅色思考！〉（Think Pink!）的五分鐘歌舞，據說，佛里蘭看過首映後，對一位資淺同事說，這部片子「不必再討論」。

❺ M. Ryzik, 'The Guerrilla Girls, After 3 Decades, Still Rattling Art World Cages', in *New York Times* (5 Aug. 2015).

❻ Quoted in 'The Pink Tax', in *New York Times* (14 Nov. 2014).

● 譯注：

① 黛安娜·佛里蘭（Diana Vreeland, 1903~1989）：先後擔任《哈潑》與《風尚》雜誌主編，發掘了1960年代英國名模崔姬（Twiggy）。

貝克米勒粉紅 Baker-Miller pink

❶ A. G. Schauss, 'Tranquilising Effect of Colour Reduces Aggressive Behaviour and Potential Violence', in *Orthomolecular Psychiatry*, Vol. 8, No. 4 (1979), p. 218.

❷ J. E. Gilliam and D. Unruh, 'The Effects of Baker-Miller Pink on Biological, Physical and Cognitive Behaviour', in *Journal of Orthomolecular Medicine*, Vol. 3, No. 4 (1988), p. 202.

❸ Schauss, 'Tranquilising Effect of Colour', p.219.

❹ Quoted in Ibid., parenthesis his.

❺ A. L. Alter, *Drunk Tank Pink, and other Unexpected Forces that Shape how we Think, Feel and Behave* (London: Oneworld, 2013), p. 3.

❻ See, for example, Gilliam and Unruh, 'Effects of

Baker-Miller Pink'; for further examples see T. Cassidy, *Environmental Psychology: Behaviour and Experience in Context* (Hove: Routledge Psychology Press, 1997), p. 84.

❼ Cassidy, *Environmental Psychology*, p. 84.

●譯注：

① 參孫（Sampson）：《聖經‧士師記》中的人物，擁有上帝所賜的極大力氣，與以色列的外敵周旋。曾因頭髮被剪而力量全失。

② 數字符號測驗（digit-symbol test）：認知科學家用來測試大腦運算和處理訊息能力的方式。

蒙巴頓粉紅 Mountbatten pink

❶ Lord Zuckerman, 'Earl Mountbatten of Burma, 25 June 1900–27 August 1979', *Biographical Memoirs of Fellows of the Royal Society*, Vol. 27 (Nov. 1981), p. 358.

❷ A. Raven, 'The Development of Naval Camouflage 1914–1945', Part III. Available at: www.shipcamouflage.com/3_2.htm (accessed 26 Oct. 2015).

蚤色 Puce

❶ H. Jackson, 'Colour Determination in the Fashion Trades', in *Journal of the Royal Society of the Arts*, Vol. 78, No. 4034 (Mar. 1930), p. 501.

❷ C. Weber, *Queen of Fashion: What Marie Antoinette Wore to the Revolution* (New York: Picador, 2006), p. 117.

❸ *Domestic Anecdotes of a French Nation*, 1800, quoted in Salisbury, *Elephant's Breath and London Smoke*, p. 169.

❹ Quoted in Weber, *Queen of Fashion*, p. 117.

❺ Quoted in Earl of Bessborough (ed.), *Georgiana: Extracts from the Correspondence of Georgiana, Duchess of Devonshire* (London: John Murray,

1955), p. 27.

❻ Weber, *Queen of Fashion*, p. 256.

●譯注：

① 1775年，法王路易十六取消對穀物價格的控制，導致民間麵粉價格暴漲，各地暴亂不斷，因此被稱爲「麵粉戰爭」。

吊鐘紫 Fuchsia

❶ 其他包括：莧紅、錦葵紫、木蘭紫、矢車菊藍、金絲黃、天芥紫、薰衣草紫，以及紫蘿蘭等。在多數國家的語言中，粉紅色（pink）自玫瑰花衍生而來，但英文並非如此。

❷ I. Paterson, *A Dictionary of Colour: A Lexicon of the Language of Colour* (London: Thorogood, 2004), p. 170.

❸ G. Niles, 'Origin of Plant Names', in *The Plant World*, Vol. 5, No. 8 (Aug. 1902), p. 143.

❹ Quoted in M. Allaby, *Plants: Food Medicine and Green Earth* (New York: Facts on File, 2010), p. 39.

❺ Ibid., pp. 38–41.

驚駭粉紅 Shocking pink

❶ M. Soames (ed.), *Winston and Clementine: The Personal Letters of the Churchills* (Boston, MA: Houghton Mifflin, 1998), p. 276.

❷ M. Owens, 'Jewellery that Gleams with Wicked Memories', in *New York Times* (13 Apr. 1997).

❸ Eiseman and Cutler, *Pantone on Fashion*, p. 31.

❹ E. Schiaparelli, *Shocking Life* (London: V&A Museum, 2007), p. 114.

❺ 兩年後，「公羊頭」在黛西‧法羅斯位於巴黎附近的自宅遭竊，所有失竊財物價值共計3.6萬英鎊。「公羊頭」從此銷聲匿跡。

❻ 訪談內容參考S. Menkes發表在《紐約時報》（2013年11月18日）的〈難忘艾爾莎‧

夏帕瑞麗〉（Celebrating Elsa Schiaparelli）。
雖然驚駭粉紅與夏帕瑞麗的連結最深，事實
上，她的品牌系列堪稱五光十色。「驚駭粉
紅」之後，她的每一款香水都有自己的特殊
顏色："Zut" 是綠色，"Sleeping" 是藍色，
"Le Roy Soleil" 是金色。

❼ Eiseman and Cutler, *Pantone on Fashion*, p. 31.

● 譯注：

① 梅因布徹（Mainbocher, 1890~1976）：美國高
級女裝訂製服設計師。

② 克里斯汀・拉夸（Christian Lacroix）：1951年
生，法國時裝設計師。

螢光粉紅 Fluorescent pink

❶ H. Greenbaum and D. Rubinstein, 'The Hand-
Held Highlighter', in *New York Times* Magazine
(20 Jan. 2012).

❷ Schwan Stabilo press release, 2015; Greenbaum
and Rubinstein, 'Hand-Held Highlighter'.

● 譯注：

① 波利・斯蒂林（Poly Styrene, 1957~2011）：英
國女歌手Elliott-Said的藝名，"polystyrene"
是聚苯乙烯，俗稱「保麗龍」。

② 熱洋紅（hot magenta）：這種粉紅色的飽和度
為89%，亮度為100%；象徵同性戀權益的粉
紅三角形，就是用「熱洋紅」。

莧紅 Amaranth

❶ V. S. Vernon Jones (trans.), *Aesop's Fables*
(Mineola, NY: Dover Publications, 2009), p.
188.

❷ G. Nagy, *The Ancient Greek Hero in 24 Hours*
(Cambridge, MA Belknap, 2013), p. 408.

❸ J. E. Brody, 'Ancient, Forgotten Plant now
"Grain of the Future"', in *New York Times* (16
Oct. 1984).

❹ Brachfeld and Choate, *Eat Your Food!*, p. 199.

❺ Brody, 'Ancient, Forgotten Plant Now "Grain of
the Future"'.

❻ Ibid.

❼ Kiple and Ornelas (eds.), *Cambridge World
History of Food*, p. 75.

❽ Quoted in Salisbury, *Elephant's Breath and
London Smoke*, p. 7.

紅色 Red

❶ N. Guéguen and C. Jacob, 'Clothing Colour
and Tipping: Gentlemen Patrons Give More
Tips to Waitresses with Red Clothes', in
Journal of Hospitality & Tourism Research,
quoted by Sage Publications/*Science Daily*.
Available at: www.sciencedaily.com/
releases/2012/08/120802111454.htm (accessed
20 Sept. 2015).

❷ A. J. Elliot and M. A. Maier, 'Colour and
Psychological Functioning', in *Journal of
Experimental Psychology*, Vol. 136, No. 1
(2007), pp. 251–2.

❸ R. Hill, 'Red Advantage in Sport'. Available
at: https://community.dur.ac.uk/r.a.hill/red_
advantage.htm (accessed 20 Sept. 2015).

❹ Ibid.

❺ M. Pastoureau, *Blue: The History of a Colour*,
trans. M. I. Cruse (Princeton University Press,
2000), p. 15.

❻ E. Phipps, 'Cochineal Red: The Art History
of a Colour', in *Metropolitan Museum of Art
Bulletin*, Vol. 67, No. 3 (Winter 2010), p. 5.

❼ M. Dusenbury, 'Introduction', in *Colour in
Ancient and Medieval East Asia*, pp. 12–13.

❽ Phipps, 'Cochineal Red', p. 22.

❾ Ibid., pp. 14, 23–4.

❿ Pastoureau, Blue, p. 94.

⓫ P. Gootenberg, *Andean Cocaine: The Making of a Global Drug* (Chapel Hill, NC: University of North Carolina Press, 2008), p. 198.

● 譯注：

① 馬克・羅斯科（Marks Rotko, 1903~1970）：生於俄國、長於美國的抽象派畫家。

猩紅 Scarlet

❶ 用洋紅蟲染色的布料通常被稱爲「穀粒（grain）染出的腥紅色」；這也是 "ingrain" 這單字的由來，意思是深深附著或根深柢固。

❷ A. B. Greenfield, *A Perfect Red: Empire, Espionage and the Quest for the Colour of Desire* (London: Black Swan, 2006), p. 42.

❸ Gage, *Colour and Meaning*, p. 111.

❹ Greenfield, *Perfect Red*, p. 108.

❺ Phipps, 'Cochineal Red', p. 26.

❻ G. Summer and R. D'Amato, *Arms and Armour of the Imperial Roman Soldier* (Barnsley: Frontline Books, 2009), p. 218.

❼ Greenfield, *Perfect Red*, p. 183.

❽ Ibid., p. 181.

❾ E. Bemiss, *Dyers Companion*, p 186.

❿ Field, *Chromatography*, p. 89.

⓫ Quoted in Salisbury, *Elephant's Breath and London Smoke*, p. 191.

● 譯注：

① 奧利佛・克倫威爾（Oliver Cromwell, 1599~1658）：英國清教徒革命期間的軍事、政治領袖，領導清教徒獲勝。在1649年，處死國王查理一世，征服愛爾蘭、英格蘭，宣布英國爲共和國，自任護國公。

胭脂紅 Cochineal

❶ Finlay, *Colour*, p. 153.

❷ Phipps, 'Cochineal Red', p. 10.

❸ R. L. Lee 'Cochineal Production and Trade in New Spain to 1600', in *The Americas*, Vol. 4, No. 4 (Apr. 1948), p. 451.

❹ Phipps, 'Cochineal Red', p. 12.

❺ Quoted ibid., pp. 24–6.

❻ Ibid., p. 27.

❼ Finlay, *Colour*, p. 169.

❽ Phipps, 'Cochineal Red', pp. 27–40.

❾ Ibid., p. 37.

❿ Finlay, *Colour*, pp. 165–76.

朱砂紅 Vermilion

❶ Bucklow, *Alchemy of Paint*, p. 87; R. J. Gettens et al., 'Vermilion and Cinnabar', in *Studies in Conservation*, Vol. 17, No. 2 (May 1972), pp. 45–7.

❷ 參考資料詳見湯普森探討中世紀繪畫顏料與技術的作品，*Materials and Techniques of Medieval Painting*，第106頁。羅馬通貨折換比率是出了名的困難；一個塞斯特斯（sesterce，古羅馬貨幣單位）換算成美元，範圍約在0.5到50元之間。如果保守換算，每塞斯特斯以10美元計算，在老普林尼那個時代，每磅朱砂價值70美元。

❸ Ball, *Bright Earth*, p. 86.

❹ Bucklow, *Alchemy of Paint*, p. 77.

❺ Thompson, *Materials and Techniques of Medieval Painting*, p. 106.

❻ Ibid., pp. 60–61, 108.

❼ Gettens et al., 'Vermilion and Cinnabar', p. 49.

❽ Thompson, *Materials and Techniques of Medieval Painting*, p. 30.

❿ 雖然朱砂逐漸式微，仍然有畫家堅持繼續使用，雷諾瓦就是其中之一，他對畫材的選用非常保守。1940年左右，馬蒂斯（Matisse）試著說服他捨棄朱砂，改用鎘紅，甚至提供免費樣品，雷諾瓦還是拒絕了。

⓫ Quoted in Ball, *Bright Earth*, p. 23.

經典法拉利紅 Rosso corsa

❶ Quoted in L. Barzini, *Pekin to Paris: An Account of Prince Borghese's Journey Across Two Continents in a Motor-Car*, trans. L. P. de Castelvecchio (London: E. Grant Richards, 1907), p. 11.

❷ Ibid., p. 26.

❸ Ibid., p. 40.

❹ Ibid., pp. 58, 396, 569.

❺ 波洛佳斯的車子至今仍然陳列在杜林的汽車博物館。不過，那些想要看見一輛華麗紅車的人都會失望而返：那輛車在參加美國車展後，意外在義大利熱那亞的碼頭墜海，從此換上一身黯淡的灰色。因為當時為了防止車身鏽蝕，必須盡快重新粉刷，卻只能找到幾罐戰艦灰塗料。

赤鐵礦 Hematite

❶ Phipps, 'Cochineal Red', p. 5.

❷ E. Photos-Jones et al., 'Kean Miltos: The Well-Known Iron Oxides of Antiquity', in *Annual of the British School of Athens*, Vol. 92 (1997), p. 360.

❸ E. E. Wreschner, 'Red Ochre and Human Evolution: A Case for Discussion', in *Current Anthropology*, Vol. 21, No. 5 (Oct. 1980), p. 631.

❹ Ibid.

❺ Phipps, 'Cochineal Red', p. 5; G. Lai, 'Colours and Colour Symbolism in Early Chinese Ritual Art', in Dusenbury (ed.), *Colour in Ancient and Medieval East Asia*, p. 27.

❻ Dusenbury, 'Introduction', in *Colour in Ancient and Medieval East Asia*, p. 12.

❼ Photos-Jones et al., 'Kean Miltos', p. 359.

茜草紅 Madder

❶ W. H. Perkin, 'The History of Alizarin and Allied Colouring Matters, and their Production from Coal Tar, from a Lecture Delivered May 8th', in *Journal for the Society for Arts*, Vol. 27, No. 1384 (May 1879), p. 573.

❷ G. C. H. Derksen and T. A. Van Beek, 'Rubia Tinctorum L.', in *Studies in Natural Products Chemistry*, Vol. 26 (2002), p. 632.

❸ J. Wouters et al., The Identification of Haematite as a Red Colourant on an Egyptian Textile from the Second Millennium BC', in *Studies in Conservation*, Vol. 35, No. 2 (May 1990), p. 89.

❹ Delamare and Guineau, *Colour*, pp. 24, 44.

❺ Field, *Chromatography*, pp. 97–8.

❻ Finlay, *Colour*, p. 207.

❼ Perkin, 'History of Alizarin and Allied Colouring Matters', p. 573.

❽ Finlay, *Colour*, pp. 208–9.

龍血 Dragon's blood

❶ Bucklow, *Alchemy of Paint*, p. 155; W. Winstanley, *The Flying Serpent, or: Strange News out of Essex* (London, 1669). Available at: www.henham.org/FlyingSerpent (accessed 19 Sept. 2015).

❷ Ball, *Bright Earth*, p. 76.

❸ Bucklow, *Alchemy of Paint*, pp. 142, 161.

❹ Ball, *Bright Earth*, p. 77.

❺ Field, *Chromatography*, p. 97.

紫色 Purple

❶ Ball, *Bright Earth*, p. 223.

❷ Gage, *Colour and Culture*, pp. 16, 25.

❸ Quoted in Gage, *Colour and Culture*, p. 25.

❹ Quoted in Eckstut and Eckstut, *Secret Language of Colour*, p. 224.

❺ J. M. Stanlaw, 'Japanese Colour Terms, from 400 CE to the Present', in R. E. MacLaury, G. Paramei and D. Dedrick (eds.), *Anthropology of Colour* (New York: John Benjamins, 2007), p. 311.

❻ Finlay, *Colour*, p. 422.

❼ S. Garfield, *Mauve: How One Man Invented a Colour that Changed the World* (London: Faber & Faber, 2000), p. 52.

● 譯注：

① 紫色辭藻（purple prose）：意指詞藻華麗的文章。

泰爾紫 Tyrian purple

❶ Finlay, *Colour*, p. 402.

❷ Ball, *Bright Earth*, p. 225.

❸ Eckstut and Eckstut, *Secret Language of Colour*, p. 223.

❹ Gage, *Colour and Culture*, p. 16.

❺ Ball, *Bright Earth*, p. 255.

❻ Finlay, *Colour*, p. 403.

❼ Gage, *Colour and Culture*, p. 25.

❽ Ibid.

❾ Finlay, *Colour*, p. 404.

❿ Ball, *Bright Earth*, p. 226.

● 譯注：

① 托加長袍（toga）：爲古羅馬男子的正式服裝，是一塊長約12至20英呎的布料，披在肩上裹住全身。

石蕊地衣 Orchil

❶ E. Bolton, *Lichens for Vegetable Dyeing* (McMinnville, OR: Robin & Russ, 1991), p. 12.

❷ Ibid., p. 9; J. Pereina, *The Elements of Materia, Medica and Therapeutics*, Vol. 2 (Philadelphia, PA: Blanchard & Lea, 1854), p. 74.

❸ Pereina, *Elements of Materia, Medica and Therapeutics*, p. 72.

❹ J. Edmonds, *Medieval Textile Dyeing*, (Lulu. com, 2012), p. 39.

❺ Ibid.

❻ 有時候也不必從那麼遙遠的地方進口：1758年，一種新型態的石蕊地衣染料開始生產，主要原料是卡斯伯特·高登（Duthbert Gordon）博士在英格蘭發現的一種地衣，他依自己名字的延伸變化，將它命名爲「卡德貝爾」（cudbear）。

❼ Quoted in Edmonds, *Medieval Textile Dyeing*, p. 40–41.

❽ Bolton, *Lichens for Vegetable Dyeing*, p. 28.

● 譯注：

① 維德角共和國（Cape Verde Islands）：位於非洲西岸的大西洋島國。

② 烏切里斯（Ruccellis）：讀音與海石蕊（Roccella tinctoria）相呼應。

洋紅 Magenta

❶ Ball, *Bright Earth,* p. 241.

❷ Garfield, *Mauve*, pp. 79, 81.

❸ Ibid., p. 78.

●譯注：

① 苦味酸：化學名爲「2,4,6-三硝基苯酚」。

錦葵紫 Mauve

❶ Garfield, *Mauve*, pp. 30–31.

❷ Ibid., p. 32.

❸ Ball, *Bright Earth*, p. 238.

❹ Finlay, *Colour*, p. 391.

❺ Garfield, *Mauve*, p. 58.

❻ Quoted ibid., p. 61.

❼ Ball, B*right Earth*, pp. 240–41.

●譯注：

① 霍勒斯‧沃波爾（Horace Walpole, 1717~1797）：英國藝術史學家、文學家。

天芥紫 Heliotrope

❶ N. Groom, *The Perfume Handbook* (Edmunds: Springer-Science, 1992), p. 103.

❷ C. Willet-Cunnington, *English Women's Clothing in the Nineteenth Century* (London: Dover, 1937), p. 314.

❸ Ibid., p. 377.

❹ 提到一位童年時期的死對頭，薛芙麗夫人這麼說：「她剛剛讓我想起來，我們在同一所學校就讀。我現在清清楚楚地想起來了。她總是拿到優良行爲獎。」後來，她直接對這位女士說：「你不喜歡我，我心裡很清楚，我也一直很討厭你。」針對女性接受高等教育的惱人議題，她說：「我想要看到的，倒是男人接受高等教育。天可憐見的，他們可需要了。」

紫羅蘭 Violet

❶ Quoted in O. Reutersvärd, 'The "Violettomania" of the Impressionists', in *Journal of Aesthetics and Art Criticism*, Vol. 9, No. 2 (Dec. 1950), p. 107.

❷ Quoted ibid., pp. 107–8.

❸ Quoted in Ball, *Bright Earth*, p. 207.

●譯注：

① 愛德華‧馬奈（Édouard Manet, 1832~1883）：出生在法國巴黎的畫家，爲寫實畫派與印象畫派之父。

藍色 Blue

❶ R. Blau, 'The Light Therapeutic', in *Intelligent Life* (May/June 2014).

❷ 2015 National Sleep Foundation poll, see: https://sleepfoundation.org/media-center/press-release/2015-sleep-america-poll; Blau, 'Light Therapeutic'.

❸ Pastoureau, *Blue*, p. 27.

❹ 白色占比爲32%、紅色是28%，黑色14%；金色10%；紫色6%；綠色5%。資料來源：M. Pastoureau, *Green: The History of a Colour*, trans. J. Gladding (Princeton University Press, 2014), p. 39.

❺ M. Pastoureau, *Blue*, p. 50.

❻ 盾形紋章都有專屬的顏色名稱，或稱「紋章色」（tinctures）。"Basics" 是金色／黃色；"argent" 是銀色／白色；"gules" 是紅色；"purpura" 是紫色；"sable" 是黑色；"vert" 是綠色。

❼ 資料來源：Pastoureau, Blue, p. 60.。雖然男性喜好藍色的比例稍微多一些，但在所有顏色中，女性仍以選擇藍色爲多；令人意外的是，粉紅色[p.114]在女性中受喜愛的程度低於紅色、紫色或綠色。

⑨ 2015 YouGov Survey [https://yougov.co.uk/ news/2015/05/12/blue-worlds-favourite-colour/].

群青 Ultramarine

❶ K. Clarke, 'Reporters see Wrecked Buddhas', BBC News (26 March 2001) Available at: http:// news.bbc.co.uk/1/hi/world/south_asia/1242856. stm (accessed on 10 Jan. 2016).

❷ Cennini, *Craftsman's Handbook*, Vol. 2, p. 36

❸ Quoted in Ball, *Bright Earth*, p. 267

❹ Cennini, *Craftsman's Handbook*, p. 38.

❺ M. C. Gaetani et al., 'The Use of Egyptian Blue and Lapis Lazuli in the Middle Ages: The Wall Paintings of the San Saba Church in Rome', in *Studies in Conservation*, Vol. 49, No. 1 (2004), p. 14.

❻ Gage, *Colour and Culture*, p. 271.

❼ Ibid., p. 131.

❽ 南歐的情況尤其如此。北歐,特別是荷蘭, 因爲群青染料更稀少,加上腥紅染料一直是 富裕與傑出的象徵,因此聖母瑪利亞通常穿 著紅衣。

❾ Gage, *Colour and Culture*, pp. 129–30.

❿ 1817年,皇家藝術學院舉辦一場形式類似, 但是獎金規模完全比不上的競賽,參賽者的 配方全數失敗。

⓫ Ball, *Bright Earth*, pp. 276–7.

●譯注:

① 一盎司等於0.0625磅;1816年時,一基尼相 當於21先令。正牌群青的每磅價格約爲2688 先令。

鈷藍 Cobalt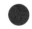

❶ E. Morris, 'Bamboozling Ourselves (Part 1)',in *New York Times* (May–June 2009). Available

at: http://morris.blogs.nytimes.com/category/ bamboozling-ourselves/ (accessed 1 Jan. 2016).

❷ T. Rousseau, 'The Stylistic Detection of Forgeries', in *Metropolitan Museum of Art Bulletin*, Vol. 27, No. 6, pp. 277, 252.

❸ Finlay, *Brilliant History of Colour in Art*, p. 57.

❹ Ball, *Bright Earth*, p. 178.

❺ Harley, *Artists' Pigments*, pp. 53–4.

❻ Field, *Chromatography*, pp. 110–11

❼ E. Morris, 'Bamboozling Ourselves (Part 3)'.

●譯注:

① 赫爾曼・戈林(Hermann Göring, 1893~1946): 在納粹德國時期曾任德國空軍總司令、蓋世 太保首長,與希特勒關係極爲親密。他是當 時唯一獲得「帝國元帥」(Reichsmarschall) 最高軍銜的人。

靛藍 Indigo

❶ 關於植物中爲什麼可以萃取出靛藍染料,各 種有憑據的猜測各異其趣。有人認爲可能因 爲它是一種天然殺蟲劑;也有人懷疑它的苦 味能防止草食性動物的掠食。

❷ 早期的現代草本植物學家約翰・帕金森 (John Parkinson)顯然對種子莢沒有好感, 他在1640年形容它們「倒掛垂下,像那話 兒……我們稱之爲小雞雞蟲,那麼粗大,裡 面滿滿都是黑色種籽。」引用自 J. Balfour-Paul, *Indigo: Egyptian Mummies to Blue Jeans* (London: British Museum Press, 2000), p. 92.

❸ 有些社會習慣將萃取靛藍染料的植物歉收怪 罪給女人。古埃及人相信,經期中的女性接 近出地,可能不利於植物生長。中國某一 省,頭上帶花的婦女必須遠離發酵中的靛藍 染料罐子。印尼弗洛勒斯島的女人如果在植 物收成時爆粗口,將會冒犯植物靈,徹底毀 了後續的染料製程。

❹ Balfour-Paul, *Indigo,* pp. 99, 64.

❺ 因為這些塊狀物十分堅硬，許多古典作家，甚至是一些早期的現代作品，都認為它來自與青金石相關的半寶石礦物。資料來源：Delamare and Guineau, *Colour*, p.95。

❻ Balfour-Paul, *Indigo*, p. 5.

❼ Pastoureau, *Blue*, p. 125.

❽ Balfour-Paul, *Indigo*, pp. 7, 13.

❾ Eckstut and Eckstut, *Secret Language of Colour*, p. 187.

❿ Balfour-Paul, *Indigo*, p. 23.

⓫ Ibid., pp. 28, 46.

⓬ Ibid., pp. 44–45, 63.

⓭ Delamare and Guineau, *Colour*, p. 92.

⓮ Balfour-Paul, *Indigo*, p. 5.

⓯ "Jean"（牛仔褲）這個單字，據信是源自"bleu de Gênes"或"Genoa blue"，意即「熱那亞藍」，是一種水手制服常用的靛藍染料。

⓰ Just Style, 'Just-Style Global Market Review of Denim and Jeanswear – Forecasts to 2018' (Nov. 2012). Available at www.just-style.com/store/samples/Global%20Market%20for%20Denim%20and%20Jeanswear%2Single_brochure.pdf (accessed 3 Jan. 2016), p. 1.

●譯注：

① 瓦斯科・達伽馬（Vasco da Gama, 1469~1524）：葡萄牙探險家，在1497年成為第一個從歐洲航海到印度的人。

② 金馬克（gold marks）：德意志帝國在1873至1914年發行的貨幣。

普魯士藍 Prussian blue

❶ Ball, *Bright Earth*, p. 273; Delamare and Guineau, *Colour*, p. 76.

❷ Ball, *Bright Earth*, pp. 272–3.

❸ Field, *Chromatography*, p. 112.

❹ 吳伍德的配方來自德國人卡斯帕爾・諾伊曼（Caspar Neumann）的密報，諾伊曼欠皇家學會一筆錢，顯然想要藉此再度鞏固自己的有利地位。1723年11月17日，他從萊比錫以拉丁文寄出一封信給吳伍德。此舉徹底擊垮了迪佩爾，這位仁兄逃到斯堪地那維亞，成為瑞典國王菲特列一世（Frederick I）的醫生，後來又被驅逐出境，在丹麥蹲了一陣子苦牢。資料來源：A. Kraft, 'On Two Letters from Caspar Neumann to John Woodward Revealing the Secret Method for Preparation of Prussian Blue', in *Bulletin of the History of Chemistry*, Vol. 34, No. 2 (2009), p. 135.

❺ Quoted in Ball, *Bright Earth*, p. 275.

❻ Finlay, *Colour*, pp. 346–7.

❼ Eckstut and Eckstut, *Secret Language of Colour*, p. 187.

❽ Quoted in Ball, *Bright Earth*, p. 274.

埃及藍 Egyptian blue

❶ Lucas and Harris, *Ancient Egyptian Materials and Industries*, p. 170.

❷ Delamare and Guineau, *Colour*, p. 20; Lucas and Harris, *Ancient Egyptian materials and Industries*, p. 188; V. Daniels et al., 'The Blackening of Paint Containing Egyptian Blue,' in *Studies in Conservation*, Vol. 49, No. 4 (2004), p. 219.

❸ Delamare and Guineau, *Colour*, p. 20.

❹ Daniels et al., 'Blackening of Paint Containing Egyptian Blue', p. 217.

❺ M. C. Gaetani et al., 'Use of Egyptian Blue and Lapis Lazuli in the Middle Ages', p. 13.

❻ Ibid., p. 19.

❼ 目前看來，群青與埃及藍同時並存的時間，似乎比之前的判斷更長，因為在羅馬一幅八世紀的壁畫中，發現了兩種顏料混合的證據。

菘藍 Woad

❶ J. Edmonds, *The History of Woad and the Medieval Woad Vat.* (Lulu.com, 2006), p. 40.

❷ Ibid., p. 13; Delamare and Guineau, *Colour*, p. 44.

❸ Delamare and Guineau, *Colour*, p. 44.

❹ Quoted in Balfour-Paul, *Indigo*, p. 30.

❺ Pastoureau, *Blue*, p. 63.

❻ Ibid., p. 64.

❼ Quoted in Balfour-Paul, *Indigo*, p. 34.

❽ Pastoureau, *Blue*, p. 125.

❾ Quoted in Edmonds, *History of Woad*, pp. 38–9.

❿ Pastoureau, *Blue*, p. 130; Balfour-Paul, *Indigo*, p. 56–7.

●譯注：

① 不列顛林肯綠（British Lincoln green）：傳說中活躍於英國諾丁罕林肯郡的羅賓漢，及其俠盜夥伴身上所穿的那種綠。

電光藍 Electric blue

❶《新科學》（*New Scientist*）雜誌採訪亞歷山大・尤欽科的報導：'Cheating Chernobyl' (21 Aug. 2004)。

❷ M. Lallanilla, 'Chernobyl: Facts About the Nuclear Disaster', in *LiveScience* (25 Sept. 2013). Available at: www.livescience.com/39961-chernobyl.html (accessed 30 Dec. 2015).

❸ 幾個小時之後，尤欽科發現自己被送到當地醫院，並因為輻射病而無法動彈，眼睜睜看著周圍的核電廠同事一個個死去。他是少數存活的核電廠工作人員。

❹《新科學》雜誌採訪亞歷山大・尤欽科的報導：'Cheating Chernobyl'.

❺ Quoted in Salisbury, *Elephant's Breath and London Smoke*, p. 75.

蔚藍 Cerulean

❶ S. Heller, 'Oliver Lincoln Lundquist, Designer, is Dead at 92', in *New York Times* (3 Jan. 2009).

❷ Pantone press release, 1999: www.pantone.com/pages/pantone/pantone.aspx?pg=20194&ca=10.

❸ 資料來源：Ball, *Bright Earth,* p. 179。這個顏色的名字源自 "caeruleus"，後來的羅馬作家以此來形容地中海。

❹ Ibid.

❺ Brassaï, *Conversations with Picasso*, trans. J. M. Todd (University of Chicago Press, 1999), p. 117.

綠色 Green

❶ Finlay, *Colour*, pp. 285–6.

❷ Pastoureau, *Green*, pp. 20–24.

❸ Eckstut and Eckstut, *Secret Language of Colour*, pp. 146–7.

❹ Pastoureau, *Green*, p. 65.

❺ Ball, *Bright Earth*, pp. 73–4.

❻ Ibid., pp. 14–15.

❼ Quoted in Pastoureau, *Green*, p. 42.

❽ Quoted ibid., p. 116.

❾ Quoted in Ball, *Bright Earth*, p. 158.

❿ Pastoureau, *Green*, p. 159.

⓫ Quoted in ibid., p. 200.

銅綠 Verdigris

❶ 資料來源：P. Conrad, 'Girl in a Green Gown: The History and Mystery of the Arnolfini Portrait by Carola Hicks', in the *Guardian* (16 Oct. 2011)。這幅畫的歷史也很多采多姿。它的所有者是哈布斯堡王室成員，西班牙的菲利浦二世。他的後代卡洛斯三世把這幅畫掛在王氏家族的廁所裡。拿破崙與希特勒都曾經想要把它弄到手，二次世界大戰期間，它跟許多國家畫廊的珍貴館藏，被祕密安置在英國威爾斯一處極機密的地下碉堡，碉堡位於斯諾登尼亞一座名爲 "Blaenau Ffestiniog" 的板岩採集場。（還好是這樣，因爲國家畫廊在一次空襲中被德軍戰機轟個正著。）

❷ C. Hicks, *Girl in a Green Gown: The History and Mystery of the Arnolfini Portrait* (London: Vintage, 2012), pp. 30–32.

❸ Pastoureau, *Green*, pp. 112, 117.

❹ 會發亮的綠色孔雀石是由碳酸銅形成的。

❺ Eckstut and Eckstut, *Secret Language of Colour*, p. 152.

❻ Ball, *Bright Earth*, p. 113.

❼ Delamare and Guineau, *Colour*, p. 140.

❽ Cennini, *Craftsman's Handbook*, p. 33.

❾ Ball, *Bright Earth*, p. 299.

❿ Quoted in Pastoureau, *Green*, p. 190.

⓫ 這種混合物通常稱爲「松酯銅鋼」（copper resinate），這其實是個綜合名詞，泛指銅綠與樹脂的混合物。

苦艾綠 Absinthe

❶ K. MacLeod, introduction to M. Corelli, *Wormwood: A Drama of Paris* (New York: Broadview, 2004), p. 44.

❷ P. E. Prestwich, 'Temperance in France: The Curious Case of Absinth [sic]', in *Historical Reflections*, Vol. 6, No. 2 (Winter 1979), p. 302.

❸ Ibid., pp. 301–2.

❹ 'Absinthe', in *The Times* (4 May 1868).

❺ 'Absinthe and Alcohol', in *Pall Mall Gazette* (1 March 1869).

❻ Prestwich, 'Temperance in France', p. 305.

❼ F. Swigonsky, 'Why was Absinthe Banned for 100 Years?', Mic.com (22 June 2013). Available at: http://mic.com/articles/50301/why-was-absinthe-banned-for-100-years-a-mystery-as-murky-as-the-liquor-itself#.NXpx3nWbh (accessed 8 Jan. 2016).

翡翠綠 Emerald

❶ 貪婪—綠色；羨慕與嫉妒—黃色；驕傲與欲望—紅色；憤怒—黑色；懶散—藍色或白色。資料來源：Pastoureau, *Green,* p. 121.

❷ Ibid., pp. 56, 30.

❸ B. Bornell, 'The Long, Strange Saga of the 180,000-carat Emerald: The Bahia Emerald's twist-filled History', in *Bloomberg Businessweek* (6 March 2015).

凱利綠 Kelly green

❶ 這個顏色的名字 "Kelly"（凱利）是很常見的愛爾蘭姓氏，究其字源，爭議性很大。有些人認爲它最原始的意思是戰士；有些人則認爲是指虔信者。

❷ 全文參閱www.confessio.ie.

❸ A. O'Day, *Reactions to Irish Nationalism 1865–1914* (London: Hambledon Press, 1987), p. 5.

❹ Pastoureau, *Green*, pp. 174–5.

❺ O'Day, *Reactions to Irish Nationalism*, p. 3.

舍勒綠 Scheele's green

❶ Ball, *Bright Earth*, p. 173.

❷ Ibid.

❸ P. W. J. Bartrip, 'How Green was my Valence? Environmental Arsenic Poisoning and the Victorian Domestic Ideal', in *The English Historical Review*, Vol. 109, No. 433 (Sept. 1994), p. 895.

❹ 'The Use of Arsenic as a Colour', *The Times* (4 Sept. 1863).

❺ Bartrip, 'How Green was my Valence?', pp. 896, 902.

❻ G. O. Rees, Letter to *The Times* (16 June 1877).

❼ Harley, *Artists' Pigments*, pp. 75–6.

❽ Quoted in Pastoureau, *Green*, p. 184.

❾ Bartrip, 'How Green was my Valence?', p. 900.

❿ W. J. Broad, 'Hair Analysis Deflates Napoleon Poisoning Theories', in *New York Times* (10 June 2008).

●譯注：

① 格令（grain）：英制最小重量單位，一格令等於0.0648克。

綠土 Terre verte

❶ Eastaugh et al., *Pigment Compendium*, p. 180.

❷ Field, *Chromatography*, p. 129.

❸ Delamare and Guineau, *Colour*, pp. 17–18.

❹ Cennini, *Craftsman's Handbook*, p. 67.

❺ Ibid., pp. 93–4.

❻ Ibid., p. 27.

●譯注：

① 西西弗斯式（Sisyphean）：西西弗斯（Sisyphus）是希臘神話人物，被懲罰每天都要推一塊巨石到山頂上，日復一日，永無休止。由此延伸的「西西弗斯式」（sisyphean）形容「永無盡頭，又徒勞無功的任務」。

酪梨綠 Avocado

❶ K. Connolly, 'How US and Europe Differ on Offshore Drilling', BBC (18 May 2010).

❷ Eiseman and Recker, *Pantone*, pp. 135, 144.

❸ Pastoureau, *Green*, p. 24.

❹ J. Cartner-Morley, 'The Avocado is Overcado: How #Eatclean Turned it into a Cliché', in the *Guardian* (5 Oct. 2015).

青瓷綠 Celadon

❶ L. A. Gregorio, 'Silvandre's Symposium: The Platonic and the Ambiguous in L'Astrée', in *Renaissance Quarterly*, Vol. 53, No. 3 (Autumn, 1999), p. 783.

❷ Salisbury, *Elephants Breath and London Smoke*, p. 46.

❸ S. Lee, 'Goryeo Celadon'. Available at http://www.metmuseum.org/toah/hd/cela/hd_cela.htm (accessed 20 March 2016).

4 Ibid.

❺ J. Robinson, 'Ice and Green Clouds: Traditions of Chinese Celadon', in *Archaeology*, Vol. 40, No. 1 (Jan.–Feb. 1987) pp. 56–58.

❻ Finlay, *Colour*, p. 286.

❼ Robinson, 'Ice and Green Clouds: Traditions of Chinese Celadon', p. 59; quoted in Finlay, *Colour*, p. 271.

❽ Finlay, *Colour*, p. 273.

棕色 Brown

❶ Genesis, 3:19.

❷ Ball, *Bright Earth*, p. 200.

❸ Eastaugh et al., *Pigment Compendium*, p. 55.

❹ M. P. Merrifield, *The Art of Fresco Painting in*

the Middle Ages and Renaissance (Mineola, NY: Dover Publications, 2003).

❺ Quoted in 'Miracles Square', OpaPisa Website. Available at: www.opapisa.it/en/miracles-square/sinopie-museum/the-recovery-of-the-sinopie.html (accessed 20 Oct. 2015).

❻ Ball, Bright Earth, p. 152.

❼ 馬丁・包斯威爾（Martin Boswell），帝國戰爭博物館，私人通訊。

● 譯注：

① 色相：用來區分色彩的名稱，依不同波長色彩的相貌所稱呼的「名字」，如紅、橙、黃、綠、藍、紫等。

卡其色 Khaki

❶ 因為苯胺製造技術進步的關係，兩國化工業實力的懸殊更加明顯。英國對德國染料工業倚賴之深，在一次世界大戰期間甚至無法獨力將自家軍服染成卡其色：因為只有德國生產這款染色劑。

❷ Richard Slocombe, Imperial War Museum; private correspondence.

❸ J. Tynan, British Army Uniform and the First World War: Men in Khaki (London: Palgrave Macmillan, 2013), pp. 1–3.

❹ 威廉・哈德森（William Hodson），英國駐印度領導軍團副司令，摘錄出處同上，第2頁。

❺ 馬丁・包斯威爾，帝國戰爭博物館，私人通訊。

❻ 參考資料：J. Tynan, 'Why First World War Soldiers Wore Khaki', in World War I Centenary from the University of Oxford。參見：http://ww1centenary.oucs.ox.ac.uk/material/why-first-world-war-soldiers-wore-khaki/(accessed 11 Oct. 2015)。在1914年時，很容易透過穿著來分辨軍官與一般士兵，比如說他們都穿長筒皮靴，以及 Paul Fussell 在 The Great War

and Modern Memory (Oxford University Press, 2013) 一書中所說的「誇張剪裁的馬褲」。這些種種都讓軍官成為醒目的標的；很快的，他們也像其他人一樣，換上普通卡其色軍服。

❼ A. Woollacott "Khaki Fever" and its Control: Gender, Class, Age and Sexual Morality on the British Homefront in the First World War', in Journal of Contemporary History, Vol. 29, No. 2 (Apr. 1994), pp. 325–6.

❽ 有音樂廳女王之稱的瑪麗・洛伊德（Marie Llyod）在1915年演出時，經常演唱很受歡迎的〈你終於穿上卡其色軍裝〉（Now You've Got Yer Khaki On），歌詞大意是穿上卡其色軍裝可以讓男人更有魅力。

淺棕黃 Buff

❶ Salisbury, Elephant's Breath and London Smoke, p. 36.

❷ Norris, Tudor Costume and Fashion, pp. 559, 652.

❸ G. C. Stone, A Glossary of the Construction, Decoration and Use of Arms and Armor in All Countries and in All Times (Mineola, NY: Dover Publications, 1999), p. 152.

❹ Quoted in E. G. Lengel (ed.), A Companion to George Washington (London: Wiley-Blackwell, 2012).

❺ 這時，北美殖民地的布料來源仍然大量仰賴英國；獨立戰爭時，因為很難有穩定供貨可製作軍服，美國人經常為了讓男人有衣服穿而傷透腦筋。1778年，英國對稱號巡洋艦被俘，船上滿載補給品，包括「腥紅、藍色與淺棕黃布料，足以讓軍隊所有軍官有衣服可穿」，一時人心大振（接踵而來的激烈爭吵，主要是為了布料該如何分配）。

❻ J. C. Fitzpatrick (ed.), The Writings of George Washington from the Original Manuscript Sources, 1745–1799, Vol. 7 (Washington, DC: Government Printing Office, 1939), pp. 452–3.

❼ B. Leaming, *Jack Kennedy: The Education of a Statesman* (New York: W. W. Norton, 2006), p. 360.

淡棕 Fallow

❶ P. F. Baum (trans.), *Anglo-Saxon Riddles of the Exeter Book* (Durham, NC: Duke University Press, 1963), p. v.

❷ Riddle 44: 'Splendidly it hangs by a man's thigh, / under the master's cloak. In front is a hole. / It is stiff and hard . . .' Answer? A key.

❸ J. I. Young, 'Riddle 15 of the Exeter Book', in *Review of English Studies*, Vol. 20, No. 80 (Oct. 1944), p. 306.

❹ Baum (trans.), *Anglo-Saxon Riddles of the Exeter Book,* p. 26.

❺ Maerz and Paul, *Dictionary of Colour*, pp. 46–7.

❻ J. Clutton-Brock, Clutton-Brock, J., *A Natural History of Domesticated Mammals* (Cambridge University Press, 1999), pp. 203–4.

❼ Baum (trans.), *Anglo-Saxon Riddles of the Exeter Book*, pp. 26–7.

❽ Young, 'Riddle 15 of the Exeter Book', p. 306.

赤褐 Russet

❶ Maerz and Paul, *Dictionary of Colour*, pp. 50–51.

❷ Quoted in S. K. Silverman, 'The 1363 English Sumptuary Law: A Comparison with Fabric Prices of the Late Fourteenth Century', graduate thesis for Ohio State University (2011), p. 60.

❸ R. H. Britnell, *Growth and Decline in Colchester, 1300–1525* (Cambridge University Press, 1986), p. 55.

❹ 雖然自1400年代起，"russet"（赤褐色）以顏色形容詞的形式出現，但直到十六世紀，它的意思才變得比較偏向棕色，而不是灰色。在中世紀活躍於歐洲的方濟會修士，因爲習慣穿著赤褐色袍服，因此得了個「灰衣修士」（greyfriars）的綽號，直到1611年，蘭德爾・考特格雷夫（Randle Cotgrave）出版的法英字典中，將法文 "gris"（灰色）翻譯成 "light russet"（淡赤褐）。

❺ G. D. Ramsay, 'The Distribution of the Cloth Industry in 1561–1562', in *English Historical Review*, Vol. 57, No. 227 (July 1942), pp. 361–2, 366.

❻ Quoted in Britnell, *Growth and Decline in Colchester*, p. 56.

❼ S. C. Lomas (ed.), *The Letters and Speeches of Oliver Cromwell, with Elucidations by Thomas Carlyle*, Vol. 1 (New York: G.P. Putnam's Sons, 1904), p. 154.

烏賊墨 Sepia

❶ R. T. Hanlon and J. B. Messenger, *Cephalopod Behaviour* (Cambridge University Press, 1996), p. 25.

❷ C. Ainsworth Mitchell, 'Inks, from a Lecture Delivered to the Royal Society', in *Journal of the Royal Society of Arts*, Vol. 70, No. 3637 (Aug. 1922), p. 649.

❸ Ibid.

❹ M. Martial, *Selected Epigrams*, trans. S. McLean (Madison, WI: University of Wisconsin Press, 2014), pp. xv–xvi.

❺ Ibid., p. 11.

❻ C. C. Pines, 'The Story of Ink', in *American Journal of Police Science*, Vol. 2, No. 4 (July/ Aug. 1931), p. 292.

❼ Field, *Chromatography*, pp. 162–3.

棕土 Umber

❶ A. Sooke, 'Caravaggio's Nativity: Hunting a Stolen Masterpiece', BBC.com (23 Dec. 2013). Available at: www.bbc.com/culture/story/20131219-hunting-a-stolen-masterpiece (accessed 13 Oct. 2015); J. Jones, 'The Masterpiece that May Never be Seen Again', in the *Guardian* (22 Dec. 2008). Available at: www.theguardian.com/artanddesign/2008/dec/22/caravaggio-art-mafia-italy (accessed 13 Oct. 2015).

❷ Ball, *Bright Earth*, pp. 151–2.

❸ Field, *Chromatography*, p. 143.

❹ Finlay, *Brilliant History of Colour in Art*, pp. 8–9.

❺ Ball, *Bright Earth*, pp. 162–3.

❻ Jones, 'Masterpiece that may Never be Seen Again'.

❼ 'Nativity' remains on the FBI's list of unsolved art crimes.

木乃伊棕 Mummy

❶ S. Woodcock, 'Body Colour: The Misuse of Mummy', in *The Conservator*, Vol. 20, No. 1 (1996), p. 87.

❷ Lucas and Harris, *Ancient Egyptian Materials and Industries*, p. 303.

❸ 希臘考古學家Giovanni d'Athanasi在1836年出版的著作中，記載了一段關於底比斯城邦領導人屍骨不全的悲傷命運：「一位英國旅人剛剛買下底比斯城邦領導人的木乃伊，他在前往開羅的途中，滿腦子想著木乃伊裡面可能包藏金幣，於是將木乃伊打開，卻因為沒發現心心念念的玩意兒，隨手將它扔進尼羅河……這就是底比斯城邦領導人殘骸的命運。」（第51頁）

❹ P. McCouat, 'The Life and Death of Mummy Brown', in *Journal of Art in Society* (2013).

Available at: www.artinsociety.com/the-life-and-death-of-mummy-brown.html (accessed 8 Oct. 2015).

❺ Ibid.

❻ Quoted ibid.

❼ Woodcock, 'Body Colour', p. 89.

❽ G. M. Languri and J. J. Boon, 'Between Myth and Reality: Mummy Pigment from the Hafkenscheid Collection', in *Studies in Conservation*, Vol. 50, No. 3 (2005), p. 162; Woodcock, 'Body Colour', p. 90.

❾ Languri and Boon, 'Between Myth and Reality', p. 162.

❿ McCouat, 'Life and Death of Mummy Brown'.

⓫ R. White, 'Brown and Black Organic Glazes, Pigments and Paints', in *National Gallery Technical Bulletin*, Vol. 10 (1986), p. 59; E. G. Stevens (1904), quoted in Woodcock, 'Body Colour', p. 89.

⓬ 對醫藥界使用木乃伊的批評，開始得更早。1658年，哲學家托馬斯・布朗恩（Thomas Browne）稱此為「可憎的吸血鬼習性」：「逃過岡比西斯二世大軍與時間侵蝕的埃及木乃伊，如今被貪婪耗盡。木乃伊成為商品。」

⓭ Diary of Georgiana Burne-Jones, quoted in Woodcock, 'Body Colour', p. 91.

⓮ Quoted in McCouat, 'Life and Death of Mummy Brown'.

⓯ Quoted in 'Techniques: The Passing of Mummy Brown', *Time* (2 Oct. 1964). Available at: http://content.time.com/time/subscriber/article/0,33009,940544,00.html (accessed 9 Oct. 2015).

●譯注：

① ："mum" 指蠟，"mumiya" 則是瀝青，因為塗過瀝青的屍體得以完好保存，因此又以這個字指稱經過處理的乾屍，英文則稱為 "mummy"。

[2] 勞勃‧波以耳（Robert Boyle, 1627~1697）：
出身愛爾蘭貴族，被稱爲「化學之父」。

灰褐 Taupe

[1] 'The British Standard Colour Card', in *Journal of the Royal Society of Arts*, Vol. 82, No. 4232 (Dec. 1933), p. 202.

[2] 以系統化方式來整理並繪製顏色圖表的歷史由來已久，而且過程非常折騰人，自牛頓的《光學》（1704）以來，至今持續不輟。詳細的紀錄可見於 Ball, *Bright Earth,* pp. 40–54。

[3] Maerz and Paul, *Dictionary of Colour*, p. v.

[4] 'The British Standard Colour Card', p. 201.

[5] Maerz and Paul, *Dictionary of Colour*, p183.

● 譯注：

[1] 塞繆爾‧詹森（Samuel Johnson, 1709~1784）：
英國文評家、詩人、作家，以九年時間獨力編出《詹森字典》。

黑色 Black

[1] M. Pastoureau, *Black: The History of a Colour,* trans. J. Gladding (Princeton University Press, 2009), p. 12.

[2] Quoted in Ball, *Bright Earth*, p. 206.

[3] J. Harvey, *Story of Black*, p. 25.

[4] Quoted in E. Paulicelli, *Writing Fashion in Early Modern Italy: From Sprezzatura to Satire* (Farnham: Ashgate, 2014), p. 78.

[5] Pastoureau, *Black*, pp. 26, 95–6.

[6] Ibid., p. 102.

[7] L. R. Poos, *A Rural Society after the Black Death: Essex 1350–1525* (Cambridge University Press, 1991), p. 21.

[8] Pastoureau, *Black*, p. 135.

[9] 黑色一直很受歡迎，至少對多數人來說是如此：1891年，奧斯卡‧王爾德投書《每日電訊報》（*Daily Telegraph*），抱怨這股「黑色制服」流行風是「一種陰鬱、死氣沉沉、令人沮喪的顏色」。

[10] Quoted in S. Holtham and F. Moran, 'Five Ways to Look at Malevich's Black Square', Tate Blog. Available at: www.tate.org.uk/context-comment/articles/five-ways-look-Malevich-Black-Square (accessed 8 Oct. 2015).

● 譯注：

[1] non plus ultra：拉丁文，意思是「此處之外，更無遠方」，相傳希臘神話英雄海格力斯（Heracles）完成十大任務其中一項，行至極西之地，因此立碑刻字，宣示來到世界的盡頭。

化妝墨 Kohl

[1] T. Whittemore, 'The Sawâma Cemetaries', in *Journal of Egyptian Archaeology*, Vol. 1, No. 4 (Oct. 1914), pp. 246–7.

[2] R. Kreston, 'Ophthalmology of the Pharaohs: Antimicrobial Kohl Eyeliner in Ancient Egypt', *Discovery Magazine* (Apr. 2012). Available at: http://blogs.discovermagazine.com/bodyhorrors/2012/04/20/ophthalmology-of-the-pharaohs/ (accessed 24 Sept. 2015).

[3] Ibid.

[4] K. Ravilious, 'Cleopatra's Eye Makeup Warded off Infections?', *National Geographic News* (15 Jan. 2010). Available at: http://news.nationalgeographic.com/news/2010/01/100114- cleopatra-eye-makeup-ancient-egyptians/ (accessed 24 Sept. 2015); Kreston, 'Ophthalmology of the Pharaohs'.

佩恩灰 Payne's grey

❶ Quoted in A. Banerji, *Writing History in the Soviet Union: Making the Past Work* (New Delhi: Esha Béteille, 2008), p. 161.

❷ B. S. Long, 'William Payne: Water-Colour Painter Working 1776–1830', in *Walker's Quarterly*, No. 6 (Jan. 1922). Available at: https://archive.org/stream/williampaynewate 00longuoft, pp. 3–13.

❸ Quoted in ibid., pp. 6–8.

● 譯注：

① 德文郡位於英格蘭西南部，氣候濕潤多雨。

黑曜石 Obsidian

❶ British Museum, 'Dr Dee's Mirror', www. britishmuseum.org/explore/highlights/highlight_ objects/pe_mla/d/dr_dees_mirror.aspx (accessed 6 Oct. 2015).

❷ J. Harvey, *The Story of Black* (London: Reaktion Books, 2013), p. 19.

❸ British Museum, 'Dr Dee's Mirror'.

❹ 資料來源：C. H. Josten, 'An Unknown Chapter in the Life of John Dee', in *Journal of the Warburg and Courtauld Institutes*, Vol. 28 (1965), p. 249。
在這篇文章中寫道，伊迪在燒毀所有文字紀錄時，漏掉之前藏在祕密抽屜中的一些篇章。當這些資料重見天日時，一位在廚房工作的女僕已經開始把它們當成堆疊餐盤的隔墊來使用。說來也算奇蹟，有些篇章的確躲過火燒與派皮油汙的劫數，其中包括一小段伊迪對這場破壞的紀錄──他稱之為「大屠殺」。這部分的完整紀錄參見前項出處，第223 至 257 頁。

❺ Pastoureau, *Black*, pp. 137–9.

❻ J. A. Darling, 'Mass Inhumation and the Execution of Witches in the American Southwest', in *American Anthropologist*, Vol.

100, No. 3 (Sept. 1998), p. 738; See also S. F. Hodgson, 'Obsidian, Sacred Glass from the California Sky', in Piccardi and Masse (eds.), *Myth and Geology*, pp. 295–314.

❼ R. Gulley, *The Encyclopedia of Demons and Demonology* (New York: Visionary Living, 2009), p. 122; British Museum, 'Dr Dee's Mirror'.

墨水 Ink

❶ Translation from UCL online; see: ucl.ac.uk/ museums-static/digitalegypt/literature/ptahhotep. html

❷ Delamare and Guineau, *Colour*, pp. 24–5.

❸ Ibid., p. 25.

❹ C. C Pines, 'The Story of Ink', in *The American Journal of Police Science*, Vol. 2, No. 4 (July/ Aug. 1931), p. 291.

❺ Finlay, *Colour*, p. 99.

❻ Pastoureau, *Black*, p. 117.

❼ Rijksdienst voor het Cultureel Erfgoed, The Iron Gall Ink Website. Available at: http://irongallink. org/igi_indexc752.html (accessed 29 Sept. 2015), p. 102.

❽ Delamare and Guineau, *Colour*, p. 141.

❾ Finlay, *Colour*, p. 102.

❿ Bucklow, *Alchemy of Paint*, pp. 40–41.

● 譯注：

① 五倍子（gullnuts）：類似「橡樹蘋果」的樹瘤。

木炭 Charcoal

❶ P. G. Bahn and J. Vertut, *Journey Through the Ice Age* (Berkley, CA: University of California Press, 1997), p. 22.

❷ M. Rose, '"Look, Daddy, Oxen!": The Cave Art of Altamira', in *Archaeology*, Vol. 53, No. 3 (May/June 2000), pp. 68–9.

❸ H. Honour and J. Flemming, *A World History of Art* (London: Laurence King, 2005), p. 27; Bahn and Vertut, *Journey through the Ice Age*, p. 17.

❹ Honour and Flemming, *a World History of Art*, pp. 27–8.

❺ A. Bhatia, 'Why Moths Lost their Spots, and Cats don't like Milk: Tales of Evolution in our Time', in *Wired* (May 2011).

黑玉 Jet

❶ A. L. Luthi, *Sentimental Jewellery: Antique Jewels of Love and Sorrow* (Gosport: Ashford Colour Press, 2007), p. 19.

❷ J. Munby, 'A Figure of Jet from Westmorland', in *Britannia*, Vol . 6 (1975), p. 217.

❸ Luthi, *Sentimental Jewellery*, p. 17.

❹ L. Taylor, *Mourning Dress: A Costume and Social History* (London: Routledge Revivals, 2010), p. 129.

❺ Quoted ibid., p. 130.

❻ Ibid., p. 129.

● 譯注：

[I] jet 也有噴射機的意思。

黑色素 Melanin

❶ 根據估算，緯度每升高十度，白種人發生皮膚癌的機率隨之倍增。

❷ R. Kittles, 'Nature, Origin, and Variation of Human Pigmentation', in *Journal of Black Studies*, Vol. 26, No. 1 (Sept. 1995), p. 40.

❸ Harvey, *Story of Black*, pp. 20–21.

❹ Pastoureau, *Black*, pp. 37–8.

❺ Quoted in Knowles (ed.), *The Oxford Dictionary of Quotations*, p. 417.

❻ Quoted in Harvey, *Story of Black*, p. 23.

❼ Quoted in M. Gilbert, *Churchill: A Life*. (London: Pimlico, 2000), p. 230.

暗黑 Pitch black

❶ 古希臘人稱夜之女神爲「黑色倪克斯」（black Nyx），她也被形容爲擁有一雙「黑翼」，或者穿一身「黑衣」。千年之後，莎士比亞也創造出驚人相似的意象：他稱夜之女神爲「黑夜」，並提到她的「黑斗篷」。

❷ Pastoureau, *Black*, pp. 21, 36.

❸ 資料來源：Harvey, Story of Black, pp. 29, 32。書中提到，雖然卡莉的模樣十分嚇人，但如果她的虔信者感覺卡莉沒有給予幫助，他們可以直接來到供奉女神的廟宇，將原本應該獻上的花環與馨香，換成詛咒與糞便。

❹ Quoted ibid., p. 41.

❺ Pastoureau, *Black*, p. 28.

❻ Quoted in Harvey, *Story of Black*, p. 29.

參考書目與延伸閱讀

　　有興趣了解更多相關顏色科學，以及苯胺革命狂潮者，務必要讀 Philip Ball 的 *Bright Earth* 與 Simon Garfield 的 *Mauve*。想要在口齒伶俐者的陪同下，探索奇顏異色者，Victoria Finlay 的 *Colour* 當屬首選。對顏色黑暗面特別感興趣者，沒有比 Michel Pastoureau 深具啟發性的專著 *Black* 更合適的了，這也是我最喜歡的一本作者單色專書，此外也推薦 John Harvey 的 *The story of Black*。

A

Ainsworth, C. M., 'Inks, from a Lecture Delivered to the Royal Society', in *Journal of the RoyalSociety of Arts*, Vol. 70, No. 3637 (Aug. 1922), pp. 647–60.

Albers, J., *Interaction of Colour*. 50th Anniversary Edition (New Haven, CT: Yale University Press, 1963).

Alexander, H., 'Michelle Obama: The "Nude" Debate', in *the Telegraph* (19 May 2010).

Allaby, M., *Plants: Food Medicine and Green Earth* (New York: Facts on File, 2010).

Allen, N., 'Judge to Decide who Owns £250Million Bahia Emerald', in *the Telegraph* (24 Sept. 2010).

Aristotle, *Complete Works* (New York: Delphi Classics, 2013).

Alter, A. L., *Drunk Tank Pink, and other Unexpected Forces that Shape How we Think, Feel and Behave* (London: Oneworld, 2013).

B

Bahn, P. G. and J. Vertut, *Journey Through the Ice Age* (Berkeley, CA: University of California Press, 1997).

Balfour-Paul, J., *Indigo: Egyptian Mummies to Blue Jeans* (London: British Museum Press, 2000).

Balfour-Paul, J., *Deeper than Indigo: Tracing Thomas Machell, Forgotten Explorer* (Surbiton: Medina, 2015).

Ball, P. *Bright Earth: The Invention of Colour* (London: Vintage, 2008).

Banerji, A., *Writing History in the Soviet Union: Making the Past Work* (New Delhi: Esha Béteille, 2008).

Bartrip, P. W. J., 'How Green was my Valence? Environmental Arsenic Poisoning and the Victorian Domestic Ideal', in *The English Historical Review*, Vol. 109, No. 433 (Sept.1994).

Barzini, L., *Pekin to Paris: An Account of Prince Borghese's Journey Across Two Continents in a Motor-Car*. Trans. L. P. de Castelvecchio (London: E. Grant Richards, 1907).

Batchelor D., *Chromophobia* (London: ReaktionBooks, 2000).

Baum, P. F. (trans.), *Anglo-Saxon Riddles of the Exeter Book* (Durham, NC: Duke University Press, 1963).

Beck, C. W., 'Amber in Archaeology', in *Archaeology*, Vol. 23, No. 1 (Jan. 1970), pp. 7–11.

Bemis, E., *The Dyers Companion*. Reprinted from 2nd edition (Mineola, NY: Dover Publications,1973).

Berger, K., 'Ingenious: Mazviita Chirimuuta', in *Nautilus* (July 2005).

Bessborough, Earl of (ed.), *Georgiana: Extracts from the Correspondence of Georgiana, Duchess of Devonshire* (London: John Murray, 1955).

Bhatia, A., 'Why Moths Lost their Spots, and Cats don't like Milk: Tales of Evolution in our Time', in *Wired* (May 2011).

Billinge, R. and L. Campbell, 'The Infra-Red Reflectograms of Jan van Eyck's Portrait of Giovanni(?) Arnolfini and his Wife Giovanna Cenami(?)', in *National Gallery Technical Bulletin*, Vol. 16 (1995), pp. 47–60.

Blau, R., 'The Light Therapeutic', in *Intelligent Life* (May/June 2014), pp. 62–71.

Blumberg, J., 'A Brief History of the Amber Room', Smithsonian.com (31 July 2007).

Bolton, E., *Lichens for Vegetable Dyeing* (McMinnville, OR: Robin & Russ, 1991).

Bornell, B., 'The Long, Strange Saga of the 180,000-carat Emerald: The Bahia Emerald's twist-filled History', in *Bloomberg Businessweek* (6 Mar. 2015).

Brachfeld, A. and M. Choate, Eat Your Food! *Gastronomical Glory from Garden to Glut*. (Colorado: Coastalfields, 2007).

Brassaï, *Conversations with Picasso*. Trans. J. M. Todd (Chicago: University of Chicago Press, 1999).

British Museum, 'Dr Dee's Mirror'.

Britnell, R. H., *Growth and Decline in Colchester, 1300–1525* (Cambridge University Press, 1986).

Broad, W. J. 'Hair Analysis Deflates Napoleon Poisoning Theories', in *New York Times* (10 June 2008).

Brody, J. E., 'Ancient, Forgotten Plant now "Grain of the Future"', in *New York Times* (16 Oct. 1984).

Brunwald, G., 'Laughter was Life', in *New York Times* (2 Oct. 1966).

Bucklow, S., *The Alchemy of Paint: Art, Science and Secrets from the Middle Ages* (London: Marion Boyars, 2012).

Burdett, C., 'Aestheticism and Decadence', British Library Online.

Bureau of Indian Standards, 'Flag Code of India'.

Burrows, E. G. and M. Wallace, *Gotham: A History of New York City to 1898* (Oxford University Press, 1999).

C

Carl, K. A., *With the Empress Dowager of China* (New York: Routledge, 1905).

Carl, K. A., 'A Personal Estimate of the Character of the Late Empress Dowager, Tze-'is', in *Journal of Race Development*, Vol. 4, No. 1 (July 1913), pp. 58–71.

Cartner-Morley, J., 'The Avocado is Overcado: How #Eatclean Turned it into a Cliché', in the *Guardian* (5 Oct. 2015).

Carus-Wilson, E. M., 'The English Cloth Industry in the Late Twelfth and Early Thirteenth Centuries', in *Economic History Review*, Vol. 14, No. 1 (1944), pp. 32–50.

Cassidy, T., *Environmental Psychology: Behaviour and Experience in Context* (Hove: Routledge Psychology Press, 1997).

Cennini, C., *The Craftsman's Handbook*, Vol. 2,. Trans. D. V. Thompson (Mineola, NY: Dover Publications, 1954).

Chaker, A. M., 'Breaking Out of Guacamole to Become a Produce Star', in *Wall Street Journal* (18 Sept. 2012).

Chang, J., *Empress Dowager Cixi: The Concubine who Launched Modern China* (London: Vintage, 2013).

Chirimutta, M., *Outside Colour: Perceptual Science and the Puzzle of Colour in Philosophy*. (Cambridge, MA: MIT Press, 2015).

Choi, C. Q., '230-Million-Year-Old Mite Found in Amber', in *LiveScience* (27 Aug. 2012).

Clarke, K., 'Reporters see Wrecked Buddhas', BBC News (26 March 2001).

Clarke, M., 'Anglo Saxon Manuscript Pigments', in *Studies in Conservation*, Vol. 49, No. 4 (2004), pp. 231–44.

Clutton-Brock, J., *A Natural History of Domesticated Mammals* (Cambridge University Press, 1999).

Collings, M. R., *Gemlore: An Introduction to Precious and Semi-Precious Stones*, 2nd edition (Rockville, MD: Borgo Press, 2009).

Colliss Harvey, J., *Red: A Natural History of the Redhead* (London: Allen & Unwin, 2015).

Connolly, K., 'How US and Europe Differ on Offshore Drilling', BBC News (18 May 2010).

Conrad, P., 'Girl in a Green Gown: The History and Mystery of the Arnolfini Portrait by Carola Hicks', in the *Guardian* (16 Oct. 2011).

Copping, J., 'Beijing to Paris Motor Race Back on Course', in the *Daily Telegraph* (27 May 2007).

Corelli, M. *Wormwood: A Drama of Paris* (New York: Broadview, 2004).

Cowper, M. (ed.), *The Words of War: British Forces' Personal Letters and Diaries During the Second World War* (London: Mainstream Publishing, 2009).

Cumming, R., *Art Explained: The World's Greatest Paintings Explored and Explained* (London: Dorling Kindersley, 2007).

D

Daniels, V., R. Stacey and A. Middleton, 'The Blackening of Paint Containing Egyptian Blue,' in *Studies in Conservation*, Vol. 49, No. 4 (2004), pp. 217–30.

Darling, J. A., 'Mass Inhumation and the Execution of Witches in the American Southwest', in *American Anthropologist*, Vol. 100, No. 3 (Sept. 1998), pp. 732–52.

D'Athanasi, G., *A Brief Account of the Researches and Discoveries in Upper Egypt, Made Under the Direction of Henry Salt, Esq.* (London: John Hearne, 1836).

Delamare, F., and B. Guineau, *Colour: Making and Using Dyes and Pigments* (London: Thames & Hudson, 2000).

Delistraty, C. C., 'Seeing Red', in *The Atlantic* (5 Dec. 2014).

Derksen, G. C. H. and T. A. Van Beek, 'Rubia Tinctorum L.', in *Studies in Natural Products Chemistry*, Vol. 26 (2002) pp. 629–84.

Deutscher, G., *Through the Language Glass: Why the World Looks Different in Other Languages* (London: Arrow, 2010).

Doll, J., 'The Evolution of the Emoticon', in *The Wire* (19 Sept. 2012).

Doran, S., *The Culture of Yellow, Or: The Visual Politics of Late Modernity* (New York: Bloomsbury, 2013).

Dusenbury, M. (ed.), *Colour in Ancient and Medieval East Asia* (New Haven, CT: Yale University Press, 2015).

E

Eastaugh, N., V. Walsh, T. Chaplin and R. Siddall, *Pigment Compendium: A Dictionary and Optical Microscopy of Historical Pigments* (Oxford: Butterworth-Heinemann, 2008).

Eckstut, J., and A. Eckstut, *The Secret Language of Color* (New York: Black Dog & Leventhal, 2013).

The *Economist*, 'Bones of Contention' (29 Aug. 2015).

The *Economist,* 'Going Down' (11 Aug. 2014).

The *Economist*, 'The Case Against Tipping' (26 Oct. 2015).

The *Economist*, 'Why do Indians Love Gold?' (20 Nov. 2013).

Edmonds, J., *The History of Woad and the Medieval Woad Vat* (Lulu.com, 2006).

Edmonds, J., *Medieval Textile Dyeing* (Lulu.com, 2012).

Edmonds, J., *Tyrian or Imperial Purple Dye*, (Lulu.com, 2002).

Eiseman, L. and E. P. Cutler, *Pantone on Fashion: A Century of Colour in Design* (San

Francisco, CA: Chronicle Books, 2014).

Eiseman, L., and K. Recker, *Pantone: The 20th Century in Colour* (San Francisco, CA: Chronicle Books, 2011).

Eldridge, L., *Face Paint: The Story of Makeup* (New York: Abrams Image, 2015).

Elliot, A. J. and M. A. Maier, 'Colour and Psychological Functioning', in *Journal of Experimental Psychology*, Vol. 136, No. 1 (2007), pp. 250–254.

F

Field, G., *Chromatography: Or a Treatise on Colours and Pigments and of their Powers in Painting, &c.* (London: Forgotten Books, 2012).

Finlay, V., *Colour: Travels Through the Paintbox* (London: Sceptre, 2002).

Finlay, V., *The Brilliant History of Colour in Art* (Los Angeles, CA: Getty Publications, 2014).

Fitzpatrick, J. C. (ed.), *The Writings of George Washington from the Original Manuscript Sources, 1745–1799*, Vol. 7 (Washington, DC: Government Printing Office, 1939).

Follett, T., 'Amber in Goldworking', in *Archaeology*, Vol. 38 No. 2 (Mar./Apr. 1985), pp. 64–5.

Franklin, R., 'A Life in Good Taste: The Fashions and Follies of Elsie de Wolfe', in *The New Yorker* (27 Sept. 2004), p. 142.

Fraser, A., *Marie Antoinette: The Journey* (London: Phoenix, 2001).

Friedman, J., *Paint and Colour in Decoration* (London: Cassell Illustrated, 2003).

Friedland, S. R. (ed.), *Vegetables: Proceedings of the Oxford Symposium on Food and Cooking 2008* (Totnes: Prospect, 2009).

Fussell, P., *The Great War and Modern Memory* (Oxford University Press, 2013).

G

Gaetani, M. C., U. Santamaria and C. Seccaroni, 'The Use of Egyptian Blue and Lapis Lazuli

in the Middle Ages: The Wall Paintings of the San Saba Church in Rome', in *Studies in Conservation*, Vol. 49, No. 1 (2004), pp. 13–22.

Gage, J., *Colour and Culture: Practice and Meaning from Antiquity to Abstraction* (London: Thames & Hudson, 1995).

Gage, J., *Colour and Meaning: Art, Science and Symbolism* (London: Thames & Hudson, 2000).

Gage, J., *Colour in Art* (London: Thames & Hudson, 2006).

Gannon, M., '100-Million-Year-Old Spider Attack Found in Amber', in *LiveScience* (8 Oct. 2012).

Garfield, S., *Mauve: How One Man Invented a Colour that Changed the World* (London: Faber & Faber, 2000).

Gettens, R. J., R. L. Feller and W. T. Chase, 'Vermilion and Cinnabar', in *Studies inConservation*, Vol. 17, No. 2 (May 1972), pp. 45–60.

Gettens, R. J., E. West Fitzhugh and R. L. Feller, 'Calcium Carbonate Whites', in *Studies in Conservation*, Vol. 19, No. 3 (Aug. 1974), pp. 157–84.

Gilbert, M., *Churchill: A Life* (London: Pimlico, 2000).

Gilliam, J. E. and D. Unruh, 'The Effects of Baker-Miller Pink on Biological, Physical and Cognitive Behaviour', in *Journal of Orthomolecular Medicine*, Vol. 3, No. 4 (1988), pp. 202–6.

Glazebrook, K. and I. Baldry, 'The Cosmic Spectrum and the Colour of the Universe', Johns Hopkins Physics and Astronomy blog.

Goethe, J. W., *Theory of Colours*. Trans. C. L. Eastlake (London: John Murray, 1840).

Gootenberg, P., *Andean Cocaine: The Making of a Global Drug* (Chapel Hill, NC: University of North Carolina Press, 2008).

Gorton, T., 'Vantablack Might not be the World's Blackest Material', in *Dazed* (27 Oct. 2014).

Goswamy, B. N., 'The Colour Yellow', in *Tribune India* (7 Sept. 2014).

Goswamy, B. N., *The Spirit of Indian Painting: Close Encounters with 101 Great Works*

1100–1900 (London: Allen Lane, 2014).

Govan, F., 'Spanish Saffron Scandal as Industry Accused of Importing Cheaper Foreign Varieties', in the *Telegraph* (31 Jan. 2011).

Greenbaum, H. and D. Rubinstein, 'The Hand-Held Highlighter', in *New York Times Magazine* (20 Jan. 2012).

Greenfield, A. B., *A Perfect Red: Empire, Espionage and the Quest for the Colour of Desire* (London: Black Swan, 2006).

Greenwood, K., *100 Years of Colour: Beautiful Images and Inspirational Palettes from a Century of Innovative Art, Illustration and Design* (London: Octopus, 2015).

Groom, N., *The Perfume Handbook* (London: Springer-Science, 1992).

Guéguen, N. and C. Jacob, 'Clothing Colour and Tipping: Gentlemen Patrons Give More Tips to Waitresses with Red Clothes', in *Journal of Hospitality & Tourism Research*, quoted by Sage Publications/*Science Daily* (Aug. 2012).

Guillim, J., *A Display of Heraldrie: Manifesting a More Easie Access to the Knowledge Therof Then Hath Hitherto been Published by Any, Through the Benefit of Method.* 4th edition. (London: T. R., 1660).

Gunther, M., 'Van Gogh's Sunflowers may be Wilting in the Sun', in *Chemistry World* (28 Oct. 2015).

Gulley, R., *The Encyclopedia of Demons and Demonology* (New York: Visionary Living, 2009).

H

Hallock, J., *Preferences: Favorite Color.*

Hanlon, R. T. and J. B. Messenger, *Cephalopod Behaviour* (Cambridge University Press, 1996).

Harkness, D. E., *John Dee's Conversations with Angels: Cabala, Alchemy, and the End of Nature* (Cambridge University Press, 1999).

Harley, R. D., *Artists' Pigments c. 1600–1835* (London: Butterworths 1970).

Harvard University Library Open Collections Program, 'California Gold Rush'.

Harvey, J., *The Story of Black* (London: Reaktion Books, 2013).

Heather, P. J., 'Colour Symbolism: Part I', in *Folklore*, Vol. 59, No. 4 (Dec. 1948), pp. 165–83.

Heather, P. J., 'Colour Symbolism: Part IV', in *Folklore*, Vol. 60, No. 3 (Sept. 1949), pp. 316–31.

Heller, S., 'Oliver Lincoln Lundquist, Designer, is Dead at 92', in *New York Times* (3 Jan. 2009).

Herbert, Reverend W., *A History of the Species of Crocus* (London: William Clower & Sons, 1847).

Hicks, C., *Girl in a Green Gown: The History and Mystery of the Arnolfini Portrait* (London: Vintage, 2012).

Hodgson, S. F., 'Obsidian, Sacred Glass from the California Sky', in L. Piccardi and W. B. Masse (eds.), *Myth and Geology* (London: Geographical Society, 2007), pp. 295–314.

Hoeppe, G., *Why the Sky is Blue: Discovering the Colour of Life.* Trans. J. Stewart (Princeton University Press, 2007).

Holtham, S. and F. Moran, 'Five Ways to Look at Malevich's Black Square', Tate Blog.

Honour, H. and J. Flemming, *A World History of Art* (London: Laurence King, 2005).

Hooker, W. J. (ed.), *Companion to the BotanicalMagazine*, Vol. 2 (London: Samuel Curtis, 1836).

Humphries, C., 'Have We Hit Peak Whiteness?', in *Nautilus* (July 2015).

I

Iron Gall Ink Website.

J

Jackson, H., 'Colour Determination in the Fashion Trades', in *Journal of the Royal Society of the Arts*, Vol. 78, No. 4034 (Mar. 1930), pp. 492–513.

Johnson, K., 'Medieval Foes with Whimsy', in *New York Times* (17 Nov. 2011), p. 23.

Jones, J., 'The Masterpiece that May Never be Seen Again', in *Guardian* (22 Dec. 2008).

Josten, C. H., 'An Unknown Chapter in the Life of John Dee', in *Journal of the Warburg and Courtauld Institutes*, Vol. 28 (1965), pp. 223–57.

Journal of the Royal Society of Arts, 'The British Standard Colour Card', Vol. 82, No. 4232 (Dec. 1933) pp. 200–202.

Just Style, 'Just-Style Global Market Review of Denim and Jeanswear – Forecasts to 2018' (Nov. 2012).

K

Kahney, L, *Jony Ive: The Genius Behind Apple's Greatest Products* (London: Penguin, 2013).

Kapoor, A., Interview with *Artforum* (3 April 2015).

Kiple, K. F. and K. C. Ornelas (eds.), *The Cambridge World History of Food*, Vol. 1 (Cambridge University Press, 2000).

Kipling, R., *Something of Myself and Other Autobiographical Writings*. Ed. T. Pinney (Cambridge University Press, 1991).

Kittles, R., 'Nature, Origin, and Variation of Human Pigmentation', in *Journal of Black Studies*, Vol. 26, No. 1 (Sept. 1995), pp. 36–61.

Klinkhammer, B., 'After Purism: Le Corbusierand Colour', in *Preservation Education & Research*, Vol. 4 (2011), pp. 19–38.

Konstantinos, *Werewolves: The Occult Truth* (Woodbury: Llewellyn Worldwide, 2010).

Kowalski, M. J., 'When Gold isn't Worth the Price', in *New York Times* (6 Nov. 2015), p. 23.

Kraft, A., 'On Two Letters from Caspar Neumann to John Woodward Revealing the Secret Method for Preparation of Prussian Blue', in *Bulletin of the History of Chemistry*, Vol. 34, No. 2 (2009), pp. 134–40.

Kreston, R., 'Ophthalmology of the Pharaohs: Antimicrobial Kohl Eyeliner in Ancient Egypt', *Discovery Magazine* (Apr. 2012).

Kühn, H., 'Lead-Tin Yellow', in *Studies in Conservation*, Vol. 13, No. 1 (Feb. 1968), pp. 7–33.

L

Lallanilla, M., 'Chernobyl: Facts About the Nuclear Disaster', in *LiveScience* (25 Sept. 2013).

Languri, G. M. and J. J. Boon, 'Between Myth and Reality: Mummy Pigment from the Hafkenscheid Collection', in *Studies in Conservation*, Vol. 50, No. 3 (2005), pp. 161–78.

Larson, E., 'The History of the Ivory Trade', in *National Geographic* (25 Feb. 2013).

Leaming, B., *Jack Kennedy: The Education of a Statesman* (New York: W. W. Norton, 2006).

Lee, R. L., 'Cochineal Production and Trade in New Spain to 1600', in *The Americas*, Vol. 4, No. 4 (Apr. 1948), pp. 449–73.

Le Corbusier and A. Ozenfant, 'Purism', in R. L. Herbert (ed.), *Modern Artists on Art* (Mineola, NY: Dover Publications, 2000) pp. 63-64.

Le Gallienne, R., 'The Boom in Yellow', in *Prose Fancies* (London: John Lane, 1896).

Lengel, E. G. (ed.), *A Companion to George Washington* (London: Wiley-Blackwell, 2012).

Lightweaver, C. (ed.), *Historical Painting Techniques, Materials, and Studio Practice* (New York: Getty Conservation Institute, 1995).

Litzenberger, C., *The English Reformation and the Laity: Gloucestershire, 1540–1589* (Cambridge University Press, 1997).

Loeb McClain, D., 'Reopening History of Storied Norse Chessmen', in *New York Times* (8 Sept. 2010), p.2.

Lomas, S. C. (ed.), *The Letters and Speeches of Oliver Cromwell, with Elucidations by Thomas Carlyle*, Vol. I (New York: G. P. Putnam's Sons, 1904).

Lomazzo, G., *A Tracte Containing the Artes of Curious Paintinge, Caruinge & Buildinge*. Trans. R. Haydock (Oxford, 1598).

Long, B. S., 'William Payne: Water-Colour Painter Working 1776–1830', in *Walker's Quarterly*, No. 6 (Jan. 1922), pp. 3–39.

Loos, A., *Gentlemen Prefer Blondes: The*

Illuminating Diary of a Professional Lady (New York: Liveright, 1998).

Lucas, A. and J. R. Harris, *Ancient Egyptian Materials and Industries*, 4th edition (Mineola, NY: Dover Publications, 1999).

Luthi, A. L., *Sentimental Jewellery: Antique Jewels of Love and Sorrow* (Gosport: AshfordColour Press, 2007).

M

Madeley, G., 'So is Kate Expecting a Ginger Heir?', *Daily Mail* (20 Dec. 2012).

Maerz, A. and M. R. Paul, *A Dictionary of Colour* (New York: McGraw-Hill, 1930).

Maglaty, J., 'When Did Girls Start Wearing Pink?', Smithsonian.com (7 Apr. 2011).

Martial, M., *Selected Epigrams*. Trans. S. McLean (Madison, WI: University of Wisconsin Press, 2014).

Mathews, T. F. and A. Taylor, *The Armenian Gospels of Gladzor: The Life of Christ Illuminated* (Los Angeles, CA: Getty Publications, 2001).

McCouat, P. 'The Life and Death of Mummy Brown', in *Journal of Art in Society* (2013).

McKeich, C., 'Botanical Fortunes: T. N. Mukharji, International Exhibitions, and Trade Between India and Australia', in *Journal of the National Museum of Australia*, Vol. 3, No. 1 (Mar. 2008), pp. 1–12.

McKie, R. and V. Thorpe, 'Top Security Protects Vault of Priceless Gems', in the *Guardian* (11 Nov. 2007).

McNeill, F. M., *The Silver Bough: Volume One, Scottish Folk-Lore and Folk-Belief*, 2nd edition (Edinburgh: Canongate Classics, 2001).

McWhorter, J., *The Language Hoax: Why the World Looks the Same in Any Language* (Oxford University Press, 2014).

Menkes, S., 'Celebrating Elsa Schiaparelli', in *New York Times* (18 Nov. 2013), p. 12.

Merrifield, M. P., *The Art of Fresco Painting in the Middle Ages and Renaissance* (Mineola, NY: Dover Publications, 2003).

'Minutes of Evidence taken Before the Metropolitan Sanitary Commissioners', in *Parliamentary Papers, House of Commons*, Vol. 32 (London: William Clowes & Sons, 1848).

'Miracles Square', OpaPisa website.

Mitchell, L., *The Whig World: 1760–1837* (London: Hambledon Continuum, 2007).

Morris, E., 'Bamboozling Ourselves (Parts 1–7)', in *New York Times* (May–June 2009).

Mukharji, T. N., 'Piuri or Indian Yellow', in *Journal of the Society for Arts*, Vol. 32, No. 1618 (Nov. 1883), pp. 16–17.

Munby, J., 'A Figure of Jet from Westmorland', in *Encyclopaedia Britannia*, Vol . 6 (1975), pp. 216–18.

N

Nabokov, N., *Speak, Memory* (London: Penguin Classics, 1998).

Nakashima, T., K. Matsuno, M. Matsushita and T. Matsushita, 'Severe Lead Contamination Among Children of Samurai Families in Edo Period Japan', in *Journal of Archaeological Science*, Vol. 32, Issue 1 (2011), pp. 23–8.

Nagy, G., *The Ancient Greek Hero in 24 Hours* (Cambridge, MA, Belknap, 2013).

Neimeyer, C. P., *The Revolutionary War* (Westport, CN: Greenwood Press, 2007).

New York Times, 'Baby's First Wardrobe', (24 Jan. 1897).

New York Times, 'Finery for Infants', (23 July 1893), p. 11.

New York Times, 'The Pink Tax', (14 Nov. 2014).

Newton, I, 'A Letter to the Royal Society Presenting a New Theory of Light and Colours', in *Philosophical Transactions*, No. 7 (Jan. 1672), pp. 4004–5007.

Niles, G., 'Origin of Plant Names', in *The Plant World*, Vol. 5, No. 8 (Aug. 1902), pp. 141–4.

Norris, H., *Tudor Costume and Fashion Reprinted edition* (Mineola, NY: Dover Publications, 1997).

O

O'Day, A., *Reactions to Irish Nationalism 1865–1914* (London: Hambledon Press, 1987).

Olson, K., 'Cosmetics in Roman Antiquity: Substance, Remedy, Poison', in *The Classical World*, Vol. 102, No. 3 (Spring 2009), pp. 291–310.

Oosthuizen, W. C. and P. J. N. de Bruyn, 'Isabelline King Penguin Aptenodytes Patagonicus at Marion Island', in *Marine Ornithology*, Vol. 37, Issue 3 (2010), pp. 275–76.

Owens, M., 'Jewellery that Gleams with Wicked Memories', in *New York Times* (13 Apr. 1997), Arts & Leisure p. 41.

P

Pall Mall Gazette, 'Absinthe and Alcohol', (1 Mar. 1869).

Pastoureau, M., *Black: The History of a Colour*. Trans. J. Gladding (Princeton University Press, 2009).

Pastoureau, M., *Blue: The History of a Colour*. Trans. M. I. Cruse (Princeton University Press, 2000).

Pastoureau, M., *Green: The History of a Colour*. Trans. J. Gladding (Princeton University Press, 2014).

Paterson, I., *A Dictionary of Colour: A Lexicon of the Language of Colour* (London: Thorogood, 2004).

Paulicelli, E., *Writing Fashion in Early Modern Italy: From Sprezzatura to Satire* (Farnham: Ashgate, 2014).

Peplow, M., 'The Reinvention of Black', in *Nautilus* (Aug. 2015).

Pepys, S., *Samuel Pepys' Diary*.

Pereina, J., *The Elements of Materia, Medica and Therapeutics*, Vol. 2 (Philadelphia, PA: Blanchard & Lea, 1854).

Perkin, W. H., 'The History of Alizarin and Allied Colouring Matters, and their Production from Coal Tar, from a Lecture Delivered May 8th', in *Journal for the Society for Arts*, Vol. 27, No.

1384 (May 1879), pp. 572–608.

Persaud, R. and A. Furnham, 'Hair Colour and Attraction: Is the Latest Psychological Research Bad News for Redheads?', *Huffington Post* (25 Sept. 2012).

Phillips, S. V., *The Seductive Power of Home Staging: A Seven-Step System for a Fast and Profitable Sale* (Indianapolis, IN: Dog Ear Publishing, 2009).

Phipps, E., 'Cochineal Red: The Art History of a Colour', in *Metropolitan Museum of Art Bulletin*, Vol. 67, No. 3 (Winter 2010), pp. 4–48.

Photos-Jones, E., A Cottier, A. J. Hall and L. G. Mendoni, 'Kean Miltos: The Well-Known Iron Oxides of Antiquity', in *Annual of the British School of Athens*, Vol. 92 (1997), pp. 359–71.

Pines, C. C., 'The Story of Ink', in *American Journal of Police Science*, Vol. 2, No. 4 (Jul./ Aug. 1931), pp. 290–301.

Pitman, J., *On Blondes: From Aphrodite to Madonna: Why Blondes have More Fun* (London: Bloomsbury, 2004).

Poos, L. R., *A Rural Society After the Black Death: Essex 1350–1525* (Cambridge University Press, 1991).

Prance, Sir G. and M. Nesbitt (eds.), *The Cultural History of Plants* (London: Routledge, 2005).

Prestwich, P. E., 'Temperance in France: The Curious Case of Absinth [sic]', in *Historical Reflections*, Vol. 6, No. 2 (Winter 1979), pp. 301–19.

Profi, S., B. Perdikatsis and S. E. Filippakis, 'X-Ray Analysis of Greek Bronze Age Pigments from Thea', in *Studies in Conservation*, Vol. 22, No. 3 (Aug. 1977), pp. 107–15.

Pryor, E. G., 'The Great Plague of Hong Kong', in *Journal of the Royal Asiatic Society Hong Kong Branch*, Vol. 15 (1975), pp. 61–70.

Q

Quito, A., 'Pantone: How the World Authority on Colour Became a Pop Culture Icon', in *Quartz* (2 Nov. 2015).

R

Ramsay, G. D., 'The Distribution of the Cloth Industry in 1561–1562', in *English Historical Review*, Vol. 57, No. 227 (July 1942), pp. 361–9.

Raven, A., 'The Development of Naval Camouflage 1914–1945', Part III.

Ravilious, K., 'Cleopatra's Eye Makeup Warded off Infections?', *National Geographic News*, (15 Jan. 2010).

Rees, G. O., Letter to *The Times* (16 June 1877).

Regier, T. and P. Kay, 'Language, Thought, and Colour: Whorf was Half Right', in *Trends in Cognitive Sciences*, Vol. 13, No. 10 (Oct. 2009), pp. 439–46.

Reutersvärd, O., 'The "Violettomania" of the Impressionists', in *Journal of Aesthetics and Art Criticism*, Vol. 9, No. 2 (Dec. 1950), pp. 106–10.

Richter, E. L. and H. Härlin, 'A Nineteenth Century Collection of Pigment and Painting Materials', in *Studies in Conservation*, Vol. 19, No. 2 (May 1974), pp. 76–92.

Rijksmuseum, 'William of Orange (1533–1584), Father of the Nation'.

Roberson, D., J. Davidoff, I. R. L. Davies and L. R. Shapiro, 'Colour Categories and Category Acquisition in Himba and English', in N. Pitchford and C. P. Bingham (eds.), *Progress in Colour Studies: Psychological Aspects* (Amsterdam: John Benjamins Publishing, 2006).

Rose, M., '"Look, Daddy, Oxen!": The Cave Art of Altamira', in *Archaeology*, Vol. 53, No. 3 (May/June 2000), pp. 68–9.

Rousseau, T., 'The Stylistic Detection of Forgeries', in *Metropolitan Museum of Art Bulletin*, Vol. 27, No. 6 (Feb. 1968), pp. 247–52.

Royal Botanic Gardens, Kew, 'Indian Yellow', in *Bulletin of Miscellaneous Information*, Vol. 1890, No. 39 (1890), pp. 45–50.

Ruskin, J., *The Two Paths: Being Lectures on Art, and its Application to Decoration and Manufacture, Delivered in 1858–9* (New York: John Wiley & Son, 1869).

Ruskin, J., *Selected Writings*, ed. D. Birch (ed.) (Oxford University Press, 2009).

Russo, C., 'Can Elephants Survive a Legal Ivory Trade? Debate is Shifting Against It', in *National Geographic* (30 Aug. 2014).

Ryzik, M., 'The Guerrilla Girls, After 3 Decades, Still Rattling Art World Cages', in *New York Times* (5 Aug. 2015).

S

Sachsman, D. B. and D. W. Bulla (eds.), *Sensationalism: Murder, Mayhem, Mudslinging, Scandals and Disasters in 19th-Century Reporting* (New Brunswick, NJ: Transaction Publishers, 2013).

Salisbury, D., *Elephant's Breath and London Smoke* (Neustadt: Five Rivers, 2009).

Sample, I., 'Van Gogh Doomed his Sunflowers by Adding White Pigments to Yellow Paint', in the *Guardian* (14 Feb. 2011).

Samu, M., 'Impressionism: Art and Modernity', Heilbrunn Timeline of Art History (Oct. 2004).

Sánchez, M. S., 'Sword and Wimple: Isabel Clara Eugenia and Power', in A. J. Cruz and M. Suzuki (eds.), *The Rule of Women in Early Modern Europe* (Champaign, IL: University of Illinois Press, 2009), pp. 64–79.

Savage, J., 'A Design for Life', in the *Guardian* (21 Feb. 2009).

Schafer, E. H., 'Orpiment and Realgar in Chinese Technology and Tradition', in *Journal of the American Oriental Society*, Vol. 75, No. 2 (Apr.–June 1955), pp. 73–80.

Schafer, E. H., 'The Early History of Lead Pigments and Cosmetics in China', in *T'oung Pao*, Vol. 44, No. 4 (1956), pp. 413–38.

Schauss, A. G., 'Tranquilising Effect of Colour Reduces Aggressive Behaviour and Potential Violence', in *Orthomolecular Psychiatry*, Vol. 8, No. 4 (1979), pp. 218–21.

Schiaparelli, E., *Shocking Life* (London: V&A Museum, 2007).

Schwyzer, P., 'The Scouring of the White Horse: Archaeology, Identity, and "Heritage"', in *Representations*, No. 65 (Winter 1999), pp.

42–62.

Seldes, A., J. E. Burucúa, G. Siracusano, M. S. Maier and G. E. Abad, 'Green, Yellow and Red Pigments in South American Painting, 1610–1780', in *Journal of the American Institute for Conservation*, Vol. 41, No. 3 (Autumn/Winter 2002), pp. 225–42.

Sherrow, V., *Encyclopedia of Hair: A Cultural History* (Westport, CN: Greenwood Press, 2006).

Shropshire Regimental Museum, 'The Hong Kong Plague, 1894–95'.

Silverman, S. K., 'The 1363 English Sumptuary Law: A Comparison with Fabric Prices of the Late Fourteenth Century.' Graduate thesis for Ohio State University (2011).

Slive, S., 'Henry Hexham's "Of Colours": A Note on a Seventeenth-Century List of Colours', in *Burlington Magazine*, Vol. 103, No. 702 (Sept. 1961), pp. 378–80.

Soames, M. (ed.), *Winston and Clementine: The Personal Letters of the Churchills* (Boston, MA: Houghton Mifflin, 1998).

Sooke, A., 'Caravaggio's Nativity: Hunting a Stolen Masterpiece', BBC.com (23 Dec. 2013).

Stamper, K., 'Seeing Cerise: Defining Colours in Webster's Third', in *Harmless Drudgery: Life from Inside the Dictionary* (Aug. 2012).

Stanivukovic, G. V. (ed.), *Ovid and the Renaissance Body* (University of Toronto Press, 2001).

Stanlaw, J. M., 'Japanese Colour Terms, from 400 ce to the Present', in R. E. MacLaury, G. Paramei and D. Dedrick (eds.), *Anthropology of Colour* (New York: John Benjamins, 2007), pp. 297–318.

Stephens, J. (ed.), *Gold: Firsthand Accounts from the Rush that Made the West* (Helena, MT: Twodot, 2014).

Stewart, D., 'Why a "Nude" Dress Should Really be "Champagne" or "Peach"', in *Jezebel* (17 May 2010).

Stone, G. C., *A Glossary of the Construction, Decoration and Use of Arms and Armor in All Countries and in All Times* (Mineola, NY: Dover Publications, 1999).

Summer, G. and R. D'Amato, *Arms and Armour of the Imperial Roman Soldier* (Barnsley: Frontline Books, 2009).

Summers, M., *The Werewolf in Lore and Legend* (Mineola, NY: Dover Occult, 2012).

Swigonski, F., 'Why was Absinthe Banned for 100 Years?' (Mic.com, 22 June 2013).

T

Tabuchi, H., 'Sweeping Away Gender-Specific Toys and Labels', in *New York Times* (27 Oct. 2015).

Taylor, L., *Mourning Dress: A Costume and Social History* (London: Routledge Revivals, 2010).

The Times, 'Absinthe' (4 May 1868).

The Times, 'The Use of Arsenic as a Colour' (4 Sept. 1863).

Thompson, D. V., *The Materials and Techniques of Medieval Painting. Reprinted from the first edition* (Mineola, NY: Dover Publications, 1956).

Time, 'Techniques: The Passing of Mummy Brown' (2 Oct. 1964).

Townsend, J. H., 'The Materials of J. M. W. Turner: Pigments', in *Studies in Conservation*, Vol. 38, No. 4 (Nov. 1993), pp. 231–54.

Tugend, A., 'If your Appliances are Avocado, they Probably aren't Green', in *New York Times* (10 May 2008).

Twain, M., *The Adventures of Tom Sawyer* (New York: Plain Label Books, 2008).

Tynan, J., *British Army Uniform and the First World War: Men in Khaki* (London: Palgrave Macmillan, 2013).

Tynan, J., 'Why First World War Soldiers Wore Khaki', in *World War I Centenary* from the University of Oxford.

U

UCL, Digital Egypt for Universities, 'Teaching of Ptahhotep'.

ur-Rahman, A. (ed.), *Studies in Natural Products*

Chemistry: Volume 26: Bioactive Natural Products (Part G) (Amsterdam: Elsevier Science, 2002).

V

Vasari, G., *The Lives of the Artists,* J. Conaway Bondanella and P. Bondanella trans. (Oxford University Press, 1998).

Vernatti, P., 'A Relation of the Making of Ceruss', in the Royal Society, *Philosophical Transactions*, No. 137 (Jan./Feb. 1678), pp. 935–6.

Vernon Jones, V. S. (trans.), *Aesop's Fables* (Mineola, NY: Dover Publications, 2009).

W

Wald, C., 'Why Red Means Red in Almost Every Language', in *Nautilus* (July 2015).

Walker, J., *The Finishing Touch: Cosmetics Through the Ages* (London: British Library, 2014).

Walton, A. G., 'DNA Study Shatters the "Dumb Blonde" Stereotype', in *Forbes* (2 June 2014).

Ward, G. W. R. (ed.), *The Grove Encyclopedia of Materials and Techniques in Art* (Oxford University Press, 2008).

Warren, C., *Brush with Death: A Social History of Lead Poisoning* (Baltimore, MD: Johns Hopkins University Press, 2001).

Watts, D. C., *Dictionary of Plant Lore* (Burlington, VT: Elsevier, 2007).

Weber, C., *Queen of Fashion: What Marie Antoinette Wore to the Revolution* (New York: Picador, 2006).

Webster, R., *The Encyclopedia of Superstitions* (Woodbury: Llewellyn Worldwide, 2012).

White, R., 'Brown and Black Organic Glazes, Pigments and Paints', in *National Gallery Technical Bulletin*, Vol. 10 (1986), pp. 58–71.

Whittemore, T., 'The Sawâma Cemetaries', in *Journal of Egyptian Archaeology*, Vol. 1, No. 4 (Oct. 1914), pp. 246–7.

Willett Cunnington, C., *English Women's Clothing in the Nineteenth Century* (London: Dover,

1937).

Winstanley, W., *The Flying Serpent, Or: Strange News Out of Essex* (London, 1669).

Woodcock, S., 'Body Colour: The Misuse of Mummy', in *The Conservator*, Vol. 20, No. 1 (1996), pp. 87–94.

Woollacott, A., '"Khaki Fever" and its Control: Gender, Class, Age and Sexual Morality on the British Homefront in the First World War', in *Journal of Contemporary History*, Vol. 29, No. 2 (Apr. 1994), pp. 325–47.

Wouters, J., L. Maes and R. Germer, 'The Identification of Haematite as a Red Colourant on an Egyptian Textile from the Second Millennium BC', in *Studies in Conservation*, Vol. 35, No. 2 (May 1990), pp. 89–92.

Wreschner, E. E., 'Red Ochre and Human Evolution: A Case for Discussion', in *Current Anthropology*, Vol. 21, No. 5 (Oct. 1980), pp. 631–44.

Y

Young, J. I., 'Riddle 15 of the Exeter Book', in *Review of English Studies*, Vol. 20, No. 80 (Oct. 1944), pp. 304–6.

Young, P., *Peking to Paris: The Ultimate Driving Adventure* (Dorchester: Veloce Publishing, 2007).

Z

Ziegler, P., *Diana Cooper: The Biography of Lady Diana Cooper* (London: Faber, 2011).

Zimmer, C., 'Bones Give Peek into the Lives of Neanderthals', in *New York Times* (20 Dec. 2010).

Zuckerman, Lord, 'Earl Mountbatten of Burma, 25 June 1900–27 August 1979', *Biographical Memoirs of Fellows of the Royal Society*, Vol. 27 (Nov. 1981), pp. 354–64.

致謝

我非常感謝在寫作個別顏色的故事過程中，花費時間幫助我，以及指引相關研究方向的人們。特別向夏帕瑞麗品牌交流部門經理 Cedric Edon、帝國戰爭博物館軍服館館長 Martin Boswell 與資深藝術館長 Richard Slocombe 致謝。感謝 Raman Siva Kumar 與 B.N. Goswamy 教授，皇家植物園邱園館長 Mark Nesbitt 博士，以及協助我一頭鑽入神祕印度黃的維多利亞博物館工作人員。也要向慕尼黑博物館的 Henning Rader、德國天鵝牌文具的 Sabrina Hamann 一併致意。

感謝 Herries 太太與 Jenny & Piers Litherland 慷慨出借住家讓我寫作，我在那裡度過六週的美妙時光，感謝 Carla Bennedetti 那段時間的照顧。感謝我的編輯 John Murray、Georgina Laycock、Kate Miles，感謝才華洋溢的 James Edgar 負責本書設計，感謝 Amanda Jones 與 Yassine Belkacemi，感謝 Imogen Pelham 的努力，讓這本書得以從提案到實現出版。特別感謝《Elle》居家雜誌的 Michelle Ogundehin 與 Amy Bradford，在一開始提供這個專欄的寫作機會給我。感謝所有提供支持、忠告、研究建議、及時送來紅酒的朋友們。特別要向 Tim Cross 與我的弟弟 Kieren 致意，他們閱讀了各種版本的草稿；還有永遠發揮即時救援的老爸；謝謝 Fiammetta Rocco 有求必應的仁慈與忠告。

最後，謝謝你，Olivier，不只因為你每天早上為我帶來咖啡，更為了你多次詳細閱讀，提出建議，耐心陪伴，每每在我確定自己失心瘋的時候，為我加油打氣，提出思慮周延的批評，以及無盡的鼓勵。

索引

（編按：以下若為人名、書名、作品名、顏色名者，皆附上原文供讀者參考。）

色彩的履歷書

——從科學到風俗，75種令人神魂顛倒的色彩故事

作　　者──卡西亞‧聖‧克萊兒(Kassia St Clair)　　譯者──蔡宜容　　特約編輯──洪禎璐

發　行　人──蘇拾平
總　編　輯──蘇拾平
編　輯　部──王曉瑩
行　銷　部──陳詩婷、曾曉玲、蔡佳妘、廖倚萱
業　務　部──王綏晨、邱紹溢、劉文雅

出版社──本事出版
　　　　　地址：台北市松山區復興北路333號11樓之4
　　　　　電話：(02) 2718-2001　傳真：(02) 2718-1258
　　　　　E-mail：andbooks@andbooks.com.tw
發　　行──大雁文化事業股份有限公司
　　　　　地址：台北市松山區復興北路333號11樓之4
　　　　　電話：(02)2718-2001
　　　　　傳真：(02)2718-1258

美術設計──楊啓巽工作室
內頁排版──陳瑜安工作室
印　　刷──上晴彩色印刷製版有限公司
2017年7月初版
2023年9月二版1刷
紙本書定價520元
電子書定價364元

缺頁或破損請寄回更換
歡迎光臨大雁出版基地官網 www.andbooks.com.tw 訂閱電子報並填寫回函卡

國家圖書館出版品預行編目資料
色彩的履歷書──從科學到風俗，75種令人神魂顛倒的色彩故事
卡西亞‧聖‧克萊兒(Kassia St Clair) / 著 蔡宜容 / 譯
---. 二版. ─ 臺北市；
本事出版：大雁文化發行, 2023年9月
　　面；　公分. ─
譯自：The Secret Lives of Colour
ISBN　978-626-7074-56-5（平裝）
1.CST：色彩學　2.CST：歷史

963.09　　　　　　　　112010167